天涯歌女

周璇與她的歌

洪芳怡 ◆ 著

十七歲的周璇
美目盼兮，巧笑倩兮

卻下眉頭，喜上心頭！

明眸皓齒，嫵媚動人

含情脈脈，欲語還休！

三十年代影星周璇

藝海春秋 ①

1947.1
大明星 周 璇

目次

第一章　緒論

深夜寂寂，明月當空，難忘的人兒呀，我們幾時相逢？
花影淩亂，微風吹送，難忘的人兒呀，我們幾時相逢？
挽不住年華如水，彈不盡相思血淚，但等人兒歸。
月落星稀，殘霧濛濛，難忘的人兒呀，我們幾時相逢？

——年代不明，〈幾時相逢〉

第一節、研究動機與目的

　　促使我因緣際會地開始聆聽距今六、七十年前的周璇歌曲，是由於大學時教英文的老先生時常上課上到一半，突然之間會忘我的說起周璇，用濃重的上海口音一個勁兒的讚她的歌聲，叨叨絮絮的用盡各種感嘆詞，描述著一種極富韻味的轉音。當時學習西方古典音樂近二十年的我，怎麼樣也很難相信二十世紀初的中國，能產生什麼完美的音樂，並且在半世紀後仍然使人深陷其中，回味無窮。好奇心驅使我開始聆聽周璇的歌，聽她唱完又甜又水的傳統歌調，接著又隨管絃樂團唱著爵士樂，再唱首昂然激憤的進行曲；一支支風格殊異的歌曲隨著音樂軌道快速切換，萬種風情的目眩神迷緊緊地揪住我。在她又尖高又細微的嗓音中，我似乎觸摸到一種癲狂的氛圍，並因此獲得了莫名的紓解；吸引老先生的那股魅力同樣攫取

了我的耳朵，竟也耽溺於此，不想自拔。就此，我踏入一個完全陌生的老上海音樂天堂，混雜著傳統與舶來、知識份子與市井小民、左右翼思想的分歧、以及各種膚色的樂手，而周璇的歌曲、電影與人生，更是夾雜著真實與虛構、理智與瘋狂，種種衝突與對比，傳神地映照出周璇音樂裡的迷人之處。

　　四分之三個世紀以來，人們以「金嗓子」等頭銜讚揚周璇的歌唱。她出身中國流行歌曲濫觴地——明月歌舞團，於電影界與歌唱界皆富盛名，一生演唱歌曲約有兩百四十二首、電影四十四部，曾被冠上「一代歌后」[1]、「影后」[2]等美名。在彼時眾多女明星如春筍出芽的演藝圈，她如一顆不墜的恆星，廣受喜愛，直至今日仍有許多人不斷翻唱她的歌曲[3]。在本研究剛開始時，我就深刻感受到周璇的魔力逾數十年未衰。由我曾拜訪的養護所可以發現，七、八十高齡的長輩們最喜愛聽到的就是周璇的歌曲，尤其是〈四季歌〉與〈永遠的微笑〉最受歡迎；與長輩們相處時間越長，不難發現只要一唱

[1] 以周璇生平為藍本的電影《金嗓子》宣傳廣告中有如下字樣：「一代歌后、爍耀銀壇、歷盡滄桑、可歌可泣」。

[2] 一九四一年《上海日報》〈電影副刊〉發起電影皇后選舉，周璇當選了影后，卻在《申報》上發表拒絕啟事

[3] 由《何處訴衷情：周璇、李香蘭之歌》（方翔著，台北：漢光文化，1991）一書可得知，十多年前就有孔蘭薰公開模仿周璇，吳靜嫻翻唱周璇歌曲〈知音何處尋〉（頁190）、鄧麗君翻唱〈何日君再來〉、冉肖玲翻唱〈愛神的箭〉（頁185）、張俐敏〈月圓花好〉、〈高崗上〉、〈交換〉（頁123）。近五年內有更多唱片翻唱她的歌曲，如費玉清翻唱〈月圓花好〉、〈星心相映〉、〈鳳凰于飛〉等，張鳳鳳翻唱〈孟姜女〉、〈採檳榔〉、〈天涯歌女〉、〈滿園春色〉等，蔡琴翻唱〈永遠的微笑〉、〈愛神的箭〉、〈夜上海〉，張惠妹翻唱〈鳳凰于飛〉等。這麼多重新錄製的歌曲中，又可以分成模仿——如董佩佩、孔蘭薰、于璇，或是唱出自己風格韻味的——如鄧麗君、蔡琴、張俐敏。由商業市場的供應狀況，充分可見數十年後的聽眾對於周璇的歌曲仍有一定的熟悉度。

出周璇的歌曲，就必定有「票房」保證，不只數拍跟著哼，還開口跟著唱，歌詞記得滾瓜爛熟，明顯比過其餘同時期的歌曲，由此便可稍見周璇歌曲當年的炙熱與流行。

　　本論文的研究，不管是在音樂學方面，在上海史料方面，或在社會與文化研究方面，都有重要的意義。要了解周璇所唱各種風格的歌曲，以她的生平作為參照是重要的步驟。現今雖然有大量的周璇資料，然而絕大多數都是缺乏可靠或可考之消息來源的生平傳記，而這些傳記全都以虛構的小說體寫法，以撰作者的豐富的想像力，滿足大眾讀者對於明星的好奇、對名人私生活的偷窺慾望，因此雖名曰「傳」，實際上只能算是八卦式的報導，怎能照單全收？周璇身為當紅明星，觀眾（包括研究者）都必須藉由電影與歌曲的表演以及公眾活動中觀看她，因而無法「還原」或「揭露」她私底下的「真面目」。研究目的之一，是由史料觀察時人對這位極受歡迎的女明星的看待與塑造，重現三〇至五〇年代間，大眾文化包裝後的周璇形象，並以此作為音樂分析的歷史文化場景。

　　一九三〇至五〇年代，正是上海十里洋場火熱發展之時，各種政經文化活動十分活絡。從那時起，因著商業活動與政治的變動，周璇音樂隨著遷徙與移民的華人，由上海傳播至海外，伴隨各地華人起起落落，這些歌曲始終代表當年繁華上海的回憶。幾十年來，每當歌曲從收音機裡播放，時間彷彿停格在周璇灌唱的年份，不論原音重現在何時何地，上海的文化和氣氛就隨著周璇細細裊裊的歌聲移植。在台灣，她成了許多外省家庭日常生活裡不可或缺的聲音，不免有人把她誤為台灣歌手，長年忠實地伴隨著外省第一代的懷鄉、第二代的成長。這樣遷徙與移植的過程，對於「身處台灣，耳聽上海」的許多人，是再熟悉不過的經驗，然而，或許正因太過習

慣「周璇」的存在，於是乎忽略了周璇歌曲所處的背景框架不同於台灣，更不了解這些音樂在移植之前，其外圍的大眾文化。因此目的之二，是要把周璇放回她的歌曲發生（聲）的脈絡，才能深入探討歌曲內涵。

　　與周璇同時期的影歌星如白光、白虹、王人美、姚莉、龔秋霞等，這些大明星們個個有特色，甚至歌唱技巧較周璇有過之而不及，然而論後世流傳的傳記數量（不管其中誤謬），或是從昔至今的知名度，周璇一直獨領風騷，壓倒群芳。這個主演了許多悲劇電影、唱了許多哀戚歌曲的首席女伶，從各種媒體報導看來，最為人「津津樂道」的，其實是她傳奇般的身世和愛情，反觀她面對自己的私生活，一向抱持著非常低調的態度。眾說紛紜的傳記反映出她個人的神秘色彩，當時的輿論也顯示了時人對於曲折悲情的人生經歷有豐沛的興趣，而周璇詮釋不盡的悲劇角色，更揭示三〇至五〇年代的觀眾對悲涼與離散的情節，有相當程度的共鳴。不分戲裡戲外，周璇形象十足的戲劇化，本論文研究目的之三，即是找出周璇以何種姿態反應那個年代的命運──到底是人們賦予她悲劇的角色性格，或是她的悲劇性格勾引出觀眾對她的喜愛？

　　研究周璇的音樂，不可避免的需要處理當時歌曲的製造流程，亦即當時方興未艾的全球化跨國唱片工業，既然周璇歌曲是音樂工業的一部份，發行生產的狀況必定以商業考量為操作。由於相關的研究多是以概論的方式描繪出籠統的唱片工業，本文的第四個研究目的是以周璇作為一個具體的實例，由詞曲創作、編曲伴奏到演唱錄音的經過，試圖透視其時上海的唱片工業之運作。

　　周璇演唱的歌曲數量龐大、主題豐富，論質論量都足以代表上海那個年代的各種文化與社會面向。舉例而言，〈夜上海〉描述紙醉

金迷的上海夜生活，〈麻將經〉或〈討厭的早晨〉叨叨絮絮地展示著小市民趣味，〈難民歌〉或〈西子姑娘〉則是烽火離亂中兩種迥異的感受，各式各樣不勝枚舉。然而，各地華人朗朗上口的這些歌曲，除了廣播電台與黑膠唱片收藏家仍保存了一定數量的歌曲之外，不少原聲原唱的周璇歌曲不易在市面上找到，因此格外需要記錄、採譜與分析。此為研究目的之五。本論文收集到的周璇歌曲數量至少有一百二十二首，包括電影歌曲六十七首、獨立單曲五十五首，佔將近一半的周璇歌曲總數量，並且一一分析歌曲（請見附錄二）。

　　本論文希望透過以上幾個研究目的，深入解析圍繞在周璇此一歌手／明星周圍的流行音樂與通俗文化。綜上所述，我想要聚焦探討的是周璇唱出的流行音樂，與當時代的流行音樂與演藝文化所塑造的周璇形象，並把分析後的歌曲放回重新建構的上海文化，在中西文化磨合與交融的年代中，再次賦予這些音樂與其發聲者一個音樂學觀點。

第二節、研究方法

一、音樂學理論與方法

　　從新格羅夫音樂辭典中，我們可以了解到流行音樂的大致研究狀況。一般而論，流行音樂被視為比藝術音樂廉價、複雜程度也低，聽眾之教育水準也不如藝術音樂般菁英。同時，「流行音樂」一詞本就難以定義，原因有許多，部份由於其涵義隨著歷史和文化的變動

而轉換，或是由於分類方式的界限模糊，而觀察者的角度也不同。
在音樂學的研究中，雖然大眾媒體與流行音樂的歷史輪廓相當清
楚，然而發展狀況、應用、與影響的細節的不清楚，使我們仍然有
許多討論空間。阿多諾（Adorno）認為大眾產品是晚期資本主義下
「文化工業」（culture industry）（包括音樂工業）的附屬物，此一機
制下制式化的產品造成制式化的消費者（聽眾）反應，最大利益來
自於同質性的物件所達到的巨大市場。後來許多學者都以此進一步
的論述，比如阿達利（Jacques Attali）所提出的「重現／重複」
（repetition）。我認為上海三、四〇年代的流行音樂雖非處於資本主
義晚期，卻已經開始摸索著朝向「文化工業」中以同質性產品擴張
市場的狀況，因此其時音樂漸漸形成多種類別，在本文第四章有詳
細的討論。此外，七〇年代學院派女性主義發軔，開始時集中於歐
洲與北美流行音樂中的性別議題，晚近開始轉向拉丁美洲和加勒比
之流行音樂，其餘地區（包括中國）之相關研究卻仍然稀少。綜觀
各地情況，流行音樂具有被男性表演者主導的傾向，同時商業音樂
產業的成員也總是壓倒性的由男性組成。周璇音樂的製造者——包
括詞曲創作者、編曲者與表演者，同樣也是清一色的男性，並且佔
有決策性地位的唱片公司也屬於男性的管理範疇，本文第二章便是
探討流行音樂的製造者，以及一首歌曲從創作至灌錄的過程。音樂
學研究對於流行音樂中的女性音樂活動的看法，總被貶為侷限在私
密的、本地的地域，公開的表演則保留給男人，或是「專業」卻不
一定能得到尊重的女人，這種狀況在傳統社會中尤然[4]。如前所述，

[4] 參見 Richard Middleton and Peter Manuel, 'Popular Music,' Grove Music Online,
London: Oxford University Press, 2005

上海的流行音樂背後的主導者皆為男性，然而與其餘地區研究所顯示不同之處在於，在上海公開表演流行歌曲的幾乎都是女性，周璇發跡的明月歌舞團就是很好的例子。根據上海的特殊狀況，本文脫離歐美中心、男性表演者中心的研究，以半傳統、半開明的上海為背景，以上海當時的目光焦點：周璇與她的歌曲作為研究中心。

二、以史料編織背景脈絡

　　對於周璇的音樂研究，必須要以歷史資料刻劃出背景的輪廓，並且從中挖掘出當時的通俗口味，因此本研究以歷史方法來作為主要的支撐架構。上海熱的這幾年，各種旅遊書籍、懷舊文章、以及描述那個年代的電影都不免俗地提到周璇[5]，但又由於時間的遙遠使得焦距模糊，使她本來就如霧中風景的面貌更加上了想像力的渲染。論文第二章「周璇生平」把周璇三十八年的歲月切割為五個階段依次論述，採用的資料來源主要有二，一為《申報》，二為周璇曾經寫下的數篇報刊文章與記者訪談，大多收錄於趙士薈編輯的《周璇自述》一書中[6]。周璇的崛起和殞落，與當時的明星文化息息相關，

[5]　旅遊書籍如《深度旅遊中國系列：上海》（樓嘉軍、黛墨，閣林國際圖書，台北：2002）中頁29、59皆提到周璇；懷舊書籍如《摩登歲月》中頁77-90〈周璇的故事〉（丘處機主編，上海畫報出版社，上海：1999）、《停下來，看那花樣年華：林禹銘的人文漫步（1）上海》中頁69〈一代歌后的最後舞台〉（林禹銘，聯合文學出版社，台北：2002）、《上海小姐》中頁81〈螢幕下的摩登女〉及頁99〈上海歌星〉（戴云云，上海畫報出版社，上海：1999），族繁不及備載。最近上映的電影《色‧戒》裡，除了女主角演唱了周璇的歌曲〈天涯歌女〉之外，由背景的聲音，我們可聽見收音機也播放了一九四三年周璇在電影《漁家女》裡演唱的同名主題曲。

[6]　趙士薈編著，上海三聯書局，上海：1995

由歌舞團、廣播歌唱界、轉踏入電影界的經歷也是當時常見的演藝生涯模式，諸如此類的消息都曾刊載在報章上。《申報》是近代中國出版時間最久的報業，派出的記者、特派員、通訊員遍及全國、甚至世界，在中國各地廣建新聞採集網路[7]，不僅如此，該報更羅列許多演藝界相關資訊，如每日的播音節目表、電影廣告、遊藝活動、明星近況、電影評論等，這類內容可說是鉅細靡遺地提供各個時期周璇和大眾傳媒之間，互相傳遞的資訊。至於趙氏編輯的《周璇自述》，搜羅了周璇親自寫下的報刊文章，雖然文詞經過他人修改或代筆[8]，但已可讓我們觀察她自己對於個人形象的操作，而他人記敘周璇的文章，包括嚴華、與周璇合作過的演藝界人士、與療養院的醫師，這些回憶則建造出週遭朋友對周璇的印象。另外，由各個電影刊物中彙編而得的專訪與報導，與《申報》一樣呈現周璇、媒體與觀眾的互動，但更加深刻地刻劃出周璇的「明星」身分。

三、歌曲本身的分析

千百年來，中國百姓口中傳唱著民歌俗曲，文人墨客也喜愛填詞譜曲，民間與士人分別形成了兩種不同風格的音樂型態。直到近現代，這些中國獨有的曲調又再融合了外來音樂，多種音樂風味融

[7]　引自張潔〈中國近代民營報業經營方略（上）〉，《新聞與寫作》2005 年第 6
　　期，總第 252 期

[8]　例如在《周璇自述》〈我的所以出走〉中，周璇提到：「現在我忠實地記錄下
　　我的話，詞藻方面，請一位同情我的 K 小姐為我修飾，這是我所不必諱言的。」
　　（頁 9）此外，以周璇的教育程度（小學畢業）而言，離婚之時在《申報》
　　上刊登的〈周璇啟事〉，通篇使用華麗艱澀的文言文，必定不只是出於周璇
　　之手。

會並存在老上海流行音樂中，成為一個新的樂種，更成為這個特殊年代的標誌。然而因文獻資料匱乏的狀況相當嚴重，許多詞曲作者已無法查明。流行歌曲與電影歌曲相較之下，流傳的記錄更為稀少，創作或錄製的年代不清為蒐集工作中最無法解決的問題；資料闕漏的問題在論文寫作的最後一年，有幸得到新加坡的唱片修復者與收藏家李寧國先生不厭其煩地提供資訊與幫助，包括一些未在市面上流通的有聲資料、唱片目錄、以及一九四七年的十八版《大戲考》等，李先生提供的大量資料對於歌曲的研究有莫大的幫助，更為本論文彌補資料不足的困境。

　　本論文為全面的研究周璇的音樂，遂在研究工作之初，將周璇所有唱過的歌曲整理成一覽表，包含電影歌曲及單曲兩大部分，並依序分成以下數欄：歌曲名稱、發表時間、所屬電影、作曲者、作詞者、合唱／對唱者、唱片公司以及附註，共八欄。已分析的歌周璇曲共計一百二十二首，旋律採譜的歌曲共計約五十餘首，旋律加上整體管絃樂伴奏採譜的歌曲十首。這些都成為我的研究基礎，並且依照分析需要做成譜例，於「作曲家研究」一節與「歌曲研究」一章之中。把周璇的歌曲依照音樂元素的組成來分類，可以分為傳統中式歌曲，西式歌曲，中西融合歌曲。其中，以中式歌曲數量最少，中西混合的歌曲則為大宗；由年代來看，早期她多半演唱中式歌曲，嗓音運用越顯成熟的後期，越常演唱西式歌曲。中式歌曲可再細分為民歌小調與文人詞曲，而西式與中西合璧式歌曲大多以各種爵士樂節奏為節奏模式，比如狐步（Fox Trot）、搖擺（Swing）、爵士藍調（Boogie Woogie）、軍樂隊般的進行曲（March）、探戈（Tango）等等，同時這兩種類型的歌曲都使用了西洋古典音樂的配器、曲式與和聲進行，總之，大量融混了當時所謂的西方文化。我

認為可以把周璇歌曲算在內的老上海流行歌曲獨立出來，作為古今中外一種獨立的、特有的樂種，並可說是中國現代化的進程中，不可或缺、卻未引起足夠注意的一環。

　　以市井大眾為接收者的通俗流行歌曲，可以拆解成歌詞、旋律與伴奏。雖然現在無法聽到所有周璇的音樂，我們仍能從已知歌曲的旋律和配樂部分來了解當時盛行的音樂風格，以及當時大眾接受並喜愛的文字使用方式。由歌詞可以窺見每個年代的喜好，也呈現作詞者與大眾同樣關切的事物，歌詞的分析放在第二章作詞家部分，特別著重作詞家個人的風格，以及這些作品對周璇的影響。論文第四章音樂分析採用的是古典音樂的分析方式——和聲、配器、曲調結構、曲式、並發聲方式，分析的對象是有特色的周璇歌曲，同時輔以旋律或旋律與伴奏採譜作為參照。

　　三〇至五〇年代間的中國流行音樂可以分成三大類，中式歌曲，西式歌曲與中西合璧式歌曲。第一類承襲了中國的民歌小調或者文人音樂傳統，第二類西式歌曲在主旋律與伴奏的音樂元素使用上，都是西化的，只是歌詞為中式，而中西合璧——中式配上洋化伴奏——的歌曲佔了很大數量。試想，傳統的中國詩文若是以爵士大樂團（Big Band）形式作為伴奏、加上探戈（Tango）的節奏型態，這會是水乳交融的風貌，或是會發出齟齬衝突的聲音？此類歌曲分析的重點之一，為不同元素獨立存在、又交融行進的狀況。另外更值得注意的是，由周璇之口唱出的歌曲擁有多種不同的風格，立體而多變地展現出周璇的音樂形象。從周璇音樂的分析研究，提供我們重新認識她的樣貌，是多層次、富有變化的，同時，歌曲的數量與種類的繁多也足以呈現出當時流行音樂的各種特色。

四、文化意涵的深入追索

　　本論文二、三章重建了周璇生活的文化與社會背景，周璇公開的表演與活動，對周璇長年密切合作的創作者作品的了解，以及對周璇唱過歌曲的音樂元素，包括歌詞、旋律、伴奏部分，分別分析。第五章意圖在以上基礎建立後，沿著中國近現代文學的脈絡，思考「周璇」所代表的文化意涵。音樂反應文化，流傳至今的音樂聲響更重現了過去的文化，當時的上海同時擁有思想百花齊放、異國文化薈萃、前衛的文學與藝術、燈紅酒綠的頹廢逸樂、並戰爭帶來的民生困頓等多種面向、多重層次的融合，若要研究其時流行音樂，絕對不能忽視社會與文化對它的影響。我將會借用已有的文學研究，尤其是李歐梵的《上海摩登：一種新都市文化在中國　1930～1945》[9]一書，以他所援用的各種文學與文化理論，延伸至我所對照的流行歌曲中。同樣的，近現代文學研究也可借用、參照流行音樂所架構出的文化現象。上海作為賦予周璇內涵的大環境，我由三個文學的對照切入側寫出周璇的音樂，包括以茅盾的《子夜》中的光暗交織，對照出周璇敘述上海貧富不均的歌曲〈天堂歌〉；再以劉吶鷗的《遊戲》等小說中的舞廳描述，對照出黎錦暉建立的中國流行音樂世界，理解周璇在上海風情畫中的角色；最後以通俗作家張愛玲對周璇主演的電影《漁家女》所作的評論，奇異而深刻的引導我們理解周璇的形象與歌曲。雖然這幾位作家可能從未正視過周璇的歌曲，然而他們與周璇的歌聲一樣，為我們呈現出上海多重的面貌，因此在這一章中，以我對上海文化與近現代文學的粗淺了解，描繪出我所想像的上海中，城市化的、現代化的、南腔北調的，既浪漫

[9]　李歐梵著、毛尖譯，香港：牛津大學出版社，2000

又政治、純粹又混血、柔細又豐沛、夾雜著英法俄日洋涇濱與上海腔的聲音，力求補足「沉默的」、「聾啞的」文學研究，以音樂的響聲，重新建構出十里洋場之「眾『聲』喧嘩」。

第三節、文獻回顧

　　不管周璇在人們的記憶中是多麼閃亮的明星，或是在歷史上留下了多少的記錄，實際上關於周璇的研究是一片未開發的新大陸。不論是她個人的生平、她所演過的電影、或是她所唱的歌曲，極少有正式的學術研究曾經分析與討論。在此只能以周璇為主體的多本傳記與自述，以及與本論文相關的書目，次第回顧。

　　我找到的周璇的傳記共五本，單是一九八七年一年就出版了四本。這些作傳者與周璇有直接關係的有二，《周璇的真實故事》[10]作者屠光啟及著《我的媽媽周璇》[11]的周偉與其妻常晶，嚴格說來只有屠光啟與她相識，且屠之妻歐陽莎菲據說是周璇之密友。可惜的是，這兩本傳記與沈寂《一代歌星周璇》[12]、余雍和《周璇傳：一代歌后周璇的一生》[13]之敘述方式相同，皆為類似八卦傳記的報導：事件的年代往往模糊不清，可確定的資料重疊，比如如周璇在晚年寫給李厚襄的十封信，在《周璇的真實故事》、《我的媽媽周璇》、《周

[10]　屠光啟等著，台北：傳記文學出版社，1987
[11]　周偉、常晶著，太原：山西教育出版社，1987初版，2002再版。（本書引用初版頁碼。）
[12]　沈寂著，上海：上海書店，1999
[13]　余雍和著，台北：東西文化事業出版，1987

璇自述》中皆全部收錄,《周璇的真實故事》也有一小部分是《我的媽媽周璇》的摘錄。而無法查明的部分,一方面繪聲繪影,卻也可以提出莫名的人證。此外,滾石唱片編輯部編輯的《周璇小傳附周璇金曲詞譜七十首》[14]一書分為三大部分,第一部份是參考了馬駝沙的《周璇小傳》[15]與余雍和的《周璇傳:一代歌后周璇的一生》,資料拼拼湊湊,筆法亦類於名人軼事、小道緋聞;第二部分則幾乎是《我的媽媽周璇》一書的縮減版,與第一部份對照之下卻出入頗多;第三部份則是樂譜的部分,但是錯漏之處太多,詞曲作者或缺或謬,無法將這些樂譜作為本論文的參考參考。資深廣播人方翔的《何處訴衷情:周璇、李香蘭之歌》也有同樣的問題,雖指證歷歷,筆法生動,但資料同樣來源不詳。另外,二〇〇三年周璇長子出版的「周璇日記」[16],日記內容僅只一九五一年九至十月總共二十八天的日記,每日少則三十字、至多六百字,流水帳地紀錄周璇在精神病中的心情及日常瑣事,但是此時她已然精神病發,思緒上的混亂與矛盾是相當合理的,而全書的餘下篇幅同樣為拼湊而成的明星傳記。這些傳記的寫作風格透露出,周璇作為眾所矚目的公眾人物,是不斷被想像、被同情、被刻板化、被投射為大時代下的悲劇人物。

　　與一般傳記不同,趙士薈編著的《周璇自述》將當年周璇在報章上寫過的文章、題字,記者會的記錄、記者的採訪、回應讀者的訊息等等,集結成冊出版。我認為以這些文章或報導的時間來看,都是周璇在世之時,與本論文意圖重新建構周璇的公眾形象有直接關聯。因此我以本書作為第二章「周璇生平」的參考資料之一。

[14]　滾石唱片編輯部編,台北:滾石雜誌社,1987
[15]　此書如今在市面上、在各圖書館都無法找到,是為遺憾。
[16]　周民、張寶發、趙國慶編著,長江文藝出版社,武漢:2003

　　除傳記外，正式的期刊論文不多，其中一篇為北京大學藝術學系副教授李道新的〈作為類型的中國早期歌唱片——以三〇到四〇年代周璇主演的影片為例　兼與同期好萊塢歌舞片相比較〉[17]。文中論述了中國歌唱片的產生，是沿襲好萊塢歌舞片，並且其發展與時事緊密關聯，並將周璇歌唱片分為三個時期，分別討論了《馬路天使》《西廂記》與《莫負青春》三部電影中的歌唱與情節，最後認為中國的歌舞片與好萊塢最大的差異與特色，在於強烈的反映出政治與社會的變動。這篇論文最大的特點是把同時代的中美電影平行對照。然而作者是以意識形態強行替「新中國」建立之前的電影做出詮釋與評價，也可惜未定位周璇在歌唱電影中的位置與成就，同時忽略了美國與中國演藝系統的巨大鴻溝。

　　相傳專著中，不可不提的是安德魯・瓊斯（Andrew Jones）的《留聲中國》（Yellow Music: Media Culture and Colonial Modernity in the Chinese Jazz Age）[18]，書中敘述的是周璇進入演藝圈之前的上海流行音樂世界。對於中國或音樂（學）而言，作者自喻為局外人（outsider），我卻認為因著他比大多數的華人（音樂學）學者擁有「距離」之故，因而造成美感與安全感之視野。台灣教育中被形構為「正統音樂家」、「愛國知識分子」的蕭友梅等人，在此被視為被賦予統治權的「菁英技術官僚」，負責執行與監督國家的音樂，同時也要「消滅壞的音樂」，意即毀壞人民精神的流行音樂[19]。在左翼思想中長期被貶抑的「腐化」「墜落」的黎錦暉歌曲，雖被評斷為「深

[17]　見《當代電影》2000：6，頁 83-88
[18]　以安德魯・瓊斯在加州柏克萊大學的博士論文改寫增篇而成。宋偉航譯，台北：台灣商務印書局，2004
[19]　《留聲中國》，頁 39

受根深蒂固的殖民色彩污染」[20]，瓊斯把它放回具有人文精神的五四思想，還原黎不忘肩負的社會使命，而周璇的歌曲正承襲了此一脈絡。另方面，瓊斯並不把中國其時之電影和流行音樂（包括在俱樂部或跳舞場中演奏的爵士樂）當作是「舶來品」，原因是一八九五年電影發明後八個月，上海立即也展示了電影，再者對於世界任何角落看來電影都是最最新潮的東西；西方音樂亦同，晚明時歐洲音樂傳入中國、鴉片戰爭後隨著宣教士與洋學堂漸漸在中國普及（甚至廣至西南偏遠的少數民族地區）、與清末明初學堂樂歌的流傳，文化的融合使黎錦暉歌曲中的「西方因素」（如五聲音階的狐步）[21]顯得一點也不突兀，在上海的黑人爵士樂手也認為「中國歌……吹起來就像是我們早已吹慣的老曲子」。瓊斯的主要方法是以多重角度不斷重新定位黎錦暉，推翻過去中國大陸的主流研究，發掘出符合五四救國運動的精神與夢想。更有甚者，瓊斯還提出黎錦暉的音樂是以中國民族音樂為本，重擬爵士樂樣貌，且搭上全球消費文化潮流，創造出「既合乎現代又純屬中國的新音樂語彙」[22]。他的研究實際上不只定位了黎錦暉，更使得黎派歌手周璇的音樂能以嶄新的角度重新被解讀。《留聲中國》一書偶有資料的錯誤[23]；但是作者對於資料解讀的歪打正著，彌補了此處的缺失。乍看特立獨行的種種異見，把山東藝術學院孫繼南教授一九九三年的著作《黎錦暉評傳》對於近代流行音樂的觀點更延伸、也更有全球化的視野，加上瓊斯的「局

[20] 《留聲中國》，頁 10

[21] 《留聲中國》，頁 168

[22] 《留聲中國》，頁 153

[23] 例如緒論的註 38（頁 21），「周璇一九三八年……的那首〈何日君再來〉」應為一九三七年，第五章（頁 225）提到「由龔秋霞的女兒飾演……亦即童星胡蓉蓉」此為錯謬，兩人並非親屬關係。

外人」距離，有如一個長鏡頭，由遠處放大（zoom in）或縮小（zoom out），提供我們可（聽）見的、未（聽）見的、不想（聽）見的、視（／聽）而不見的，一九三七年之前的近代中國音樂文化。即使音樂學者可以質疑書中一個音符也沒有，但無可否認瓊斯鋪陳出一個主觀卻新穎的文化脈絡。

　　前述《黎錦暉評傳》作者孫繼南在事隔十餘年後，於二〇〇七年初再次出版了《黎錦暉與黎派音樂》[24]，重新組織中國流行音樂的先行者黎錦暉的生平經歷，並賦予他的作為與作品新的評價。孫繼南以編年史的寫作方式，夾敘夾議，以非常豐富的歷史文獻去鋪陳與理解每個時期的黎錦暉，以及明月社員多次的離合，其公開演出的表演者、劇目、各地報刊評論。雖然文字資料的運用與《黎錦暉評傳》一書有部分重複之處，但觀點更全面，同時也試圖一一回應數十年來各種批評的聲浪，為這位毀譽參半的作曲家正名。在流行音樂草創之前，黎錦暉先創發了兒童歌舞劇，孫花了很多篇幅分析代表性的歌舞樂曲，然而著重在演唱時的情感、情緒表達、與創作理念，音樂內容的實質分析較少。另一個值得探索的部份是，從兒童歌舞音樂過渡到流行歌曲，除了理念的研究、環境的改變、社會的需要，兩者在在聽覺上（由現存唱片）、在音樂手法上有何種的承襲或異變？無論如何，對於本論文而言，孫繼南的研究為周璇口中這種「中西合璧」[25]、「不中不西」[26]的音樂提供了舞台背景，為周璇的出場配上了音樂與氛圍，也替整個流行音樂發展的歷史場景做了清晰而細膩的描繪。

[24] 孫繼南，《黎錦暉與黎派音樂》，上海：上海音樂學院，2007
[25] 《黎錦暉與黎派音樂》，頁 25
[26] 《黎錦暉與黎派音樂》，頁 27

　　本論文引用最多的參考史料為《申報》。一八七二年四月三十日《申報》創刊於上海，至一九四九年五月二十七日終刊，是中國近代發行時間最長的中文報紙。《申報》記錄了當時社會歷史情況，雖然在抗日戰爭初期，上海《申報》在一九三八年一度停刊，改為出版漢口版及香港版，但數月後又在上海復刊[27]。《申報》保存了大量的電影廣告，一九三七年之前每日有「播音節目」、一九三八年每日有「今日播音秩序」，前者的節目內容為現場直播歌星表演，後者為播放唱片，還有演藝圈明星近況或活動消息，以及不定期的電影評論。這些資料對於本論文重建當時周璇所處的演藝文化，與她呈現在鎂光燈之前的明星特質，是極重要的研究依據。

第四節、周璇時代的上海社會

　　本節為本論文之時代輪廓，時間地點為一九三〇年至五〇年代的上海，略述當時的社會環境，與娛樂事業的活動概況。

一、烽火戰亂的上海

　　一九三一年日本以「九一八」事件佔領東三省[28]，展開了對中國的侵略，繼而不斷向中國政府提出各種無理要求，駐上海日軍加

[27] 引自《申報》影印本中夾頁之〈影印說明〉，上海：上海書店，1982

[28] 一九三一年九月十八日，日本帝國主義不宣而戰，在東北悍然發動了蓄謀已久的侵華戰爭。當日夜晚，日本關東軍自行炸燬南滿鐵路柳條湖附近的一段路軌，並佈置了三具穿著中國士兵服裝的屍體，誣指路軌為中國東北軍所

緊挑釁，一九三二年一月二十八日爆發「淞滬抗戰」，日本海軍陸戰隊突然向閘北防區發動攻擊，想以四小時完全佔領上海，上海卻在陸軍、支援軍、群眾主動組織的義勇軍駐守下奮戰月餘，守住上海，並使日軍死傷一萬多人，至五月五日簽訂中日上海停戰協定[29]。一九三五年十二月，全國興起了一波波愛國反日浪潮，先後爆發學生的愛國集會與示威遊行，學生罷課、工人罷工，包括上海在內的各地職業工會亦發表宣言，告示抗戰救國之決心。一九三七年，前所未有的苦難接連發生：七月七日北京盧溝橋事變[30]，七月二十八日國軍撤離北京，兩天後天津跟著淪陷，八月十三日日軍攻擊上海，以圖摧毀中國暫時的經濟能力，死命支撐三個月後，除了各國租界，上海於十一月十一日完全淪陷，進入孤島時期。之後日軍又轉向南京，短短幾週內逾十萬人在「南京大屠殺」遇難，難以估計的婦女被玷污。這是帶著艱困與羞辱的一年，國難當頭，販夫走卒與有識之士群起共憤，這一段日軍侵華和中國軍民奮起抗日的經過，清楚反映在救亡愛國的電影界中，悲憤交織的情感也反映在同年使周璇走紅的電影《馬路天使》中。太平洋戰爭結束後、直到一九四九年為內戰時期，國共兩黨的對抗使得民生更加困頓。一九四九年毛澤東召開中國人民政治協商會議，籌備建立新政府，政協會議後新中

毀，遂以此為藉口，立時突然向中國軍隊駐地北大營進攻，並砲轟瀋陽城。日本以關東軍開始發動的侵華戰爭從此展開。參見楊克林、曹紅編著《中國抗日戰爭圖誌》，頁 99（台北：淑馨出版社，1992）

[29] 參見楊克林、曹紅編著《中國抗日戰爭圖誌》，頁 119

[30] 七月初駐華北日軍在北平郊外盧溝橋舉行實戰演習，藉口一名士兵失蹤，要求在七月七日午夜前進入附近的宛平縣進行搜查，遭到當地駐軍拒絕，日軍轟炸宛平，於八日凌晨四點三十分佔領該城。見徐中約著《中國近代史》（香港：中文大學出版社，2002）下冊，頁 589

國在十月一日成立[31]，許多上海流行音樂工作者卻在當年離開了上
海[32]。

二、爆棚跼蹐的上海

　　上海一直是擁擠的，十九世紀中葉起，各殖民國順應著遠東掏
金熱，來到投資環境優越的上海，各種膚色、不拘貧富都能輕易在
此得到經濟上的成就。直到一九三〇年代初期，公共租界的外國僑
民共有三十四國國籍，法租界外僑分屬四十七個國籍，加上一八三
五年起因太平天國的動亂，湖南、蘇北難民逃亡至上海，幾年內上
海的人口暴增至一百五十萬人，其中至少有三分之二是外來人口。
由於開埠後對外貿易不斷擴大，對雇傭工人的需求量提高，而難民
工資低廉、富有韌性，自然成了最好的選擇，難民居留於此，使得
地價水漲船高，最多上升了三百倍，原本涇渭分明的各國租界也因
著利益的暴增，轉而華洋雜處[33]。大量移民直接反映在上海特有的
房荒問題上：居住空間的一房難求，使得上海里弄有著畸形的發展；
一九三七年公共租界的調查居住委員會報告，租界內住宅每住四戶
的計二萬二千多家，住六戶的一萬四千多家，住九戶以上的計一千
三百多家，最多的一幢房屋住十五家[34]。這麼多的居住人口，正提
供了上海娛樂界基本的消費群，當然也包括了通俗音樂的龐大聽眾。

[31] 一九三七至一九四九年的歷史事件，引自徐中約《中國近代史》，頁 589-653
[32] 詳見第三章對詞曲作家、伴奏者、編曲者的討論。
[33] 引用自于醒民、唐繼無著《上海：近代化的早產兒》，頁 281-283（台北：久
大文化，1991）
[34] 引用自張濟順〈上海里弄——論街道基層的生態演變〉，見《上海百年風華》，
頁 297-301（台北：躍昇文化，2001）

二〇年代末期，據統計勞動人口佔了全市人口的三分之一到五分之一，但是入不敷出的工人家庭佔了百分之八十二點三[35]。「二〇年代上海工廠的管理模式可說是資本主義加封建主義加殖民主義」[36]，以至於當時上海勞動者除了參與抗日行動外，罷工、引起勞資糾紛等工人運動風起雲湧，從罷工高潮的五卅慘案（一九二五年）時，上海工人便成立工會組織。三〇年代的上海同時是殖民租界，又持續遭受日軍侵犯，這種民族壓迫的氛圍，在周璇躍紅之時，是慣常且持續的。

三、小市民趣味的流行音樂界

上海是中國流行音樂的發源地，造就了許多紅歌星；與周璇同時代，不可不提的還有李香蘭、白光、姚莉等許多優秀的歌手。三〇年代的音樂被劃分為三大派別：以趙元任為首的典雅派、聶耳為首的吭唷派與黎錦暉為首的桃花派[37]。桃花派得名的由來，是因為當時黎錦暉的招牌歌曲〈桃花江〉在市巷中流行，黎帶領的明月歌舞團四處表演歌舞劇，他所寫的許多歌舞表演曲，如〈可憐的秋香〉、〈老虎叫門〉等，本來是為了教育兒童，也成為中國最早期的流行歌曲。白虹、王人美、黎莉莉、嚴華、周璇等許多當紅歌星皆出身

[35] 引用自張仲禮主編《近代上海城市研究》，頁 791（上海：上海人民出版社，1990）

[36] 引用自張仲禮主編《近代上海城市研究》，頁 796-797

[37] 參見劉星，《中國流行歌曲源流》（出版地不詳：台灣省政府新聞處編印，1984），頁 22

明月團，可以說明月等歌舞團體為早期中國的電影與音樂界鋪陳出一批能歌、會舞、又善演的演藝人才[38]。

隨著科技進步與有聲電影的發明，電影中增加了許多可以配合劇情的歌曲，電影與音樂相互襯托，電影主題曲及插曲亦另外錄製唱片[39]。流行歌曲從一九二〇年代黎錦暉的創作為濫觴，至三零年代藉著有聲電影的傳播而繁茂，當時音樂創作者量多而水準佳，除黎錦暉及其弟黎錦光外，陳歌辛、嚴華、姚敏等人才濟濟。雖然偶有代唱的狀況，如電影《歌女紅牡丹》中胡蝶的歌唱由梅蘭芳代唱、《狂歡之夜》由郎毓秀替周璇代唱[40]，但多數電影歌曲都是影片中的演員親自擔任演唱[41]。比如一九三四年電影《桃李劫》王人美的〈畢業歌〉、一九三七年《十字街頭》趙丹的〈春天裡〉等。聲音不但可強化視覺，越是能使電影相映出色的歌曲，越能保存與流傳，在脫離電影影像後，成為獨立的音樂作品。

不只電影界充滿流行音樂，上海的播音電台更是流行音樂的大本營。自從一九二三年上海開埠以來第一家無線電台「新新電台」開播，直到一九三七年，據非正式的估計，上海至少有二十萬台無線電收音機[42]，內容除了演講、傳統戲曲與說書外，明星唱的「流

[38] 參見洪芳怡，〈玫瑰薔薇同根生：四〇年代上海流行歌曲中的三朵「花」研究〉，頁 176，2004 年台大音樂學研究所研究生論文發表會論文合集

[39] 參見《中國流行歌曲源流》，頁 24

[40] 詳見第二章第二節

[41] 參見王文和，《中國電影音樂尋蹤》（北京：中國廣播電視出版社，1995），頁 51-52

[42] 引自《申報》一九三七年八月二日的一則廣告〈亞達公司設立　無線電收音機修理人員實習班第四屆招生〉，內文首句便是：「上海一埠裝置之收音機據非正式估計有二十餘萬具之多，而運銷內地者尚無從估計……」（標點符號為筆者所加）

行歌曲」是極受聽眾歡迎的。當時的許多歌手，如姚莉、周璇、白
光等都是在「跑電台」時竄紅為明星；當她們成為家喻戶曉的歌星
後，姚莉選擇保持單純的歌手身分，在夜總會——仙樂斯（Ciros）
（約 1939～1942）、揚子飯店（約 1942～1945）演唱流行歌曲[43]，而
白光與周璇則轉而往更加霓虹燦爛的電影界發展。

第五節、結論

　　周璇所處的上海，烽火遍地、山河糜爛，卻又看似一片歌舞昇
平，夜夜笙歌。她自身也顯示出同樣的矛盾，作為頭牌紅星的時間
長達二十年，但是貧窮和淒婉的形象卻如影隨形的跟著她。人們看
待她的方式，或許是津津樂道，又或是嗤之以鼻。在喜愛她的人看
來，周璇代表了上個世代的風華，但在另些人眼中，周璇只是一介
歌女，在演藝圈中演戲、唱歌以求生存。然而無論如何，在艱困的
年代，她以歌聲給予人們鼓勵與安慰，一直到世局驟變、而她溘然
謝世之後，周璇音樂同樣繼續標誌著過去的繁華與摩登。

　　本論文試圖打破音樂與音樂學傳統中「歐洲」「白種」、「男性」
與「古典音樂」為中心的研究導向，轉身觀照身處列強興起時，東
方的一位身量矮小、面目蠟黃的黃種女性口中的通俗音樂[44]，同時
也試圖反轉中國傳統中認為娼伶不分，歌手居於「三教九流」中「下

[43] 洪芳怡，二〇〇四年九月二十七日於香港銅鑼灣訪談。

[44] 關於周璇的外貌，描述的最清楚的是周璇的鄰居蒲金玉女士，在她口中，素
　　顏的周璇並不美貌，未上妝時不太容易被認出是「大明星周璇」。洪芳怡訪
　　談蒲金玉，二〇〇三年一月十八日於台北公館。

九流」的地位，並藉由音樂學學術研究，深入探究華語流行歌曲興起之初的音樂與文化。選擇周璇作為研究對象，原因之一是她的發展與流行音樂的興起及變化的情形吻合；再者，她同時活躍於電影與歌唱界，電影與歌曲作品的數量可觀，可說是當時具有代表性的演藝明星；第三，她的歌曲風格最為多變，二十餘年的演唱涵括了當時所能聽見的所有音樂風格。但願在上海三、四〇年代流行音樂與歌手的音樂學研究，上海史料的重建，與近現代文學與文化研究對於音樂聲響（Musical Sounds）的研究學海中，以這份論文邁出小小的一步，並引發更多的學術討論與趣味。

緒論的最後，我想要花些篇幅，為本書內容作些說明。這本書的初稿是我在二〇〇五年完成的碩士論文，由於深感此一研究無法宏觀的掌握其時上海的文化架構，以及文化與音樂的交互影響，同時也明白流行音樂根植於大眾，與社會密不可分，因此在論文完成後，我轉而進入文化研究的領域，渴望以其他學科的理論方法，賦予周璇歌曲、甚至整個老上海流行音樂更立體的視野。當初這份研究花了兩年收集資料，一年整理與論述，慚愧的是，兩年多的博士班生活雖然幫助我屢屢用心的眼光觀看／聆聽這個年代的聲音，卻沒有心力繼續蒐羅相關的文獻與有聲檔案。幸而李寧國先生、孫繼南教授與安德魯・瓊斯教授分別慷慨的提供新的資料，讓這份研究不至於荒蕪停滯。

坦白地說，我的碩士論文《上海1930～1950年代，一則參差的傳奇：周璇與其歌曲研究》不算是標準音樂學研究的寫作風格，它太不受拘束，不斷想溢出應該有的觀點與範疇。即便如此，我卻堅持這本書必須保持碩士論文原有的章節架構與大致上的內容，以如實呈現當時在研究上的困境。音樂或許可以系統的方法分析，但許

多時候「聲音」卻無法用形容詞堆砌以外的方式來想像與感受；而歷史音樂學的方法雖然能讓研究者掌握史料，音樂美學也能幫助我們理解藝術價值的流變，然而音樂背後文化脈絡的重構、樂音意涵的界定與確立、聲音在社會中所扮演的功能，我們時常無以名之，甚至聽而不聞，聞而不問。當音樂理所當然被認為是文化之時，我無法退後一步，解讀音樂如何在接受文化的影響後，再回頭影響文化，也無法判斷音樂在文化中所扮演的角色，以及當文化互動之際，音樂如何作為載體與觸媒，如何引發與呈現時人觀點。

　　今日再回頭評估，這份周璇歌曲的研究並非想呈現一種均質的、口味一致的大眾喜好，而是關注周璇如何用歌聲演譯與體現當年上海不斷衝突、融合、以變動為常態的文化與美感。這份論文以嚴肅音樂的分析態度與方法，處理歌詞、歌曲、與伴奏，探討唱片在當時上海的音樂工業中製造的流程，並分析重要詞曲作家的作品與風格。周璇作為一個紅極一時的女明星，不論拍戲或歌唱都可被視作表演，因此論文的重點並非要辨明螢光幕前後所表露的真實或虛假，更不是要「發掘」或「再造」周璇的真假面目；本文著重的，是藉由史料觀察她的明星特質，意圖再現周璇在大眾媒體上的形象與風貌，以及當年觀眾眼中所見、耳中所聽的周璇。而把周璇與受到近現代文學研究相當的關注的三類作家：魯迅、新感覺派、張愛玲平行參照，不但是就已有的研究基礎借力使力，還想超越平面的、單一的文本，不但意欲聽見周璇與這些文學作品互文之處，更企圖勾引出兩方學界的對話。

　　周璇謝世至今，剛好五十年。人們聽她、看她、理解她的方式不斷改變，然而她的嗓音保存在佈滿刮痕的黑膠唱盤中，不論何時播放，都能帶領聽者回到她的每一次呼吸吞吐，回到她的韶光年華，

回到被稱為小紅樓的百代錄音間，回到白俄樂手包圍的灌唱現場。時光停格在周璇的歌聲中，而我們在靜默中，錯落的、奢華的，聽見了那個不再復返的蒼涼城市。

第二章　周璇生平

年輕的小姑娘，漂亮又鋒芒，點唱的人們像瘋狂。

這兒要採檳榔，那兒要送情郎，報告的話兒還沒有完了，

後台的電話又鈴鈴的響。

年輕的小姑娘，漂亮又鋒芒，流行的歌曲連連的唱，

周璇的瘋狂，李香蘭的賣糖，要是你愛多聽幾聲郎呀，

再來一個你也要回頭想。……

　　　　──一九四四年，電影《鸞鳳和鳴》插曲〈紅歌女忙〉

周璇的一生是曲折的，她有過富貴與貧賤，榮華與屈辱，追
慕與遺棄，這一切如行雲流水，倏然而過。周璇的一生是辛
酸的，她希望能有個安定的工作，企求有一個稱心的丈夫，
切盼有個美好的小家庭，這一切是那麼遙遠，無法得到。周
璇的一生是不幸的，她受盡所謂的親人（養父母，過房爺）
的盤剝，闊少的欺騙，流氓的壓迫。這一切如影隨形，永難
擺脫[1]。

　　把每一則周璇傳記或報導加起來，透露出的訊息總歸一句「命
苦」，上面這篇以「曲折」、「辛酸」與「不幸」等形容詞貫穿周璇一

[1]　引自方翔〈永遠之謎〉，《何處訴衷情：周璇、李香蘭之歌》，頁230；轉載自
劉攸琴〈周璇一生悲慘史〉，香港《爭鳴》總32期，出版時間不明

生的文章便是一例。周璇的成名，把她光彩之下的悲慘背景到處散播，惹動了數不清的作家同情，繼而產生為數不少的傳記與報導。然而，從她作為演藝圈大明星的三、四〇年代，直到事隔多年的今日，各本周璇傳記的手法無一例外的都是虛構的小說體──或是虛擬周璇的生活事件，或捏造周璇與他人的對話，或揣測周璇的感情歸屬、精神狀態與情緒起伏──總之，作家發揮豐富的想像力與創造力，從而滿足大眾讀者對於明星的好奇、對名人私生活的偷窺慾望，這一切都是以她的「苦命」為基準。這種寫作手法，就像羅蘭巴特帶有貶意的形容一位男中音的歌唱方法：「讓『不幸』在字母的厚度中爆發，因而無人不了解這是特別厲害的痛苦。」[2]這句話與眾人筆下的「周璇」無比貼切。

　　這一章「周璇生平」，我無意以這些傳記的最大公約數描畫人們所認知的周璇，更無意重塑一個翻案新形象。「真實」或「正確」的周璇從來不存在，她是明星概念包裝下的公眾人物，後世對她的記載也免不了添加苦命的況味，或框限思想與意識型態。羅蘭巴特緊接著說，「不幸的是：這意圖的同義疊用（pléonasme）同時窒息了文字和音樂。」[3]為了避免巴特所說的「窒息」，雙雙發生於論文中的音樂分析與生平描述，本章傾向於不再另作詮釋、想像、或發現周璇的命苦，而是以史料再次建立當時大眾文化對周璇的看法，以及她的言行對於自我形象的塑造。我最倚賴的資料來源，除了以周璇寫下的書信與報刊文章、相關人士的回憶、以及記者採訪三部分合成的《周璇自述》之外，也倚重《申報》資料，尤其是其上登載

[2]　引自羅蘭巴特著，許薔薔、許綺玲譯〈布爾喬亞的聲樂藝術〉，《神話學》（台北：桂冠圖書，1997），頁 147

[3]　同前註

的各種廣告與新聞。對於當時的歌星或電影明星研究而言，《申報》
上記錄了電影與歌唱會演出資訊，廣播電台的播音表與曲目，各類
演藝活動（例如剪綵、選美、歌手駐唱），以及聲明啟事等等，可說
是最詳實的紀錄。本論文採用這兩種資料，力求「周璇生平」擺脫
過去穿鑿附會、向壁虛構的小說體寫作方式，作為音樂分析的背景
基礎。

第一節、童年（1919～1931 年）

　　周璇踏入演藝圈之前，是最難描述的一段時間，同時也是想像
力最容易揮發之處。由於與一般大眾是同樣沒沒無聞的孩子，當然
沒有報章報導，因此這裡僅採用《周璇自述》所收錄她自己寫下的
回憶。

　　她自己的記憶，是由六歲開始：

> 我首先要告訴諸位的，是我的身世。我是一個淒零的女子。
> 我不知道我的誕生之地（只知道是常熟，不知道哪一個村
> 落），不知道我的父母，甚至不知道自己的姓氏。

　　當我六歲的時候，我開始為周姓的一個婦人所收養，她就是
我的養母。六歲以前我是誰家的女孩子，我不知道，這已經
成為永遠不能知道的渺茫的事了[4]！

　　正因為身世的謎團無解，當她走紅之後，眾說紛紜的小道消息
當然也就多如過江之鯽。多年之後，長期投身廣播界的方翔整理出
四種最常見的說法：

一、出生於民國七年（一九一八），師太在除夕夜把周璇抱給一個
　　廣東女人，女人回給師太紅紙包的袁大頭。[5]

二、出生於民國七年底，江蘇常熟城縣外的尼姑庵裡，尼姑生下
　　了周璇[6]。

三、出生於民國八年（一九一九）八月初一，原籍江蘇常州，原
　　名蘇璞，家庭溫暖，三歲時被不務正業的娘舅賣至金壇縣，
　　四歲時轉送至上海周家，養父周留根、養母葉鳳妹。她被取
　　名為周小紅[7]。

四、出生於民國七年，由於家道貧寒，兄弟姊妹眾多，出生後即
　　被遺棄，後為周姓婦女收養，取名小紅[8]。

[4]　引自周璇〈我的所以出走〉，《周璇自述》頁 7，原載於 1941 年《萬象》，期
　　號不明。

[5]　引自方翔〈永遠之謎〉，《何處訴衷情：周璇、李香蘭之歌》，頁 226

[6]　引自方翔〈永遠之謎〉，《何處訴衷情：周璇、李香蘭之歌》，頁 226，原載於
　　劉攸琴〈周璇一生悲慘史〉，香港《爭鳴》總 32 期，出版時間不明

[7]　引自方翔〈永遠之謎〉，《何處訴衷情：周璇、李香蘭之歌》，頁 226-227，原
　　載於司馬芬《金嗓子周璇》，出版資料不明

[8]　引自方翔〈永遠之謎〉，《何處訴衷情：周璇、李香蘭之歌》，頁 227，原載於
　　鄭君里〈一個優秀電影女演員的一生——周璇的生平和她的表演〉，香港《明

以上四條資料中，前兩條大致上是重複的，反覆強調：周璇可能是從尼姑庵裡抱來的女娃兒，而最後一則則籠統而無法提供任何可靠訊息。總之，在這些空穴來風的訛傳中，唯一有「後續發展」的是上列第三種說法。周偉在《我的媽媽周璇》一書中，認為他找到了母親的原家庭，因此確定了周璇出生於一九一九年的農曆八月初一[9]，周璇原名蘇璞，乳名義官，出生於常州，父親蘇調夫畢業於南京金陵大學文科，在嘉興教堂當牧師；母親顧美珍曾在常州市武進醫院的護士班進修，之後擔任護士長，應算是小康家庭，周璇排行老二，上有哥哥蘇杰（傑）。一九二五年左右，母親把蘇璞留在常州的外祖母家，卻被舅父顧仕佳誘拐轉賣至上海[10]。

由她後來的住院病卡得知，她登記的資料上寫的是「周玉芳」一名[11]，應該是收養之後所取。紛雜的資料中，並沒有任何確切關於周璇被收養的過程，而周璇自己描述的身世，大半著重在童年時期物質缺乏的生活情況：

> 我的養父，家裡另有大婦，大婦很喜歡我，但是和我的養母卻不很和睦。不久周姓的家道漸漸中落。所以我在被養母收養之後，也還是過著困苦顛連的生活。

報》總第 30 期，出版時間不明

[9] 引自周偉、常晶著，《我的媽媽周璇》，頁 7

[10] 〈永不消逝的記憶〉中提到周璇是被會抽大煙的娘舅顧仕佳拐騙賣掉，見《我的媽媽周璇》中頁 304

[11] 引自蘇复〈周璇的最後歲月〉，《周璇自述》，頁 98

八歲的那一年，養母將我送去寧波同鄉會設立的第八小學讀書。那時養父為了大婦的約束，已斷絕了我們的供給，所以我的求學費用和日常所需，都是養母辛勤地操作得來的。我現在不至於成為文盲，完全是養母的培植，這一點，我是深深感激養母撫育之恩的。

恰恰相反，我的養父卻很不爭氣，吃喝嫖賭不說，還染上了吸毒癮頭，把自己手頭幾個積蓄敗個精光。我的養母原是廣東人，當過粵劇演員，年輕時還紅過一陣子，慢慢人老珠黃，也就一文不值了。後來，我們家境越來越窮困，養母被迫去幫傭度日，那個被鴉片燻黑了肚腸的養父竟喪心病狂要把我賣去妓院當妓女，幸虧養母及時搭救，才免去我一場更大的災難。當然這些底細我原先是不知道的，那時只知道日子越來越苦，往往餓著肚子呆呆地坐著，口水直往肚裡咽，不敢說也不敢哭，否則養父會窮凶惡極地打我，用缺德的方法折磨我，捉弄我[12]。

由上面文字看來，周璇與作為二太太的養母的生活是「困苦顛連」、「斷絕供給」，養母「人老珠黃」、「一文不值」，相對養父則為「不爭氣」、「吃喝嫖賭」、「吸毒癮頭」、「積蓄敗個精光」、「窮凶惡極」、「缺德」、「折磨捉弄」，以及「喪心病狂」的要把她賣給窯子，周璇所用的形容詞極為強烈，而其中最令她印象深刻的，是飢餓的感覺。周璇自己以文字表達生活的苦難、以及物質的缺乏，這樣的

[12]　引自周璇〈我的所以出走〉，《周璇自述》，頁 7-8

文章比任何她詮釋的歌曲或電影更能激發出觀眾的共鳴，以字句營造出一個孤苦伶仃、命運悽楚的「明星前傳」，也使讀者對她尚在稚齡便拋頭露面討生活，油然產生同情。在形象的塑造上，周璇的確是成功的引起觀眾對她的情感投注，如同一九三五年《歌星畫報》中的專欄〈四字吟〉：「周璇～可憐孩子」[13]，她對自己不明身世的毫不避諱，造成了「苦命」的色調從始至終地擺布了她的演藝事業。

第二節、新生活的起點：歌舞表演、跑電台與演電影（1931～1936 年）

一、進入明月社

> 我自幼愛聽人家唱歌，耳音也好，常常跟著哼，一遍兩遍，三遍四遍就能上口了，在學校裡，我唱歌的成績總是第一名。
>
> 因為家境困難，我讀完初小就輟學了。十三歲那年，由章錦文女士（現在任職於金城大戲院）介紹，加入了黎錦暉先生主持的明月歌舞社。周璇的名字就是黎先生給我起的（我的小名叫「小紅」）。
>
> 從此，就決定了我以後的命運，我開始以唱歌為職業，並認識了嚴華。在當時我把它稱作生活中的起點[14]。

[13] 引自《歌星畫報》第二期，一九三五年八月一日，頁 10
[14] 引自周璇〈我的所以出走〉，《周璇自述》，頁 8

　　多年後，周璇在回答青年學生的來函時，稍稍感嘆了早年失學的遺憾：「我也羨慕你們這群時代的嬌（原文用字）子——學生的生活，因為我是失學的人。」[15]無法繼續升學的周璇憑藉著音樂才能，在黎錦暉充滿抱負與理想的聯華歌舞班（後改稱明月歌劇社，簡稱明月社）[16]的學習，開啟了她不一樣的人生。黎錦暉新創樂種「兒童歌舞劇」，目的是以音樂宣揚國語教學[17]，並以音樂教導兒童各種思想——例如，《麻雀與小孩》鼓勵友愛動物與誠實，《小小畫家》宣導因材施教、鄙棄封建[18]。然而因為社員眾多，經營不易，後來黎錦暉也開始寫作牟利容易的愛情歌曲，這些歌曲成為現代「流行音樂」的濫觴，也捧紅了多位社員[19]。當周璇進入明月社之時，明月社已歷經國語附小歌舞部、中華歌舞專門學校、美美女校、中華歌舞團等各個階段，團員多人已在電影界與歌唱界小有成就。黎錦暉的女兒黎明暉是首先以歌唱出名的，還有以歌舞表演出名的「四大天王」黎莉莉、王人美、薛玲仙、胡笳[20]。

　　從黎錦暉的歌舞劇看起來，明月社中的訓練包括歌唱與舞蹈的表演，王人美也在回憶錄中提到了社員們學習的內容，包括音樂理論、歌唱發聲、樂器彈奏、舞蹈動作等等[21]。一九三二年一二八事

[15]　〈周璇答讀者問〉，《周璇自述》，頁182，原載於《電影雜誌》一九四八年十二月
[16]　明月社名稱的演變以及發展，詳見孫繼南《黎錦暉與黎派音樂》，頁48-54
[17]　詳見第四章第二節，另可見王人美口述、解波整理《我的成名與不幸——王人美回憶錄》（上海：上海文藝出版社，1985）頁42-43關於黎錦暉組織「國語宣傳隊」一事的敘述。
[18]　見《黎錦暉兒童歌舞劇選》（北京：人民音樂出版社，1983）
[19]　見王人美口述、解波整理《我的成名與不幸——王人美回憶錄》，頁64-69
[20]　見〈周璇專訪〉，《周璇自述》，頁127，原載於《大眾影訊》一九四〇年九月
[21]　見王人美口述、解波整理《我的成名與不幸——王人美回憶錄》，頁46-60

變後，周璇演出《民族之光》之中的主題歌曲：合唱曲〈民族之光〉，因為其中一句歌詞「往前進、周旋於沙場之上」[22]唱的十分激昂慷慨，受到眾人的激賞與鼓勵，當場由團長黎錦暉替她改名為周璇[23]。同年，天一公司首開先例，招攬了明月的四大台杜王人美、黎莉莉、嚴華、譚光友，拍攝第一部有聲歌舞片《芭蕉葉上詩》[24]，後來明月團加入聯華影業旗下，更名為聯華音樂歌舞學校，團員順理成章成為聯華影業旗下的電影演員。之後由於電影業的衝擊，明月社被迫解散，周璇回憶這個事件時如此記錄：

> ……我熱愛這樣的生活，心裡總是甜滋滋的。
>
> 然而好景不常，甜美的生活只持續了一年，明月社突然解散了！雖然不久另有新月社的組織，但時間很短，很快就停辦了。我開始徬徨起來。我僅有一個養母，全仗她做些針線養活她自己，我一旦失業，勢必加重她的負擔，我怎忍心呢？於是感到前途黯淡……幸而時隔不久，由金佩魚先生投資，與嚴華合作，辦了一所新華歌舞社。我便加入了這個新的組

22　關於這句歌詞的紀錄，有作「往前進、周旋於沙場之上」，如《上海老歌名典》頁 405，但也有作「與敵人周旋於沙場之上」的記載，如《我的媽媽周璇》，頁 26、《周璇小傳　附周璇金曲詞譜七十首》，頁 47

23　雖然明月歌舞團是周璇進入演藝圈的第一步，並且她的名字也是由此而來，但是周璇自己回憶時卻認為「……雖然這以前（指加入新華歌劇社）我曾經加入過另一個歌舞團，可是我覺得沒有提起它的必要，因為我生命的第一站還在歌唱團上。」見〈我的從影史〉《周璇自述》，頁 3。

24　一九三二年天一公司拍攝，由黎錦暉的同名歌舞劇〔芭蕉葉上詩〕改編，導演為李萍倩。

織，總算生活有了著落。也就因為這層關係，我對嚴華的好
感逐漸增加起來[25]。

據王人美的回憶，到一九三三年春，明月社已走散了五分之四
的社員[26]。明月社與新月社的接連倒閉，斷絕了周璇的生計，幸賴
嚴華另組了新華歌舞社，這是她參加的最後一個歌舞團體，也因此
拉進兩人的關係。

對於周璇的演藝生涯而言，明月社是功不可沒的。在黎錦暉的
苦心經營下，明月社培養了旗下社員們基本的歌唱、表演與舞蹈技
巧，可以說明月社供應了初始蓬勃的中國電影界一群會演會唱的歌
舞明星，周璇則為當中最惹人注意的一位。

二、播音歌唱的成名

此時約為一九三四年，除歌舞社外，她同時在青島、友聯與新
新電台，以「上海歌劇社」之名播音歌唱。

新華歌舞社成立後，我幾次被邀請在金城大戲院登台表演歌
舞劇。此後的大部分時間卻放在播音上。那時播音業很發達，
因為新華歌舞社擁有我和徐健、歐陽菲莉、葉紅、嚴華等幾
個歌唱人才，所以陣容較強，在當時幾乎成了播唱歌曲的權

[25]　引自周璇〈我的所以出走〉，《周璇自述》，頁 8-9
[26]　見王人美口述、解波整理《我的成名與不幸──王人美回憶錄》，頁 62

威。那時，我們每天要同時在好幾家電台播音，擁有很多聽眾，輿論界也給了我們很高的評價[27]。

　　從一九三四年起，周璇的名字開始盤據大眾眼前。每一日的《申報》增刊中，都有「播音節目表」，寫著歌唱社名稱、頻道周波、播唱時間、播唱曲目、歌唱者。正如周璇所說，「那時播音業很發達」，除了她的「上海歌劇社」之外，到了一九三五年，歌唱社團少說也有數十個，比如姚莉主導的大同歌劇社與飛音社[28]、主唱者為曼傑的曼傑社、中國玲音音樂歌詠社、美玲團、玫瑰團、星光社、薔薇歌詠社、電音歌劇社等，還有由前明月團員白虹、張靜、黎明健等共同組成的明月社[29]。這麼多的播音團體全都像沙丁魚般擠到上海，爭取發展與演出機會，難免在報上看到這樣的新聞：「前曾轟動一時的青春社，奇音社，大陸社，百佳社，倪氏社，維也納社等，現在一點消息也沒有了。」[30]由沸騰一時的播音節目順勢而生的，是《大晚報》在一九三四年主辦的「播音歌星競選」，不但有助於歌星的名氣，也會提昇歌唱社的聲勢。選舉結果出爐，代表「新華社」參選的周璇由揭曉前一天的第七名，到最後以約三十票之差，僅次

27　引自周璇〈我的所以出走〉，《周璇自述》，頁 8-9
28　引自《申報》一九三五年七月三日增刊，「播音節目」欄
29　引自《申報》一九三五年七月三日增刊，「播音節目」欄。其中，曼傑社的曼傑很可能就是後來在一九三四年播音歌星競選比賽中次於白虹與周璇的汪曼傑（杰）。
30　見申報一九三六年一月七日增刊「餘音」欄。

於第一名的白虹[31]。總計前十名的票數就高達七萬多票，可見平日電台聽眾人數之眾多。

　　由眾人票選的比賽結果可知，年輕的周璇的確走紅了，並開始被冠上「金嗓子」的稱號。我們可以由後來成為她丈夫的嚴華晚年時對交往過程的回憶中，了解她知名度的攀升：

> 那時正當上海的播音事業剛剛興起，我們除了公演歌舞之外，又在「友聯」、「利利」、「福星」等電台擔任了幾檔歌舞節目，很受聽眾歡迎。就這樣，我和周璇慢慢走紅了。但是周璇的「紅」絕不是偶然的，沒有人給她捧場，唯一憑藉的是她那副甜甜的歌喉，被人稱為「金嗓子」，周璇是當之無愧的[32]。

　　從一九三四到三六年，周璇與上海歌劇社的廣受歡迎是不容置疑的，從一事便可看出：當招考社員時，出現了報名者「日必數十名」的現象[33]，許多人爭相報考，顯然上海歌劇社高漲的氣勢正如周璇所說，是當時「播唱歌曲的權威」。而周璇則儼然是播音明星的代表，許多播音社員都想與「周璇」二字沾上邊，比如，星光社有周璐[34]，漢英歌詠社有漢璇，再由漢璇再發展出漢璐、漢玨、漢瑛、

[31] 由《大晚報》副刊編輯崔萬秋發起，記者韓平野主持。引自〈當選三大歌星之周璇〉，《周璇自述》，頁125，原載於《青青電影日報》一九四一年七月

[32] 引自嚴華〈九年來的回憶〉，《周璇自述》，頁15，一九四一年寫，應為登報文章

[33] 引自《申報》一九三五年七月三日增刊，「播音節目」欄。

[34] 引自《申報》一九三五年七月十日增刊，「播音節目」欄。

漢瓊、漢琪等[35]，還有一位偶而出現在播音明星消息「餘音」欄上的徐璇[36]。而周璇也不斷地為自己的歌唱事業提昇知名度，一九三六年元旦的《申報》上出現這一段消息：

> 周璇……這幾天……在滬江照相館，印了兩百張的照，聽說預備新年送給愛護她……的先生小姐們[37]。

這樣的做法，有如三〇年代早期好萊塢每一年提供世界各地超過一百萬張的影星照[38]。周璇主動宣傳自己、以各種方式經營事業，以照片與歌迷建立關係：不只耳聽歌曲，手中還握有最摩登的歌星獨照可供觀賞。一張寫著「一九三五」年的簽名照片（見圖 2-1）[39]就是這個時期所留下。

三、跨入電影界

> 民國二十五年，我接受了藝華公司的聘請，開始了電影演員生活，這是我期待已久的願望，如今總算實現了。當時心裡多麼高興！

[35] 引自《申報》一九三六年一月十日與十八日增刊，「播音」欄。

[36] 引自《申報》一九三六年一月九日增刊，「餘音」欄。

[37] 引自《申報》一九三六年一月一日增刊，「餘音」欄。

[38] 見李歐梵，〈臉、身體和城市：劉吶鷗和穆時英的小說〉，《上海摩登：一種新都市文化在中國 1930～1945》，頁 186

[39] 引自綠土地星空網站 www.hql.online.sh.cn/_webdata/fp/source/70_6_1.jpg，二〇〇五年三月二十二日

我的處女作是《花燭之夜》，袁美雲主演。我雖處於配角地位，但是因為我還能演戲，藝華當局是器重我的[40]。

民國二十四年……周璇經丁悚和龔之方的介紹，加入藝華公司擔任配角。每月薪水五十元，這個數字在當時的幣值和物價來說是不算少的。她的第一部處女作為與袁美雲合拍的《花燭之夜》，她擔任配角，戲不多，但很上鏡頭，從此也就得到公司的賞識，被列為可造之才[41]。

上面的前一則是周璇所寫，下一則說到她進入「藝華」過程的文字，則是嚴華的敘述。拍攝《花燭之夜》的正確時間應按嚴華而非周璇的記憶，這齣戲在三六年一月上檔，由當時連續多日的廣告與報導對她的不斷提及，的確可見到藝華公司對她的賞識：

1月7日　「電影消息」第一個標題：

周璇戲弄大胖子——在花燭之夜中

1月14日　「電影」欄「藝華風景線」第一條：

小鶯兒周璇，在「花燭之夜」中飾一善種多情的丫頭，與大胖子關宏達搭檔，演來又莊又諧，而盡香艷。

1月18日　「廣告」(圖2-2)：

周璇是狡兔

[40]　引自周璇〈我的所以出走〉，《周璇自述》，頁9，原載於1941年《萬象》，期號不明。

[41]　引自嚴華〈九年來的回憶〉，《周璇自述》，頁15

1 月 29 日　「電影消息」第一個標題

「花燭之夜野乘」其中一條：

> 「花燭之夜」有著極複什的愛的葛藤，如……，關宏達與周
> 璇，周璇與劉犁犁等……

周璇事後回想初次演戲的狀況，雖然只是個配角，卻緊張到「拿了
劇本躲在布景背後嗚咽起來……一直哭了大半天」[42]。

　　實際上，在《花燭之夜》前，她已經在一九三五年的兩幾部電
影中露過面，只是她自己並不把這些當作電影生涯的開端[43]。她在
《風雲兒女》中分別與客串的白虹以及主演的王人美，各有一小段
舞蹈表演，儘管有演員表，但由於以遠鏡頭拍攝，加上周璇頂了個
馬桶蓋的髮型，實在很難認出她來。在《美人恩》裡，她與黎明健、
白虹、嚴斐、徐健「五大歌星會串」，客串表演歌唱。繼《花燭之夜》
後，周璇再次與袁美雲合作，演出她惟一一部黑白無聲片《化身姑
娘》（圖 2-3 為劇照）[44]，接著演出備受好評的《狂歡之夜》（圖 2-4
為《申報》頭版全頁廣告，周璇名字出現在演員表最下左方）[45]。

[42] 引自〈我的從影史〉收錄在《周璇自述》，頁 3
[43] 周璇在自述文章〈我的從影史〉中，自己認為《花燭之夜》是「初踏入攝影
　　場」、「這戲正好是我電影生命的開始」，完全沒有提到在這之前演過的《風
　　雲兒女》或《美人恩》。一九四四年寫的〈我的從影史〉收錄在《周璇自述》
　　頁 3-5。無獨有偶，嚴華在〈九年來的回憶〉（《周璇自述》，頁 15）中也是
　　認定「她的第一部處女作為與袁美雲合拍的《花燭之夜》，她擔任配角……」
[44] 見《申報》一九三六年十月三、四、五、七、十日增刊廣告
[45] 引自《申報》一九三六年十月十日

一九三六年除了演出這二部電影，對周璇而言更大的進展是，在接下來的兩部電影《喜臨門》[46]與《百寶圖》[47]都是主角。

　　比對一九三五與三六年的電影，會發現周璇與王人美、黎明暉等明月社員甫跨入電影界便可又歌又演的過程不大一樣。她自己在事隔多年後的一個「歌唱影星座談會」裡回溯這個過程：

> ……我開始水銀燈生涯的第一部影片是《花燭之夜》，在裡面演個小丫頭。其後，又拍過《化身姑娘》。在《狂歡之夜》中開始有插曲，那是由胡萍和我合唱的；不過，事實上並不是我們唱的，是由郎毓秀小姐配音的。自從《馬路天使》起，我才真的在影片中有歌唱鏡頭[48]。

她的敘述透露出一個現象，我們可以把周璇的演出分成兩種狀況：第一種是沒有唱歌情節的角色，就算有歌唱的需要，也是由別人代唱，如《狂歡之夜》是由胡然、郎毓秀與黃友葵代替演員們歌唱[49]。第二種是客串唱歌、跳舞，而沒有戲演，如《風雲兒女》與《美人恩》。總之，初上大銀幕的周璇一次只能有「發聲歌唱」或「角色扮演」其中一種表演方式，她必須一步一步、比同樣背景的歌舞明星們更努力地證明自己的表演能力。

[46] 見《申報》一九三六年十月十二、二十三、二十四、二十五日增刊廣告
[47] 見《申報》一九三六年十一月六日增刊廣告
[48] 引自〈歌唱影星座談會（摘要）〉，《周璇自述》頁148，原載於《上海影壇》一九四四年一月
[49] 引自《我的媽媽周璇》中賀綠汀的代序〈南國懷舊憶故人〉，頁3

　　六年不到的時間，周璇由籍籍無名的平凡女孩，到飛上枝頭變鳳凰，明月社正是改變她命運的玻璃鞋。歌舞團的訓練與公開演出，使她沿著電台播音的路徑，逐步邁向全方位——能演，能歌，由此展開了電影與歌曲作品數量極大的演藝生涯。

第三節、影歌兩棲的第一個高峰期（1937～1941 年）

一、《馬路天使》的成功

　　一九三七年七月上映的電影《馬路天使》一首映就造成轟動，在金城大戲院連續二十一天，每日放映三場，將近十萬人觀看了這一部影片[50]，使得這部影片一般被認為是周璇一炮而紅的關鍵點。「……《馬路天使》……使她一舉成名」[51]、「《馬路天使》……是『金嗓子』周璇……由歌壇步入影壇後最重要的代表作品」[52]、「《馬路天使》得到同行及觀眾的推許與擁護，是證明她是以精湛的演技達到成功之路的。」[53]這部電影的影出，必須回溯至一九三五年，她與藝華公司簽了合作契約後，而她能夠以藝華演員的身分在明星公司演戲，要歸功於同（養）父兄弟的推薦：

[50]　見張偉《紙上觀影錄》（天津：百花文藝出版社，2004），頁 174
[51]　引自〈周璇塑像〉，《周璇自述》，頁 135，原載於《上海影壇》一九四三年十月
[52]　引自陸弘石、舒曉鳴著〈調焦 1931～1937〉，《中國電影史》（北京：文化藝術出版社，1998）頁 18、圖 10 解說
[53]　引自〈勉周璇〉，《申報》，一九四〇年十二月十八日

我有個哥哥叫周履安，他是我養父所生，曾演過話劇，在明
星公司拍過戲，和袁牧之是朋友。袁牧之在明星公司導演《馬
路天使》時，他提議向「藝華」借我客串演出，這是因為劇
中人適合我的個性，他估計我能勝任這個角色。當時明星公
司和「藝華」說好條件，由「明星」借白楊給「藝華」拍一
部戲。「藝華」便答應我在「明星」客串一部戲作為交換。我
演完《馬路天使》後，漸漸在電影界有了地位……[54]

《馬》片在左翼電影史上屢被提起[55]，影片拍攝出社會的動盪與市
面的蕭條，與上下階層之間巨大的落差，在夾雜著歡樂與辛酸的氛
圍中，以苦雨淒風的悲劇結尾。

　　這部片之所以成功，不可忽略片中的兩首插曲〈四季歌〉與〈天
涯歌女〉。作曲者賀綠汀敘述他們合作的過程：

……（拍攝《馬路天使》前）最初的交往，她並沒有給我留
下什麼深刻的印象，僅僅是相識而已。

[54] 引自周璇〈我的所以出走〉，《周璇自述》，頁 9
[55] 如《中國電影演員百人傳》（暘晟等編著，湖北：長江文藝出版社，1984），
　　頁 255、《中國電影史》，頁 57-60,《中國電影發展史（第一卷）》二版三刷
　　（程季華主編，北京：中國電影出版社，1981），頁 442-449，以及《中國左
　　翼電影運動》（陳播編，北京：中國電影出版社，1993），頁 329-330 與頁
　　629-631、《上海電影志》（《上海電影志》編纂委員會編，上海：上海社會科
　　學出版社，1999）等皆提及。

但是，我很快的發現了她的音樂天賦和使人驚異的藝術才能，那是抗戰前不久明星公司拍攝《馬路天使》的時候。她在這部影片中擔任主要角色，扮演歌女小紅，我則擔任該片的作曲。

當時，這部影片的導演袁牧之找了兩首蘇州民謠……拿來讓我改編，作為片中的插曲，這就是後來的〈四季歌〉和〈天涯歌女〉。按照劇本的規定，正好它們都是由歌女小紅唱的，於是我就直接和扮演這個角色的周璇打交道了[56]。

由劇情來看，女主角小紅的現實背景與周璇十分的相似——離鄉背井、失親、貧窮、賣唱、甚至名字也與她自幼的小名一樣，加上兩首插曲唱得饒有韻味，受到學院派出身的賀綠汀大加讚揚[57]。巧合地讓人吃驚的是，由她的自述與賀綠汀的文字可知，袁牧之編導的劇本中，女主人公小紅並非以周璇的經歷為藍圖，只是「恰巧」相似，加上賀綠汀認為，「『正好』它們都是由歌女小紅唱的」，可知他在寫歌時並不知周璇所擁有的歌唱才能。彷彿受到命運之神的眷顧，這些「恰巧」與「正好」在周璇初次又演又唱時發生，為她順利打下了日後「每片必歌」的基礎。

　　對於電影生涯的第一次高峰，周璇的反應卻非常耐人尋味。一生中多次被問及滿意的戲，周璇幾乎從不提及《馬路天使》之外的影片：「（認為滿意的是）《馬路天使》……因為我的朋友都說我演這

[56]　引自《我的媽媽周璇》中賀綠汀的代序〈南國懷舊憶故人〉，頁 4-5
[57]　同前註

戲，很合身分」[58]、「我都覺得不滿意，不過⋯⋯《馬路天使》最使我懷念。因為許多朋友們都喜歡它⋯⋯」[59]、「最得意的戲是沒有⋯⋯《馬路天使》似乎比較滿意一點。」[60]即便這部電影的意義對周璇非比尋常，她卻從沒有直接說過對此片的喜愛，反倒屢屢四兩撥千金，以迂迴的話語回應。周璇最直接討論《馬路天使》的一次，是當她已獲得大眾與電影界對她歌唱與演技的肯定後，再次見到當年同演《馬路天使》男主角的趙丹時，對於他的問候，周璇如此回應：「不要提了。沒有一部是我喜歡的戲⋯⋯我這一生中只有一部《馬路天使》⋯⋯」[61]無論是說不出口，或是不說出口，她始終沒有表達《馬路天使》所帶來的正面效應──知名度，身價，工作機會，或是對表演與歌唱技巧的助益等等。

　　從她對《馬路天使》的態度，我們可以窺見周璇面對媒體與朋友的關注時，恆常使用否定句或消極的措詞，長期累積下來，造成外界看見的周璇總是對成就淡漠以對，反而繼續強化苦命的基調，自演藝生涯之始建立的「可憐孩子」形象因而如影隨形，牢牢黏在「周璇」這個名字上。

[58]　見〈與周璇小姐談天〉一文，原載於《青青電影》一九四七年八月，見《周璇自述》，頁 161

[59]　見〈問周璇〉一文，原載於《電影雜誌》一九四七年十月，見《周璇自述》，頁 163

[60]　見〈《漁家女》座談會（摘要）〉一文，原載於《新影壇》一九四三年五月，見《周璇自述》，頁 134

[61]　見趙丹著，〈周璇與《馬路天使》〉一文，《周璇自述》，頁 53

二、從婚戀到婚變

　　一九三七年七七事變後，日本對華侵略益發凌厲，對日抗戰影響了每個行業的生計，娛樂業更是免不了衝擊；但正像是《傾城之戀》中的白流蘇與范柳原，被淪陷的香港推進婚姻[62]，社會的變亂也促成了周璇唯一的一段婚姻：

> 「八一三」戰爭爆發後，電影業幾乎限於停頓狀態，嚴華計議向外發展，從此我們便開始了遙遠的長征。我們在香港、菲律賓等地巡迴獻演。一路上領略熱帶風光和異國情調，揭開了我生命史上新的一頁。儘管我們過的是漂泊生涯，收入不豐，但生活是甜蜜的。
>
> 從海外演罷歸來，我便隨嚴華北上。這時我和嚴華的感情已與日俱增，雙方同意在北平舉行了婚禮。不久，我們又重返上海，加入國華影業公司為基本演員[63]。

而嚴華也有同樣的記載：

> ……我們抱著極大的雄心壯志走往香港、菲律賓等地，在那裡渡過了一年多的粉墨生涯。民國二十七年七月十日，我和

[62]　見張愛玲〈傾城之戀〉，《傾城之戀──張愛玲短篇小說集之一》（台北：皇冠出版社，2001年，典藏版三十四刷），頁178-231

[63]　引自周璇〈我的所以出走〉，《周璇自述》，頁9

　　周璇在北平的西長安街春園飯店舉行婚禮，正式結為夫妻。
　　在北平，我們渡過了四個月的蜜月生活。那時期我寫了很多
　　的曲子，她也常在我身旁一遍一遍地試唱，充分體現了我們
　　的夫妻之樂。
　　由北平重返上海後，周璇加入了國華影業公司，我們兩人的
　　月薪（包括我作曲在內）為四百五十元[64]。

當兩人到處巡迴時，合唱的唱片也常在香港的電台播放，比如〈愛
的新生〉[65]，還有嚴華因想念周璇而寫下詞的〈秋江憶別〉[66]，並周
璇、嚴華、嚴華之妹嚴斐合唱的〈五芳齋〉等等[67]。這一段時間是
周嚴二人最甜蜜之時，嚴華創作的〈新對花〉、〈五更同心結〉等都
是一九三八年左右灌錄的愛情歌曲，他們在百代、勝利、蓓開等公
司錄製了許多唱片，嚴華作一首曲子可獲兩百多元，周璇灌唱一首
酬勞兩百元。
　　一九三八年底，周璇與嚴華進入國華公司，周璇並認國華老闆
柳中浩為義父。依合約規定嚴華一年要完成三部影片中的歌曲，而
周璇一年必須拍四部戲、每部戲的報酬為兩千多元，一年後重訂合
同[68]。周璇馬不停蹄地趕著拍戲，一九三九年上映的影片為《孟姜
女》、《李三娘》、《新地獄》、《七重天》，每片演唱二至四首插曲。根
據嚴華年近上壽時的回憶，看似風平浪靜的這段時期，漫畫家丁悚

[64]　引自嚴華〈九年來的回憶〉，《周璇自述》，頁 15-16
[65]　引自《申報》香港版一九三八年三月二十六日、六月十日
[66]　引自《申報》香港版一九三八年六月六日、七月三十日
[67]　引自《申報》香港版一九三八年六月六日、七月三十日
[68]　引自嚴華〈九年來的回憶〉，《周璇自述》，頁 16

介紹他倆參加爵士歌唱社。一日周璇準備去電台歌唱，卻被柳老闆攔阻，硬逼她推掉爵士社之邀，惹起丁悚與爵士社的不滿，已懷有五個月身孕的周璇情緒不穩，導致出血；被送進醫院時，柳卻來電要求周璇先趕到電台播唱後再安胎，不得已周璇只唱了一首歌，支撐不住便昏倒，嬰兒胎死腹中。嚴華認為這次事件使得周璇「第一次在身體和精神上受到摧殘與刺激」[69]。

　　與國華簽約的第二年（一九四〇），兩人搬入了新屋[70]，嚴華又接了遠東唱片鋼針場的營業部主任[71]，周璇仍然努力的主演一部又一部的電影，工作量較以往吃重，演唱的歌曲更多，光是《西廂記》及《天涯歌女》的插曲就有十六首。當年電影的賣座，使得她在年底時榮登上海日報電影副刊發起的一九四一年電影皇后選舉之后座[72]。

　　在各式稗官野史當中，常有敘說周璇因為受不了拍片壓力，加上身體過度操勞，由嚴華策劃上演一齣「失蹤記」。據說，事件的過程是周璇先易妝躲進飯店，嚴華光明正大的向國華柳老闆討人，因此造成了柳對嚴華的不滿，而埋下了之後挑撥夫婦感情、以致離婚之惡果。雖然這場「逃演」沒有當事人的說法可資證明[73]，但可確定的是，周嚴二人對於離婚一事始終秉持著歧異的看法。這段短命

[69]　嚴華〈難以淡忘的回憶〉，寫於一九八六年三月，見《周璇自述》，頁75
[70]　遷至姚主教路茂齡新村一棟樓第三層的兩房公寓，其中一房中還放置了吳村介紹購買的鋼琴，文中紀錄為一千元購置。見〈周璇專訪〉，《周璇自述》，頁 127-129，原載於《大眾影訊》一九四〇年九月。關於這部鋼琴之事，筆者所採訪的蒲金玉女士（周璇鄰居）亦記得它的價錢與擺放位置。
[71]　資料來源同前註
[72]　引自〈勉周璇〉，《申報》，一九四〇年十二月十八日
[73]　如《我的媽媽周璇》，頁 109-113、《一代歌星周璇》，頁 104-106

婚姻中，周認為嚴「猜疑、誣蔑、毀謗」[74]，而嚴認為周「不願同
我過正義的生活」[75]。對於嚴華公開喊冤，並說她受人指使，周璇
在報紙上刊登了一長篇〈周璇啟事〉，分段後節錄幾部分：

> 璇自被迫離家以還辱，承親友關懷，探尋慰藉，殷殷之情，
> 既感且慚。第以璇所遭遇，刺激至深，精神困疲，未能一一
> 作覆，良用歉然。惟間有少數未明真相，猶砰砰以忘恩背義
> 責璇……遂使是非顛倒，益增璇之苦痛。社會正義何在？曷
> 其遺憾！……
> 溯自璇與嚴君相識之始，尚在齠齡（時方十三歲），因怙恃已
> 失，伶仃孤苦，黎門習唱，遇嚴君於弦管嗷嘈之際。誘璇以
> 同心，矢璇以並蒂，璇惑其甘言，不辨情偽，白璧既玷，無
> 由自拔。方期唱隨相和，可盟白首。豈意嚴君以璇貧弱可欺，
> 侵凌壓迫，無所不至。嫁後光陰，出尚以掌握中之綿羊視璇，
> 尋至奴蓄而隸使，朝晉而夕僕，夫婦道苦，璇何忍言……
> 總之，璇精神上身體上之痛苦，在婚後數年中與日俱增，屈
> 指難數，至鬱結難宣之時，輒思結束此生，閉悲劇之幕。顧
> 又求死不獲（去年曾圖自殺未遂），痛定思痛，唯有離茲牢籠，
> 求光明之生路，故既無背景，何來指使？完全為己，與人無
> 尤……[76]

[74] 引自周璇〈我的所以出走〉，《周璇自述》，頁 10
[75] 引自嚴華〈九年來的回憶〉，《周璇自述》，頁 17
[76] 引自周璇〈周璇啟示〉，《周璇自述》，頁 18-19，原載於《申報》與《新聞報》

由這一則啟事的用字艱深與指責力道看來，顯然不是只有小學畢業的周璇能寫得出，應為她所聘僱的律師代筆完成。既是代寫，為了要確定文中所言的確是周璇想表達的，我們可以對照同年在《萬象》雜誌上刊登的這一篇周璇寫的〈我的所以出走〉，她特別註明，「詞藻方面，請一位同情我的 K 小姐為我修飾」，內容方面，「我心裡倒確實有些話想說」，「我不會寫文章…現在忠實地記錄下我的話」：

> 在我的想像中，以為前途注定了光明和幸福，生活會永遠美好……誰知一切並非我預料的那樣，漸漸地，猜疑、誣衊、毀謗、從四面八方向我襲來，我再也不能忍受了，因為我是人，我有自己的生命和尊嚴！經過思索，我終於選擇了「娜拉」的道路，噙著淚水離開了家，離開了相處九年的丈夫。
>
> 我以為，當美滿的家庭不能獲得，甜蜜的生活成為幻夢，而一種出人意料的痛苦緊緊壓迫著她時，她自然只好掙脫桎梏（，）和命運的惡劣決鬥，另覓新生之路了。……
>
> 為了自衛，為了我的名譽，不得不登報啟事向各界人士陳述我的苦衷。但因篇幅有限，有的問題尚未一一細述……

由〈我的所以出走〉一文所提到登報之事，可以確定〈周璇啟事〉雖非周璇親筆寫下，但是經過其授意的。使得各說各話的狀況更雪上加霜的，是這場糾紛捲入了電影《夜深沉》的上映，使得事情在一片混亂中經由大眾媒體而昭告天下，同時也成為《夜》片最好的宣傳。

　　《申報》上的廣告與啟事，呈現了電影公司藉由婚變所呈現的
周璇形象，與對電影內容的影射。一九四一年六月十八日周璇逃家，
嚴華登了「警告逃妻」啟示，周璇隔日在報上回覆一則〈李渭濱……
律師代表周璇女士駁覆陳承蔭律師代表嚴華警告周璇啟事之啟示〉
（圖 2-5）[77]，而嚴華、國華電影公司立刻由律師代為回應（圖 2-6）[78]。
婚變的過程中，《申報》影劇版隨時都有兩人關係最新的進展（圖
2-7）[79]，也有讀者寫信，奉上建言：「寄語周璇　三個解決辦法」[80]。
輿論普遍同情周璇、怪責嚴華，比如「嚴華在種種猜忌的心理下，
無故壓迫周璇，已是圈內人眾所皆知的了」[81]。此事懸而未決的當
下，《夜深沉》趁勢於七月五日開始打廣告（圖 2-8）[82]，文字用語
卻十分的曖昧、暗有指涉：「種種誘惑　重重摧殘　（小字）寫一名
女伶的血淚經歷可歌可泣」，更奇特的是，大字寫著「金嗓子周璇主
演作」[83]，刻意產生「不只主演」的疑點。由當時每日更新的電影
廣告可以見到，隔天的宣傳文字又改為「年輕識淺被誘失足」[84]，
似乎暗示十三歲就與嚴華談戀愛的周璇被玩弄欺騙；電影上映後，
廣告詞再次以「惡少年種種誘惑　弱女子失足含恨」[85]呼應周璇啟
示中的「璇以煢煢弱質三年以來受其毆辱蹂躪……」。戲劇性的發展
還未結束，在電影上映的正熱烈時，七月二十四日《夜深沉》的廣

[77] 引自《申報》一九四一年六月二十日
[78] 引自《申報》一九四一年六月二十九日
[79] 引自《申報》一九四一年六月十九日
[80] 引自《申報》一九四一年七月十二日
[81] 引自《申報》一九四一年六月二十日
[82] 引自《申報》一九四一年七月六日
[83] 引自《申報》一九四一年七月六日電影廣告
[84] 引自《申報》一九四一年七月七日電影廣告
[85] 引自《申報》一九四一年七月十二日電影廣告

告正下方，刊登著斗大的演藝新聞標題：「周璇嚴華正式離婚」（圖
2-9），次日又再次登出兩人的離婚協議聲明。連日不斷，真實與虛
構的「好戲」摻雜地在大眾媒體上展示著，勾引出觀眾對於周璇、
電影、事件的多重興趣。

　　這齣宛若連續劇情節的婚變，需要演員／當事人、電影公司、
律師與觀眾的持續配合，才能不用腳本便一絲不苟的合拍，且隨著
電影的上片而越演越烈。混淆明星的私生活與工作是一種炒作知名
度的手段，但是周璇婚變事件的重點，並非僅僅為了票房而有八卦
炒作，而是由電影廣告、當事人言論、觀眾投書的全然融為一體，
暴露出觀眾對於周璇戲中角色的性格與形象，是與真實的生活混而
不分的。在離婚之前與之後，電影公司也刻意讓她演出許多以愛情
為主題的戲，然而影評者大多認為這段時期周璇的戲劇是最差的，
「才子佳人、情郎艷史戲，內容膚淺低級……」[86]。當觀眾看慣了
周璇每次出現都是類似的角色，無形中為她貼上了「愛情悲劇女主
角」的標籤；在《夜半歌聲》（一九三七）的街頭看板可以活活嚇死
人的年代[87]，觀眾是願意期待（或相信）演員的戲劇表演等於現實
生活的[88]。在這樣的時代背景下，周璇實在是最稱職的演員——她敬

[86] 引自趙士薈〈關於周璇〉（代序），《周璇自述》，頁2
[87] 見新加坡《光明日報》二〇〇四年八月二十七日〈「夜半歌聲」電影海報嚇
死兩母女〉。內文說到：「看過一些舊報導，把這部電影說得好恐怖，甚至有
觀眾被嚇死，是當時的賣座片。根據李翰祥《三十年細說從頭》的記載，新
華公司老闆張善琨製作了一張足八層樓高的大廣告，吊在兩間酒店的中間，
被嚇死的母女觀眾就是給它的恐怖畫面害死的！」
[88] 周慧玲對於這樣的現象有非常深入的分析，在《表演中國》的總論中，「由
於女演員的精湛表演，又發中國現代觀眾對女演員和劇中人關係的臆測，而
這種臆測形成輿論（流言），倒過來期待演員能在生活裡照樣搬演。」請見
周慧玲《表演中國》（台北：麥田出版，2004）中的〈總論〉，頁41，〈「性感

業而不求回報的程度，到不願意接受電影皇后的頭銜，用她的話說，「對於『影后』二字涉及賤名，則不勝感荷」[89]。

　　令人側目的除了幕前的鴛鴦蝴蝶、幕後的夫妻反目，周璇的勤儉樸素在當時頹廢靡爛的孤島電影界中，更顯得異常。熟識者的回憶中，多有記載周璇的謙和待人，即便是面對乞討者她都施以慈悲心腸。賀綠汀回憶周璇時說，「即使到了一九四一年，（周璇）已經成了紅極一時的電影明星，她的衣著還是很樸素。我沒有看見過她戴耳環，塗口紅，畫眉毛……。」[90]在《李三娘》、《董小宛》、《孟麗君》等片中與她合作的舒適，後來也這樣回想：「……她從不浪費金錢去添置大量時裝、首飾，也不濃妝豔抹地到處招搖。她給我的印象是藍布旗袍一件、圍巾一條、絨線小帽一頂、平跟鞋一雙，走到哪裡人家也認不出她就是名噪一時的周璇。」[91]同為歌手的姚莉同樣描述每次看見周璇，衣服都是早已穿破的[92]。在熟識者的回憶裡，周璇的簡樸（甚至窮酸）是一項突出的特徵。再由〈周璇啟示〉中，親筆描述嚴華對她金錢的覬覦，文詞悲痛憤慨：「嚴君明知銀行存款為璇之私蓄，而竟意圖攫為己有……重視床頭之金十百倍於床頭之人……以九年相處之情，不敵區區二存摺，璇之痛心何如耶！……璇以勞力所獲之資，近年為數頗巨……系數交彼，璇囊中所存，每不逾五元……」[93]之後，又在〈我的所以出走〉再度重提

　　野貓」之革命造型〉，頁 45-113

[89]　引自〈周璇謝辭「影后」啟事〉，《周璇自述》，頁 20

[90]　見《我的媽媽周璇》中賀綠汀的代序〈南國懷舊憶故人〉，頁 5-6

[91]　引自舒適〈一點希望〉，《周璇自述》，頁 61

[92]　洪芳怡訪談姚莉，2004 年 9 月 27 日於香港銅鑼灣

[93]　見〈周璇啟事〉，《周璇自述》，頁 18-19

嚴華在金錢上對她不起[94]。凡此種種，我們可以看出她在婚變中失去金錢而遭受的打擊，是甚為巨大的。

　　這場婚姻的是非永遠無法辨明，因為即使當時嚴華為眾矢之的，報章雜誌亦言之鑿鑿的指責嚴華的惡劣對待，甚至周璇自己在第一時間就公開發表了對嚴華的血淚控訴[95]，嚴華仍一貫陳明他的無愧於心。

　　　　周璇：「……嚴君即以惡聲相暴，甚至痛毆……時加凌虐……
　　　　公然辱罵……當眾施暴……總之，璇精神上身體上的痛苦，
　　　　在婚後數年中與日俱增……」[96]

　　　　嚴華：「我不但沒有虐待過她，相反地待她太好了！平時……
　　　　可以說是無微不至」[97]

　　對觀眾而言，事實真相如何並不重要，因為在演員與螢幕角色界線模糊的社會觀看中，報章連載的周嚴二人聯手主演的婚變事件，絕不只是茶餘飯後的話題，而是另一齣比電影還真實的精采好戲。

[94]　見〈我的所以出走〉，《周璇自述》，頁 6-11
[95]　見〈周璇啟事〉，《周璇自述》，頁 18-19
[96]　見〈周璇啟事〉，《周璇自述》，頁 18-19
[97]　引自嚴華〈九年來的回憶〉，《周璇自述》，頁 17

第四節、巔峰時期（1943～1949 年）

一、名利雙收的歌唱會

　　一九四二整年，周璇都處於半退休的狀態，雖然有新戲上映，但都是年前所拍，並無新作[98]。處於孤島上海的周璇，當年只演了一部電影《漁家女》，於片中飾演因愛情受挫而發瘋的漁家女，導演卜萬蒼解釋漁家女發瘋時所唱的〈瘋狂世界〉，「實際上是對淪陷區的現實世界的否定和詛咒。」[99]

　　雖然一九四三年只演出《漁家女》、四四年《鸞鳳和鳴》與《紅樓夢》、四五年《鳳凰于飛》，然而《漁》《鸞》《鳳》三部片卻創下極高的票房收入。這三片各有四首、六首、九首歌曲，隨著電影的上映，插曲隨即受到聽眾的喜愛。瀏覽當時的《申報》，杜美舞廳請了歐陽飛鶯、逸敏等「百代勝利紅星」「每場獻唱《鸞鳳和鳴》插曲」[100]，四姊妹咖啡樂府以交響樂隊伴奏陳琦演唱《鸞鳳和鳴》插曲〈討厭的早晨〉[101]，就連日偽政府製作的電影《蝴蝶美人》也在「休憩時間播送……周璇……最新流行唱片」[102]。在戰爭接近尾聲之時，周璇的電影與插曲在上海引起了此般盛況，應著順水推舟之勢，她在三月二十九至三十一日於金都大戲院舉行了三天六場的「銀海三部曲：周璇歌唱會」，由嚴俊報告、關宏達報歌名故事、秦鵬章

[98]　見〈《漁家女》座談會〉，《周璇自述》，頁 133，周璇：「我不拍戲已經有一年多了……」原載於《新影壇》一九四三年五月

[99]　引自陳剛編《上海老歌名典》，頁 336

[100]　引自《申報》一九四四年二月四日與十一日廣告

[101]　引自《申報》一九四五年三月十二日

[102]　引自《申報》一九四四年三月四日

演奏琵琶，還有上海交響樂隊伴奏，而黎錦光與陳歌辛擔任樂團指揮，演唱的歌曲便是《漁》、《鸞》、《鳳》三部片的插曲。根據周璇友人蒲金玉女士的描述，由於戲院中的音響不比錄音室清晰，加上周璇音量本來就嫌小，平常在電台或在錄音時都是緊靠著麥克風唱的，雖然她的咬字清晰，但是台下無法聽得仔細[103]；話雖如此，要價高達三千圓舊幣的門票仍然銷售一空，場場爆滿[104]。之後，她又接連在「仲夏音樂歌唱會」與陳歌辛的「昌壽作品音樂會」中演唱這三部電影的插曲，包括〈真善美〉、〈可愛的早晨〉[105]、〈鳳凰于飛〉、〈漁家女〉等[106]，更空前絕後地演出了國聯劇社的舞台劇《漁歌》，且是「名歌新譜」[107]，可見當時之風光火紅。

二、港滬往返的佳績

　　一九四六整年，周璇沒有新片上映，然而上海的國片二三輪戲院[108]仍得見她的作品。二月至五月時周璇主演的二輪片，抽樣製表如下：

[103] 洪芳怡訪談蒲金玉，二〇〇三年一月十八日於台北公館。

[104] 引自〈周璇歌唱會紀實〉，《周璇自述》，頁149，原載於一九四五年五月《上海影壇》。賣座之佳，使得報導寫著：「據說三天歌唱會共受四百餘萬元……盈餘相當可觀。周璇名利雙收！」

[105] 引自《申報》一九四五年六月十七日

[106] 引自《申報》一九四五年六月二十五日

[107] 引自《申報》一九四五年七月十一日

[108] 當時的戲院以裝潢的豪華、地段、觀眾身分，分為西片與國片戲院，再細分為首映的頭輪、放映國片與三輪外片的二輪、規模最小的三輪戲院。關於這方面的研究，可見姜玢〈二十世紀三〇年代上海電影院與社會文化〉，《學術月刊》2002：11

日期	上映片名
二月十二日	《夜店》、《會真記》（即《西廂記》）
三月二日	《李三娘》、《孟姜女》
四月四日	《夜深沉》、《西廂記》、《董小宛》
四月十日	《西廂記》、《李三娘》、《天涯歌女》、《新地獄》
五月四日	《天涯歌女》、《夜深沉》
五月九日	《新地獄》
五月十六日	《西廂記》、《荊棘幽蘭》（即《惱人春色》）上下集

　　這些影片的重複上映，不斷提醒觀眾記得周璇。同時，周璇雖然不以新片女主角之姿出現在銀幕上，卻仍活躍在各種活動裡：三月九日，出席建成電台的「全滬歌星、影星、名伶聯合義務大廣播」[109]；三月十日，為中聯廣播電台開幕剪綵；[110]七月二十五日，參與上海時疫醫院主辦的「播音勸募醫藥經費」[111]；八月，上海小姐舞星、歌星、平劇、名媛選舉，周璇現身選舉會場，雖推辭競選電影皇后，但同意為救災舉行義唱[112]。

　　當年最為重要的活動在四月左右，她應大中華影業之邀至香港拍戲，其中有多支插曲的《長相思》是她沉寂之後的第一部片，當中歌曲提昇了以往的音樂水準[113]。唱片銷路方面，電影雜誌這樣記載：

[109] 見《申報》，一九四六年三月九日
[110] 見《申報》，一九四六年三月十日
[111] 見《申報》，一九四六年七月二十五日
[112] 見《申報》，一九四六年八月十五日
[113] 請見本論文第四章第四節中，對《長相思》插曲〈燕燕于飛〉的分析

　　茲據百代唱片公司的負責人某君談起唱片的銷路，也說逢到
外地來購買唱片時，他們都異口同聲指定要周璇灌唱的影片
《長相思》中的〈夜上海〉、〈黃葉舞秋風〉等片，銷路之暢，
突破以前各片記錄。就是舊的，也是她占最大多數，單單她
的版權收入，一年也要近兩千萬元之數[114]。

周璇唱片的暢銷程度委實驚人，居所有歌手之冠，記者對這個現象
的觀察如下：

　　「聰明的導演先生必在片中加以插曲，而作號召。同時，作
　　曲家製成了歌曲，為了生意眼而每多請她灌唱，因此在唱片
　　公司灌唱的片子（，）周璇是特別的多。」[115]

　　這段時期，周璇在電影之外灌錄的流行歌曲的確數量龐大，包
括一九四六年〈送大哥〉（黎錦光改編）、〈不要唱吧〉（黎錦光曲、
李雋青詞）、〈兩條路上〉（嚴折西曲、李雋青詞），一九四七年〈告
訴我〉（嚴折西詞曲）、〈永遠的微笑〉（陳歌辛詞曲）等等，是周璇
音樂作品的高峰期。
　　《長相思》之後的電影《各有千秋》，是周璇除了《馬路天使》
外唯一提過的電影：

[114] 引自〈周璇三部曲〉，《周璇自述》，頁 156，原載於《青青電影》一九四七年
　　六月
[115] 同前註

　　（記者）「我很想知道你對過去所演的影片，覺得哪一部最滿意？」

　　（周璇）「我都覺得不滿意，不過……《馬路天使》最使我懷念。因為許多朋友都喜歡它，其次是《各有千秋》了。」[116]

　　這部片和她其餘的電影作品相較，沒有歌唱情節，且非她一貫演出的悲劇電影，其廣告（圖2-10）[117]數日便下檔，顯然票房不佳。此片在《申報》上的廣告詞為「寫物價與環境的關係　寫環境與人生的問題」[118]，影評羅林則認為：「……（《各有千秋》）成為日常生活的寫照，以生活裡有趣的細節，表現母女間思想的距離……觸及這個動亂的現實環境，描寫人在生活裡遭受的種種痛苦……」[119]，而香港電影資料館的影片檔案中，記錄這一片的結局為「（女主角）慨嘆……男女始終無法平等，而女性只是依附男人生存的可憐蟲。」[120]周璇演過的電影中，這是惟一論及男女平等的影片，或許正是這點觸動了作為「職業婦女」的周璇的情感，使她對《各有千秋》情有獨鍾。

[116] 引自〈問周璇〉，《周璇自述》，頁163，原載於《電影雜誌》一九四七年十月

[117] 引自《申報》一九四七年二月五日

[118] 引自《申報》一九四七年二月五日

[119] 引自《申報》一九四七年二月十九日「影壇」欄

[120] 引自香港電影資料館資料庫 http://webpac.hkfa.lcsd.gov.hk/webpac/index.html，這段電影本事則摘自一九八三年第七屆香港國際電影節回顧展特刊，頁47

　　拍完《各》片，周璇又再次被義父柳中浩聘為國泰電影公司的台柱[121]。她由香港回到上海拍攝《憶江南》及《夜店》兩部影片，其中周璇在《憶江南》這一部片中展現了她作為演員的天份及紮實的演技，同時扮演採茶女與香港小姐兩個性格迥異、結局也截然不同的角色，憑著她的演技受到了觀眾的支持與讚賞，《申報》裡「影壇一週」的主筆李箴，便寫了〈推薦《憶江南》〉：「如果說本片導演（應雲衛與吳天）有著優良的成績，那我們更要推薦女主角周璇，她對於謝黛娥與黃玫瑰這兩個角色賦予了不同的性格與不同的典型，創造了如此明確分野的兩個角色，確是難能可貴的。」[122]，而《憶》與《夜》兩部影片也被海外媒體選為周璇一生的代表作[123]。

　　之後，香港的影片公司又再度催促她，儘快回港拍攝《莫負青春》、《歌女之歌》、《花外流鶯》、《清宮秘史》等。一九四八年上映的《歌女之歌》與四九年上映的《花外流鶯》都有著大堆頭的插曲，至今不少歌曲一再被翻唱。一般而言，周璇數十部電影作品中，口碑最好的作品要屬在一九四八年最後一天上映的《清宮秘史》，改編自姚克的舞台劇《清宮怨》，描寫的是慈禧太后、光緒皇帝與珍妃之間的關係，突破了當時中國電影的技術與美學，部分清宮實景是用背景放映合成方式所拍攝[124]。另外，從《清宮秘史》的廣告（圖2-11）[125]中，也顯示出特別用心的精緻設計，不同於一般常見的廣告中放上男女主角的畫像與內容簡提，其廣告各自標出演員與角色

[121] 引自〈周璇三部曲〉，《周璇自述》，頁157，原載於《青青電影》一九四七年六月
[122] 引自一九四七年十月二十六日李箴「影壇一週」欄
[123] 見趙士薈在《周璇自述》中的代序〈關於周璇〉，頁3
[124] 引自《世紀電影年鑑》（台北：貓頭鷹出版社，2001），頁651
[125] 引自《申報》一九四九年三月二十八日

的名字，劇中扮相也一一畫出，且畫工細膩，呼應著製作與宣傳上的高規格。趙士薈在《周璇自述》的開篇便把這部《清宮秘史》，與《馬路天使》、《憶江南》與《夜店》並列為周璇的「代表作」[126]，我認為這部電影之所以被選出，可以從插曲的演唱中得到演技的印證。她唱的〈冷宮怨〉，口吻細膩，聲音色調充滿冷冽的絕望，同時帶有大家閨秀矜持的端莊氣質，戲劇性詮釋了珍妃複雜的心緒，換句話說，周璇以聲音表演出角色，我們也可以從歌曲聽見她的演技。

三、八卦不斷的情史

　　根據屠光啟的文字，周璇在一九四五年接受了朱懷德的追求[127]，許多影劇記者在周璇與話劇出身的明星石揮的情事上大加著墨，尤其在一九四七至四八年之間最多。根據趙士薈所編的《周璇自述》，一九五〇年之前共十二篇雜誌刊文都在探問她感情的下落，不論是與國華老闆柳中浩、其子柳和鏘、影星韓非或石揮。在周璇風光無比的銀色生涯中，眾多報刊記者的專訪絕不只書中收錄的二十九篇報導，八卦流言成為白紙黑字的比例必定極高，因為觀眾對於單身明星的婚戀，時常抱持著熱烈的期待與想像，不管事實真假，只要有噱頭賣點，都無法逃過無冕王的筆頭。然而，這也是女明星所擁有的大眾形象，自從二〇年代中國的女明星制度形成以來便是如此[128]。如圖 2-12 這則《明星半月刊》中，開放給觀眾的徵稿「我假

[126] 見趙士薈在《周璇自述》中的代序〈關於周璇〉，頁 3
[127] 〈周璇與朱懷德〉，原載於《金嗓子周璇的血淚遺書》，一九七五年發表，今見《周璇自述》，頁 89-98
[128] 請見周慧玲〈「性感野貓」之革命造型〉，《表演中國》，頁 56-67

使是個女明星」所傳達的[129]，女明星普遍的刻版印象是關係混亂、魅力十足，並且以性關係來獲取名利。以一九四八年為例，當年上映了四部周璇的電影，但是《周璇自述》的五篇報導都鎖定她當時與石揮的關係，並且一再追問：（以下均為報導節錄）

〈周璇談終身大事〉

一次，在『永華』的攝影場裡會見到她，於是我（記者）把『對於終身大事作何打算？』的問題，向她提出了。

起初，她對這個問題竟為之呆住，半晌後，她才微笑著回答我說：「沒有什麼打算，我對這件事，看得平淡得很。」[130]

〈周璇談石揮〉

關於她和石揮的戀愛事，周璇從未露過一句口風。最近香港報紙上刊載石揮在上海攬女人的事，有人將此事告訴周璇，記者詢問她對此有何感想……[131]

〈與周璇談婚事〉

……忽然談到周璇的嫁人問題上去，也記不起誰先發問的。「你到底將來準備嫁給誰？」

[129] 引自《明星半月刊》6 卷 2 期，一九三六年八月一日

[130] 引自〈周璇談終身大事〉，《周璇自述》，頁 169，原載於《電影話劇》一九四八年五月

[131] 引自〈周璇談石揮〉，《周璇自述》，頁 171，原載於《青青電影》一九四八年八月

周璇說：「我自己也不知道啊⋯⋯總之，這是一個難題。」[132]

〈在周璇小姐家裡〉

周小姐從香港影壇近況談到香港的風景，環境和生活，都感到十分愉快，只是工作已使他感到了疲乏和辛苦。

她說：「很希望換一個生活環境。」

我（記者）說：「周小姐的事業是成功了！應該解決結婚的問題了。」[133]

〈周璇答讀者問〉

問：請問小姐為何要和嚴華離婚？

答：請你原諒，免談往事，好嗎？

問：你對石揮的印象怎樣？

答：和普通朋友一樣。

問：大部分的影星對於婚姻太不慎重，其用心是否藉以揚名？

答：仁者見仁，智者見智，似是而非。

問：嚴華的結婚你有些什麼感想？

答：社會上多一個美滿家庭，如此而已[134]。

[132] 引自〈與周璇談婚事〉，《周璇自述》，頁 173，原載於《青青電影》一九四八年十月

[133] 引自〈在周璇小姐家裡〉，《周璇自述》，頁 177，原載於《青青電影》一九四八年十二月

[134] 引自〈周璇答讀者問〉，《周璇自述》，頁 184 至 186，原載於《電影雜誌》一九四八年十二月

顯然這些採訪，目的皆非關電影或歌唱，這些報導三句不離結婚，反映了觀眾的胃口。最後一則〈周璇答讀者問〉便是明證，從中可看見大眾對她的私領域興致勃勃。雖然周璇的反應多半是避而不談，但無論如何，她都跳不出《明星半月刊》的讀者以及一般觀眾所認定的「女明星」形象。

四、精神狀況的不穩定

　　一九四三至四四年拍片期間，周璇已經表現出精神衰弱的症狀。《漁家女》男主角顧也魯回憶，周璇在拍這部片時已經明顯的流露瘋狂的跡象，比如看見夫妻恩愛就被激怒，拍攝長鏡頭時也常忘記台詞和動作[135]。相較於舞台與銀幕上的成功，她的精神狀況已然出現警訊，這樣強烈的對照著實戲劇化。到了一九四八年左右拍《歌女之歌》時，周璇的精神狀態已顯恍惚，時時緊鎖眉頭[136]，離病發似已不遠。

　　從這幾年的相關報導中旁敲側擊，約略可見她的精神狀況的不穩定。矛盾但也合理的是，周璇越是神秘、冷酷，越引起大眾對她的喜愛。以下前兩則報導中，顯然她的精神狀況已現異樣，卻一直以為（或讓觀眾以為）她患的是神經方面的毛病。而〈周璇答讀者問〉口氣的冷淡，可以見到她敏感緊繃的自我保護：（以下均為問答的節錄）

[135] 鄭君里〈一個優秀電影女演員的一生——周璇的生平和她的表演〉（《周璇自述》，頁 117-118）中，寫顧也魯對於與周璇合作的印象。

[136] 這是顧也魯回憶他與周璇的合作所表示的感覺，〈與周璇三度合作〉寫於一九八七年二月，他事後推斷此時周璇因與朱懷德的交往不順而導致終日愁雲慘霧（顧註明是「後來聽說」的）。見《周璇自述》，頁 66

〈周璇答二十一問〉

問「常常哭嗎？常常生氣嗎？用什麼方法發洩？」
答：「不常哭，不生氣，不響。」[137]

〈與周璇小姐談天〉

（記者問：）「有什麼天然缺陷使你不滿意嗎？」
「我患有神經衰弱症，最近眼睛沒有神……」[138]

〈周璇答讀者問〉

問：你自從走上螢幕生活後，感到有什麼特殊的進步（除唱
　　歌外）？
答：沒有！
問：你的人生觀如何？
答：做人本不是一件容易的事，所以要好好地做像一個人。
問：你從影以來喜歡和哪位男演員合演？
答：演員以「服從」為天職，怎容私見呢？
問：你的簽名照可否送我一張？這是我最希望的！
答：暫時無以從命！
問：你現在住在哪裡？芳齡多少？幾月幾日是你的生日？

[137] 見〈周璇答二十一問〉一文，見《周璇自述》，頁144，原載於《新影壇》一
　　九四四年一月
[138] 見〈與周璇小姐談天〉一文，見《周璇自述》，頁161，原載於《青青電影》
　　一九四七年八月

答：我現在住在上海。虛度 20 以上，30 以下。生日在陽曆九月間。不知你問此何用？

問：你平時喜歡和什麼人接近？你討厭哪一些人？

答：人人為我，我為人人，說不上喜歡和討厭。

問：你同李麗華、徐瓊玉是義結三姊妹嗎？

答：你聽誰說的？

問：小姐本名為周小紅嗎？周璇藝名為何人所取？

答：叫周小綠也未嘗不可，璇乃自己所取[139]。

很明顯地，文字的口氣相當不客氣，並且非常保護自己，許多答案大打太極拳，毫不留情地拒絕回答，任何與自己有關的資訊都吝於提供，但她的謎樣與冷若冰霜，更加引起市井小民對「大明星」的好奇。在這些高姿態的對話之後，觀眾親眼見證著周璇的演藝事業在一九五〇年嘎然終止，高低的落差太過劇烈，當然，風雨欲來的流言四圍瀰漫。

[139] 引自〈周璇答讀者問〉，《周璇自述》，頁 182 至 187，原載於《電影雜誌》一九四八年十二月

第五節、銀海最後的零星火花
（1950～1957 年）

一、最後的電影作品

　　最後的八年中，周璇僅拍了三部電影。這些電影的命運多舛，一九五〇年主演的《彩虹曲》是中國首部彩色歌舞片，卻拖到五三年才上映，而五七年的《春之消息》插曲〈風雨中的搖籃歌〉由於影片過長而剪掉。[140]唯一按時上映的，是五一年的《和平鴿》，然而卻在影片拍攝的過程中，刺激到她的精神狀況。導致她崩潰的理由眾說紛紜，接下來五年時間，她住進了精神療養院。

　　關於周璇的晚年時期，最重要的參考資料是她在從一九四九年至五一年寫給作曲家李厚襄（她稱「大李先生」）的七封信。相較之下，她的情緒起伏比之前〈周璇答讀者問〉時激動，此處題綱列出信中描述之事，按照日期排列如下：

　　一九四九年

　　七月二十五日：從香港回到上海，唱片、股票寄放於李厚襄處，自己手上有公債票。上海平靜如昔。

[140] 然而，選編《解語花》（周璇歌曲選集）的吳劍經過考證認為，從未有電影《春之消息》拍攝的實證，因此普遍流傳的電影過長而剪片的說法為空穴來風。見 http://cn.bbs.yahoo.com/message/read_-YXV0aG9yc2hpccA＝＿561751.html，二〇〇七年十一月十二日

一九五○年

二月十二日：播音時不明究裡得罪人。為孩子才能生活下去。

二月十八日：休息中，不想拍戲。想再到南洋及香港唱歌。

三月十四日：向李厚襄按月借款。情緒很壞，總想大哭。暫時不工作。受到壓力。

五月八日：王人美背後破壞。「某人」不是好東西。拍戲時發病，（以為是）神經問題導致眼睛受傷。

一九五一年

一月十八日：小孩三個月了。與朱決裂。

四月二十一日：在大光明拍戲，有收入，暫不向李厚襄借款。嚴化去世，因而感到害怕。

九月二十五日：因失眠症病倒了，兩星期後從虹橋療養院出院，兒名周敏，寄在影劇托兒所。叮嚀李厚襄要收好借據。已與姓朱的決裂了。

十月三日：打了王人美耳光。堅持自己精神已正常，沒有病。記憶力尚未恢復。被欺騙因而生氣。請李厚襄把版稅匯來。「倒楣、痛苦、灰心、氣人、他們有惡意。」[141]

據此，再加上他處資料，可排出事情大致梗概：這幾年間，周璇把錢財寄放在李厚襄處，並向他按月借款。一九五○年拍攝《彩虹曲》時發病，十月生下長子周敏（後改名周民），一九五一年拍攝《和平鴿》時又發病，卻堅持自己精神正常。這七封信中，多次表達氣憤不平的情緒，並一直以為自己得的是「神經問題」與「失眠症」。因

[141] 《周璇的真實故事》，頁 6-22

著精神狀況的不穩定，她在枕流公寓的房間裏燒東西，還想要把孩子從窗口甩出去，公寓居委會的幹部通知黃宗英等人去處理，先安撫精神紊亂、煩躁不安的周璇，再送入虹橋療養院，而其子周敏先被送進托兒所，後交由趙丹與黃宗英撫養[142]。將近五年的時光，精神耗弱的周璇住過上海虹橋療養院、第一醫學院、上海精神病療養院等處接受治療[143]。

二、下一代演出的戲外戲

　　羅生門上演於周璇住進精神病院之時。長子周民與五二年生下的次子唐啟偉（後改名周偉），對於他們的母親在《和平鴿》拍攝時認識、並為他產下一子的唐棣，五十多年後兩人爭執不下。周民：「趁人之危的卑劣行為……法律上、還是在道德上，唐棣都是罪孽深重，不可饒恕的……流氓本性……他是周璇一生中的最大的災難和不幸。」[144]，周偉：「……他（唐棣）那溫文爾雅的風度，落筆生輝的畫技，特別是他年過三十而童心猶存，學識豐厚卻呆氣十足，都向磁石一樣吸引著她……」[145]。周民不只對唐棣抱持著輕鄙的態度，同時充滿對周偉的排斥：「……周璇本人並沒有對任何人提到過這個次子。」[146]。此外，一九八六年周民針對周璇的傳記、電影等這樣

[142] 引自二〇〇三年七月三十一日《佛山日報》的對黃宗英的一篇訪談〈周民養母開腔剖析：周璇之死沒疑問〉，http://fm974.tom.com/.../1026/1027/2003/7/31-42935.html

[143] 引自蘇复〈周璇的最後歲月〉，《周璇自述》，頁107

[144] 引自《周璇日記》，頁166-173

[145] 引自〈周璇與唐棣〉，《周璇自述》，頁100

[146] 引自《周璇日記》，頁174

表示：「我從來認為對周璇這樣的女演員完全不必太認真。她既不是英雄，也不是罪人，文藝家們沒有必要為她浪費自己的才能。」[147]，但當《周璇日記》當作商品出版時，周民卻大有轉變：「閒談中，他（周民之友）知道我有一本周璇日記，他就接著前面的話題開下去：值錢啦……並且講了一個『大數目』……。那何不試一試呢？……我（周民）原先的設想有二：有這麼回事，看看究竟值多少錢，成不成交另當別論」[148]。由文字敘述，我們可以稍稍窺見兩人對於周璇的態度，以及對彼此的觀感。

　　關於周璇生平最後幾年的資料，較之前面越來越雜亂無章，最令人惋惜的是見到周璇之子在成年後攻訐與訴訟，兩人夾雜著恨意與憤怒的論點，使得她原本就精神失常的最後歲月更顯渾沌。從周璇的身世、婚變事件、精神異常、一直到八十年後兩子鬩牆，解不開的謎團如烏雲圍繞著周璇。從各個角度來看，周璇形象所呈現的，的確就是這種「命運多舛」與混亂紛濁的氛圍，這個一貫的基調，直到她逝世多年之後，仍隨著未曾滑落的知名度，為人繼續認知著。

三、迴光返照的〈四季歌〉與〈搖籃歌〉

　　在上海精神病療養院院長蘇復的回憶文章中，他談及周璇在精神病院裡的生活，認為她長期呈現的精神狀況為「不言不笑，不與外界接觸」、「情感淡漠，脫離現實」、「有時與她交談，她則沉默不語，或是答非所問，言語支離破碎」[149]，直到五七年一月才開始好

[147] 見〈周璇身後事與遺產案〉，《周璇自述》，頁 214
[148] 引自《周璇日記》，頁 224-225
[149] 引自蘇復〈周璇的最後歲月〉，《周璇自述》，頁 108

轉。當年五月左右，她已能接受報社記者的採訪，還為廣播節目錄了音。蘇復寫道：

> ……上海人民廣播電台記者來訪時，當場錄了音。她講得那麼自然流暢，談了住院期間生活，談到了出院後再拍電影的願望，希望在銀幕上與大家見面。為了感謝國內外影迷朋友對她健康的關心，那一回還特地為大家唱了一首〈四季歌〉。雖然由於長期沒有演唱，與病前的金嗓子相比略有遜色，當電台多次播出後，仍給聽眾留下了深刻的印象。國內外同志、朋友及影迷們更是紛紛來信，向她表示祝賀……[150]

即使蘇夏記錯了歌曲，不是〈四季歌〉而是〈天涯歌女〉，然而對周璇而言，同樣都帶有美好舊日時光的標記，並且想要再次證明自己的康復與演藝的能力，於是接演了電影《春之消息》[151]。很難想像大病初癒的周璇能夠立即扮演起劇中角色，由屠光啟轉述李厚襄的話可知，這部電影共四首插曲：〈冬風雨合唱〉、〈風雨中的搖籃歌〉或〈搖籃曲〉、〈布穀〉、〈冬之葬曲〉，都是陳歌辛作詞作曲[152]。〈風雨中的搖籃歌〉可說是周璇歌唱生涯的最後作品，她的聲音回復如早年一樣尖細，卻氣息微弱，唱到「睡呀，睡呀，嗯……嗯……」極具淒涼之美，全曲不脫精神衰弱的氛圍，引人心神無比震盪。

[150] 引自蘇復〈周璇的最後歲月〉，《周璇自述》，頁 111-112

[151] 然而，選編《解語花》（周璇歌曲選集）的吳劍經過考證認為，從未有電影《春之消息》拍攝的實證，因此普遍流傳的電影過長而剪片的說法為空穴來風。見 http://cn.bbs.yahoo.com/message/read_-YXV0aG9yc2hpcA==_561751.html，二〇〇七年十一月十二日

[152] 《周璇的真實故事》，頁 4

　　就在打算復出之際，周璇意外告別了人世[153]。蘇复大致寫下了她發病至逝世的過程。七月十九日因發高熱，她再度住進了醫院，開始斷斷續續地陷入昏迷狀態。當年九月二十二日病逝華山病院，死亡診斷為「中暑性腦炎」，得年四十歲[154]。周璇在復出後猝然劃下了人生句點，前後歷經的轉折與波動，絕對遠遠超過她所演的任何一個角色[155]。

第六節、結論：周璇如戲

　　以《周璇自述》與《申報》拼湊出的周璇，演不完的電影，唱不盡的歌曲，面對觀眾一貫的冷調姿態，被報導的愛情事件不斷，大部分傳記與新聞都與演技、歌藝無關，充分體現了明星的私生活比銀幕表現更吸引觀眾的演藝文化。本章的敘述角度，是以「呈現在眾人眼前的周璇」作為「周璇生平」的主角；對於螢光幕與留聲機旁的大眾來說，戲如周璇不稀奇，更讓人想一探究竟的，是周璇

[153] 對於周璇的死因，周偉獨排眾議，堅持周璇並非死於腦炎，並在新版的《我的媽媽周璇》提出許多質疑。相關報導有許多，比如：http://news.163.com/40928/4/11CHFHOI00011242.html，二〇〇四年九月二十八日

[154] 引自蘇复〈周璇的最後歲月〉，《周璇自述》，頁113

[155] 儘管周民與周偉對於她的死因發表過相反的見解，但是對於觀眾而言，吸引力還不如「親炙周璇」，顯見周璇的「真實性」並不是任何人說了算數。這則報導是很好的說明：「雖然現代讀者對周璇之謎仍津津樂道，但這些打出『周璇秘聞』牌號的書，其實一直沒有熱銷起來，擺在書架上的「周璇」，遠沒有在唱片店裏她的老唱片那麼受寵。」二〇〇三年八月六日十四時三十六分「北京新浪網新聞晚報」http://ent.sina.com.cn/s/m/2003-08-06/1436181962.html，二〇〇七年十一月七日

如戲，媒體與大眾眼前的周璇呈現的戲劇化，更比她演出的戲劇本
身還要引人入勝。

　　只要統整她在各部電影中的角色，便可以有力的證明觀眾對於
明星私生活的興趣，要大於電影中的角色；不只《馬路天使》，她所
扮演的人物性格總是混雜了她私人的經歷。以下表格列出一九四三
至四九年初、顛峰時期的十二部電影中，她飾演的每一個角色，故
事的大致情節，以及與她的境遇類同的部分：

年份		電影名稱	角色性格	符合之處
1943	9.2	漁家女	苦命的漁家女，因為愛情被破壞而發瘋投河	命運多舛 愛情不順 （之後符合）發瘋
1944	1	鸞鳳和鳴	愛唱歌的女子力爭上游，成為紅歌星	出身低下 成名的歌星
	6.8	紅樓夢	命苦的、感傷的林黛玉，不得善終	命運多舛 愛情不順 （之後符合）早逝
1945	2.11	鳳凰于飛	喜愛歌唱而拋夫棄女、離婚、最後後悔不已的女子	歌唱 尋母 為事業捨愛情
1947	1.21	長相思	苦等丈夫從軍回來，窮困之下只好賣唱的女子	賣唱 窮困
	2.1	各有千秋	受過教育的已婚婦女與母親之間的摩擦，成就高於丈夫，追求與丈夫平等的辛苦過程	職業婦女 與母親不合 婚姻的桎梏 名望收入高於嚴華
	10.24	憶江南	分飾兩角：愛國又清純的採茶女，摩登的香港小姐	或出身低微 或裝扮時髦
1948	2.8	夜店	天真孤苦的女孩，姊姊因為愛上她的愛人而心生嫉妒，最後她被賣入娼門、自縊身亡	窮苦 幾乎被賣為娼 命運多舛

	4.30	莫負青春	農村女子崎嶇的愛情	窮苦 愛情不順
	12.16	歌女之歌	歌女在被富家子追求的過程中，不但有孕，還發覺自己悲慘的身世	歌女 命運多舛 身世淒零 （後來符合）未婚懷孕
	12.31	清宮秘史	飾演被慈禧恨惡的珍妃，屢被陷害，最後被強逼跳井身亡	命運多舛
1949	2.18	花外流鶯	愛唱歌的周鶯因為賭氣，惹出一連串的鬧劇	歌唱 姓周，聲如鶯

　　從演藝生涯的開頭，周璇就塑造出一個「可憐孩子」的個人風格，之後電影界、歌唱界與輿論界也沿襲了這種色調，以命運多舛的形象為號召，由以上表格可清楚看出「劇中角色」拼貼「明星私生活」的手法。這樣的行銷手法不但吸引觀眾，又有兩個好處：第一，雖然周璇的形象在商業手法操弄下容易陷入刻板僵化，但是在切割各種特質、如拼圖般排列組合之後，出現多種同中有異的形象，悲喜劇交錯出現，加上每片必歌、歌曲一長串，熟悉又陌生的複雜感更交織出謎樣的魅力。第二，同一個形象有這麼多戲劇化的表現，更引起觀眾對於「周璇」本人的好奇。看來，周璇悲慘的出身對觀眾而言就是最具吸引力的素材，如同本章開頭引用羅蘭巴特之言，電影市場與數不清的周璇傳記就是要讓「無人不了解這是特別厲害的痛苦」[156]，在感同身受之下造成了與演員「親密」「熟悉」的錯覺。在一片真假虛實的摻弄中，構成了中國歌唱電影史上的大明星，周璇的人生。

[156] 引自羅蘭巴特著，許薔薔、許綺玲譯〈布爾喬亞的聲樂藝術〉，《神話學》，頁147

圖 2-1

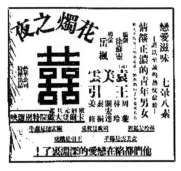

圖 2-2

圖 2-3

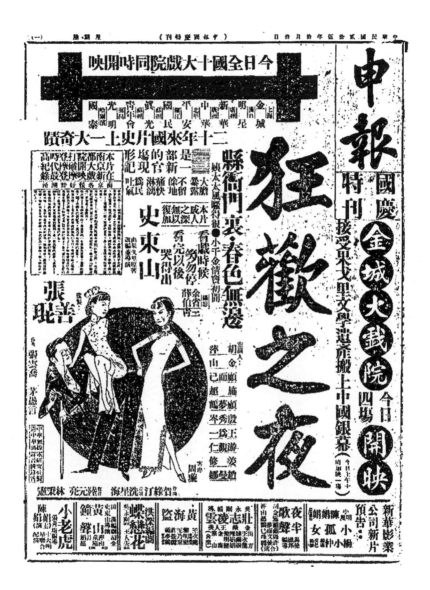

圖 2-4

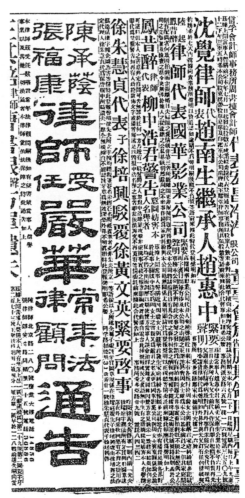

圖 2-6

圖 2-5

圖 2-7

圖 2-8

圖 2-9

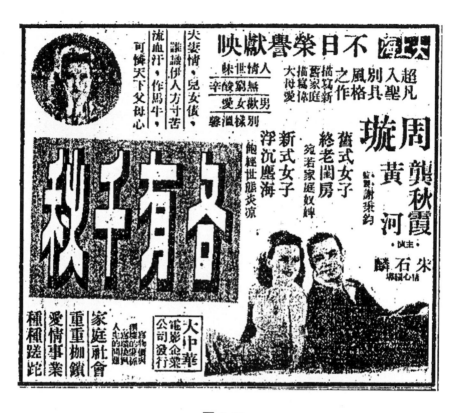

圖 2-10

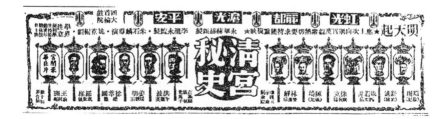

圖 2-11

圖 2-12

第三章　周璇音樂製造者

長歌當哭覓知音，一字一珠珠是淚，點點傷心，何處是哀情，
歌喉百囀鶯啼燕語……

——一九三九年，電影《七重天》插曲〈歌女淚〉

　　昔時一張唱片的完成，在商品包裝、錄音技術、上市行銷之前，
音樂的「生產製造者」包括作曲者與作詞者、編曲者，以及在灌錄
唱片時與歌手一同發出樂聲的器樂演奏者。製作過程除了要考量歌
手能力與特質，還有商業的操作與社會環境的變動，尤其周璇身處
變動頻繁的時代，詞曲作者具有五四運動之後知識分子的使命感，
唱片業者、伴奏者與編曲者具有跨國籍的背景，因此音樂製作的脈
絡背景顯得格外複雜。

　　分析周璇歌曲的製造者，也就是在探索中國流行歌曲濫觴時期
的音樂生產過程。與現今的華語流行音樂相較，除了品質與品味的
相異，周璇其時的歌手錄製唱片幾乎都是「獨力擔綱」，在沒有合音
天使、也沒有混音的烘托陪襯之下，更可聽出歌唱技巧與詮釋的力
度。更甚者，由於錄音技術的限制，所有的音樂都是現場收音、演
唱與演奏同步，沒有剪接、不能 NG[1]，對所有的歌手而言，天份與
努力缺一不可。相對的，歌曲伴奏者也必須有相當程度的演奏能力。
當時不論唱片音樂或電影音樂，都摻雜了中國對西方文化的崇尚，

[1]　洪芳怡訪談姚莉，二〇〇四年九月二十七日於香港銅鑼灣。

製作、灌錄到販賣的過程中，牽涉到商業利益、灌錄與複製唱片的工業技術，有爵士樂節奏與西洋和聲配器的音樂織體（texture），混血音樂風格等等，唱片工業的各個環節全都帶有「現代化」的象徵意味。要探索三〇至五〇年代的流行音樂背後的文化實質與文化意涵，由音樂的「生產製造者」切入，是最適切的方式。

　　本章探討周璇歌曲的製造者，包含電影插曲與流行歌曲，第一節略述她灌錄最多唱片的百代公司，第二與第三節研究為她創作歌曲旋律的作曲家、創作唱詞的作詞家，以及作品的分析，為避免市面上「老歌選集」在樂譜內容、詞曲作者與演唱者常見的誤謬，本論文以聽寫採譜為分析文本，最後第四節是當時流行歌曲的演奏者與編曲者的初探。每節長短不一，有賴資料的豐陋。這些在歌曲製作的外圍因素，無疑地必定深刻影響、甚至掌控了周璇的音樂，如同 John Guillory 所言，「為了解『典律』（Canon）被組建的歷史環境，必須視歷史為文本的生產與接納的歷史。」[2]不論周璇歌曲中何者稱得上是典律，「周璇」本體與其挾帶的音樂文化在流行音樂工業裡，已足以被稱為經典。因此，要研究從昔至今廣為流傳的周璇歌曲，必須先檢視眾多歌曲製造之過程與背景，才能平衡地觀察「經典周璇」——以她的傳奇為中心，或者「周璇經典」——以她的歌曲與音樂工業為中心，是如何被傳播、複製、重讀，而成為當代流行音樂的一個獨特風景與顯著標誌。

[2]　John Guillory, "Canon", in Lentriccia and McLaughlin (eds.). *Critical Terms*, 238. 轉引自 Mark Everist, "Reception Theories, Canonic Discources, and Musical Value", *Rethinking Music*, (Oxford University Press, 1999), 391.

第一節、唱片公司

　　既然要檢視當時的歌曲是如何的被製造，不能不提的是中國唱片工業的主導與生產者：唱片公司，尤其是眾所皆知的百代唱片，周璇大半歌曲都是由其製作與發行。由安德魯‧瓊斯的研究來歸納，一九〇八年中國有了最早的唱片公司，掛名在法國百代唱片公司之下的「東方百代」（Pathé Orient），東方百代於一九三〇年代加入英國百代旗下；從一九一六年開始在上海設立工廠，直到一九三一年之間，經歷了多次合併的英商百代唱片已經是倫敦哥倫比亞留聲機公司（Columbia Phonogragh）、旗下有蓓開唱片（Beka-Record G.m.b.H.）與奧迪恩唱片（Odeon）的德國林德斯壯（Lindstrom）唱片公司、英國留聲機公司（Gramophone Company）三者合併所組成的混合體，英國百代（Pathe-EMI，Electrical and Musical Industries）[3]，而上海的百代不過是英國百代所搜購的其中一個商標而已，其全名為「上海英商電器音樂實業股份有限公司」（Electrical and Musical Industrial China Limited）[4]。百代的流行歌曲分別以「百代」與「麗歌」（Regal）兩個商標上市，為當時上海最龐大的唱片公司，次於百代的則為「上海勝利公司」，為美國的勝利留聲機公司（Victor Talking Machine）與美國無線電公司（Radio Company of America）在一九三二年合併而成，勝利出產唱片的數量僅及百代的一半。除了這兩大勢力，名列第三的「大中華唱片廠」屬於中國本土的資產，

[3] 引自〈中國留聲機〉，《留聲中國：摩登音樂文化的形成》，頁 79-90
[4] 引自《中國上海三四十年代絕版名曲（二）》內頁說明，新加坡：李寧國（製作），2001

但是論財力、物力卻遠遠落後於百代公司[5]。以一九三二年為例，當年中國自製唱片高達五百四十萬張的年產量，其中上海百代就佔了兩百七十萬張，勝利佔一百八十萬張，第三名的大中華只有九十萬張，差距極大[6]。由姚莉在訪談時對於錄音棚的寬闊、設備的豐餘、唱片公司的用心，同樣可證明百代公司資本的雄渾傲人[7]。

　　英國百代之所以能在上海稱霸，與它主打的商品有直接的關係。瓊斯的資料顯示，百代「專攻流行歌曲和電影插曲，找的都是那年頭最出名的歌手、電影女星來錄製。」[8]以一張百代唱片刊登在《申報》上的廣告來看（圖 3-1）[9]，發行的曲目分為三類，分別為電影歌曲、摩登歌曲（也就是流行歌曲）與舞台歌曲，此外還有口琴演奏與民歌演唱。廣告揭露著，當時最紅的百代的簽約歌手是陳雲裳，周璇的歌曲也相當受歡迎，除了發行她的電影歌曲、流行歌曲外，口琴隊合奏的曲目有她唱紅的〈何日君再來〉。廣告左側放置的陳雲裳照片，明顯是複製當時好萊塢女明星的裝扮，這樣的口味可以說是觀眾的喜好，追根溯源，百代公司的跨國背景理所當然更具有操控性的影響。

[5] 引自〈中國留聲機〉，《留聲中國：摩登音樂文化的形成》，頁 91-96

[6] 引自〈中國留聲機〉，《留聲中國：摩登音樂文化的形成》，頁 109

[7] 水晶訪談姚莉，〈快樂的金鈴子〉，《流行歌曲滄桑記》（台北：大地出版社，1985），頁 208-210，「……Studio（錄音間）裡只看見一隻隻蠟盤……背景音樂……有風雨的聲音……火車起跑和停下來的聲音……他們做得非常好，完全用樂器來做，不容易的。從前我們錄音的地方，也大得不得了……」。洪芳怡訪談姚莉，二〇〇四年九月二十七日於香港銅鑼灣。姚莉用大量的形容詞，來表達上海錄音間的遼闊與恢弘。

[8] 引自〈中國留聲機〉，《留聲中國：摩登音樂文化的形成》，頁 91

[9] 引自《申報》一九三九年十月一日

　　百代公司盤根錯綜的歷史為我們揭露，在唱片公司具有帝國主義殖民的跨國企業的背景之下，音樂的風格、製作過程是相當西化的。也就是說，以周璇歌曲為例，除了作詞者是用中文寫詞，作曲者創作的曲調除了用西洋大小調或藍調音階外，也常用中式（五聲或七聲音階）譜寫旋律，但在編曲、配器上，純粹是中國式的曲調、歌詞、伴奏、曲式的，據我統計大約只有六分之一、甚至更少。而歌手錄唱同時的演奏，皆是由精通古典音樂的流亡白俄樂手包辦[10]，錄音工程師與技師則為法籍或英籍[11]。想當然爾，最上層的管理者全是歐美人士，據說連作詞者寫好的歌詞都必須先譯成英文，交由他們審核，才能製作與發行[12]。在這樣「國際化」的條件之下，我認為把這些歌曲當成擁有「跨文化混種」元素的音樂，遠比在歌曲中尋找中國／西洋風味，要來的恰當。

第二節、作曲者

　　要探討作曲家的地位與社會意義，在西方古典音樂的傳統範疇中，「作曲家」與「典律」或稱「經典」是緊密結合的；作曲家在青史留名，必然是已創作出「偉大」的典範，可供臨摹、分析、演奏與聆賞，成敗取決於時人、更多是後人對作品的評價。十多年來，涉足女性主義與文化批評的音樂學者對於音樂典律的形成與判斷越

[10]　洪芳怡訪談姚莉，二〇〇四年九月二十七日於香港銅鑼灣。姚莉在回憶時不斷強調白俄樂手優秀的素質。

[11]　引自〈中國留聲機〉，《留聲中國：摩登音樂文化的形成》，頁93

[12]　引自〈中國留聲機〉，《留聲中國：摩登音樂文化的形成》，頁93

見質疑：一方面，重新思考「作曲家機制」（author-function）的內涵──「作曲家為人所知，所代表的意義多於作曲家本身」[13]──功成名就背後，時常是摻雜著社會的期待，與政治正確的考量；一體的反面，典律之所以成為典律，就已帶有對作曲家個人之音樂「特質」的頌讚，所以典律的形成不完全與音樂作品本身相關。

　　我們正探討的文本，是與「嚴肅音樂」相對的「通俗音樂」，而此等音樂在當時是被學院派的蕭友梅一掌劈成「壞的音樂──淫詞淫曲」[14]，流行歌曲的作曲家被認為只能創作端不上檯面的、不入流的音樂。相對地，由近年來對昔時的流行音樂越來越多的討論與紀錄，最常被引用的有水晶〈流行歌曲滄桑記〉、黃奇智《時代曲的流光歲月（1930～1970）》[15]、陳剛《上海老歌名典》，其中對於周璇歌曲的選擇，已然形成了「典律」以及「名作曲家」的一套定義，清晰的程度不亞於古典音樂中對經典作品與作曲家的推崇。放下對流行／古典音樂的價值批判，不可否認的是，流行歌曲樂迷照樣也有對作曲家的迷思（Myth），以及由對作曲家的愛好衍伸出的、對作品的迷戀。音樂學者麥克拉蕊證明，古典音樂與流行音樂被社會建構的程度不相上下[16]，而我認為流行音樂如同古典音樂，從歌曲被創造、被詮釋（演奏或演唱）、到成為具「典律」地位，整個過程漸漸脫離了作品本身的意義，轉而成為文化中的音樂符碼。

[13]　Marcia J. Citron, "Professional," *Gender and the Musical Canon.* (NY: Cambridge University Press, 1993), 113

[14]　引自蕭友梅，〈音樂的勢力〉，《音樂教育》第三期（一九三四年三月），頁12。轉引自〈尋找管絃新聲〉，《留聲中國：摩登音樂文化的形成》，頁67

[15]　黃奇智編著（香港：三聯書店有限公司，2000）

[16]　見蘇珊・麥克拉蕊著、張馨濤譯，〈古典音樂的性政治〉，《陰性終止：音樂學的女性主義批評》（台北：商周出版社，2003），頁115

　　一首流行歌曲不論成為典律與否，還有另一個層面值得探討：它如何經由創作，成為形塑演唱者與社會互動的工具。流行音樂比古典音樂複雜的部分在於，它必須是在市面上「流行」的，必然會有「作品展演」、「明星角色／特質」與「商業導向」、「觀眾期待」之間的交織及相互拉扯，再影響下一首歌曲的創作。作曲家筆下的流行歌曲中，曲高和寡的內涵從來不是常態，在聆聽周璇嗓音、旋律起伏的同時，每個音樂元素都無法倖免於大眾口味的模擬與延伸。因此，一段旋律如何能討人喜歡又不落俗套，還能以音符塑造出與眾不同的明星特質，是流行歌曲作曲家必須考量之處。

　　重責大任還不只如此。五四運動以來，知識分子在各個領域推動西化圖強，音樂界除了有學院派鼓吹西洋古典音樂，還有走市井通俗路線的流行音樂。後者的作曲家行列以黎錦暉為濫觴者，創作出朗朗上口歌曲，音樂形式與內容淺白易懂，風格大多為「中西融合」，許多歌曲的詞與旋律採用中國元素，和聲與伴奏樂器則為外來音樂元素。歌曲傳唱之脈絡，由街頭與舞台表演（歌舞團）、電台演唱、唱片公司錄音間灌錄後壓片、以及藉由電影傳播的插曲，其實都是促使中國（尤其是中下階層）的聽覺邁向「西化」與「現代化」的重要部份。這些作曲家躋身在知識分子行列中，他們不只以無言的音符為表達工具，大多也擁有作詞能力。為周璇譜寫旋律的作曲家們，與黎錦暉同樣未經正統音樂教育的「素人音樂家」還有其弟黎錦光、姚敏、李厚襄、嚴華；而產量頗多的陳歌辛，與使周璇一炮而紅的賀綠汀與劉雪庵，則是出身科班。除了嚴華與賀綠汀之外，每一位作曲者不但為周璇作過大眾長年慣習的中式民歌小調，同時也都有象徵著時尚與好品味的西洋調性、音階、和聲作曲的作品。以文化的角度檢視，周璇的歌曲正是跨國融合的最佳展現，而作曲家扮演著頭號推手的角色，塑模著她在文化與文化之間擺蕩與平衡。

　　綜合論之，要創造出流行音樂中值得研究的「典律」，不只音樂本身要易於記憶與傳唱，要風格獨樹，還牽涉到音樂之外：明星的形象，商業的操作，符合社會狀況（比如抗日救亡、西化圖強、針貶時事）與消費者期待。流行音樂之所以能「流行」，音樂的外圍條件往往比音樂來得重要，這樣的生態環境中，作曲家並非僅僅承擔一條旋律線的生產而已。基於前文所列的兩個理由──對周璇歌曲中「典律」與「名作曲家」的質疑，以及作曲家必須以平易近人並中西融混的音樂雕塑周璇，所以本節研究的作曲家，排列順序是依據為周璇作歌的數量多寡，原因是在商業機制下，觀眾可以自由選擇歌曲，作曲家的作品越賣座、越有機會繼續寫歌。下列兩個圖表顯示兩百四十二首周璇歌曲中，兩百一十八首確定作曲者的歌曲，按照比例與數量製表：

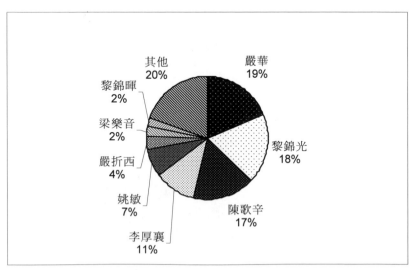

作曲家	嚴華	黎錦光	陳歌辛	李厚襄	姚敏	嚴折西	黎錦暉	梁樂音	其他
數量	41	40	36	24	16	8	5	5	43

　　值得注意的是「其他」欄佔了五分之一的周璇歌曲，三十四位作曲者有十七位只寫過一首歌，且不少是名不見經傳的。相對的，嚴華、黎錦光、陳歌辛等人的歌曲雖不一定首首膾炙人口，但是大多在當時走紅、之後也一再被翻唱，質與量都有相當成果。本節將略敘這些有成果的作曲家生平，再由歌曲中整理出各自的創作特色和音樂成就。

一、嚴華（1913～1992）

　　原名嚴運華，又名嚴友新，出生於江蘇南京，一九二九年在北京尚志商業專科學校畢業，習得演奏鋼琴及長號。先後在天津明月歌劇社及上海明月歌舞團為演員，改名嚴華，在劇團中能演能歌，曾演出過《小小畫家》、《桃花太子》、《風雨同舟》、《劍鋒之下》等歌舞劇。後任上海新月歌劇社劇務主任，又另組新華歌劇社。曾跟隨師範音樂學院的張昊學習聲樂，並自學音樂理論。一九三六年起，在英商百代公司、美商勝利公司、蓓開公司擔任作曲的工作，次年在黎錦暉帶領下赴南洋各地巡迴演出。與周璇離婚後，嚴華一度放棄作曲與演唱，轉入商業界，創辦遠東製造廠、中國唱針廠。一九八一年後又開始作曲、演唱及教歌，並為連續劇《璇子》作主題歌。嚴華一生錄製的唱片計有四十多張，大多為周璇所演唱，此外還有與白虹合唱的〈人海飄航〉、與李麗華合唱的〈百鳥朝鳳〉等歌曲[17]。嚴華的第一張唱片於百代錄製，與王人美在中國第一部有聲片《銀

[17]　摘自《上海音樂誌》（上海：上海音樂誌編輯部，2001），頁 674-675

漢雙星》中對唱（圖 3-2）[18]，第一首創作歌曲為與周璇對唱的〈扁舟情侶〉，一九三二年也與王人美、黎錦暉、譚光友一起主演過黎錦暉編劇、李萍倩導演的中國第一部有聲歌舞片《芭蕉葉上詩》。

　　音樂特色方面，現存嚴華所寫的周璇歌曲（甚至他在三、四十年代寫下的所有流行曲）旋律全以傳統中國調式寫成。若有聽起來稍帶「西化」風格的歌曲，如一九四一年周璇唱的〈銀花飛〉使用小提琴、西式和聲、探戈節奏，這些部分實際上屬於編曲者的工作，而嚴華的創作，仍然是以宮音始、宮音尾的五聲音階宮調式旋律。可惜的是，嚴華在旋律線條與音律的掌握上，並非每一首都稱得上佳作——即便為人所知、受人喜愛的歌曲也是如此。

　　一九三六年嚴周二人訂婚，由嚴華作詞作曲、兩人合唱的〈扁舟情侶〉發行，表露心跡似的歌曲述說一對愛侶在湖上一歌唱、一奏琴，詩情畫意的愛情與景緻。雖然有前奏加兩次間奏，卻不容易聽出間奏切割開的三段旋律相關連之處。旋律有多處不甚自然的拖腔，比如第一次間奏之後、第二個樂句的結尾：

這是一首傳統文人詞曲，但嚴華的作曲及填詞手法卻稱不上上乘。我們由第一句的起首二字便可窺知一二：

[18]　引自《申報》一九三一年九月二十號頭版廣告。《銀漢雙星》為史東山導演、朱石麟編劇，是聯華歌舞團時期為聯華電影公司拍的電影。

把　　樂

這兩個字不符合填詞時必須考量推敲的聲韻之抑揚起伏，字音配上
旋律唱出後，聽起來不像是「『把樂』點破了湖心」，倒像是「八江」
或「霸江」的音調。儘管如此，這首歌由勝利灌成唱片後，很快便
風靡一時[19]。

　　雖然與其它作曲家相較，嚴華的創作水準不算整齊，但值得一
提的佳作有兩首，其一為一九三九年電影《七重天》插曲〈難民歌〉。
在兩人不歡而散的離婚後多年，周璇曾在雜誌上表示「自己比較喜
歡的，還是初期的一張〈難民歌〉」[20]，可說是無關私人恩怨的愛好。
這首歌脫胎自東北的二人轉[21]，拖腔合宜，在轉音、頓挫上顯示了
二人轉特殊風味，首句採譜如下：

[19]　《上海老歌名典》，頁 50
[20]　一九四八年在《電影雜誌》上的一篇〈周璇答讀者問〉中的第一條。周璇表
　　　示記不得曾灌過幾張唱片，比較喜歡的就是〈難民歌〉。見《周璇自述》，頁
　　　182，原載於《電影雜誌》一九四八年十二月
[21]　曲藝的一種，屬走唱類，有兩百年歷史，流行於中國東北各地，以民歌、大
　　　秧歌為基礎。二人轉基本的三種演唱方式：二人對口演唱的二人轉，一人演
　　　唱的單出頭，扮演固定人物的拉場戲。曲牌豐富，主調「胡胡腔」等腔調的
　　　每一句尾後有拖腔。「二人轉」條目引自《中國音樂辭典》（台北：丹青圖書，
　　　1986），頁 305-306

家鄉　　有舍　　不能　　歸

另外一九四〇年《西廂記》插曲〈月圓花好〉，

浮　雲　散，　　明　月　照　人　來

相當富有韻律感，類似於朗讀歌詞時的節奏。整個句子的聲調與音調也吻合，上揚的「浮」被放置在音高的頂峰，「散」則下沉；三字的前半句音值較長，後半句的五個字產生往前推進的方向感。電影《西廂記》賣座甚佳，歌曲想必添了不少分數。

　　嚴華包辦詞曲的〈麻將經〉反映了當時上海孤島的麻將熱[22]，由年輕的周璇與詼諧的韓蘭根[23]對唱，歌詞妙趣橫生，曲調易學易記：

（女）閒來　是無　事　真　　煩惱，

[22]　《上海老歌名典》，頁 46

[23]　韓蘭根（1909～1982），出生於上海浦東，能說各地方言、唱各種曲調，擅長模仿卓別林，在喜劇演員張慧沖的節目上串演滑稽節目出名。見沈寂編《老上海電影明星（1916～1949）》（上海：上海畫報出版社，2000），頁 134

（男）搓搓　那麻將　解　心　焦呀。

每一句話唱兩小節，後面接間奏兩小節，兩人一來一往，描述方城內的戰況與口舌之爭。接下來的音樂千篇一律的重複這兩句旋律、加上一小段間奏，舉例如：

（女）沒搓　那　麻　將　先　說　好：

（男）平和　　斷么　一　般　高呀。

這些句子頂多就是把首句加個花、稍微變些節拍，或是在詮釋上變化一下，比如：

（男）隔壁　的周姑娘她　生　得　好　喔！

（女）韓大哥心裡　　亂七八　糟

綽號「瘦皮猴」的韓蘭根是諧星出身，唱這一句「隔壁的周姑娘她生得好喔」，以咬牙切齒的玩笑口吻來唱，最後的「喔」字接近「呃」的重音，音斷氣留，有種捉狹的打鬧興味，而周璇的回嘴也以十分俏皮的口吻來表現。諸如此類，主要的句子總共反覆與變化七次，曲終、牌局也告終。若非韓蘭根聲音中的趣味性、與周璇被韓蘭根氣得悶慌的口氣，使得整首歌如同方城之戰的實況轉播，單就音樂而言，〈麻將經〉平板、枯燥又反覆不完的旋律線條，實際上使人很難發出對嚴華之音樂性的讚譽之詞。

嚴華最為人知的作品，幾乎都是在一九三八年結婚後、一九四一年離婚前為周璇所寫的。雖然他出道比周璇早，但是一九三六年後周璇接連有拍不完的電影、唱不盡的歌曲，就名氣而言，周璇可謂「特別快車」，不免使人對嚴華產生「夫隨妻貴」之感。從嚴華創作的歌曲主題分析，去掉另有（電影）文本的電影歌曲，嚴華為周璇所作的「摩登歌曲」中，描述愛情之甜美的佔了極大數量，除了前提之〈扁舟情侶〉外，〈五更同心結〉、〈愛的新生〉、〈花開等郎來〉等皆為如此。另一方面，兩人的合作並不限於創作，一九四一年六月婚變之前有許多「對唱」之歌曲，同樣都是以愛情為主題：從三〇年代初期「桃花千萬朵比不上美人多（嚴華唱）……你不愛旁人就只愛了我（周璇唱）」的〈桃花江〉（黎錦暉詞曲），一九三九〈愛的歸宿〉（嚴折西詞曲）中「情哥哥／妹妹你且等一等呀，看我倆雙雙進祠堂」，一九四〇年兩人亦在〈探情〉（黎錦光詞曲）中也以「比翼鳥」（嚴華唱）及「鴛鴦」（周璇唱）比擬美滿的婚戀。嚴華的聲音十分令今人「驚艷」，某個程度類於戲曲中「乾旦」又尖又柔的男聲，雖然並非模倣女子歌唱，且其時此風盛行，如與周璇一同主演

《西廂記》等電影的白雲歌聲也是如此，[24]但嗓音加上白淨秀氣之面貌，我們不禁要為嚴華冠上「奶油小生」之名號。對於收音機／唱片聽眾來說，直接把周璇與嚴華的夫妻關係「對號入座」，是極為輕易的，加上濃情蜜意、打情罵俏的滋味洋溢在周璇與嚴華合作（不論是聽不聽得見嚴華的嗓音）的音樂裡，攜手塑造出令人羨慕的「神仙愛侶」形象，沒想到幾年後便仳離，還各說各話、摻混著施虐與暴力的陰影。此後周璇繼續拍電影、灌錄唱片，迎接日益高漲的票房與名氣，相對地，嚴華的音樂自此便少出現在流行音樂界了。

總而言之，嚴華的歌曲雖然良莠不齊，然而在四〇年代初離婚之前，他已為周璇寫下四十多首歌曲，數量超過任何一位長年與周璇合作的作曲者，並且從明月團時期起，嚴華在國語、音樂上都曾協助過周璇。周嚴之間的離合是聽眾茶餘飯後的娛樂話題，兩人合作的歌曲記錄了曾有的甜蜜誓約，嚴華不但不會隨著兩人分手而被遺忘，反倒轉化成一則在顛峰時期急流勇退的荒謬傳奇；即便離婚，金嗓子周璇永遠也甩不開「嚴華」這個名字的糾纏與影響。

二、黎錦光（1907～1996）

原名黎錦顥，字履劬，湖南湘潭人。筆名有許多，李七牛最為常用，另有金鋼、金玉谷、田珠、銀珠、農樵等。一九二〇年至兄黎錦暉任校長的國語專修學校附小讀書，之後陸續就讀於長沙第一師範暑期補習班、岳麓山高等工業專門學校附中、黃埔軍校等。一九二七年到上海，參加中華歌舞專門學校，為樂隊隊員，次年與團

[24] 詳細討論，請見洪芳怡〈女聲／身在上：老上海流行音樂的同性情欲展現〉，發表於「歧聲共響、異境互閒──2007 年文化研究博士生研討會」，2007 年 5 月 19 日

至香港、新加坡、馬來西亞等地巡迴表演。一九三三年參加怒潮社，擔任樂團指揮。一九三五年明月歌劇社正式解散，黎錦光靠著在小舞場當樂手維生，也曾隨著萬花歌舞團至菲律賓演出。一九三六年七月，黎錦光與嚴華帶領著明月社的成員，打著「大中華歌舞團」的名號，應邀赴南洋演出，歷時一年。演出的劇目有《桃花太子》、《花生米》、《野玫瑰》、《三蝴蝶》、《春天的快樂》等，並在這段期間，與明月社成員白虹由師生關係轉變為夫妻。一九三八年開始在美商勝利唱片公司編輯歌唱節目，也為灌唱片而組織樂隊。次年於英商百代唱片公司任音樂編輯，一九四五年升灌音部編輯主任，一九五〇年協助嚴鶴鳴創辦紅唱片廠，之後公私合營，紅唱片廠被併入中國唱片廠，黎錦光也在中國唱片廠任音響導演。一九六七年始被捲入政治批鬥，一九七〇年被勒令退休。直到一九九五年，才被重新聘回中國唱片社上海分社，整理編輯三、四〇年代的流行歌曲，次年年邁辭職後逝世。黎錦光的音樂訓練並非習自科班，除了在歌舞團中的學習外，還向家中佃農之子學習民間音樂。他會演奏的樂器包括笛、鼓、嗩吶、小號、薩克斯風，在百代唱片工作時，也向灌音部學習錄音音響，向公司的音樂指導學習和聲學、樂器法、管絃樂法，他的樂風也因學習的經歷而融會中西[25]。

　　黎錦光與當時其他作曲者相較，音樂風格最為豐富多變，他為周璇創作的曲子有中有西，風味各異。他最突出的特色是善於借用既有的音樂素材，重新創造為具有流行生命力的歌曲。

　　第一類被黎錦光重新賦予新意的，是把傳統戲曲轉化為更俚俗的流行唱段。電影《西廂記》中的〈拷紅〉有京劇的味道，徐緩的

[25]　摘自《上海老歌名典》，頁 303、《上海音樂誌》，頁 645-646

鋪陳穿插著器樂過門，十分適宜帶演帶唱的表演方式，前半段有低沉、不情願的曲調配上歌詞「我只好走」，後半段又入情入理、提綱挈領的巧辯，最後以舒緩的旋律順理成章地帶入「不如成其好事、一切都遮蓋」[26]。雖然現今不易找到這部電影的拷貝，但由音樂的起伏錯落，情緒轉折的畫面立刻躍然眼前。另外，黎錦光作詞曲的摩登歌曲〈蘇三採茶〉是由京劇段子〈蘇三起解〉移植改編而成：

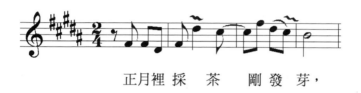

正月裡採茶　剛發芽，

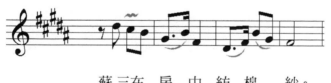

蘇三在房中紡棉　紗。

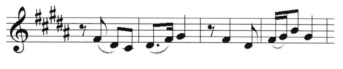

姐呀嫩茶　好比姐樣人，

你不採他，莫非讓給別人家？

[26] 請參照第四章「音樂分析」中的記譜與分析。

除了京劇外，黎錦光也經常採擷地方民謠中的音樂元素，使民謠的風格流行化。比如，一九四○年的〈採檳榔〉是黎錦光根據湖南湘潭花鼓戲的雙川調改編，雖然理論上可以宮調視之，但是旋律中不斷強調、回繞著角音（音階第三音），形成了一再重複的三度跳進，平添湖南民謠特有的風味。旋律第一句採譜：

高　高的樹　　上結檳榔，

誰　先　爬　上　誰　先　嚐。

以上是黎錦光以傳統中式旋律為範疇的歌曲。他運用不同音樂元素的手法不只在中式音樂中，同樣也展現對西式旋律的掌握，擁有兼容並蓄的各種風格。第二類是類似於西洋古典音樂的歌曲，以〈鍾山春〉為例：一九四二年春節上映的《惱人春色》中，周璇以〈鍾山春〉激發愛國、救國的心緒。黎錦光以行板的速度，用四平八穩的西洋大調音階與和聲，描繪中國式山水的江南新春，一點不顯突兀。

除了上述這兩類由戲曲或地方民歌改編的中式歌曲、與西洋古典音樂的曲調，一九四六年的〈不要唱吧〉與〈兩條路上〉是一個

極好的例子，用以說明黎錦光對於漂浮在爵士樂伴奏之上的曲調也
能夠掌握：

長音（不、吧）之背後，可以清楚聽見倫巴節奏（Rumba），而每一
句的第二小節（要、唱）搭配的是符合倫巴節奏中的「重音」。另，
一九四八年十二月中上映的《歌女之歌》插曲〈愛神的箭〉，旋律本
身的搖擺節奏十分爵士，但上半首旋律的構成，卻是以五聲音階角
調式所譜出的。

這些歌曲的樣貌各異，顯示出黎錦光對於各式風格的掌握能力。其
實黎錦光不只替周璇打造了許多流行一時的歌曲，其他的歌曲如〈夜
來香〉（李香蘭唱）、〈哪個不多情〉（姚莉唱）、〈心靈的窗〉（陳娟娟

唱）、〈滿場飛〉（張帆唱，當時在跳舞廳極為熱門的歌曲）、〈鬧五更〉（白虹唱，以此曲獲得一九三四年播音歌星競選第一名）、〈香格里拉〉（歐陽飛鶯唱，這首曲子使歐陽飛鶯出名、並成為她的招牌歌曲）、〈王昭君〉（或〈昭君怨〉，梁萍唱，翻唱者無數）等，都可以成為當時流行音樂的代表，而黎錦光的天份與成就正閃爍在這些大量傳播的歌曲當中。

我們無法得知黎錦光與周璇私下的交誼與關係，但是這些萬變多彩的歌曲透露出他的音樂簇擁出周璇的音樂成就。在黎錦光的譜寫中，她能唱類似民歌俗曲或京劇的流行曲，也能唱爵士樂格調的歌曲，還以音樂表達數不盡的情緒：瘋狂的〈瘋狂世界〉，溫暖的〈慈母心〉，滄桑的〈五月的風〉，深情的〈叮嚀〉，歡欣的〈春之晨〉。這些風格百變的歌曲，不僅累積了黎錦光「作曲家」的名聲，更如眾星拱月般，替周璇詮釋各種音樂風格的能力作出最紮實的聲明。

三、陳歌辛（1914～1961）

陳歌辛（圖 3-2）[27]原名陳昌壽、陳馨硯，其祖父為印度貴族，娶了中國妻子定居上海。曾師從旅滬作曲家法蘭克、施洛斯、丟龐（原文名字皆不詳）等人學習作曲、指揮、鋼琴與聲樂。一九三五年，陳歌辛在上海樂劇訓練所教授音樂，同年與陳大悲、吳曉邦合作，創作中國第一部音樂劇《西施》，在上海卡爾登劇院首演。抗日戰爭後，陳歌辛留在上海，於中法劇專任音樂教授，並為了抗日救亡的歌詠活動，與鐵錚、張昊、鄭守燕等人成立了歌詠指揮訓練班。

[27] 引自陳歌辛紀念網站「夢中人」http://www.greenworm.com/loverindream/index.htm，二〇〇五年四月六日

一九三九年，他與舞蹈家吳曉邦再度合作了抗日題材的舞劇《罌粟花》、《醜表功》、《春之消息》，同年籌備成立了實驗音樂社，以半公開合唱團的方式推廣蘇聯歌曲及愛國歌曲。一九四一年被日本憲兵司令部下獄，三個月後獲釋。一九四六年曾去香港，一九四九年在上海電影製片廠任專職作曲，指揮錫劇《雙推磨》及《庵堂相會》等戲曲影片的音樂。文革中，因為創作的多首歌曲被認定為「黃色歌曲」，陳歌辛被劃為右派，下放至安徽的白毛嶺農場，三年後因身體不堪負荷，於一九六一年去世，時年四十六歲[28]。

　　關於陳歌辛的出道，在名作詞家陳蝶衣的回憶裡，「陳歌辛這個人根本是我發掘的……是我在上海辦一個叫『明星報』的時候認識的，時間是民國二十二年，……（明星報）想仿照美國，選一次電影皇后。……有一個青年自動要來參加這個節目，就是陳歌辛，他剛從義大利學過聲樂回來，還沒有進百代公司，也沒有開始作曲。他會唱義大利 Opera 味道的歌，當時唱了一支，當然有人喊Encore……」[29]看起來像是一九三三年陳歌辛在陳蝶衣辦的活動下初出茅廬，但《申報》上卻有不同的紀錄。早在一九三一年九月三十日，上海法租界舉辦了一場「路市展覽大會」，應該也屬於遊藝大會的形式，會場在貝當路（今衡山路），晚上八至十時的節目大會串除了有戲劇表演（大夏劇團、大同大學），歌舞表演（上海女子中學），還有十七歲的陳歌辛「男聲獨唱」，由金文俠鋼琴伴奏[30]。無論如何，以上兩條資料可見陳歌辛對音樂的喜好與才幹很早就促使他參加許

[28] 摘自《上海老歌名典》，頁 149、《上海音樂誌》，頁 676-678

[29] 引自水晶〈訴衷情近〉，《流行歌曲滄桑記》，頁 143

[30] 見《申報》一九三一年九月三十日第四版廣告

多的表演活動，從少年時期的登台獻唱義大利聲樂曲，到青壯年轉
為幕後的音樂創作。

　　三〇中期開始，陳歌辛創作了大量流行音樂，之於周璇，陳歌
辛尤其參與電影插曲的創作，並且貫徹了整個周璇的歌唱生涯，可
說有始（一九三七）、有終（一九五七）。作曲家們不同的風格，搭
配出樣貌豐富的周璇，比如嚴華筆下的周璇總是唱著中國小調，是
悲憐的、帶淚帶恨的弱女子，而黎錦光打造出的她則是多變的、能
者多唱的。在電影音樂上，陳歌辛作為最多與周璇合作的作曲家，
他所寫的電影插曲有三分之二是西洋大調音階，閃耀著明亮、自信
的光彩。以下依次是〈不變的心〉、〈花樣的年華〉，一快一慢，卻同
樣明朗：

你是我的靈　魂，　你是我的生　命。

花樣的年　華，月樣的精　神。

周璇歌曲裡，陳歌辛作品的三分之一為中國調式配上西洋和聲與伴
奏，如〈莫負青春〉、〈鳳凰于飛（二）〉：

山　南山　北都是趙家莊，趙家莊有一位好姑娘

柳媚　花艷，　　鶯聲兒嬌，　　春色　又　向　人間報到

仔細觀察陳歌辛為周璇作的中國調式旋律，可以看出這些旋律與任
何一位當時的作曲家很不同。除了他極少採擷地方民歌作為樂句原
型或風格範本，我認為對於陳歌辛而言，五聲音階與大小調音階一
樣，只是一種「工具」，或者說是風味不同的素材，上面兩首〈莫負
青春〉與〈鳳凰于飛（二）〉的旋律就是很好的範本。

　　說明的仔細一點，幾乎所有陳歌辛為周璇創作的「中式旋律」，
必定是「七聲音階宮調式」，廣義來說，此等同於「帶有中國風格的
西洋大調音階」或「使用西洋十二平均律特色的中國七聲音階」，此
般音階結構使得旋律可以輕易橫跨在中西之間。陳歌辛自由的使用
這樣的音階結構，上述二首都是七聲宮調，音程的使用（小三度、
大二度）十分具有中國風味，同時也毫不避諱地使用四音與七音，
甚至使用在正拍上（〈鳳凰于飛（二）〉中人間報到的「報」），賦予
四七音與其餘音平等的地位。在眾多作曲家當中，陳歌辛對中西音
階、風格、素材的掌控與使用是最不受侷限的，他的音樂具有大時
代的、現代化上海的痕跡——跨文化的，異國情調的，以摩登舞步
節奏伴著插秧（〈插秧歌〉）、賣唱（〈夜上海〉）、郊遊（〈春遊〉與〈高
崗上〉）、背負民族使命（〈童歌〉與〈勝利建國歌〉）、以及新婚（〈婚
禮曲〉與〈小小洞房〉）等各種生活的情景與情感。

　　陳歌辛影響周璇音樂最多的時期，是在一九四五年。當年周璇舉辦了生平唯一一場個人演唱會——「銀海三部曲」（圖 3-3）[31]，演唱《漁家女》、《鳳凰于飛》、《鸞鳳和鳴》的插曲。陳歌辛在這裡所扮演的角色是雙重的：一者為作曲家，創作了《漁》同名主題曲，《鸞》〈不變的心〉與〈可愛的早晨〉，以及《鳳》中兩首同名主題曲、〈霓裳隊〉、〈前程萬里〉、〈尋夢曲〉，另者為歌唱會現場音樂的指揮者，他與金玉谷（黎錦光）聯合指揮上海交響樂隊。周陳二人合作而廣為流傳的曲子不可勝數，比如《長相思》中的〈夜上海〉、〈花樣的年華〉、《清宮秘史》之〈冷宮怨〉等，另外，不乏必須精確點出電影主旨與風格特色的同名主題曲，譬如〈莫負青春〉、〈歌女之歌〉、〈花外流鶯〉、〈鳳凰于飛（一）（二）〉、〈和平鴿〉等。

　　如前所述，陳歌辛與周璇的合作貫串了她的整個歌唱電影生涯。繼歌唱片《馬路天使》後，周璇在《三星伴月》中也唱了歌，除了劉雪庵的〈何日君再來〉之外，陳歌辛為她寫了另兩首歌的詞曲，〈三星〉、〈春遊〉與〈工場〉，可惜錄音與影片今日皆不得見。一九五七年《春之消息》中的〈風雨中的搖籃歌〉記錄了周璇逝世前最後的聲音[32]，曲式簡單，音域也不寬，適切地配合著尖薄嗓音，以及過去前所未見的「中氣不足」不停換氣的狀況，由下譜加註了周璇換氣處的採譜可一目了然：

[31]　引自《申報》一九四五年三月三十一日廣告

[32]　然而，選編《解語花》（周璇歌曲選集）的吳劍經過考證認為，從未有電影《春之消息》拍攝的實證，因此普遍流傳的電影過長而剪片的說法為空穴來風。見 http://cn.bbs.yahoo.com/message/read_-YXV0aG9yc2hpcA==_561751.html，二○○七年十一月十二日

我的小寶貝　在 風雨 中長 大。睡呀，睡呀，啊啊，啊啊。

　　周璇一生所演的最後兩部電影《和平鴿》與《春之消息》的插曲都是陳歌辛為她寫的。一九五一年她演《和平鴿》時，第一次被送入精神療養院，從她寫下的日記中可以知道當年十月初陳歌辛帶了巧克力糖來看周璇，周璇尊稱他為「陳老師」，並且戲說他「是個吃客呢」。在周璇的文字中，陳歌辛為她打氣、對她「一番真意」，且「希望看到我真的快活！」[33]一方面，在周璇的音樂與生命上，陳歌辛扮演著良師益友的角色；另方面，周璇的名氣與受歡迎的程度，直接地把大量陳歌辛獨特的音樂手法廣為傳播，喜愛周璇的聽眾便成了最佳的「混種音階接收者」，在傳統中式的音階中揉雜著西洋音階特色。周璇唱紅陳歌辛的歌、陳歌辛寫出自我風格強烈的歌曲給周璇唱，兩人的名氣與成就絕對是相輔而相成。

四、李厚襄（1919～1973）

　　對於周璇的音樂生涯，還有一個非常重要的作曲家：李厚襄（圖3-4 左者，右為姚敏）[34]，浙江寧波人，精於口琴吹奏，最初供職於百代公司，後為上海各影片公司作曲，作品散佈於周璇電影《鸞鳳和鳴》、《鳳凰于飛》、《歌女之歌》、《花外流鶯》、《彩虹曲》、《花街》

[33]　引自《周璇日記》，頁 46-49
[34]　引自《上海老歌名典》，頁 215

等，四零年代中遷居香港。他曾用過的筆名有司徒容、水西村、高劍聲、侯湘等[35]。

李厚襄詞曲包辦的比例高於其他作曲家，他能詞、能曲，也能編曲與指揮，很難想像他的音樂能力全憑自修而得，他的作品也散佈在許多電影中。周璇所唱的李厚襄歌曲大半是電影插曲，但摩登歌曲受歡迎的程度一點不亞於電影插曲。

李厚襄譜曲時，大多使用中國調式音階為旋律構成，但以西洋曲式構成；通常造句工整，並運用變化音，使全曲在編曲後包含著變化和絃。《花外流鶯》中〈月下的祈禱〉，音符的運用以五聲調式為主，下譜為〈月下的祈禱〉第一個樂句的下半段：

　　但　願　　月長圓花　長　好，　　月　圓花好人也壽　考

曲中有許多小七度的大跳，我們可以由短短四個小節中看見李厚襄以音符敘事的痕跡，既有婉約民歌風味，又配合了歌詞的韻律。

〈憶良人〉是一首很特別的歌曲，由五聲音階組成，沒有變化音或經過音，十足中國趣味，李厚襄卻把音符落置在探戈節奏的重音上（參看下譜），使這首惦念長征途上愛人的閨思曲富有華麗的明朗。

　　春　　風吹得桃　花　朵　　朵　紅

35　摘自《上海老歌名典》，頁 91

　　李厚襄能以中式音階譜出佳作的才能，並沒有使他對西洋音階
的掌握打折扣。一九四四年一月上映的電影《鸞鳳和鳴》中六首插
曲，由當時極受歡迎的作曲家黎錦光、陳歌辛、梁樂音、嚴工上與
李厚襄等人分別譜曲，配上李雋青的詞；其中李厚襄的〈真善美〉
用了大量的切分音（他把長音、附點或休止符放在重拍），副歌轉入
關係小調與屬調，強烈的節奏感貫穿全曲，用反襯的手法來「悲歌
歡唱」，也成為翻唱的熱門經典之一[36]。我們可以在副歌中看見切分
音與自然的轉調：

　　周璇與李厚襄的關係，有許多無法證實的八卦誹聞，但可以確
定的是，被輿論封為「金庫」[37]卻又節儉成性[38]的周璇對李厚襄的全
權委賴，是她與其餘作曲家的關係所不見的。李厚襄不只為周璇譜
寫了許多首非常流行的歌曲，在周璇第一次住進療養院前，住在香
港的「大李先生」（周璇對他的暱稱）對她伸出援手，周璇把自己的

[36]　如台灣的尤雅、香港的葉麗儀、上海的方瓊以及一些星馬歌手都陸續翻唱過。
[37]　洪芳怡訪談蒲金玉，二〇〇二年十二月七日於台北公館。
[38]　洪芳怡訪談姚莉，二〇〇四年九月二十七日於香港銅鑼灣。

唱片、股票寄放在大李先生處，版稅也在他手中，由大李先生按月借款給周璇[39]。由此可見李厚襄除了在音樂上與周璇合作，並且私底下的往來是很頻繁的，周璇對他想必有相當高度的信任與託付。

五、姚敏（1917～1967）

姚敏（圖3-5）[40]，上海人，家境貧困，曾以討海為生，由於妹妹姚莉的關係而進入流行音樂界，與姚莉、姚英組成大同社上電台表演歌唱節目，曾師事作曲家服部良一。一九三八年被聘至百代公司，次年進入國華電影公司擔任作曲，一九四九年遷居香港，一九五二年開始主持香港百代的作曲部門。或許是因為上海的競爭對手太多，姚敏的音樂成就開花結果是在香港時期，包括一九五九年有十多段歌舞場面的《龍翔鳳舞》得到亞洲影展最佳音樂獎，一九六一年《千嬌百媚》獲得亞洲影展和金馬獎的最佳音樂獎等等[41]。

姚敏用過的筆名有梅翁、秦冠、周萍、萍戈、呂莎、杜芬，素來被譽為「天才型」作曲家，從他未曾進入音樂學校便學會拉胡琴[42]、數分鐘內可以寫出一首歌曲[43]，我們可以知道姚敏對於音樂具有很高的天份。本名姚振民的姚敏，踏進演藝圈可溯源於周璇與嚴華的提攜；姚莉與姚敏由於家貧，年紀輕輕就自力更生，姚敏當了船員出海，姚莉在電台工作的舅舅邀請姚莉上節目唱幾首歌、貼補家用，

[39]　《周璇的真實故事》，頁 6-22

[40]　引自《國泰故事》，頁 341

[41]　見《國泰故事》，頁 55、197、341；洪芳怡訪談姚莉，二〇〇四年九月二十七日於香港銅鑼灣。

[42]　摘自《上海老歌名典》，頁 213

[43]　洪芳怡訪談姚莉，二〇〇四年九月二十七日於香港銅鑼灣。

而周璇與嚴華正巧在電台聽見了姚莉的歌聲，便推薦姚莉灌唱片，次年嚴華為姚莉寫了〈賣相思〉而使她走紅，此後姚莉跑電台時，漸漸地讓姚敏一起合唱或拉小提琴，姚敏才有機會一步步進入演藝圈，成為流行歌曲的作曲家[44]。

　　雖然他為周璇譜的曲並不多，然而從這些音樂中，我們可以聽見另一種神采的、少見的周璇風貌。姚敏為周璇譜寫、兩人合唱的〈划船歌〉為《惱人春色》插曲，是周璇極少數唱過的華爾茲節奏的歌曲，這種圓舞曲節奏在當時眾多的流行歌曲中亦屬稀有；姚敏用的不是常見在句尾放置長音的句法，而是讓尾音上揚，更增活潑輕盈的味道。

柳　條　兒　黃，　　楓　葉　兒　紅，

　　與〈划船歌〉成鮮明對比，《花外流鶯》的插曲〈訴衷情〉以及另一首流行歌曲〈別離三年又相逢〉都是屬於傷感的慢歌，音域寬廣，音型節拍有抑揚頓挫，可以顯示周璇對高低音不同的詮釋。以〈訴衷情〉為例，周璇甚至在首句的低音中唱出類似「一代妖姬」白光的風情：

無限　柔情，　像春水一般蕩　漾，

[44] 洪芳怡訪談姚莉，二〇〇四年九月二十七日於香港銅鑼灣。

蕩　漾　到你的身　旁，　你可曾聽　到聲　響？

另一部份，姚敏為周璇寫的「中國調式」歌曲皆非民間歌謠般
的小調，比如長篇幅的〈天長地久〉（《解語花》插曲，范煙橋詞，
姚敏合唱）、流行曲〈月下佳人〉，都應歸屬於「文人詞曲」一類——
—詞雍容、曲文雅，風格與俚俗小曲大不同。舉例來說，一九四〇
年、周璇嗓音清亮的〈月下佳人〉，姚敏為四段歌詞（陳棟蓀詞）同
樣配上了大範圍的音域，並利用節奏使女主人公的嬌嗔與噓嘆活靈
活現的呈現在音樂中：

冰　輪乍升　放寒　光，

月下　　佳人暗嗟　傷。

「冰輪乍升」是往上攀爬的音型，此兩句中最高音在「乍」與「放」，
是以描述的手法來塑造音型；而最低音在「嗟」，少女的悲嘆被刻劃

為低吟。而〈天長地久〉更是清爽整齊，幾乎一字一音，由開頭第一句便知：

紅　遮翠帳　錦　雲中，　人　間鸞鳳　御　爐香，

縹　紗隨風，　今宵花　月都　美好，　　春　氣溢深　宮。

由〈月下佳人〉得見樂句的設計細膩精緻，〈天長地久〉則見文雅大方，姚敏作「文人曲」的功力不在話下。

　　姚敏與陳歌辛相較，雖沒有學院派的架勢，卻也呈現出豐富的音樂面貌；而同樣是「素人音樂家」出身，同樣中西歌曲皆宜，但姚敏比黎錦光更顯文人氣息。儘管大多姚敏歌曲都是由姚莉所演唱，並且在一九四九年定居香港之前創作的流行歌曲數量也較其餘作曲家少，直到香港時期後才大放光芒；然而，或許正因著姚敏在香港的走紅，他為周璇譜寫的歌曲有許多在今日仍能找到。由以上分析觀察姚敏對周璇的影響，他所作的曲子流露出傳統知識分子風采，增添了周璇風格中雍容大度的味道。值得記上一筆的，他們之間的關聯不只有作曲家塑造歌手的音樂性格，姚敏的出道是透過姚莉、因著周璇夫婦的提拔而促成的；周嚴二人婚變時，姚敏委婉地為〈紅娘〉（陳棟蓀詞，姚莉唱）譜曲，歌詞內容為「聰明美麗的小紅娘⋯⋯她有一個多情郎⋯⋯藝術伴侶結鴛鴦⋯⋯蒼天妒忌那小紅

娘……意氣爭執舊情忘……共度九年情義長。暫時忍耐莫心傷，破
鏡重圓渡時光」音樂可說是周璇與姚敏之間的有來有往的互動，兩
人不只合唱歌曲，周璇為姚敏鋪陳了音樂之路，而姚敏也藉著音樂，
譜出他對周璇的期盼與認識。

六、嚴折西（1980～1993）

　　嚴折西為中國最早的電影音樂製作者嚴工上（1872～1945）之
次子，嚴工上的長子為嚴个凡（生卒年份不詳）[45]，最有名的作品
有電影《新茶花女》（一九四一）中李麗華唱的〈天上人間〉與白虹
唱的〈瘋狂樂隊〉，父子三人都為周璇寫過歌曲，嚴工上作過半闋〈紅
歌女忙〉，嚴个凡則寫下〈春來了〉與〈圓舞曲〉。與周璇關係最密
切的嚴折西，使用的筆名有莊宏、嚴寬、吉士、顏三、梅霞、丁方、
陸麗等。一九三一年加入明月歌舞團，任樂團伴奏，明月團解散後
經黎錦光介紹進入百代公司作曲，他時常一手包辦詞曲，在百代公
司工作直到一九四九年[46]。

　　嚴折西可說是所有周璇歌曲的作曲家中，最傾向西化的一位，
周璇唱過的嚴折西作品中，僅有〈淒涼之夜〉是以五聲音階的中國
調式來組織旋律，其餘都帶著濃厚的西洋風味。他作詞作曲的〈賣
燒餅〉，雖組織旋律的元素是五聲音階，但是歌詞與旋律的設計洋溢
著強烈的節奏感：

[45]　嚴工上與嚴個凡的相關資料，見《上海老歌名典》，頁 55-67
[46]　摘自《上海老歌名典》，頁 69

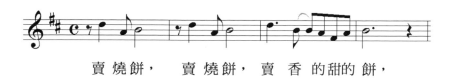

賣 燒餅，　　賣 燒餅，　賣 香 的甜的 餅，

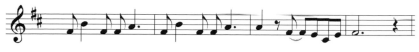

窮苦 的朋友，飢餓 的朋友，快　來 買我的 餅。

歌聲背後的配器為倫巴風格的節奏，這首一九四零年的歌曲還可聽出周璇帶有土味的北京話。切分韻律、口語般的節奏、白話歌詞與滬語口音夾雜在一起，〈賣燒餅〉顯得饒有風味，再現了街上唱呼叫賣的情景。

　　另一首不可不提的嚴折西作品，是一九四六年的〈兩條路上〉，以音樂描寫慌亂失措的心情，旋律以藍調音階寫成，下為副歌部分採譜：

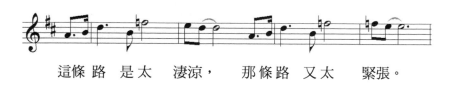

這條 路 是太　淒涼，　　那條 路 又太　　緊張。

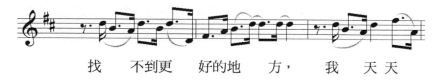

找　　不到更　好的地　方，　我 天 天

在這兩　　條　路　　　　上。

藍調旋律的特色是三音下降，減低了大調大三度的亮度感。嚴折西使用藍調音階加上數不完的附點，附點又再連結切分音，同時以不放在強拍（第一拍）的強音（如第一行的兩個「太」、第二行的「更」）與強拍上的變化音或休止符（第二行兩句話的起首之前皆為休止符、最末行的「路」字以藍調的特色音放在強拍）營造出強烈的不穩定感。「太淒涼」、「太緊張」、「兩條路上」等詞如同被變化音掛在半空中，且都以長音表達，強化了歌詞本身的滄桑的況味。〈兩條路上〉可以窺視嚴折西對於爵士音樂的精髓，有自成一格的掌握。

　　從一九三九〈愛的歸宿〉到一九四七《歌女之歌》的〈知音何處尋〉，周璇唱了至少八首嚴折西的歌曲。這些帶著濃濃「洋味兒」的歌曲，與周璇最初的唱著中國小調的歌女形象不完全吻合，因此這些歌曲不若他為白光寫的〈如果沒有你〉或逸敏演唱的〈同是天涯淪落人〉那麼為人廣知，也是合情入裡的。雖然無從得知他與周璇之間私下的往來，我們從另一首特別的嚴折西歌曲〈一個小東西〉來看，顯然他相當關注周璇與嚴華的關係。嚴周二人離婚後，嚴折西寫了一首詞曲，藉嚴華之口，表達嚴折西對這樁事體的觀點[47]：

[47]　因為沒有聽過這首歌的錄音，所以只放歌詞。歌詞引自《上海老歌名典》，頁 82

一個小東西　可厭又可惜　終日潑辣又潑皮　待我又甜如蜜

一個小東西　可厭又可惜　終日胡攪又胡鬧　使我永不安逸

她染上了都會的邪氣　她接受了金錢的洗禮

她天真聖潔的靈魂　將從此全毀棄

一個小東西　可厭又可惜　終日沉醉又沉迷　使我永不安逸

與姚敏〈紅娘〉好言相勸的口氣截然不同，文字中大有責怪周璇之意，充滿強烈譴責與貶意的形容詞。言下之意，周璇不只是被動地被環境與金錢洗腦，並且驕奢淫逸、自我放縱，嚴華被歌詞刻畫成受害者的形象。姑且不論事情「真相」為何，我們也無由得知嚴折西除創作外對周璇的影響，嚴折西對她的私事雖然抱持著與大多數輿論不同，卻也表達相當的關切。

七、黎錦暉（1891～1967）

儘管最後一位依照「周璇歌曲比例」而出場的作曲家為黎錦暉，但我認為黎錦暉理當要排在這一列作曲家的最前頭，是基於兩個理由：第一，周璇在早期所唱的黎錦暉歌曲應該不只我手上的五首，依照黎錦暉在一九三六年之前創作量的豐富，我的資料必然有缺失。第二，提拔周璇進入演藝界，嚴華固然功不可沒，以他為首也不無道理；但首開周璇演藝之路的功勞，絕對要歸給黎錦暉。

黎錦輝生於湖南湘潭，曾廣泛接觸民間音樂與樂器，中學後開始學習西洋音樂理論知識及聲樂，從在長沙任職四所學校的音樂教

職時，他就開始選用民間曲調，自編音樂教材[48]。黎錦暉成立「國語專修學校」，致力於白話文的教學，創辦了「國語宣傳隊」與歌舞團，還以中國民族音樂為本，一九二九年首寫中國的流行歌曲，包括〈桃花江〉、〈特別快車〉等，創造出「既合乎現代又純屬中國的新音樂語彙」[49]，同年與團員徐來結婚（圖 3-6 為黎與徐照片）[50]。一九三〇年正式成立明月歌舞團，首次亮相是在清華大學舉辦的聯歡會，次年聯華影業接收明月團，改稱聯華歌舞班，解約後又名為明月歌劇社。一九三四年，他為揚子飯店的舞廳組了一支爵士樂隊，一九三五年時，明月社在南京作最後公演，黎錦暉為推廣國語與音樂而發展的中國歌舞藝術時代終告結束[51]，然而他所栽培的多位歌舞明星卻持續地影響電影與歌唱界。

　　從周璇仍在明樂團時為她起名，明月的台柱黎莉莉、王人美首唱的歌曲〈桃花江〉、〈特別快車〉都讓她再度灌錄唱片，從諸多事體我們看見了黎錦暉對年輕周璇的提拔與鼓勵。在明月團中，周璇得到了唱歌、跳舞的學習環境，也學會一些彈奏鋼琴的簡單技巧。當所有當時的電影與音樂評論者（不管是否出於善意）評論周璇的演技是未經訓練的，實際上他們都忘記了，在明月團中，周璇或多或少都受過一些表演技巧上的雕琢。以一九三六年的〈特別快車〉為例，周璇在不斷的轉音中的確唱出「詼諧」的感覺，聲音中飽滿了開朗的笑意，不可否認不到十三歲的周璇已經會操控自己的聲音，在快板的速度下清清楚楚地唱出迴旋不斷的轉音，如

[48] 摘自《上海音樂誌》，頁 606

[49] 引自〈黎錦暉的黃色歌曲〉，《留聲中國》，頁 153

[50] 引自《北洋畫報》，一九三〇年十月二十九日

[51] 《上海音樂誌》，頁 607-608

好 不 開　　懷

以及困難的跳音的音階，

哈哈哈哈哈哈哈哈哈

　　由此可知，年輕的她不但已有歌唱技巧，並且知道如何在技巧上添加戲劇性的張力。即便冠在黎錦暉頭上的名號諸多不屑，如「黃色音樂之父」、「歌舞商人」[52]等，然而黎錦暉確實是造就這個小歌女的推手。

　　此外周璇唱的〈薔薇處處開〉，這首歌是一首新詞舊曲，遠比陳歌辛詞曲、龔秋霞演唱的同名歌曲早十餘年，曲調應為一歐美的童歌或民謠，正符合清末開始的學堂樂歌創作手法：以歐洲或日本已有的歌曲旋律配上中文歌詞，以便在學堂裡教導學童愛國、體育、美德等。〈薔薇處處開〉無法確定灌錄的年代，內容為勸君莫折好花，歌詞白話，口氣詼諧，全曲速度為快板，最驚人的是嗓音稚嫩的周璇竟然能像連珠炮似地吐字，情緒亢奮、綻放著青春的光芒：

[52] 引自〈周璇歌唱會紀實〉，《周璇自述》，頁 149-151。原載於一九四五年五月《上海影壇》。

薔薇處處開 薔薇處處 開春風一陣一陣慢慢吹進來

鮮花密密 排鮮花密密 排瞧這樣艷麗絕不可以採

人人 愛 又 愛 他 帶刺揪下 來

唉唷 唉唷 唉唷 唉唷 痛得熱淚？？流滿腮

〈薔薇處處開〉總共三節，上面列譜為第一節。樂曲為快板速度，
從頭至末許多的十六分音符表明了歌者所需要的口齒伶俐，但是她
仍帶著鄉音的口音又很難聽清每一個字，可以說是帶有詼諧（尤其
四次「唉唷」）風格的一片混戰。以上，我們可以知道黎錦暉對周璇
早期的歌唱訓練，正是他職志的寫照：宣揚國語，引介外國文明，

發聲練習（前述〈特別快車〉的第二段採譜，同樣的音階旋律其實正是聲樂發聲時常用的練習方式），與音樂訓練。

　　一九二〇年至明月社解散的一九三五年，這段時日中，黎錦暉所培養出來的歌舞人才後來大半進入電影界，其中知名度最高、作品最多的，就是周璇。日後「金嗓子」或「電影皇后」的榮銜，若無黎錦暉的造就，她的演藝生涯也很難獲得這些輝煌的成就。

八、其他

　　以上七位作曲家在利益取向的商業環境中，必然是有一定的唱片銷售成績，而延續了以「作曲」維生的事業生命；但是換個角度，由數據來排序只是以量取勝，絕對無法以此斷定作品的品質，尤其對學院派出身的作曲家更是如此。以下三位作曲家：賀綠汀、劉雪庵與張昊，周璇各唱過兩首他們所寫的歌曲，三人都曾就讀於上海音樂專科學校，而流行音樂只是他們音樂創作的其中一部份。

　　賀綠汀（1903～1999）原名楷，又名安欽、抱真，湖南邵陽人。他從小喜愛民歌和戲曲，會拉二胡、吹笛。一九三〇年在上海的小學任教，並著有《小朋友音樂》、《小朋友歌劇》等書，之後考入上海國立音專向黃自與阿克薩科夫學習作曲及鋼琴，一九三四年在齊爾品（A. N. Tcherepnin）舉辦的「徵求中國民族風味鋼琴曲」比賽，以〈牧童短笛〉一曲獲得頭獎。一九三五年由聶耳推薦為沈西苓的電影《船家女》作曲，從此開始為左翼思想電影，如《鄉愁》、《長恨歌》、《生死同心》、《十字街頭》、《社會之花》、《馬路天使》等，譜寫電影主題曲，也為一些話劇，如《復活》、《武則天》等作配樂。賀綠汀先後發表過許多的音樂思想與音樂理論，也創作了著名的電

影歌曲，如趙丹演唱的〈春天裡〉（關露詞，《十字街頭》插曲）、高
占非演唱的〈搖船歌〉（沈西苓詞，《船家女》插曲）、龔秋霞演唱的
〈秋水伊人〉（《古塔奇案》插曲）[53]。

　　在一九三七年《馬路天使》中，賀綠汀寫了兩首插曲〈四季歌〉
與〈天涯歌女〉，由周璇演唱，兩首歌皆根據蘇州民謠改編[54]：

春季到來 綠 滿　窗，　大姑娘窗下 繡 鴛　鴦。

忽 然　一 陣　無 情 棒

以上譜為參考，可知〈四季歌〉上半句以三小節、下半句以四小節
為單位，輪流以單偶數句為語法分割音樂；加上每一節配合不同的
歌詞詮釋、增減加花，樂句與工整方正、基本上以雙數小結構成樂
句的西洋音樂相較，顯得自由卻順暢。

天　　涯　　呀　海　　角

[53]　摘自《上海老歌名典》，頁 253、《上海音樂誌》，頁 626-628
[54]　引自《我的媽媽周璇》中賀綠汀的代序〈南國懷舊憶故人〉，頁 3

當把周璇所唱的〈天涯歌女〉採譜（上譜）時，一目了然的是轉音及裝飾音的頻繁[55]，如此能以保留地方小調的風味。

　　從賀綠汀多年後的回憶可以發現，可能因為對周璇嗓音特質的不熟悉，其實這兩首歌壓根不是為她量身定作的，賀綠汀先推敲、斟酌地寫出了曲調、編寫好樂隊伴奏，之後周璇才開始練唱、準備錄音，而周璇對音樂的天賦和情感的使用立刻使賀綠汀大為驚訝，因為在賀綠汀眼中，「儘管她並沒有受過什麼專業的音樂訓練……」[56]，過去靡靡之音的歌舞團大概不算是音樂表演、也不夠格提供音樂訓練，「（周璇）在學習上……對待藝術，也很嚴肅……她和當時那些扭扭捏捏，妖里妖氣，裝腔作勢，賣弄風情，專唱黃色歌曲之類的『歌星』完全不同。」[57]或許是因為唱了這般民歌小調類的、嚴肅的、是「藝術」的歌曲，頃刻間賀綠汀看見的周璇與其餘的「歌星」之間便出現了一條巨大的鴻溝，忘卻了周璇在之前（與之後）也灌唱了許多男歡女愛的流行歌曲。實際上，周璇喜愛〈四季歌〉的原因，並非由於政治正確，也不像賀綠汀把歌舞團或播音歌唱社的表演視作非藝術，或無法提供良好訓練之團體。我們從周璇自己曾經寫下的一篇文章便可看出：

　　……十餘年的薰陶，我沒有一年離開過歌……前幾年……我投身在歌唱隊裡……我是快樂的，我的歌唱在這時候打下基

[55] 其餘歌手翻唱時，更在轉音上加強，在原來的音調上轉了再轉，如台灣歌手紫薇的版本。
[56] 見賀綠汀在《我的媽媽周璇》序文（頁3-4）中關於《馬路天使》插曲錄製過程的敘述。
[57] 同前註

礎。……民間山歌似的小曲……是袁牧之先生給我的啟示。
《馬路天使》插曲〈天涯歌女〉和〈四季歌〉都是從最流行
的民間歌曲中採摘出來的。田漢先生給我配上了動人的詞
兒，唱的時候自有一種情感在我的心房裡爬動著。……『歌
唱是我的靈魂，我把整個的生命獻給它。』這是我的誓言……[58]

文中周璇表達了對明月團的態度，視其為歌唱訓練之所，而提到這
兩首歌，是因為特別引起她的情感、可以觸動她的靈魂。更重要的
是對周璇而言，「歌唱」的過程便是目的，是她獻身的理想，並非挪
作「政治手段」之用。

　　與賀綠汀的背景相近的劉雪庵（1905～1986）創作的周璇歌曲
包括〈何日君再來〉，與流行歌曲〈西子姑娘〉，但正是這首〈何日
君再來〉，使他幾乎賠了命。劉雪庵曾就讀於成都美術專科學校、中
華藝術大學，受教於歐陽予倩、洪深等文藝名流。一九三一年轉入
上海國立音樂專科學校，主修理論作曲，師事蕭友梅、黃自，從俄
籍教師呂維鈿夫人學鋼琴，從朱英學琵琶，從吳伯超學指揮，從龍
榆生學中國韻文及詩詞，從李維寧學賦律和自由作曲。〈飄零的落花〉
是他的處女作，並寫作〈採蓮謠〉、〈飛雁〉、〈踏雪尋梅〉的歌詞和
鋼琴作品〈中國組曲〉等，為黃自得意門生之一。上海音專畢業後，
為方沛霖導演的《三星伴月》寫插曲並配音，並為潘子農的「關山
萬里」劇本及插曲〈長城謠〉作曲及配音。嗣後應空軍總部邀請，
譜廿餘首空軍歌曲。文化大革命爆發，為〈何日君再來〉等作品被

[58] 引自周璇自己寫的文章，〈我愛唱歌〉，《周璇自述》，頁 21-22，原本發表於
　　一九四三年六月十二日，原刊登處不詳。

劃為反革命、漢奸的罪名，他的作品被斥為黃色、反動。被關進牛棚十年後釋放，逝世於北京。逝世後以作曲家、音樂家的身分被編入大英百科全書[59]。

　　為了這一首為三星公司打廣告的電影《三星伴月》當中的插曲〈何日君再來〉，國民黨政府認為他盼望日本帝國的統治，而共產黨政府判定為反革命、具漢奸身分，兩面不討好的狀況使得劉雪庵吃盡苦頭。令人唏噓的是，同樣出身於學院派，劉雪庵與賀綠汀的際遇大不同；其實這首歌的產生與一般電影插曲寫作是「先有詞、後配曲」的過程不一樣[60]，劉雪庵僅寫下曲調，日後再由黃嘉謨配上歌詞，卻因為時局對歌詞的解讀不同，使他半生懷才不遇。這一首歌在二十歲的周璇口中並沒有大紅大紫，之後歷經李香蘭以成熟風味詮釋，與鄧麗君在歌曲禁唱數十年後又唱回內地。如今人們的記憶卻常以為〈何日君再來〉是李香蘭首唱、鄧麗君的招牌，然而，周璇清亮而不甜膩的首唱版本若沒有引起李香蘭的注意，進而翻唱，也就不會有後來的廣為流傳了。

　　一九四七年周璇演唱的〈西子姑娘〉叫好叫座，八月十四日第一版上市後，一千四百張唱片立即被搶購一空。百代公司除了請周璇演唱探戈節奏的版本，還請了姚莉灌錄唱片，以「富含義大利傳統美聲唱法的韻味」詮釋，另外大中華唱片亦請女高音歌唱家周小燕演唱並錄音[61]。這一支曲子在抗日戰爭結束整整兩年後發行，此曲的意涵有其特殊的時代意義，〈西子姑娘〉表現一少女對飛行員情

[59]　劉雪庵完整生平請見《上海音樂誌》，頁 638-639
[60]　洪芳怡訪談姚莉，二〇〇四年九月二十七日於香港銅鑼灣。關於一首歌曲詞曲創作的過程，第二章第三節「作詞者」中有更詳細的說明。
[61]　引自陳鋼《上海老歌名典》，頁 24

郎的仰慕與愛意，詞曲搭配的天衣無縫，歌唱旋律相當傳神，且對
飛行充滿愛戀的想像。

柳　線　搖　風　曉　氣　清，

頻　頻　吹　送　機　聲。

上譜為〈西子姑娘〉第一節的首句，「柳線搖」被配予曲線起伏的音
型，「風」一字高懸在上，句尾自然唱出的顫音使得「風」字像是由
至高處吹拂。對於不斷催促心上人遠征，西子姑娘用較低的音域唱
出音型縈繞的「頻頻」與「機聲」，再怎麼殷殷叮嚀，仍免不了難捨
之情。很妙的是，劉雪庵配的旋律（極細微地作些變化）對上第二
節歌詞也是極為妥切，下譜為第二節首句：

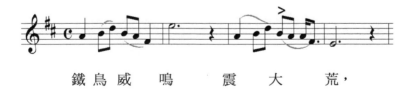

鐵　鳥　威　鳴　震　大　荒，

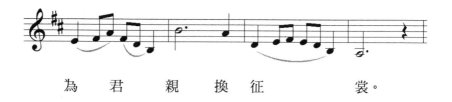

為　　君　　親　　換　　征　　　　　　裳。

　　周璇把「鳴」字詮釋地又高又響，又不失溫柔。原來第一節的「曉氣清」是平順的重複首句音型，此處的「震大荒」在「大」字上稍微加重，便顯出西子姑娘對飛行員的崇拜。同樣帶有臨別依依的情緒，「換」字輕提，迴繞的「征」字則稍重，有期盼，也有止不住的沉吟。由〈西子姑娘〉可見，劉雪庵能夠多方面的顧及曲與詞的貼合，營造出歌曲的氛圍，對歌曲旋律的鋪陳有其獨到之處。

　　〈西子姑娘〉可以說是周璇歌曲中，歌唱技巧與情感詮釋數一數二的作品，由銷售成績可見音樂性與商業的平衡。若說〈西子姑娘〉是劉雪庵為周璇所作的藝術貢獻，不幸地，周璇早年唱的〈何日君再來〉拖累了劉雪庵，而日後翻唱這首歌的女明星們卻極為諷刺地一個個廣受歡迎。

　　學院派出身的作曲家張昊（1912～2003）一生如同傳奇。在他一九三七年收到法國文豪羅曼羅蘭（Romain Rolland）來信鼓勵他發揮中國傳統音樂語言、繼而以第一名考取公費至巴黎音樂院留學之前，他是上海國立音專的學生，接著進入明星與天一電影公司負責寫歌，一九三九年張昊的四幕歌唱劇《上海之歌》[62]演出十分成功，

[62]　《上海之歌》導演為岳楓，編劇為蔡冰白，演員有白虹、龔秋霞、姚萍、梅熹、舒適等人，張昊親自指揮管絃樂團十一人，演出地點在辣斐花園劇場。詳見《申報》一九三九年九月二十九日廣告

演出人員橫跨電影界與音樂界[63]。後至法國與義大利留學，一九六三年獲博士學位，一九七九年定居台灣[64]。

　　一九四一年的電影《天涯歌女》中，周璇唱了兩首張昊的作品〈飄泊吟〉與〈街頭月〉，前者今不復得，後曲強烈地帶著淪落街頭的滄涼之感。

街頭月，　　月如霜，冷冷的照在　　屋簷　上。

街頭月，　　月如霜，　冷冷的照在　　屋簷　　上。

　　這首〈街頭月〉可以看出西洋音樂的輪廓，比如和聲變化音、工整的小節數與樂句之間的模進與轉換等等，同時中式旋律不著痕跡地作為骨幹，比如聲韻、如說話般的節奏、調式特色、級進與大幅度跳進的方式。我們聽見帶著梨花淚的小歌女在電影中把這首歌唱得柔腸寸斷，但是張昊卻使用了明朗的 D 大調／以 D 為宮音的宮調式作為反襯的工具，看似淡漠地輕描著悲苦的文字。

　　張昊與周璇的合作僅止於一部電影插曲，很難斷定他們之間交誼的程度。張昊回憶這一首歌曲時說[65]，起初周璇怕唱破嗓子，不

[63]　見連憲升、蕭雅玲著《張昊：浮雲一樣的遊子》（台北：時報文化，2002），頁 14-47

[64]　見《張昊：浮雲一樣的遊子》，頁 63-64、頁 81

肯唱上最高音 a^2，在他的鼓勵之下，果然成功，並對於達到前所未有的高峰感到喜悅[66]。周璇突破了原有音域，唱出了自己眾多歌曲中最高的音[67]，不可不算張昊助了她一臂之力。

九、結論

本節總共論述了十位與周璇合作過的作曲家，他們的歌曲隨著時間熬煉，仍然多有保留與傳承，同時，以上分別分析了作曲家個人特色，並以歌曲實證。其中有多位不只是在音樂上與周璇有往來，也與這位歌女有私底下的交誼。即便如今已無機會親炙訪得第一手的資料，僅能旁敲側擊，並且依據他們的作品了解各自音樂風貌。然而我們可以確知的是，當時在灌唱片之前，作曲家除了寫曲外，還要指點歌手的音樂技巧，並助掌握新歌的風韻[68]，可謂負有重責大任。打造「金嗓子」者，唱片公司、周璇本身的努力固然功不可沒，但是把每首歌一一詮釋得宜的調教，我相信大部分是來自於這些創作力旺盛、擅長於多變風格、且各有特色的音樂家們。

[65] 張昊（或是《張昊：浮雲一樣的遊子》之作者）誤將此曲記為《解語花》的插曲，並且以為《解語花》中有四首歌曲，分別由張昊、黎錦光、陳歌辛、姚敏各一曲，是明星公司老闆張石川導演。實際上，〈街頭月〉是《天涯歌女》插曲，作曲者黎錦光、吳村與張昊各兩首歌，嚴華與楊涓溪各一首，並且是國華影片公司出品，吳村導演。見《張昊：浮雲一樣的遊子》，頁 111

[66] 引自張昊寫給姪女文霞的信，二〇〇一年一月十日。轉載自《張昊：浮雲一樣的遊子》，頁 112

[67] 要說〈街頭月〉唱出了最高音，必須把發聲練習、開嗓時的音域給除外。電影《長相思》中，周璇在女朋友家用鋼琴用和絃音發聲，就唱到高音 B，除此之外唱片中周璇從未唱出那麼高的音。

[68] 洪芳怡訪談姚莉，二〇〇四年九月二十七日於香港銅鑼灣。

第三節、作詞者

電影歌曲產生的過程，是以劇本為背景、發展出歌唱情節、再創作歌曲，因此當時普遍的電影流行歌曲的詞曲製造過程為：詞先被創作出來，再交由作曲者配上旋律，作詞者不再過問後續音樂製作的過程，所以不是「填詞」，而是「配曲」。這一點由詞家陳蝶衣的敘述可以獲得證實：「所有電影插曲，都是先有歌詞，然後作曲家再去作曲，因為電影是先有劇本，有故事，插曲得配合這個，作曲家是沒法先寫的。」[69] 另一方面，流行歌曲之詞曲創作的先後眾說紛紜，有說先由作曲家寫好簡譜與風格，作詞者揣摩後自找題材，配合樂曲與樂句長短、調和音調起伏與平仄韻律，創作出相符的歌詞[70]，有說同於電影歌曲的製作流程，詞先出、再讓作曲家依詞作曲[71]。無論流行歌曲是先有詞或有曲，歌曲完整出爐後作曲家心中會先有個底，明白屬於何位歌者的歌路，無法判斷的再讓唱片公司旗下歌手一一試唱，由作曲家決定誰唱最為合適[72]。在這樣的流程

[69] 見水晶著〈訴衷情近──蝶夢花酣夢蝶老〉，《流行歌曲滄桑記》，頁 139

[70] 資料同前註，為陳蝶衣的回憶，但值得注意的是陳蝶衣在一九五二年遷港之後才開始為流行歌曲創作，之前僅為電影插曲寫詞。

[71] 此說源於兩條資料，一為筆名林以亮的紅學家、香港時期的電影編劇宋淇之言，見水晶著〈訪宋淇談流行歌曲及其他〉，《流行歌曲滄桑記》，頁 102-104。二，引自洪芳怡訪談姚莉，二〇〇四年九月二十七日於香港銅鑼灣。值得注意的是，姚莉敘述的範圍跨越上海與香港兩地兩時。

[72] 這亦有兩個資料來源，但出自同一人之口。一是水晶訪談姚莉，〈快樂的金鈴子〉，《流行歌曲滄桑記》，頁 206-207。二為洪芳怡訪談姚莉，二〇〇四年九月二十七日於香港銅鑼灣。姚莉特別補充，除非是作曲家特別灌愛的歌曲或歌手，才會在事後另外讓歌手重新錄製新的版本。比如白虹在上海灌錄的〈河上的月光〉，姚敏在香港的百代唱片又讓李香蘭再次錄製。補充一點，姚莉對於水晶寫「（姚莉）指出，有一首〈永遠的微笑〉，被周璇唱壞了，要

中，流行歌曲不一定是為任何一位歌手「量身訂作」的，當然，唱得越好的歌手，被「量身訂作」或「分發」到的歌曲數量也就越多。

　　一段發人深省或動人心弦的文字，配上具有情緒感染力的音樂後，這些文字本身所具有的韻味、情感、張力、要表達的內涵與社會背景，便容易為人了解、為人接受、為人記憶。流行音樂作詞者與作曲者相同之處，在於必經商業的考驗；尤其是作詞者使用語言為工具，身負知識分子對聽者的教育重任，比如發揚白話文、針砭時事、維新圖強、宣導愛國抗戰、抒發情感，同時要雅俗共賞，能與各階層大眾產生共鳴。越能兼具以上條件的，文詞作品數量越多。在憂國患民的時勢中，這些寫詞的文人具備了深厚的文學根柢，卻選擇了通俗的大眾傳播方式來發聲，積極的塑造出他們的讀者／聽者群眾，以一首一首配上音樂的歌曲傳達心中對家國的殷切期盼。如同李歐梵在分析當時上海知識分子時所言，「（知識分子）他們試圖描劃中國新景觀的大致輪廓，並將之傳達給他們的讀者……作為『想像性社區』的民族之所以成為可能，不光是因為像梁啟超這樣的精英知識分子倡言了新概念和新價值，更重要的還在於大眾出版業的影響。」[73]這些跨出傳統、參與「大眾化」和「通俗化」的菁英，有意識地帶領聽眾藉由西方傳入的唱片工業、接受新文化——如白話文——的洗禮，如李所言，「中國的現代性就是被展望和製造為一種文化的『啟蒙』事業」[74]。經由包裝好的流行歌曲，流行歌

是由她來唱，一定可以唱得更好。」姚莉堅持她絕對不可能說過這樣的話。

[73]　引自李歐梵，〈印刷文化與現代性建構〉，《上海摩登：一種新都市文化在中國 1930～1945》，頁 47

[74]　引自李歐梵，〈印刷文化與現代性建構〉，《上海摩登：一種新都市文化在中國 1930～1945》，頁 48

詞寫作者們的思想伴隨著中西合璧的音樂，由唱機、廣播電台、電影、甚至駐舞廳的歌手，輸送到三教九流的中國人耳中。

　　無論是先曲後詞或者是先詞後曲，文詞的好壞會影響歌曲的色調，也會影響旋律的流暢程度以及想像空間的自由與否。本節將討論佔了周璇歌曲中最大宗的四位作詞家的作品：李雋青、陳蝶衣、范煙橋、吳村，然而，由於作詞家生平資料的匱乏，本節的重點將為作品特色的分析。

一、李雋青

　　前一節所引用的樂譜中，有多首作品都是李雋青的詞，如〈交換〉、〈不要唱吧〉、〈兩條路上〉、〈真善美〉等；他擅長以淺顯用字刻劃出濃厚的意義，輕描淡寫的諷刺相當高竿，文詞不一定長，卻容易引起共鳴。從以下數例，我們可以看出李雋青對於文字運用的格高意遠。一九四四年《鸞鳳和鳴》中插曲〈討厭的早晨〉的歌詞險些引起日偽當局對李雋青的傳訊：

> 糞車是我們的報曉雞，多少的聲音都跟著它起：
> 前門叫賣菜，後門叫賣米，
> 哭聲震天是二房東的小弟弟，雙腳亂跳是三層樓的小東西，
> 只有賣報的呼聲，比較有書卷氣。
> 煤球煙熏得眼昏迷，這是廚房裡的開鑼戲；
> 舊被面飄揚像國旗，這是曬台上的開幕禮。

　　自從那年頭兒到年底，天天的早晨總打不破這例，

　　這樣的生活，我過得真有點兒膩！

這是電影歌曲，所以歌詞先於曲譜。無音的歌詞中已經充滿著聲響與影像，寫實地表露出上海弄堂中的擁擠與嘈雜，是塵俗不過的平民一日之始。李雋青描繪了上海一般住家的景象，比如薄到無法隔音的樓板，廚房與曬台顯示出生活雖不怎麼富裕，也還過得去，但是女主人公已經對於太過喧鬧與混濁的常務感到厭煩，全曲的點題落在最後一字「膩」。歌詞中惹發爭議之處，是原本飄揚像國旗的是「破尿布」，使重視榮譽的日偽政府大為不滿，只得以「舊」代「破」，把「尿布」更動為「被面」，才未被傳訊。

　　對照另個版本的早晨，就能知道李雋青描寫的討厭早晨是多麼惹人不快，以下為〈可愛的早晨〉：

　　這裡的早晨真自在，這裡的早晨真可愛，

　　聽不見賣米，也聽不見賣菜。

　　這裡的早晨真自在，這裡的早晨真可愛，

　　看不見煤煙，也看不見曬台。

　　琴聲兒是多麼悠揚，歌聲兒是多麼輕快；

　　好花在歌聲中開，蜜蜂兒像著琴聲裡來。

　　這裡的早晨真自在，這裡的早晨真可愛，

　　把煩惱和悲哀，都拋在雲霄外。

片中先唱了〈討厭〉再唱〈可愛〉。糞車、哭鬧聲、叫賣聲等轟天震耳之聲響，被「琴聲兒」、「歌聲兒」取而代之，廚房裡沒有煤煙，屋裡沒有破尿布或舊被面，連曬台都看不見，只有「好花」與「蜜蜂兒」。前曲歌詞中雖未提到「討厭」二字，然而後者三次說到「可愛」與「自在」，更顯出身在「生活有點兒膩」的女主人公巴不得立即脫離原本的生活。

李雋青除了以諷刺見長，他的作品有一些被配上中國旋律的歌曲，以口語的文字敘述方式呈現。當我們在分析詞曲時，不可遺忘的是電影歌曲的製作過程，樂曲的部分是較歌詞「後製」的。以周璇相當晚期的電影《清宮秘史》中的歌曲為例，飾演珍妃的周璇面對滿目瘡痍的家園，緩緩的唱出絕望又清冷的〈冷宮怨〉：

風兒吹著虛廊　月兒照著空房　一聲聲蟲兒唱　一陣陣樹兒響
家庭間是那麼乖張　朝廷上是那麼荒唐
頤和園花盡了海軍糧　義和團替代了維新黨
如今是馬亂兵荒　眼見得國破家亡
君恩如海最難忘　瀛台有路空張望
說什麼帝王家　說什麼富貴場
倒不如人間夫婦　落得個地久天長

這首歌詞屬於古典白話文，劇情安排藉著一名皇帝寵愛的妃子發抒家國變色的悲戚之感；歷史上的珍妃性格剛烈，受過良好教育，也的確不滿朝廷與慈禧的荒唐迂腐，大力支持著光緒皇帝變法。劇中角色皆著古裝，李雋青在這首歌中使用的語彙優雅卻易懂，在白話

中仍帶有長短詞的筆觸，以許多的意象堆疊出珍妃感觸到的寒慘，也借引了元雜劇常用的「說什麼……倒不如……落得個……」。由於發語者身分非同常人，短短的五句中，有「虛廊、空房」對照「錦帳牙床、書架琴兒」，「錦帳牙床」對照「鼠兒狂」，「書架琴兒」對照「蛛絲網」，「頤和園」對照「海軍糧」，還有「義和團」對照「維新黨」，「帝王家、富貴場」對照「人間夫婦」等多處懸殊對比，溫度上寒與暖、物質上困乏與奢顯、際遇上龍鳳與凡夫，藉此種種落差，無奈我何的喟嘆之情，溢於言表。

　　最能夠代表李雋青風格的，我想莫過於《鸞鳳和鳴》中另兩首歌詞〈不變的心〉與〈真善美〉。前者體現了他對國家之愛，後者文辭中深刻的諷刺與焦急、不捨的哀傷，奇特地並列著。

> 你是我的靈魂，你是我的生命，
> 我們像鴛鴦般相親，像鸞鳳般和鳴。
> 你是我的靈魂，你是我的生命，
> 經過了分離，經過了分離，我們更堅定。
> 你就是遠的像星，你就是小的像螢，我總能得到一點光明，
> 只要有你的蹤影，一切都能改變，變不了的是我的心。
> 你是我的靈魂，也是我的生命。

李雋青藉著劇中歌女的口述說著愛情的堅貞，骨子裡卻是一首對戰亂不斷的中國之懇摯誓言，不論悲喜禍福，絕不捨棄自己的靈魂。

真善美，真善美，他們的代價是腦髓，

是心血，是眼淚，哪件不帶酸辛味？

真善美，真善美，他們的代價是瘋狂，

是沉醉，是憔悴，哪件不帶酸辛味？

真善美，真善美，他們的欣賞究有誰？

愛好的有誰？需要的又有誰？幾個人知這酸辛味？

多少因循，多少苦悶，多少徘徊，換幾個真善美？

多少犧牲，多少埋沒，多少殘毀，賺幾個真善美？

這首歌詞在一片「情歌」（不論表象或實質）中顯得特立獨行。它歌詠成仁取義的烈士，寫出在熱血背後，寧為玉碎的「苦悶」、「殘毀」、「憔悴」、「徘徊」、「酸辛」與「眼淚」。李雋青在此所用的口氣是少見的強烈，開頭的「腦髓」直接又慘烈，無盡的問號——肝腦塗地是為誰？明白的有誰？得來的又能如何？這首佳作遍佈焦慮，大時代中知識分子的無力與恐慌展露無遺。

二、陳蝶衣

　　李雋青之所以重要，不只是他在流行音樂歌詞上的成就而已，被譽為「詞仙」的陳蝶衣（1907～2007）就是受到李雋青〈不變的心〉的感召，而由新聞業轉行成為作詞者。被敬稱為「蝶老」的陳蝶衣在文學上的造詣眾所皆知，是屬鴛鴦蝴蝶派的花間詞人。周璇與陳蝶衣的合作一開始便進入全盛時期，一九四五年的電影《鳳凰于飛》中有多達十一首陳蝶衣的詞，支支佳作，然而這才是陳蝶衣

進入流行音樂界／電影界的第一次作品，甚至就這部電影的原名《傾國傾城》之更改也是陳蝶衣向方沛霖提議的。從此開啟了陳蝶衣作詞之路，據估計累至今日他已創作了五千首，可能是全世界最多產的流行音樂詞人[75]。

　　陳蝶衣的筆觸浪漫，愛恨分明，正如同花間詞人的風格，時常以男女之情隱喻家國之愛，我以「唯美的愛國主義作詞家」作為他的標誌。他為周璇所作的，都是電影插曲，除了《鳳凰于飛》之外還有一九四七《歌女之歌》、《花外流鶯》，三部電影總共二十四首詞，將近九成的歌流傳至今，並且許多稱得上是周璇的經典曲目。兩首〈鳳凰于飛〉主題曲是周璇代表作中的代表作，一慢一快、一沉穩一活潑、一感傷一喜悅，陳蝶衣筆下的文字具有高度音樂性與清晰的畫面，推敲與琢磨的痕跡清晰明顯。

　　　　〈鳳凰于飛（一）〉

　　　　　　在家的時候愛雙棲　　出外的時候愛雙攜
　　　　　　當年的深情　　當年的蜜意　　沒有一刻曾忘記
　　　　　　鳳凰于飛　比不上我們的甜蜜　　鴛鴦比翼　比不上我們的親暱
　　　　　　到如今這段美麗的事蹟　只成了一片追憶　只成了一片追憶

上面第一首〈鳳凰于飛〉描寫情傷，以往昔的幸福對比出今日的分離，銘刻在心版上無法忘懷。全文短小，卻營造出廣闊的想像空間。

[75] 陳蝶衣的言談與觀點，除了他自己長年在香港的報刊所寫的許多文章外，綜合探討的訪談可參見水晶著〈訴衷情近——蝶夢花酣夢蝶老〉，《流行歌曲滄桑記》，頁 132-156

〈鳳凰于飛（二）〉

柳媚花妍　鶯聲兒嬌　春色又向人間報到

山眉水眼　盈盈的笑　我又投入了愛的懷抱

像鳳凰于飛在雲霄　一樣的逍遙

像鳳凰于飛在雲霄　一樣的輕飄

像鳳凰于飛在雲霄　鳳凰于飛在雲霄　鳳凰于飛在雲霄

（略過重複段落）

分離不如雙棲的好　珍重這花月良宵

分離不如雙棲的好　珍重這青春年少

莫把流光辜負了　莫把流光辜負了

要學那鳳凰于飛　鳳凰于飛在雲霄　鳳凰于飛在雲霄

第二首〈鳳凰于飛〉則是在文字上有節奏的律動，重複的句法促成了緊湊的語感，字數的選擇也會改變斷句的韻律，這樣的詞句本身就帶有音樂性，適於配上快板速度的旋律。「柳媚花妍」對上「山眉水眼」，「花月良宵」對上「青春年少」，「逍遙」對上「輕飄」，兼具脫俗與淺顯。這兩首〈鳳凰于飛〉還有一處相當有巧思，感傷者（前首）韻腳為去聲，歡樂者（後首）副歌的每個句尾停在「霄」、「遙」、「飄」，低吟與上揚實際上就已經掌控了曲調的性格。更重要的是，表面上看來是兩首情歌，實際上陳蝶衣創作的目的，是「寫出戰區民眾的渴望。『鳳凰于飛』之一的起句是：在家的時候愛雙棲，出外的時候愛雙攜。之二的中心思想是：分離不如雙棲的好，珍重這花

月良宵；分離不如雙棲的好，珍重這青春年少。利用這些字句，引發戰火中的顛沛流離之聯想。」[76]

　　再者，據陳蝶衣的回憶，可以明瞭他對於字詞的要求。陳歌辛為〈鳳凰于飛（二）〉譜曲時，曾與陳蝶衣商量，想把「莫把時光辜負了」的「了」刪去，陳蝶衣回答：「一則『負』字唱不響，二則不押韻，最好是保留『了』字。……這就是『一字推敲』的由來。」[77]陳蝶衣對每首歌詞確實都是謹慎斟酌，再看《歌女之歌》的插曲〈陌巷之春〉：

人間有天堂　天堂在陌巷　春光無偏私　佈滿了溫暖網
樹上有小鳥　小鳥在歌唱　唱出讚美詩　讚美著春浩蕩
鄰家有少女　當窗晾衣裳　喜氣上眉梢　不久要作新娘
春色在陌巷　春天的花朵處處開　我們要鼓掌　歡迎這好春光

　　〈陌巷之春〉多次運用頂真的手法貫串詞句，包括天堂、小鳥、讚美等，有如一階踏著一階攀升，與歌詞的情境對照，整體而言，有光明向上的積極與興奮。歌詞中有景象——樹、鳥、窗、少女、衣裳、花朵、春色，有溫度——春光、溫暖，有聲音——唱歌、鼓掌，有動作——佈滿、歌唱、晾、作新娘、鼓掌，有情緒——讚美、喜氣、歡迎，還有象徵著光明的形容詞——天堂、春光、春浩蕩、

[76]　引自陳鋼編著，〈陳蝶衣談《鳳凰于飛》〉，《玫瑰玫瑰我愛你——歌仙陳歌辛之歌》（上海辭書出版社，上海：2002），頁 247-248

[77]　同前註，書首之引子〈悼念「歌仙」陳歌辛〉，無頁碼

春色；遣詞用字充滿繽紛意象，滿溢喜洋洋之感。按照陳蝶衣一貫的寫作企圖，〈陋巷之春〉同樣含有在困頓環境中奮發圖強的激勵。

三、范煙橋

　　生卒年份比李雋青、陳蝶衣要早，畢生致力於文學工作、曾寫過《中國小說史》、也是蘇州文藝社團「星社」主持人的范煙橋[78]，對於周璇演藝生涯的影響與推動不只是在歌詞創作上，范煙橋的長才另外發揮在編劇上，周璇主演的電影如《三笑》、《西廂記》、《解語花》、《紅樓夢》與《長相思》等，都是他的編劇作品。作詞方面，從一九三九年的電影《李三娘》就開始持續的與嚴華輪流為周璇作詞譜曲，但是一九四一年之前的歌曲稀稀落落的流傳至今，等到一九四六年電影《長相思》的合作才使得七首歌曲全部保留下來。范煙橋文學基礎深厚，大度泱泱，沒有一首詞是負面消沉、引人萎靡的。一九四二年上映的電影《惱人春色》中，范煙橋以「龍蟠虎踞石頭城」盛讚國民政府所在地南京，迥異於諷刺（同樣是南京政府）的「今夜有酒今夜醉」、「歌女歌，舞女舞」的〈秦淮河畔〉（姚莉唱）：

　　〈鍾山春〉

　　　巍巍的鍾山　巍巍的鍾山　龍蟠虎踞石頭城　龍蟠虎踞石頭城
　　　啊　畫樑上呢喃的乳燕　柳蔭中穿梭的流鶯
　　　一片煙漫　無邊的風景　妝點出江南新春　妝點出江南新春
　　　巍巍的鍾山　巍巍的鍾山　龍蟠虎踞石頭城　龍蟠虎踞石頭城

78　見水晶著〈白蘭王者之香〉，《流行歌曲滄桑記》，頁 125

　啊　莫想那秦淮煙柳　不管那六朝金粉　大家努力向前程
看草色青青　聽江濤聲聲齊來　共燃起大地光明

　　范煙橋的文字兼顧傳統與現代通俗性，提高了流行歌詞的氣
度，也廣闊了它的內涵。流行歌詞若是太過艱深，不僅格格不入，
更會被批評為矯揉造作、自命清高。以上〈鍾山春〉引用了容易解
讀的典故，有重複的詞句，也有多重的描繪角度，可以由此了解范
煙橋的格調有層次又易親近，使得流行文化可以擺脫低俗的氣質，
卻仍保有平民化的本格。

〈夜上海〉

　夜上海　夜上海　你是個不夜城　華燈起　車聲響　歌舞昇平
只見她笑臉迎　誰知她內心苦悶　夜生活都為了衣食住行
酒不醉人人自醉　胡天胡地蹉跎了青春
曉色朦朧　倦眼惺忪　大家歸去　心靈兒隨著轉動的車輪
換一換新天地　別有一個新環境　回味著夜生活　如夢初醒

　　〈夜上海〉這首范煙橋名作是《長相思》的插曲，這部電影中
周璇的演技不算出色，影片受歡迎的關鍵在於為數眾多的歌曲之品
質。歌曲內容以「夜上海」點出賣藝歌女的矛盾，描述歌女外表的
光鮮、對照內心的掙扎與辛酸，貼切地映照著影片中女主角的困境，
期待著告別靡爛、朝向光明的未來；用字典雅，音樂部分有著豪華
的質感。

　　周璇主演的電影《解語花》中，插曲〈天長地久〉最為人熟知，是一首有傳統喜慶氣氛的歌曲，歌詞極長，一韻到底，分為眾人唱（周璇的聲音很突出）、與男（姚敏代男主角白雲唱）女對唱、大合唱：

　　（眾）紅遮翠帳錦雲中　　人間鸞鳳御爐香
縹緲隨風　　今宵花月都美好　　春氣溢深宮
　　（男）願似這金釵彩鳳　　雙翅交飛在禁中
願似這玲瓏鈿盒　　百歲同心情意儂
　　（女）看雙星一年一度重逢
似這般天長地久　　願彼此恩愛相同
　　（男）櫛風沐雨　　盡力耕種
要麥黃稻熟慶豐年　　有飯大家吃　　民生第一功
　　（女）焚膏繼晷　　盡力紡織
要成布成帛奪天功　　有衣大家穿　　民生第一功
　　（合）一年容易又秋風　　屈指佳期又到渡銀河　　又夢到巫峰
　　（女）你別來無恙　　依舊意氣如虹　　犁田辛苦　　雨雨風風
恨盈盈一水　　如隔關塞重重　　不能相依朝夕　　只有靈犀一點通
　　（男）你韶華永駐　　依舊玉貌花容　　女紅辛苦
恨盈盈一水　　如隔關塞重重　　不能歡樂相共　　只有靈犀一點通
　　（合）來也匆匆　　去也匆匆　　良宵苦短　　情話偏濃
縱使會少離多　　都是天長地久　　人間天上不相同

《解語花》是范煙橋寫的劇本，敘述幾位愛國青年男女為了救濟難民，組成文藝隊唱抗日歌曲、演話劇，積極宣傳抗戰[79]。因此雖然〈天長地久〉從良夜春宵說起，把男女主角比喻為牛郎織女，兩人恩愛卻分離，一年一夜的幸福掩不住遺憾，但是很明顯的，還有比浪漫更重要的事。歌詞中穿插對勞動階層的讚譽，牛郎織女在傳統的傳奇角色之外，在此突顯了他們對農業與手工業的貢獻，「縱使會少離多」犧牲愛情，在分別的日子中攜手締造了「民生第一功」，在情愛描述中混合了思想上的薰陶。

范煙橋也有詼諧的一面。一九四〇年的電影《三笑》是才子唐寅的風流韻事，其中〈點秋香〉由周璇、白雲、白虹演唱，以尖酸刻薄的口氣惹人笑、又討人罵：

（男）請教芳名永記不忘

（女）我叫春香　出人頭地冠群芳　你看怎麼樣

（男）姐姐號春香　真不愧俏紅妝

只可惜　身高一丈　好像扈三娘

（男）請教芳名永記不忘

（女）我叫夏香　蓮花微步淡梳妝　你看怎麼樣

（男）姐姐夏天香　真算得美嬌娘

只可惜　後藏鴨蛋　前面賣生薑

（男）請教芳名永記不忘

（女）我叫冬香　年華雖小等春光　你看怎麼樣

（男）妹妹喚冬香　也是個美紅妝

[79]　引自陳一萍編，《中國早期電影歌曲精選》（新華書店，北京：2000），頁174

　　　　只可惜落花飛舞　點點濺衣裳

　　　　（男）秋中魁首香中王

　　　　（女）不中意爽快說　切莫作勢帶裝腔　信口雌黃

　　　　（男）只為愛秋香　窮思苦想　我與你三笑姻緣　今日作鴛鴦

　　　　（合）我與你三笑姻緣　今日配成雙

　　古裝片《三笑》絕對是一個獨厚男人的幻想世界，左擁右抱、挑挑揀揀，東嫌西嫌後還有一個秋香等著選。春香再美、也只有《水滸傳》第一女將一丈青扈三娘的水準，夏香大腳，冬香說話時口水四射。唐伯虎為了要與秋香入洞房，言語帶刺罵遍天下女人也在所不惜，而秋香再獨立聰穎，也必須拜倒在才子的口沫橫飛之下。且不評論思想內容，單就歌詞而言，范煙橋把這些麻辣的口吻融入歌詞，字數節拍俐落、容易配上音調，讓唐寅以掉書袋的嘲諷逼退多女，把周璇演的秋香拱上寶座，風格獨特，不俗的文字營造令人印象深刻。

四、吳村

　　周璇主演、吳村編導的電影，有《女財神》、《孟姜女》、《蘇三艷史》、《新地獄》、《黑天堂》、《天涯歌女》等，由影片內容來看，多是重現國破家亡時的社會悲劇。吳村偶而也下筆為劇中插曲作詞，但是由他編寫劇本的電影幾乎只剩劇照流傳，今日還能聽見的歌曲數量也與李雋青等作詞者有落差。

《蘇三艷史》中的〈心頭恨〉：

心頭恨　何時了　阿母把奴去賣掉
學唱歌又賣笑　媚公子　迎王孫　心頭恨　心頭恨
心頭恨　何時了　自嘆命苦無處訴
院中喜遇王金龍　怎知道　種禍根　心頭恨　心頭恨
心頭恨　何時了　世道險惡人情薄
誣奴害命口難分　愁發配　把淚吞　心頭恨　心頭恨
心頭恨　何時了　往事如夢總難消
人說洛陽花如錦　住獄中　不知春　心頭恨　心頭恨

這是一首悲歌，由蘇三自述不幸的際遇，從幼年被賣、錯看歹人唱
到被陷入獄，角色性格明顯，柔弱、誤信人性本善、無力申冤、無
依無靠，但文字缺乏深刻或一針見血的用字，不足引人感同身受。
以下《天涯歌女》插曲〈襟上一朵花〉也有同樣的問題：

襟上一朵花呀　花兒就是他　他呀他呀他呀我愛他
襟上一朵花呀　花兒就是他　他呀他呀他呀我愛他
愛他有花一般的夢　愛他像夢一般的花　啊
襟上一朵花呀　花兒就是他　他呀他呀他呀他　可憐的他

明顯的，歌詞很簡單，雖然也可說歌唱者（周璇飾）與被述說的對
象（白雲飾）都擁有單純、天真的人物特色，但是形象扁平、著色

清淡。另方面，字詞多次重複，不但意象不夠豐厚，且這些文字本身的律動感不足，無法營造高低起伏的張力，一再出現便顯累贅。

雖說如此，《孟姜女》的〈百花歌〉稱得上吳村的古典文字佳作：

春天裡來百花開 相思掛滿懷	百花園裡獨徘徊	狂風一陣落金扇	從此
夏天裡來百花香 媚花情意長	奴家移步到西廂	隔簾盟誓賠釵鳳	笑月
秋天裡來百花妍 鴛鴦最可憐	良辰美景證姻緣	鐵蹄踐踏殘花燭	拆散
冬天裡來百花飛 郎君死不歸	冰天雪地送寒衣	郎君一去無消息	不見

四景變化由周璇唱來，不禁令人聯想起〈四季歌〉，但〈百花歌〉偏重兒女情長，辭藻華麗、稍嫌繁複，如「落金扇」、「賠釵鳳」，雖然情感的描繪未有新意，但至少呼應了周璇苦命女子的刻板特質。

五、結論

以上四位詞作家，李雋青、陳蝶衣、范煙橋、吳村，四者文字風格各有特點。他們創作的意圖或是激勵圖強、或是點評時勢，大多以易懂又生動的白話文，經由周璇的名氣、電台的傳播、與電影的上映，大量地輸送至大眾的耳裡。

當我們再考慮到作詞者的「代言人」周璇時，歌詞好比一張地圖，它讓聽眾按圖索驥（包裝後的）周璇的思考邏輯與脈絡，同時，周璇只能照本宣科、依圖發聲，不容易走出地圖的景觀之外，「視景／想像被放置或移除，是隨著地圖繪製的規則而轉換的」[80]。因此，不管作詞者是懷有崇高意志或發洩情感而寫下文字，實際操作時展示出的是另種景緻：一方面，歌詞不能脫離周璇既定／被認定／被限定的公眾形象，當然也包括了觀眾期待大明星在歌唱中展露出愛國抗戰的姿態；另方面，歌詞隨著歌曲的不斷播放，強化聽眾對周璇的想像。無論是詞先作或後填，作詞者以文字鋪陳歌曲角色的景象、情感與經歷，如陳蝶衣為周璇寫的《歌女之歌》同名主題曲所言：「我引吭，我歌唱，唱出人事的滄桑，委婉地訴說往事的淒涼」。作詞者對於周璇的影響絕不僅止於寫出動人詞句，實際上他們聯手塑造出角色的遭遇、地位、情感與心事，以語言刻畫出戲劇之中的內心戲──當劇中人的悲喜透過並交雜了真實的情感與歌聲詮釋，周璇與歌曲中的主角交疊，作詞者用字的雅俗與特質直接影響到周璇在廣播電台與螢光幕上「氣質」的營造，以及觀眾／聽眾對周璇的印象與特色的模塑。雖然作詞者在創作交稿之後，便不再與周璇有工作上的接觸，然而他們的文辭所帶來的影響，卻是整個歌曲的底色，並且使周璇形象根深蒂固地植入觀眾的認知中。

[80] Guiliana Bruno, "Haptic Routes: View Painting and Garden Narratives", *Atlas of Emotion.* (New York: Verso, 2002), 171

第四節、編曲者與伴奏者

　　不管是中式與西式流行音樂，配上歌詞的旋律只是獨立的敘事線條，與完整的音樂作品還有很大一段距離，這中間的落差就要由編曲工作來完成。大部分中式流行歌曲的伴奏較為簡單，大多使用與主旋律相同、以裝飾音加花或過門的大合奏，曲式結構大多按照歌詞的重複而重複，比如〈送君〉、〈五月的風〉、〈花開等郎來〉等等，其餘以交響化配器（如〈賣雜貨〉）或對位體（〈天涯歌女〉）[81]的歌曲只是少數，因此中式歌曲之伴奏比較不需要艱深的「編曲技巧」，而是傾向套用公式、再以變化點綴。另外，由於編曲者身份的相關資料相當稀少，對此研究而言，殊為可惜，但不無可能的是，這些偶見匠心獨具的歌曲之「編曲者」正好是「作曲家」。再由編曲成果的豐儉來看，無疑地西式流行音樂的編曲複雜度較高。基本上，中（旋律）西（伴奏）合璧的正是這時期音樂「跨文化」的典型表現方式，以附錄三「參考歌曲一覽」來計算，中式伴奏約佔兩成，西式伴奏高達八成，並且論複雜度與精緻度，西式是中式所不能比擬的。

　　西式伴奏的流行音樂中，風格大多是爵士大樂隊編制（Big Band）配上西洋古典的配器法；因此編曲工作與作曲相較，編曲既瑣碎，又必須靈活運用足夠的器樂、和聲、配器等理論與知識。一首流行歌曲受歡迎與否，與編曲有絕對的密切關係，編曲優劣則取決於配器與組織能力，複雜與精密的程度是創作單旋律線條的、需要靈感超過需要才學的作曲者所不比的。可想而知，詞曲作家完成歌曲的旋律與文字後，才輪到編曲家上場；歌星所唱的主要旋律好

[81] 見本章第二節中對賀綠汀作品的討論。

比骨幹，編曲者必須豐富它、襯托它，以不同的樂器音質及器樂組合帶出旋律的精髓，且不能遮蓋旋律的光芒。據我推測，編曲者的工作大致歸納如下：決定使用的樂器種類與數量，並制定節奏模式，比如前述的華爾滋、狐步、倫巴等，此外也要創作，在旋律出現的前後分別加入與旋律相互呼應的前奏、間奏、尾奏、過門，編排和聲、編寫總譜，還可能要抄寫分譜，是一連串構思、計算與統合、平衡的繁雜過程。

　　至於和聲編寫的部分，應該是由編曲者負責，而非作曲家一邊寫旋律、一邊決定使用的和絃；原因不只是流行歌曲作曲家大多非科班出身，而和聲學或對位法本來就是不易精深的學養，更重要的是，和聲進行的編寫必須同時考慮各樂器垂直與橫向的發展，比如以低聲部來說，它不只是和聲的低音／根音，還身負節奏型態的重音，所以低音提琴（Double Bass）或伸縮喇叭（Trombone）的線條若欲設計的流暢又有變化，除了靈感、更需能力與經驗，否則只能製造出生澀或單調的聲響。

　　如前所言，當時流行音樂的編曲者身份，現存資料出奇匱乏。目前所能確知為灌錄唱片而自行編曲的華人作曲者，除了黎錦暉，如他的〈特別快車〉、〈桃花江〉應該都是他包辦詞曲創作、編曲與指揮[82]，還有《馬路天使》中寫歌、編曲、以及配樂的賀綠汀。此外，其餘的作曲家都曾受僱於唱片公司，比如嚴華曾在百代、勝利、蓓開唱片公司作曲，一首酬勞約兩百多元[83]，陳歌辛、梁樂音等也

[82]　Chen, Szu-Wei. "The Music Industry and Popular Song in 1930s and 1940s Shanghai, a Historical and Stylistic Analysis," p.239. PhD thesis, University of Stirling, UK, 2007

[83]　引自嚴華〈九年來的回憶〉，《周璇自述》，頁16，一九四一年寫，應為登報文章。

曾在音樂相關部門任職，作曲家們分別會彈奏一些樂器，比如姚敏會拉小提琴與二胡，賀綠汀會拉二胡、吹笛，黎錦光會演奏笛、鼓、嗩吶、小號、薩克斯風，陳歌辛會彈鋼琴與二胡，話雖如此，「還是無法確定他們參與編曲工作的程度多寡。」[84]畢竟，由於單旋律與總譜所需能力的懸殊，即便創作單旋律時倚靠天分就綽綽有餘，若要應付龐大的樂隊編制肯定又是另一回事。

　　根據陳峙維對於作曲家「涉入」編曲工作程度的研究，他以當時的電話簿與工商行名錄推斷，一九三七年作曲家任光離開百代唱片後，傅祥異接任音樂部主任——此頭銜是華人自封，公司的架構中只有「Chinese Musical Director」（華人音樂監督）與「Dramatic Director」（戲劇監督），從此開始聘僱全職作曲家，黎錦光、李厚襄、嚴折西朝九晚五的上、下班。每當一首歌要錄音之前，歌手必須先與伴奏者排練配唱，作曲家們應該有機會與樂師溝通協調，當然有「涉入」編曲工作的可能[85]。作曲家在灌錄歌曲之前，除了稍有「涉入」編曲工作外，可以篤定確信的是他們大多具有指揮的能力，由以下的《申報》資料摘錄可以窺知一二：

　　國泰舞廳　今晚起音樂空前大貢獻　作曲家嚴个凡先生領導知音大樂隊　中國流行電影時曲[86]

[84] 引自個人通信，2004 年 10 月 13 日陳峙維電子郵件

[85] Chen, Szu-Wei. "The Music Industry and Popular Song in 1930s and 1940s Shanghai, a Historical and Stylistic Analysis," p.113-114. and 125 PhD thesis, University of Stirling, UK, 2007

[86] 見《申報》一九四二年一月二十八日廣告

蘭心大戲院　青協劇團公演　偉大名劇　夜半歌聲　陳歌辛
指揮作曲[87]

周璇歌唱會「銀海三部曲」　特請嚴俊報告　關宏達歌名故
事　秦鵬章琵琶　上海交響樂隊演奏　金玉谷、陳歌辛指揮
（見圖 3-7）[88]

大光明大戲院　仲夏音樂歌唱會　白光、白虹、周璇、楊柳
主唱　交響樂隊伴奏　李厚襄指揮[89]

上海特別市警察局保甲自警團本部主辦　籌募保甲自警樂隊
經費音樂歌唱大會　指揮梁樂音、黎錦光[90]

李香蘭歌唱會　上海交響樂團伴奏　指揮陳歌辛‧服部良一[91]
上海音樂協會主辦　昌壽音樂作品會　原作曲者指揮　原歌
唱者主唱[92]

以上資料大多集中在一九四五年，但是我認為不能狹隘地指稱，這
些作曲家為了競技，或應市場對現場演唱會突然高漲的興趣，而一
窩蜂學會了指揮的技能。一九四五年正當大戰結束之際，社會百廢
待舉，沉寂的大眾娛樂市場更是蓄勢待發，周璇率先開始舉辦歌星

[87] 見《申報》一九四四年三月二十六日廣告
[88] 見《申報》一九四五年三月三十日廣告
[89] 見《申報》一九四五年六月十七日廣告
[90] 見《申報》一九四五年六月十七日廣告
[91] 見《申報》一九四五年六月二十三日廣告
[92] 見《申報》一九四五年六月二十五日廣告

的「個人獨唱會」[93]，票房熱烈，演唱會請到作曲家指揮與交響樂隊演奏，首開先例，使得白光與李香蘭仿效（交響樂團伴奏）、並擴大（表演歌劇選曲或藝術歌曲）周璇歌唱會的形式，最後連陳歌辛（其別名即為上列音樂會最末一條的「昌壽」）、梁樂音[94]都來場個人作品發表會，足見當年的熱潮洶湧一時。上列六條資料，可見得嚴个凡、黎錦光、陳歌辛、李厚襄等作曲家都能夠親自上陣指揮，其他作曲家如姚敏[95]、黎錦暉（曾作曲並指揮明月音樂會）、張昊（曾作曲並指揮《上海之歌》）[96]也有指揮的能力。因此我認為，「Chinese Musical Director」或許同時含有「華人音樂指揮」之意，而不只是作曲家對於唱片統籌的管理工作。

　　釐清了作曲家的職責範圍，在接著探討編曲者身份之前，必須先了解當時流行音樂的伴奏者，也就是唱片公司聘僱的樂團團員，這兩部分實際上是彼此纏繞的。一九一九年俄國紅軍革命後，一批批帝俄貴族、知識分子與商人紛紛逃亡到中國來，經濟條件稍好的經營服飾業，或賣起俄式大菜小點，但是大部分只能從事下階層的工作，比如侍者、舞孃、妓女、黑社會分子；此外還有一小群俄人對中國的音樂與舞蹈產生極大的影響，包括李香蘭與歐陽飛鶯也都曾師事於白俄的聲樂教師[97]。當時上海工部局聘請了這些原本是宮

[93] 在周璇之前，其實也有同樣稱為「歌唱會」的歌星表演，不同之處在於周璇是在戲院演出，而其他歌星是應餐廳之邀而駐唱。比如「四姐妹歌唱會」邀請演出電影《四美圖》的龔秋霞、陳琦、張帆、陳娟娟在餐廳演出，見《申報》一九四五年三月十日廣告

[94] 見《申報》一九四五年六月二十八日廣告，「梁樂音氏作品演奏慈善音樂會」，可惜廣告中未標明是否由作曲家自己指揮。

[95] 引自洪芳怡訪談姚莉，二〇〇四年九月二十七日於香港銅鑼灣。

[96] 見《申報》一九三九年九月二十九日廣告。

[97] 引自樹棻〈無根的人——白俄在上海〉，《上海的最後舊夢》（上海古籍出版社，上海：1999），頁 137-148

廷樂師的白俄組成管絃樂團，百代唱片也讓這些被稱為「洋琴鬼」的流亡樂手組隊，擔任流行歌曲的樂隊伴奏；由於他們的音樂造詣佳，古典、爵士皆通，技巧與音樂性兼備，為流行歌曲伴奏易如反掌。「跨國化」的上海流行音樂當然不只如此，「洋琴鬼」還涵蓋了菲律賓籍的樂手，他們最常出現之處是在舞廳中，比如中央舞廳[98]、仙樂斯（Ciros）舞廳、揚子飯店，作為跳舞時的音樂背景，每當歌星駐唱時樂隊也會為之伴奏[99]；據我推測，百代之外的唱片公司可能也是僱請菲律賓籍樂手，灌錄唱片伴奏。一位上海土生土長的作家說的很貼切：「普遍都認為當『洋琴鬼』的除掉奏樂外，所能幹的只是酗酒和與舞女、歌女們廝混。」[100]言下之意不無輕鄙，但是更深一層的睥睨，是瞄準著「洋琴鬼」所在的環境──行音樂、歌星名伶，乃至通俗文化──是與病態嗑癮、鶯鶯燕燕交纏糾結的，兩造如何迥異對於「普遍」一詞所籠蓋的人們，似乎不具有澄清的必要。

昔時樂團的伴奏並非如今日唱片是先把伴奏部分「預錄」後，再讓歌手戴著耳機依照節奏唱，箇中差異對縱橫樂壇數十年的姚莉，點滴在心頭：「（現在）我覺得唱出來不好聽……從前不是，樂

[98] 見《申報》一九四五年十一月二十四日廣告，「中央舞廳　五馬路中央旅社　丙　茶舞　晚舞　菲島樂隊　敬謹演奏」

[99] 引自洪芳怡訪談姚莉，二〇〇四年九月二十七日於香港銅鑼灣。姚莉記得她從十六歲開始在仙樂斯唱歌，四、五年後又被挖角到揚子飯店的舞廳，很喜歡翻唱周璇的歌，當然也唱自己錄過的歌曲，聽歌捧場的客人也可以隨時點歌；不過，提到是誰為樂手們抄寫分譜，她只知道哥哥姚敏有自己做的曲寫譜，但是其餘的（尤其是當場點的）歌曲她無法確定。這樣的說法，要麼就把菲律賓樂手「神化」，要麼是姚敏「超人化」，對於安分作好歌手的姚莉，這兩個可能似乎都十分「合宜」。

[100] 引自樹棻〈消失的爵士樂手〉，《上海的最後舊夢》，頁30

隊總共坐著，情調不一樣。我在唱呢，musician 拉的辰光（時候），他也有情感，他聽見你的 voice，有時是苦的，拉起來跟你的感情一樣……」[101]樂隊配上歌手與指揮一同灌錄出的音樂成品，具有火花激盪的臨場感；同時因著蠟盤錄音技術的限制，必須一氣呵成而無法做細部修改，音樂品質上的微末瑕疵更會顯出實況錄音的溫暖、真實感覺。

這些白俄與菲律賓樂師可能也參與編曲的工作。根據陳崢維的研究，一種情形是在錄音棚中分部協調後即興編曲，菲律賓樂師以美國殖民的背景、白俄樂師以紮實的古典訓練，不頂複雜的伴奏應該不是問題，另一種則是事前參與編曲工作[102]。客觀而論，的確不應該低估經驗豐富的樂師，只要把這些流行音樂視作即興性強的爵士樂曲，打個商量、演練順暢後便灌錄唱片，當然不無可能；然而保守地判斷，一來是這些流行歌曲中不是所有的歌曲都屬於爵士風格，再者是前面敘述過編曲所應有的學養（包括知識與涵養）十分繁雜，編曲、配器的理論訓練與演奏的技術養成之間，兩者界線分明，「奏而優則編」基本上不是一件直線發展的方式。當然，編曲簡陋粗糙的流行歌曲當然也有，但若是把簡陋的編曲歸至技藝優秀的樂師名下、精巧細緻的編曲另外尋覓作曲家或專職編曲者，此般二分法卻又顯得偏頗了。

陳崢維提出，目前唯一有留下紀錄的編曲者，只有 Aaron Avshalomov（1894～1965）一人，上海人暱稱他為「阿甫」，他是猶

[101] 水晶訪談姚莉，〈快樂的金鈴子〉，《流行歌曲滄桑記》，頁 211
[102] Chen, Szu-Wei. "The Music Industry and Popular Song in 1930s and 1940s Shanghai, a Historical and Stylistic Analysis," p.127 PhD thesis, University of Stirling, UK, 2007

太人，在中俄邊境出生，從小接觸京劇，對中國音樂產生濃厚興趣。他在中國三十年，直到一九四七年赴美定居為止，主要擔任上海工部局圖書館館員長達十五年之久。為百代唱片編曲應該只是兼職工作，具體情形不得而知，但可以確定的是電影《風雲兒女》中的〈義勇軍進行曲〉的首版唱片是阿甫負責編曲。奇特的是，事隔多年後他的兒子、作曲家 Jacob Avshalomov 對於父親當年為流行音樂編曲一事全盤否認[103]。此外，榎本泰子的研究揭露，阿甫自幼在中國民謠與京劇旋律中學習，後進入瑞士的蘇黎士音樂院學習作曲，回到中國後時常收集民間音樂，由一九二四年發表的中國歌劇《觀音》中已開始把中國民謠旋律融入西方作曲技法當中[104]。安德魯・瓊斯則明確指出阿甫在三〇年代末、四〇年代初，為百代公司不少經典歌曲完成複雜的編曲工作[105]。由《申報》上我們可以得見更清楚的阿甫（或譯阿父／阿弗／阿富夏洛穆夫）資料：一九四三年初，南國劇團演出話劇「七重天」，音樂是「工部局樂隊　指揮：阿父夏洛穆夫氏」[106]；若說這一次演出並沒有引起太大轟動，事隔數年後，另一次引起輿論多日討論的事件，是一九四六年他把孟姜女的故事改編為歌劇，並且是蔣宋美齡女士為遺族學校募款[107]（圖3-8）而推薦的「新型音樂大歌舞劇」[108]，《申報》上褒貶不一：「中華音樂劇

[103] Chen, Szu-Wei. "The Music Industry and Popular Song in 1930s and 1940s Shanghai, a Historical and Stylistic Analysis," p.127, 186　PhD thesis, University of Stirling, UK, 2007

[104] 引自榎本泰子著、彭謹譯〈國樂走向何方〉，《樂人之都：上海——西洋音樂在近代中國的發軔》（上海：上海音樂出版社，2003），頁206-209

[105] 引自安德魯・瓊斯〈黑人國際歌：中國爵士年代記事〉，《留聲中國》，頁175

[106] 見《申報》一九四三年七月二十四日、七月二十五日、八月七日廣告

[107] 見《申報》一九四六年十二月五日廣告

[108] 見《申報》一九四六年十二月五日廣告。當天同樣的版面中有兩則廣告，一

團的歌劇《孟姜女》……雖然票賣的那麼高，也不能不忍痛犧牲一下，而獲得的結果是失望……」[109]、「（標題）孟姜女技巧成功　為中國藝術開闢了新路」[110]。無論如何，我們可以由這些評論中了解阿甫的音樂風格與努力，「該團的領導人兼作曲是一位俄國老人阿弗夏洛穆夫（Avshalomoff），……除了長笛奏出十二月孟姜女小調還有點東方味道，其他可以說都是西洋的交響樂……在歌劇裡我們並沒有聽到能代表中國歌劇的特色。……阿氏對樂劇開創者瓦格納研究頗具心得……」[111]「……阿父夏洛穆夫倒先嘗試了中國風的舞劇…這舞劇就是『古剎驚夢』……阿氏即使在華已有幾十年，即使對中國音樂非常愛好，而且下過了一番功夫……但是……抓到了輪廓，沒有抓到實體……」[112]。綜上而論，一九四六年時，年事已高的阿甫喜愛中國音樂，曾經編過的交響樂編制至少有《七重天》、《孟姜女》、《古剎驚夢》三劇，而他所受的薰陶主要還是西方古典音樂，由此推斷阿甫作為大多以西洋古典配器法的西式流行音樂的編曲者，技法上不成問題。即便如此，對於周璇歌曲而言，始終沒有確切的編曲者名單或更多的輔助資料，幫助後人了解當時流行音樂的全貌，對本研究而言，是為一極大的遺憾。

　　統合以上資料，我們只能初步判斷：作曲家、外籍樂師都有可能參與編曲工作，但最確定能全權負責編曲的，除了流行音樂開山祖師黎錦暉、左翼音樂加賀綠汀之外，只有阿甫夏洛穆夫，但也不

　　則如本頁上圖的剪報，另一則同樣是廣告，兩者文辭卻不大相同。

[109] 見《申報》一九四六年十二月一日「電影與戲劇」版
[110] 見《申報》一九四六年十二月七日
[111] 見《申報》一九四六年十二月一日「電影與戲劇」版
[112] 見《申報》一九四六年十二月七日

排除有其餘外籍作曲家被唱片公司聘請作為編曲者。十分可惜的是，我們無法確定阿甫曾編過的曲目中，涵蓋周璇歌曲的數量。伴奏方面，灌錄唱片時的現場演奏是由白俄與菲籍樂師伴奏，很可能由作曲家或編曲者指揮。當一九四七年大多數白俄樂師（包括編曲者阿甫）離開中國，[113]到了一九五二年上海取締營業性舞廳，菲人樂隊也陸續離滬[114]，姚敏、李厚襄等作曲家紛紛移至香港定居。各國流行音樂的中堅分子幾乎都離去後，歌壇的盛況不再，三、四〇年代流行音樂的流金歲月只待從老唱片中追憶。

　　周璇時代的唱片編曲與伴奏，已經成熟的呈現出多國文化交雜的現象。本章第一節中提過百代唱片公司複雜的人事，整體而言，英、法、俄、美籍與區居下層的華人詞曲作家相互合作，百代公司如同各大洲縮影，其內的「跨文化」文化成為必然，而經此重重過程產生的音樂成品擁有多國風格的融合，反而獨具風格強烈的主體性。舉例論之，一九四六年百代唱片發行的〈送大哥〉，為綏遠民歌改編、中國七聲商調式、搖擺與倫巴節奏混用、爵士樂和聲、配器中西式輪流，兼具綏遠地方風格、中國（調式與和音）風格、古巴（倫巴）風格、美國（搖擺與爵士）風格、歐洲（配器）風格，再加上演唱（中國）與伴奏（白俄）風格，音樂姿態獨一無二。

[113] Chen, Szu-Wei. "The Music Industry and Popular Song in 1930s and 1940s Shanghai, a Historical and Stylistic Analysis," p.186　PhD thesis, University of Stirling, UK, 2007

[114] 引自樹棻〈消失的爵士樂手〉，《上海的最後舊夢》，頁30

圖 3-1

圖 3-2

圖 3-3

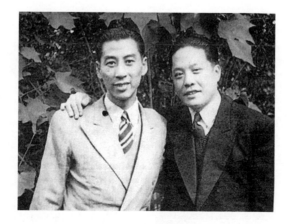

圖 3-4

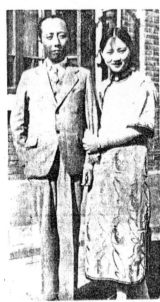

○寄名厂。　◁來徐其夫人與氏暉錦黎▷
Mr. and Mrs Li Chin-Huei.

圖 3-6

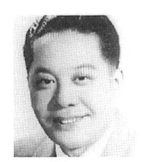

圖 3-5

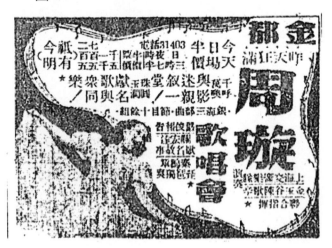

圖 3-7

圖 3-8

第四章　周璇歌曲分析

我引吭，我歌唱，唱出人世的滄桑，委婉地訴說那往事的淒涼。
春光無限好，往事總斷腸，人間有悲歡，歌聲也有低昂。
歌一曲，夜未央，忘去心頭的創傷，愉快地追求那美麗的幻想。

——一九四七年，電影《歌女之歌》同名主題曲

　　經過數年的收集與多方打聽，現今存有曲名的周璇歌曲共兩百
四十二首，包括一百二十九首電影歌曲，一百一十三首獨立的單曲；
其中我收集到的歌曲，不論是從電影中聽見、或是各種聲音檔案，
共計電影歌曲六十七首，單曲五十五首，共一百二十二首。換句話
說，數量龐大的周璇歌曲在六、七十年當中，不斷地被傳唱、複製、
欣賞、聆聽。周璇的歌路極廣，不論中西的曲式或旋律、音域高低
或寬窄、速度快慢、或悲或喜的風格、配器的種類，周璇都留下了
錄音曲目，尤其越到成熟的後期，歌曲的差異變化越大。

　　本章的研究基礎建立在這些現存的聲音資料上，不論是旋律分
析、配器分析、歌唱技巧分析、詞與曲的配合等，這些「聽得見的
文本」可以提供完整又忠實的一手資料。隨著科技與唱片工業的革
新並發展，今日我們所聽見的各種周璇歌曲，其承載聲音的媒介由
當時的七十八轉黑膠唱盤，轉拷或修復至數位的聲音壓縮檔或 CD；
過程中周璇原本的音色或多或少會因經歷轉換而產生瑕疵或失真，
然而一旦與當時其餘的歌曲、歌手相較，周璇的嗓音確具有相當高

度的特殊性，除了音樂資料大量流傳、保存，並使得眾多（女）歌星紛紛仿效。當時如姚莉早期的嗓音便是刻意的模仿「大明星周璇」[1]，以及被冠以「小周璇」頭銜的董佩佩，她在一九五五年時主演以周璇生平為藍本的電影《金嗓子》，並演唱插曲；國民政府遷台之後的歌星張俐敏、孔蘭薰、于璇等都在唱腔上使聲音近似周璇。除此之外，單純「翻唱」而未仿效周璇，鄧麗君、蔡琴、費玉清、蔡幸娟、美黛、孔蘭薰、姚蘇蓉、張鳳鳳等，年輕一輩的歌手如張惠妹、中國娃娃等，族繁不及備載。

　　這些為數不少的「翻唱」與「模仿」歌曲，為我們揭示了幾個意義。首先，周璇歌曲成為數十年來的「歌曲藏寶箱」，尤其在民國五、六十年代台灣缺少國語原創歌曲之時，提供了源源不絕的曲目。第二，張惠妹在演唱會上翻唱〈鳳凰于飛〉[2]、中國娃娃翻唱〈西子姑娘〉與〈天涯歌女〉[3]，她們的歌迷大概熟悉原唱的不多，也就是在商業考量之下，周璇的歌曲配上搖滾的節奏與重低音仍然具有「賣相」，大眾對這些歌曲的熟悉程度以及歌曲本身的品質，可見一斑。最後、也是最重要的，這位出身歌舞團的小歌女竟搖身一變，成了「一代大家」、「『璇』派始祖」，打敗了明月團中有份量的王人美、中國首位流行歌星黎明暉、播音歌星競選奪得第一名的白虹等諸位前輩，而成為歷年來數不清的歌手效法或取材的對象。眾多明星持續不墜的「模仿」與「翻唱」周璇的歌曲，讓她在大眾文化中無從消失；不論是「加溫」或是「再造」，各年齡層的歌迷不斷被提醒周璇與其歌曲之存在。

[1]　姚莉自敘。洪芳怡訪談姚莉，二〇〇四年九月二十七日於香港銅鑼灣。

[2]　張惠妹，《歌聲妹影》演唱會，豐華唱片，台北：2000

[3]　中國娃娃，《小調大風行》，全員集合唱片，台北：2002

　　作為早期流行音樂文化中的女明星，「周璇」這個名字不僅足以象徵其時繁花錦簇的眾多歌曲，也的確包羅著各種風格、內涵的音樂組合。周璇歌曲可由音樂元素的運用分為三類，第一，旋律為中國調式音樂，伴奏使用中國樂器的中式歌曲；二為旋律屬西洋音階，配器、和聲等皆為西方手法的西式歌曲；以及中西合璧歌曲，毫無例外的全是中國調式的旋律配上西式樂器。「周璇」名下的歌曲確乎包羅萬有，因為所有三、四〇年代流行歌曲的音樂元素的組成方式，不超過以上三類。以當時周璇的電影與歌曲受歡迎的程度來看，她標誌著烽火大地中仍然有歌可唱的繁華上海；從七、八十年後再看，周璇頂著三、四〇年代歌星的光環，並且被舉不勝舉的名曲簇擁著，仍然穩坐在明星行列的后座上。

　　本章以這三種分類為劃分依據，前三節分析各類音樂的旋律、編曲、歌詞；與第三章一樣，以我手上的有聲資料為分析的依據（請參看附錄三「參考歌曲一覽表」），而非其他歌本的譜例，一方面避免以訛傳訛的誤謬，另方面可供採樣的歌曲都已經過時間的淬鍊而依舊流傳著、現今是可以取得原聲資料的；同時，由於每一首歌曲都有獨特的突出點，為免流於公式化的冗長陳述，我的分析力求精確點出箇中特色。最後一節則深入探討周璇發聲方式的轉變。

第一節、中式歌曲

　　在我蒐集周璇歌曲的過程中，有一件十分可惜的事情：電影《夜深沉》中，周璇破天荒唱了京劇，但是電影的拷貝今已不可得，而

且片中本來就沒有插曲，這麼重要的資訊是由《申報》廣告而得（圖4-1，右下小字「周璇在片中大唱平劇悅耳動聽！」）[4]，並知道她唱的是〈蘇三起解〉、〈鳳還巢〉、〈霸王別姬〉[5]。雖然周璇另外唱了陳歌辛寫的同名歌曲〈夜深沉〉，但此曲的配器與旋律元素都是西洋音樂，且是標準的陳歌辛風格[6]——帶有中國風味的大調音階，歌詞部分則是描寫閨怨候郎的等待，與電影《夜深沉》中的京劇不帶關聯。在一九四〇年尚未離婚之時，電影雜誌記者報導周璇的平日生活，就已提過「她極愛聽平劇，黃金與更新兩個京戲院，常可發現她的蹤跡。」[7]；一九四二年二月，雜誌中清楚描寫了關於周璇所唱的京戲：「周璇在最近……勤習兩件事。第一件，是學唱京戲。不是嗎？〈夜深沉〉中她的京戲是唱的相當夠味兒，許多內行也稱讚她的字句清晰，嗓音嘹喨，很有希望成為京劇紅伶。周璇為著十分歡喜唱京戲，便延請了一位京戲教師指導……學唱的是《四郎探母》……」[8]。由這些報導看來，歌舞團出身的周璇不但喜愛京劇，還唱得挺有模樣，她沒有留下任何演唱京劇片段的錄音供分析或聆賞，令人惋惜。

這裡所謂的「中式歌曲」，是指著伴奏的樂器是中國傳統樂器，包括胡琴、阮、木魚、琴、琵琶、笛等；旋律曲調採用的音階也是中國傳統的調式。以調式區分，二十多首的中式歌曲中，宮、商、角、徵、羽五種調式的樂曲都有，以宮調式最多，如〈天涯歌女〉、〈送君〉、〈天堂歌〉、〈四季相思〉等等，商調式〈新對花〉、〈拷紅〉，

[4]　見《申報》一九四一年七月七日廣告
[5]　見《申報》一九四一年七月十七日廣告
[6]　請參看本書第四章第二節
[7]　引自〈周璇專訪〉，《周璇自述》，頁129，原載於《大眾影訊》一九四〇年九月
[8]　引自〈飛出樊籠後的周璇〉，《周璇自述》，頁131，原載於《大眾影訊》一九四二年二月

角調式〈五月的風〉，徵調式也不少，如〈四季歌〉、〈難民歌〉、〈百花歌〉、〈歌虛榮〉、〈點秋香〉，羽調式〈賣雜貨〉、〈花花姑娘〉，這些歌曲中五聲、七聲音階皆有。由於不同的調式具有不同的色彩[9]，可以說，周璇能夠掌握不同特性、不同色調的中國傳統旋律。

　　除了用調式了解周璇所唱的中國風味歌曲外，這些歌曲可以從歌詞與曲調的繁複程度，區別為「民歌小調」與「文人詞曲」兩類。一般而言，流行於民間、人皆可唱的時調俗曲謂之民歌小調，而文人詞曲則為詞與曲有精細的配合，以讀書人為創作者。於此，並非歸類至「民歌小調」類的歌曲都找不出作者、流傳後被周璇錄唱，或「文人詞曲」必定是士人筆下發抒情感之作，而是以兩者的音樂風格作為區分：兩者相較，民歌小調的情感直接，文字雕飾較少，顯得爽朗質樸；文人詞曲則有雅緻的特質，歌詞不似民歌般口語，旋律委婉細膩，情感含蓄。一九三〇年代之後的上海，在跨國唱片企業包裝音樂、成為商品的過程中，所有「流行」的歌曲流傳的環境不再是過往的口耳相傳、街頭賣唱，「流行歌曲」經由商業化的層層包裝——詞曲作者、編曲者、伴奏樂師、錄音師、唱片公司、廣播電台或電影院甚至夜總會——再進入聽眾的耳中，加上小市民中產階級的形成，「民間百姓」與「知識分子」的距離感模糊，歌曲也由一傳十、十傳百的散佈方式轉為有特定的歌者、特定的散播場所，但是許多具有中國傳統音樂元素的歌曲，仍然是沿襲著兩種不同的特質，持續地被創作出來。

[9]　參見黎英海《漢族調式及其和聲（修訂版）》（上海：上海音樂出版社，2001），頁 15-16

一、民歌小曲

　　周璇的每一首民歌小曲，都是具有多段歌詞、配上同一旋律，反覆演唱。值得注意的是民歌小曲的年代集中在一九三七至一九四一年間，一九三八年為高峰期。以下分析一九三八年的單曲〈新對花〉，（由嚴華改編自東北民歌），作為民歌小曲類的代表。歌詞與旋律擁有質樸的特色，周璇與嚴華對唱，曲調朗朗上口、文字白話易懂：

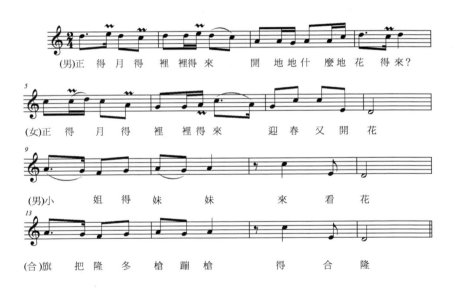

　　所有「得」字都是打舌音，作為歌詞中增加韻味的襯字，從正月唱到臘月，以上面四句為一段、共唱十二段，而每段最後的虛字「旗把隆冬槍蹦槍、得合隆」是民歌常見的「尾襯」型態，可使樂段的結構豐滿[10]，並增加樂句收尾的傾向。拿掉襯字與虛字後，歌詞十

[10]　關於「尾襯型態」，請見楊瑞慶《中國民歌旋律型態》（上海：上海音樂出版

分短小簡單：「正月裡來開什麼花？正月裡來迎春又開花，小姐妹妹來看花。」口語化的文字配上了便於記憶的旋律，旋律是五聲音階商調式、倚音經過變徵音，實際上是由三個最主要的音貫串全曲：♩ ♩ ♪，但是加上了音域、轉位、節奏等變化，比如首句「正月裡來」是用 ♩♪♪♪♪♪ 波浪狀的音型，其實是 D 音往上與下的加花，接著下旋後反向迴至主音 ♪♪♪♪ ，次句同樣是波浪狀的音型先上後下，以 ♪♩ 結尾，而三、四句的曲調重複，前半是「正月裡來」的變形 ♪♪♪♪♪ ，而樂句結束的方式與次句的尾端幾乎相同：♪♪♩ 。由以上分析，我們可以了解屬於民歌小曲類的〈新對花〉的詞曲單純，字義簡單明瞭、曲調特色清楚，皆以裝飾增添民歌的風韻，並且符合一般民歌「先高後低」的音線佈局型態[11]。

　　中國的民歌的特色是，流傳到不同地域後，會隨著語言、地形特色、民情等變因而發展出各種音域、節奏、音階、結構有差異的變體。一九三九《孟姜女》的插曲〈百花歌〉：

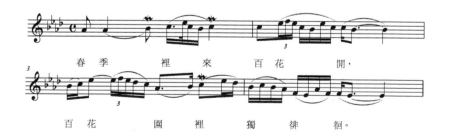

春季　裡　來　百花　開，
百花　園裡　獨徘徊。

社，2002），頁 135
[11]　同上，頁 15

就是曲調加花過後的江蘇民歌〈孟姜女〉母體（下譜）[12]，與〈百花歌〉採同調記譜，以便比較：

值得注意的一點是，根據賀綠汀的回憶，〈四季歌〉是先由導演兼編劇的袁牧之選定後，再給賀綠汀重新編曲的，改編的根據是兩首蘇州民謠〈哭七七〉及〈知心客〉加在一起[13]。但若是把〈四季歌〉與〈孟姜女〉併置觀察，可以清楚地發現〈四季歌〉（下譜上）其實是〈孟姜女〉（下譜下）的變體，兩者同調記譜：

〈孟姜女〉演變至〈四季歌〉後，仍保留了許多的結構音，兩次的落音 B 與 E 也無異。〈四季歌〉以三小節為單位，〈孟姜女〉以四小節為單位，這是因為〈四季歌〉緊縮原本的結構，作為基本律動的八分音符較母體緊湊、流暢。從周璇的歌曲中，我們可以看到〈孟

[12]　引自楊瑞慶《中國民歌旋律型態》，頁 168
[13]　引自《我的媽媽周璇》中賀綠汀的代序〈南國懷舊憶故人〉，頁 3

姜女〉的繁複版本〈百花歌〉，以及變體〈四季歌〉，這些歌曲各自
都是多段歌詞配上一組曲調，而它們在音調的變化中具體展現了民
歌發展的痕跡。

二、文人詞曲

此類歌曲同樣有多段詞對一段旋律的曲目，但佔大部分比例的
是「敘事音樂」，也就是音樂跟隨文詞的意涵而發展旋律。以下列出
的採譜出自電影《西廂記》的插曲〈拷紅〉（黎錦光曲，范煙橋詞），
歌詞與王實甫西廂記中的「拷艷」中段類同，然更濃縮而戲劇化。
全曲敘述周璇扮演的丫環紅娘大膽地向相國夫人直言不諱，表達崔
鶯鶯與張生之間無法澆息的戀愛，並以情理勸告夫人應予准婚。以
下挑選出的樂句片段皆具有張力與戲劇性，如同本章第一節所陳述
的「適宜帶演帶唱的表演方式」，曲調像是包含著動作，蘊含著敘事
時的思慮與情緒。〈拷紅〉為七聲音階徵調式，小快板，樂句發展依
隨歌詞的變化。

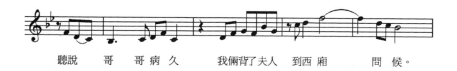

前句的低音域，如沉吟般地表達紅娘與鶯鶯不顧禮法、直闖張生房
間的緣由，「我倆背了夫人」極為緊湊的節奏帶有衝動的情緒；「到
西廂」上至 f^2，音域越高音量越強，拔高且懸吊著的音傳達出張力，

並且是暫停在「西廂」，一如兩個女子也是至西廂逗留而未歸，周璇在「廂」字還越漸強，有種堂而皇之、理當邁步看望張生的豪放。

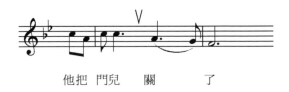

他把 門兒　關　　　了

前四字按照聲韻模擬出音高起伏，並且以帶有懸疑效果的節奏，在「他把門兒」後停頓，引起聽者對被敘述者（張生）之動作的好奇，然後以拉長的、音值表現出「關」的動作，周璇把這字唱得柔軟而稍弱，顯出退縮之意；而此句暫且終止於「了」（音瞭），表示動作的結束，順應走勢接著下句「我只好走」。

夫人 你　 能罷　休、便罷 休, 又何必苦 追　求？

此句最特出的地方在於「能罷休（周璇閉氣）便罷休」，中間的休止符有畫龍點睛之功效，以斷音閉氣的唱法，呈現出諄諄勸說的口吻。兩次的「罷」都以有加花的音符表示，與其餘平直的音相較，顯得突出，而第二次的「便罷休」周璇唱得比「能罷休」音量更強勁。緊跟著的休止符落在重拍，塑造急促之感，而「又何必」往下落的音型是連續的八分音符，有種盛氣咄咄的說服力。

一 不 該 言 而 無 信

三 不 該 呀不 曾 發 落 這 張 秀 才

如前所述的「罷」字，平直的音群會把加花的部分襯托地冒尖出來；紅娘以尖銳的三點把夫人數落的啞口無言，第一點的「言而無信」之「無」字是以快速音符強化，並且是在下行音階中逆行、再跳進到「信」，對比了「一不該」音值長、下行級進的和緩。除了周璇以較強的音量突顯「言而『無』信」，「一不該」後，先停滯，再大幅度的從宮音躍進至更高的宮音，舒徐的口吻突然轉變，營造出令人措手不及的、指控的姿態。「一不該」與「二不該」都放在中低音域，周璇可以用敘述的說話方式演而唱，但「三不該」驟然衝上高音，「二」、「三」之間並無伴奏以上行的音高作為預備，使指控變得強硬，理直氣壯的結束這段以下犯上、護主心切的辯白。值得注意的是，「三不該」的音高與附點節奏會使聲音掩不住激動，而在「張秀才」的長音中，周璇唱出了更高昂的情緒。

　　以上對〈拷紅〉的分析，可以看出文人詞曲中有許多別出心裁之處，而周璇也善用這些巧思，在發揮演技的同時，盡意酣歌。

三、編曲伴奏

　　承上所述，中式歌曲可以「民歌小曲」與「文人詞曲」分類。在伴奏部分，由於民初劉天華推動「國樂交響化」，把國樂以獨奏型式搬上舞台，並挪用西洋樂器在樂團中被使用的方式。雖然大部份周璇的中式歌曲仍持續傳統，所有旋律樂器同奏歌唱的主旋律，但概括而論，三〇年代後的流行音樂還是有受到這股潮流影響。從周璇所唱的中式歌曲中，的確可以見到幾首標新領異的配器方式不同於萬流歸宗的「大包腔」[14]，偶有「國樂交響化」的痕跡，但充其量就是多寫出一兩條不與歌唱旋律同音高的伴奏，如〈四季歌〉與〈天涯歌女〉、〈賣雜貨〉（前奏部分）、〈葬花〉、〈歌虛榮〉等。

　　舉例而言，〈天涯歌女〉的前奏中，賀綠汀把所有樂器分成高音與低音，成為「二聲部對位」[15]的形式：

這裡的對位手法很簡單，兩條獨立的、沒有音程或音型關聯的旋律線，和諧地同奏，與西洋音樂中十六至十八世紀的精準縝密的對位概念不完全相同。〈天涯歌女〉與〈四季歌〉都是一板三眼的「慢三眼」節拍型態，且都以梆子為打擊樂器，只是前者打在板的位置上，

[14]　賀綠汀語，《我的媽媽周璇》（山西：山西教育出版社，1987），頁3
[15]　同前註

而後者打在音和音之間的空隙，相當自由，歌詞反覆、旋律相同時，梆子敲擊的拍點是有所變化的。

　　〈四季歌〉的對位手法與〈天涯歌女〉相較，同樣分為高低二聲部，但更為簡單。前兩小節的低音模仿高音部，作為呼應：

　　從調式、分類方式與伴奏部分，都顯示出周璇中式歌曲的多樣性，以及她對不同風格的中式歌曲都能掌握的能力。這些歌曲中，膾炙人口的曲目不勝枚舉，〈四季歌〉與〈天涯歌女〉不待贅言，還有第三章第一節中採譜的〈難民歌〉、〈月下佳人〉等，而〈新對花〉絕對是華人地區在年節時大街小巷都聽得見的賀歲歌曲。周璇唱紅了這二十餘首以傳統元素織羅而成的歌曲，使她與傳統小曲有切不斷的連結；而這些歌曲在流傳之時，也負載著周璇的名字，歷久彌新地保留在後人記憶中。

第二節、西式歌曲

　　若是我們剔除周璇歌曲中所有夾帶著中式傳統音樂元素的曲子——先去掉中式歌曲，再把西樂伴奏中國調式旋律的曲子移除，最後刪汰旋律組成不只是五聲音階、但具有中式旋律的特色的歌曲——剩下的歌曲和聲、旋律、配器、節奏模式、曲式結構皆為西方音樂，有的是西洋古典音樂的風格，或者是源自美國，於二、三〇年代開始席捲上海（甚至中國）的爵士樂風格，周璇演唱的西式歌曲不出這兩種元素。

　　把所有可供參考的西式歌曲資料一一列出，不難發現一個令人興味盎然的現象：除了早期在勝利唱片灌錄的〈薔薇處處開〉以及一九五七年最後的錄音〈風雨中的搖籃歌〉之外，近四十首西式歌曲全部都是四〇年代的錄音。我相信必定有些漏網的西式歌曲，可能不全是集中於四〇年代的錄音。但是這個趨勢的形成包含了兩層意涵。由音樂環境而論，「洋味兒音樂」已經普遍被每一階層的聽眾接受。由歌唱者周璇本身而論，三〇年代中後期名氣漸漲，錄製了不少尖嗓的中式旋律歌曲，國樂或西樂伴奏兼有；四〇年代嗓音發展至成熟，曲目轉為豐富多變，而五〇年代之後算是處在休息狀態，只唱了電影《和平鴿》與《春之消息》各一首歌曲。可以說，西式歌曲大量的、完好的呈現了周璇四〇年代的摩登風貌。不論是流行歌曲或是電影歌曲，周璇唱的西式音樂除了配上的歌詞是中文之外，曲式、織度、編曲等都是非本地／國傳統，隨著各種政經與文化力量強力輸入中國。

　　周璇的這些西式歌曲，和聲大半都是屬於西洋古典和聲，只是更為通俗簡單，而節奏也寫實地反映當時上海「跳舞場」中的音樂。論及跳舞場，上海的流行音樂一直都把它當成描寫的主題之一，雖然曲目不算多，但因市場需求大、歌曲活潑有趣，所以能受到舞客的歡迎，並由此廣為流傳至聽眾的耳中。最為人知的兩首歌曲是同樣出身明月團的張帆所唱〈滿場飛〉，以及出身不知名歌舞團[16]的趙美珍的〈跳舞經〉，都是描寫上海舞廳裡舞客的各種樣貌。〈滿場飛〉的歌詞有「爵士樂聲響，跳 Rumba 才夠味」，就連以花腔女高音著名、歌聲高雅的李香蘭在〈歌舞今宵〉也唱道「你越舞得熱烈，我唱得也越瘋狂……我找刺激、我想放蕩……」此般的歌詞，形象清純的白虹也在〈我要回家〉中描述上海人的特色之一是「不懂跳舞學康加」，「康加」是古巴民族特色的打擊樂，強烈的韻律可以隨之起舞。

　　一九二四年，歐美舞蹈界人士在英國倫敦一同制定出十種「國際標準舞」的舞步，分為「拉丁」（Latin）與「摩登」（Modern）二類，前者包含倫巴舞步、森巴舞步、恰恰（Cha Cha）舞步等，後者包含狐步、華爾滋、探戈等；加上了娛樂性與社交性的國際標準舞，被稱為「交際舞」。根據上海交大的歷史學者高福進的研究，首度有中國人參加的西洋舞會正是在上海舉行，而最早的上海社交舞開設於外白渡橋的禮查飯店，飯店大廳可容納五百人以上，到了二、三〇年代上海各類舞廳總共有三十多家，包括營業性僅供達官貴人娛樂的舞廳，其中聲名頂亮、設備最現代化的就屬百樂門舞廳，演奏

[16] 張帆所言，引自《中國上海三四十年代絕版名曲（四）》（新加坡：李寧國，2002）內頁說明文字。

的音樂都是最流行的美國爵士樂。在這些舞廳跳舞時，有各級舞女伴舞，最主要跳的交際舞種類為布魯斯（Blues，慢四步）、華爾滋（Waltz，慢三步、快三步）、倫巴與探戈等[17]。被列國切割成一塊塊租界的上海，的確在舞蹈與音樂上被潛移默化的深入殖民，並且把崇洋認知為對高度現代化的欽慕，而大眾化的流行音樂也忠實地反應民情。

　　由此觀照周璇的西式歌曲，四十首曲子涵蓋了約十種跳舞節奏，比如森巴（Samba）節奏、倫巴節奏、搖擺（Swing）節奏、爵士藍調（Boogie Woogie）節奏、軍樂隊般的進行曲（March）、探戈節奏、華爾滋等等，種類豐富。其中佔最大宗的，正是當年紅遍上海舞廳的狐步舞（Foxtrot，或稱為福克斯）。以下以周璇歌曲中最常見的四種節奏模式：狐步、倫巴、華爾滋以及搖擺，舉例且分析歌曲。

一、狐步節奏

　　狐步舞講究流暢的舞姿，有許多難度頗高的動作，被認為是國標舞中最難拿捏的一種；這一種舞步是美國的哈利福克斯（Harry Fox）於一九一三年創始，在英國十分風行。今日連交際舞的入門書中都還是這樣介紹狐步舞：「擁有過去大英帝國稱霸七海時的尊榮」[18]，不難想見崇尚摩登的上海人對狐步舞的趨之若鶩，並且「（狐步舞）以它的文化和權力（作為手段）來教化……」[19]。由此可知，狐步舞

[17]　引自高福進〈室內娛樂：男女同舞同樂時代的來臨〉，《「洋娛樂」的流入——近代上海的文化娛樂業》（上海：上海人民出版社，2002），頁 75-92

[18]　引自鐘文訓著《圖解交際舞速成》（台北：大展，二版，2004），頁 120

[19]　出處同前註。

不只是一種交際舞步，更重要的是，它滿足了當時社會對於現代化、文明化的異國情調的迷戀情結。

若是單獨以音樂來觀察，不論是狐步或慢狐步（Slow Foxtrot），由於基本結構是以常見的四四拍為拍號、並以一三拍為重拍，符合一般聽覺的習慣，並且有切分節奏，容易營造搖擺的感覺，是最為平易近人的節奏型態，而步伐速度則隨音樂而變化。

以下分析幾首相當有特色的狐步節奏的歌曲。一九四六年的電影《長相思》中有一個片段，敘述周璇飾演的女主角李香梅苦等從軍的丈夫歸家，為了溫飽只好到舞廳裡演唱，電影中多首歌曲都是藉由賣唱的情節而唱出，包括陳歌辛作曲、范煙橋寫詞〈花樣的年華〉，敘述孤島時期的上海對於脫離壓制的渴望。前奏是以音符增值後的〈生日快樂歌〉作為開頭：

這一段前奏定下了全曲的基調。〈生日快樂歌〉的旋律線由獨奏的單簧管（Clarinet）接到小提琴（Violin），由弱起拍開始的倚音使得樂句中每小節的第一拍被加強；而鐵琴（Glockenspiel）的擊點更強化了重拍：一、三拍。全曲的速度為從容的慢板（Adagio），由速度與重音的拍點觀察，這是一首慢狐步（Slow Foxtrot）。

　　歌唱始於第五小節，旋律略帶有中國風味，但被西洋和聲沖淡許多。和聲部分可以說是流行歌曲中相當豐富的，由歌唱旋律弱起拍後的完整小節開始的四個樂句製表如下：

小節	一	二	三	四
	I - - -	V／VI - - -	VI - V／V -	V7 - - -
小節	五	六	七	八
	I - - -	V7 - - -	I - - -	V／VI - - -
小節	九	十	十一	十二
	VI - V／V -	V - - -	I - V7 -	I - - -
小節	十三	十四	十五	十六
	VI - VII7 -	II - VI -	V／VI - VI　IV	II - V -

除了多次使用五級、六級附屬和絃外，還用了流行歌曲不常見的七級七和絃（表格中第十三小節），這個和絃的張力遠大於功能相同的五級，並且是由六級接七級，出現的音程（完全五度－減五度）在聽覺上有撥動情緒的效果。

　　配器方面，從歌唱旋律開始之處採譜：

弦樂部分為低音與中音，支撐著高音的鋼琴與歌唱；鋼琴銜接了前奏時鐵琴的功能——以高音裝點首拍與第三拍的，而弦樂持續的奏出高－低的音型，行雲流水地不斷交錯，直到曲終。

　　符合著慢狐步的特質，周璇以極為優雅的口吻演唱〈花樣的年華〉，此處以氣氛與開頭產生對比的中間樂段為例：

四四拍的小節被三組三個八分音符加半拍休止符的音型切分，這樣的音型本身就具有緊湊或是焦慮的特色，但是周璇卻把每一個休止符前的八分音符唱得略長，增添不少穩定、舒緩的感覺。

　　狐步節奏的例子還有許多。一九四七年電影《花外流鶯》中，
周璇飾演一個愛唱歌的家庭教師，因曲不離口而引發一連串事端。
片中唱了多首活潑輕快的狐步節奏歌曲，如〈高崗上〉、〈桃李春風〉，
以及這首〈春之晨〉（黎錦光曲，陳蝶衣詞）：

經過八個小節的前奏之後，以弱起拍進入歌唱；短笛（piccolo）以
明亮的音色點綴歌唱旋律前兩小節的空隙處，而由弦樂合奏出持續
的頑固低音（Basso Ostinato）確定首拍為重拍，而短笛樂句裡第三
拍為長音、高音域的鋼琴以助音（auxiliary tone）同樣加重第三拍，

不同聲部的樂器共同構成狐步節奏，並且刻意讓弦樂之外所有的樂器演奏高音域，突出節奏型態持續的低音域的弦樂部分。為符合歌詞中歡樂愉悅的氛圍，速度是活躍的行板（Andante），是一首快狐步。〈春之晨〉曲中特別的是，歌唱旋律的語法不是常見的斷句方式，也沒有樂句對帳的對稱形式，換氣之處也異於常曲；周璇把「歡迎、歡迎」的第二個「迎」字稍微頓了點重音，唱得比八分音符短些，「春天的早晨」之「晨」字同樣略短，且有蹦跳的感覺，「光臨」的「臨」雖然沒有跳斷，但是轉為突弱、氣若游絲般。「迎」字頓跳，使得第三拍的休止被突顯；「晨」的音值縮短、力度減輕，襯托出第三拍的「早」字；「臨」字拖了兩個音，後音弱而前音強，使得第一拍加重。總之，獨特的曲調、合宜的詮釋與交織的伴奏，共同營造出狐步舞的特點。

　　周璇的西式歌曲中，狐步節奏佔了約半數；由音樂反過來推估，可想見當時的跳舞場中狐步舞曲的常見。而以營利為主、必須考量當時群眾口味的舞廳裡，播放的黑膠唱盤或現場樂隊的演奏，狐步舞的節奏想必也很受到歡迎的。除了跳舞場之外，周璇的流行歌曲是最能使狐步節奏深入、雕塑並強化聽眾喜好的工具。

二、倫巴節奏

　　除了將近半數的歌曲以狐步舞為節奏，另外還有四首歌曲為倫巴節奏，其中最為人所知的是〈黃葉舞秋風〉（黎錦光曲，范煙橋詞），全曲以鋼琴鋪陳倫巴節奏的部分，以下為四小節前奏的採譜：

　　倫巴節奏的基本模式為 ，是一種富於動感的拉丁節奏。〈黃葉舞秋風〉全曲的伴奏型態是不斷複製著前奏第三、四小節的鋼琴與木魚（temple block）部分，再加上小喇叭與小提琴穿插著與歌唱對應的旋律。間奏樂段中，小喇叭取代歌唱旋律，而鋼琴與木魚的倫巴節奏則繼續不變。此曲的唱詞不同於一般的抒情情歌，而是在描摹田野中的秋景：

相對於倫巴節奏的伴奏中，音符挨挨蹭蹭地塞滿每一個小節，幾乎沒有半拍空閒。浮在節奏上的歌唱旋律則悠閒得多，而歌唱旋律充滿了連結線，代表許多個字要唱不只一個音，音值長到跨越小節線，並且每個逗點之後不忘休止符，供換氣與醞釀下句。換句話說，這首歌曲有著微妙的平衡，存在於不急不徐的歌唱旋律以及狂歡般興奮的節奏型態之間，而周璇採取了如同歌詞中「霜天、雪地」之低溫的情感表達方式，一字一字，從胸腹腔中清楚地吐音，冷靜而從容。

三、華爾滋節奏

華爾滋節奏 在周璇的歌曲中只有兩首，分別是〈晚安曲〉與〈划船歌〉。周璇在一九四七年電影《歌女之歌》中唱的〈晚安曲〉（劉如增曲，陳蝶衣詞），是後來台灣歌手費玉清紅極一時的同名歌曲之「前身」，收錄於一九七九年的專輯《一縷青紗萬縷情》，直到現在仍然可以在許多商店或餐廳打烊時聽見。

〈晚安曲〉前奏的採譜中，同樣使用鋼琴作出節奏型態，而在小提
琴旋律線中容易模糊掉重音的長音符內，排鐘（Carillon）的擊點配
上鋼琴的高音，形成明顯的「強－弱－弱」華爾滋節奏。之後歌唱
旋律承接小提琴的位置，而鋼琴與排鐘持續。整體而論，在配器上
〈晚安曲〉與之前分析的〈黃葉舞秋風〉有同樣特點：歌唱旋律充
滿長音，突顯背後的節奏型態，而節奏型態中反覆出現的重音會使
聽者聞之起舞，其重音是以排鐘發聲，象徵著灰姑娘的返家時刻。

因而以華爾滋為節奏模式的〈晚安曲〉整體感覺為：風華散盡，只
剩燈火闌珊。

　　無怪乎當時的新感覺派小說家都愛以華爾滋節奏表達浪漫的感
覺，如穆時英〈上海的狐步舞──一個片斷〉中，兒子與繼母的不
倫愛戀必須在華爾滋的氛圍中發酵：

　　　　兒子湊在母親的耳朵旁說：「有許多話是一定要跳著華爾滋才能
　　　　說的，你是頂好的華爾滋舞侶──可是，蓉珠，我愛你呢！」[20]

劉吶鷗〈兩個時間的不感症者〉，戀愛的感覺同樣是被華爾滋誘導
出來：

　　　　──我們慢慢地來吧。
　　　　──你喜歡跳華爾滋嗎？
　　　　──並不，但是我要跟你說的話，不是華爾滋卻說不出來[21]。

這些文字片段透露，華爾滋象徵著，且催化了西化的上流社會舞會
或俱樂部中，紳士與淑女之間的羅曼蒂克。如此的戀愛是自由的，
不帶責任的，並且充滿時間的流動，正如華爾滋在周璇的〈晚安曲〉
味道一樣。

[20] 穆時英著，〈上海的狐步舞──一個片斷〉，《上海的狐步舞──新感覺派小
　　說選》（台北：允晨文化，2001），頁 189
[21] 劉吶鷗著，〈兩個時間的不感症者〉，《上海的狐步舞──新感覺派小說選》（台
　　北：允晨文化，2001），頁 328

四、搖擺節奏

　　陳歌辛作曲、范煙橋作詞的〈夜上海〉不但名氣響亮至今，幾乎成為了當時流行音樂的代名詞，實際上也的確是一首值得分析的樂曲。這首歌不論詞曲，都具有獨樹一幟的特色，以非常氣派的爵士大樂隊（Big Band）樂曲，和聲與配器為爵士樂，由銅管與絃樂器組成；節奏型態為二四拍子搖擺，此節奏的基本模式為四拍等重，偶而帶點三連音。一開始，銅管風風光光地揭開序幕，前奏的速度自由，以無拍號記譜：

　　其時為一九四六年，周璇以帶點鼻音的腹腔共鳴唱這首歌。此時她的音域已明顯較以往低沉，音色也沒有過去明亮，轉為渾厚的音質。帶有許多頓音的主旋律配上弦樂的絲般色澤，周璇的聲音被襯托地十足架勢。

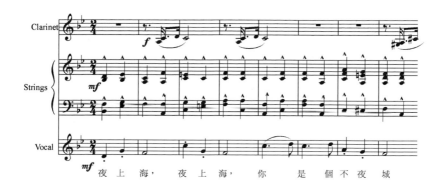

這一行主旋律是由五聲音階 組成，但是配上了單簧管呼應主旋律的附點節奏音型，加添了許多搖擺的感覺，而沖淡中式傳統音階的風味。旋律有許多四分音符，兩音一組、一字一頓，音與音中間的隔斷造成的搖擺感覺，附和著歌詞裡整夜歌舞昇平的景象，是一種時髦的、爵士的、擁有大調的明亮感受的夜生活。

　　整首曲式為 ABA 三段式，A 與 B 的和聲構成具有對比性，但由低聲部可以看出一以貫之的強烈風格，可供辨識的獨特性高。以下為 A 段低音與和聲：

A 段低音聲部的律動十分有規律，兩個小節一組，有固定高低點，重複六次模進，並且有許多借用的變化和絃。B 段音樂的走向隨著頑固低音的音群起伏，原因是此部份和聲多為主屬和絃，主導性較

弱。此處的興味在於，低聲部是不斷反覆的 Boogie Woogie（爵士藍調）頑固低音：

反覆至第五次時，就停在上行的至高點、往後變化才有變化。接續的 A 段又回到前述的低音與和聲。〈夜上海〉的爵士風味，有個畫龍點睛的摩登結尾：

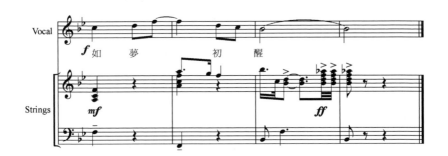

最令人玩味的，是結束的和絃♭B7♭，是一級七和弦的變化。〈夜上海〉在嘎然而止之際，是以龐大的歌唱與伴奏音量、花俏的爵士和聲作結，的確標誌出華麗獨特的樂曲性格。

第三節、中西合璧式歌曲

　　華洋雜處的上海免不了產生混血的文化與藝術，當然，也包括結構與素材上中西合璧的流行音樂。昔時中西合璧的曲風極為普遍，粗略估算大約佔所有歌曲的三分之一，每個歌星都有此類名曲：白光的〈假正經〉、白虹的〈郎如春日風〉、姚莉姚敏合唱的〈蘇州河邊〉；合併的方式為，伴奏樂器與和聲配器採西洋式、歌詞與旋律採用中式，不但當時中國人習慣得很，就連外國人都為之風靡：一九三四年，王人美演唱電影《漁光曲》同名主題曲，在莫斯科國際電影節上大放異彩，奪得了電影歌曲創作獎[22]；一九四〇年姚莉唱的〈玫瑰玫瑰我愛你〉，五〇年代被 Frank Laine 翻成英語流行歌曲，此曲保留了第一句中文歌詞「玫瑰玫瑰我愛你」，竟然登上了美國的排行榜，姚莉也成為第一個名字打在外國唱片上的中國歌手[23]。

　　精確地說，中式旋律配西洋和聲曲調並不只是兩種元素湊和，而是兩種相異的文化特質、音樂語法、調式與調性的協調與平衡。由數量之多，我們可以想見當時娛樂大眾對於「不中不西」或「又中又西」的音樂，順耳、甚至喜愛，由消費市場促使這種歌曲的生產與傳播。持平而論，中西合璧歌曲其中的中國標記，這些流行歌曲以半西（西洋伴奏）、半中（中式詞與旋律）的組成方式，包括曲調特性、構句法、裝飾音用法、歌詞，竟然妥當的鑲嵌在西洋樂隊與和聲當中，不禁讓人想起蕭友梅、黎錦暉等人所力倡的振興民族

[22] 引自《中國早期電影歌曲精選》，頁 49

[23] 關於這首歌的分析，詳見洪芳怡〈玫瑰薔薇同根生：四〇年代上海流行歌曲中的三朵「花」研究〉，收於《國立台灣大學音樂學研究所 2004 年研究生論文發表會》，頁 173-189

音樂、引介西洋音樂。這類歌曲之所以符合知識分子的提倡，一方面歌唱者必須按照西洋樂隊的音高來唱，能夠矯正中國傳統的「非平均律音高」，正是避免了三〇年代留美的聲樂家應尚能所說，每個樂器音高不同導致不和諧[24]；二方面，這手法貼切符合五四音樂理論家的構想，「新的中國民族音樂應該要在西洋和聲領銜的結構裡，用本土音樂的元素（如五聲音階），作民族屬性的標誌。」[25]然而，當這種音樂廣為流傳，即便它與學院派音樂家的理念是不謀而合的，也因著大眾化而被批評為庸俗，其中的矛盾不言而喻。

　　回到周璇的歌曲，錄音年代散佈各時的中西合璧類型，大約佔了她所有歌曲數量的一半左右。由於這一類歌曲構成的複雜程度不同，因此這部份的樂曲分析必須更加詳細。我挑出〈可愛的早晨〉、〈送大哥〉、〈西子姑娘〉三首不同特色的歌作為研究材料，仔細由伴奏、和聲、旋律組成、與周璇的音樂詮釋中，檢視「文化融合」的痕跡與影響。

一、〈可愛的早晨〉

　　周璇所唱的眾多跨文化元素的歌曲中，〈可愛的早晨〉不但中西合璧，並且還引經據典，因此此處花些篇幅列譜，以示其特殊性：

[24]　應尚能著，〈音樂編年史〉，《天下月刊》（1937 年，第一期），頁 54，轉引於《留聲中國：摩登音樂文化的形成》，頁 54
[25]　引自安德魯‧瓊斯的研究，〈尋找管絃新聲〉，《留聲中國：摩登音樂文化的形成》，頁 55

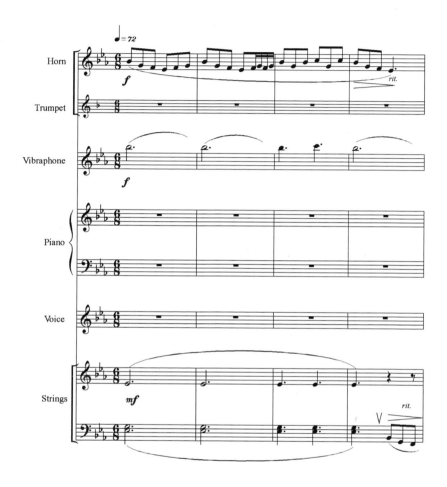

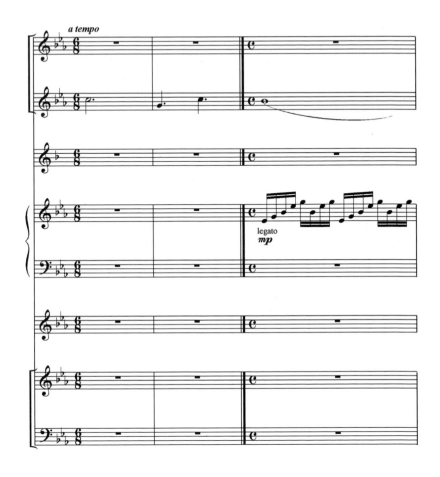

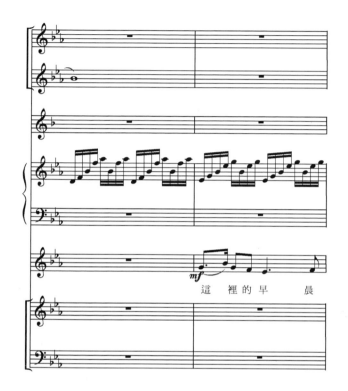

一九四三年的歌舞片電影《鸞鳳和鳴》中，因應劇情的需要而作了兩首成雙的歌曲：〈可愛的早晨〉以及〈討厭的早晨〉，以顯示出兩種不一樣的居住環境、生活方式與心情[26]。〈可愛的早晨〉為降 E 大調，慢板。由以上九小節的採譜，音樂的一開始就借用了兩段音樂，葛利格（Edvard Grieg）[27]的皮爾金組曲（Peer Gynt Suite No.1, Op.

[26] 這兩首歌的歌詞分析，詳見第三章第三節作詞者李儁青研究

[27] 挪威音樂家葛利格（1843-1907），為國民樂派的作曲家。二十三歲定居挪威時，已是有名的音樂家與指揮。葛利格每年會到歐洲巡演一次，並且在現今的奧斯陸創辦一所音樂會社（1867），親自擔任指揮。一八七四年葛利格獲

46）[28]中的一曲〈早晨〉的前六小節、與巴赫平均律中的 C 大調前奏曲前兩小節，把後者移高小三度之後，直接把兩段拼接在一起，成為〈可愛的早晨〉之前奏；亦即，把葛利格對早晨的描述加上巴赫平均律的開始，當作是影片中電台的歌唱播音員一角對於早晨清新、鮮活的想像。

　　旋律部分，〈可愛的早晨〉一開始的旋律特徵便確立了宮調式的性格：著重宮音與徵音，亦即音階中的主音及五音。旋律的進行多使用二度、三度、六度音程，具中式旋律特色；裝飾音的使用極多，造成婉轉迴旋的效果，以第一句為例：

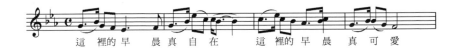

和西方的裝飾音規則不同，中式旋律中並非「和聲外音」才是裝飾音。第一個小節中，第二個音降 B 雖然可與伴奏的和聲合併，但是在旋律上卻是個裝飾音，以增加婉轉的韻味；而後面的 F 音也是一個裝飾音，真正的骨幹音只有 G 音而已。這個四音的旋律正是樂句 a 的主題，樂句中的四小句都有這個主題的影子，並且以此發展為

得政府的資助，隱居鄉下，專心作曲。葛利格較為著名的作品多為小型室內樂作品，如皮爾金組曲、A 小調鋼琴協奏曲。

28　文學家易卜生（Henrik Ibsen，1828-1906）在一八六七年將新作的五幕幻想劇《皮爾金》，委託作曲家葛利格編寫劇樂，近一年半才完成，兩者相映出色，首演時極為成功。之後葛利格又將其中較優美而適合音樂會演奏的樂段稍加修改，在一八八八年編寫成膾炙人口的兩部組曲，其一便為〈皮爾金組曲〉。〈早晨〉（Morgenstimnung），為一首描寫清晨氣氛與爽朗情景的著名樂曲，原為幻想劇《皮爾金》的第四幕前奏曲，敘述皮爾金喪母後，想前往非洲嘗試新的冒險，開始向摩洛哥的海岸前進。

「起、承、轉、合」的形式；這樣的手法正是中國民歌中常見的。第三小節使用了四音／變徵音，且落在重拍，正是陳歌辛常用的七聲音階與大調音階混用手法。

這一首歌最精采之處在於伴奏部分，值得添上一筆：全曲曲式為兩段式，A 段共有兩種伴奏音型，

融混後合為 B 段的伴奏模式：

原本是兩種性質不同的音型：滾動的分解和絃，與有弱起切分節奏的垂直和聲；兩者混搭，成為同時有垂直和聲與弱起分解和絃的伴奏。除此之外，由 B 段至 A 段過門也可看出編曲的匠心獨具：

從譜上可清楚看到動線從高音聲部（鋼琴）轉到低聲部（低音提琴），再移交到高聲部（小提琴的撥奏），音高、音色與音型充滿變化。

周璇的唱法詮釋稱得上四平八穩，情感內斂，並合乎樂理：隨著音樂流動、音域高低起伏，上行時漸強、下坡時收尾；A 段主要的附點音型平滑、B 段在吐音、抑揚的輕重明確且富節奏感。她所採用的發聲法也顯示了她對中西合璧的特有詮釋：因著劇中角色需求而選擇西洋式美聲唱法，同時在音質上，選擇了暗而悶、內斂的色彩。在這一首有著巧妙設計的編曲配樂中，周璇採取了不讓自己聲音太過突出的唱法；如此含蓄表達，或許正是她面對伴奏豐富、主旋律卻簡單的歌曲，所採取的詮釋方式。

二、〈送大哥〉

　　一九四六年灌錄的〈送大哥〉，與〈可愛的早晨〉相較，是很不同的中西合璧歌曲。前者伴奏樂器只有鋼琴、長笛、單簧管、低音提琴四樣，遠少於後者的編制；前者原型是一首民歌，後者則是具有中國風味的創作旋律；前者周璇與姚敏兩人對唱，後者為獨唱；周璇以許多裝飾音演唱前者，後者的音則是直爽乾淨。

　　此曲原為綏遠民歌，女聲以四段歌詞敘述送情郎出遠門時，甜蜜又怕人說閒話的心情；由黎錦光改編，把女聲獨唱加上了男聲的相和，重複女聲說過的話。為兩段體（a、b）反覆四次，再加上一個 coda 作結尾。

　　曲調周旋於商調式及羽調式，乍聽之下，以為是「雙重調式／性」的性質，但由旋律編寫過程看來[29]，原來的調式保留在女聲旋律（下譜前兩行）中，輪到男聲（下譜第三行）時便轉換主音／宮音／調式／調性。輪唱的過程中，調性不斷游移，異於只有 a 段旋律時的單純。主旋律採譜如下：

[29]　原有的旋律只有 a 段，黎錦光改編後擴充為兩段

　　女聲部分，是由降 B 音開頭的五聲音階構成，宮音位於西洋音階的 C，為商調式。而男聲部分，音階構造排列為，為西洋小調和聲小音階。單單觀察曲調部分，已經擁有「中西融合」的特質。

　　接下來分析前奏，乍聽之下與歌唱的主旋律毫無關係，但觀察下面兩個旋律之後，發現了耐人尋味的關聯：

前奏(單簧管)：

主 旋律(女聲)：

當把主旋律的基本結構標明出來（以圓圈表示），發現前奏與此非常雷同。以 C 為主音的主旋律被十分巧妙的幻化為下四度、以 G 為主音的旋律，並且由原來的八小節緊縮為四小節，都是以一個音為中心繞到相鄰音再回來的迴旋音型。所以雖然前奏與主旋律的調性不同（G 小調、中國商調式），但是編曲者使它們絲絲相扣，在音符結

構上互相呼應，同時使用前奏最後一小節的鋼琴部分預示第三段歌
詞之後的節奏模式：

鋼琴的左手部分是標準的倫巴節奏，之後再次出現時是在第三節的
部分，以女聲主旋律配上以鋼琴的單音構成的倫巴節奏，等於直接
將西洋舞曲的風味拼湊上民歌風味的旋律線條。

　　綜合前奏及歌唱旋律，再回到調性的分析。實際上，我們可以
中西調性／調式平行分析，以表格示之：

樂段	前奏	主旋律（女聲）	呼應旋律（男聲）
中國調式	G 為主音、羽調式	C 為主音、商調式	C 為主音、羽調式
西洋調式	G 小調和聲小音階	C 小調和聲小音階	C 小調和聲小音階

　　周璇在〈送大哥〉中的演唱，使用了較暗且圓融的音色，咬字
雖與以往同樣的清楚，卻不是如〈四季歌〉中把字的子音、母音／
字頭、字尾乾淨確鑿的咬出，而是含蓄的把字包在音符中。從發聲
來看，此時她的音質寬厚溫暖，甚至帶有一點混濁的氣聲，是以西

洋的胸腔共鳴的唱法來表達此曲。可以說，音樂素材的中西合璧，
導致了周璇在唱法上的調整：雖然曲調是中國地方歌調，但是整體
只剩下民歌的骨而無風韻，致使她在旋律上仍以民歌的潤腔[30]方式
作加花，卻選擇了以西洋的發聲方式來詮釋。

　　值得注意的是，此曲中周璇使用「氣」的方式相當不順，旋律
第一句中每小節都換氣，第二樂句前兩小節後也換一次氣，詞未完、
氣已盡，是她的演唱顛峰時期（1943～1947 年，詳見下一節）中一
首品質參差的演唱。此外，全曲歌唱音量少有變化，幾乎是以平板
的情緒來演唱，無法找出任何突出之處；加上四段旋律完全相同，
或許可以稱之為一首「反高潮」的特殊歌曲吧。

三、〈西子姑娘〉

　　關於〈西子姑娘〉的創作以及背景資料，在前章提到作曲家劉
雪庵時已討論過，於此不再贅述。一九四七年錄製的〈西子姑娘〉
分成上下兩首，共三段詞；上闋有兩段歌詞，下闋的旋律及配器同
於第一首，但由器樂演奏一次、再唱另一段詞。以 D 音為主音，主
旋律為宮調式，全曲無轉調，以西洋管絃樂團伴奏，節奏模式為探戈。

　　這首歌曲最突出之處在於旋律（歌譜請見第三章第二節），可以
歸類為敘事音樂，因為旋律隨著文詞高低起伏，尤其與第一段歌詞
最為密合，與中式歌曲中的「文人詞曲」源屬同根；但這首歌易記
又動聽的原因，是動機的不斷重覆，因此也可以西洋古典音樂常用
的手法──音樂動機（motif）的手法來判定曲式：前奏之後，以動

[30]　潤腔：以裝飾音增加旋律的曲折，使曲調更優美。

機 a 貫穿的前半曲為 a 段（五至二十小節），後半曲則為 b 段，遍佈
b 動機（二十一至三十九小節），所以曲式為二段體。換句話說，它
使用了兩個主要素材：動機 a、b，並在曲中以各種方式、不時穿插
出現。動機的原型分別是五與六小節、及二十一小節；動機 a 大多
以音高改變、節奏不變的方式來維持統一性，動機 b 則在音高及節
奏上都有變化。從以下摘節的譜例及說明便可做清楚的了解：

兩個動機不斷地輪流、交錯、延展、擴充，使得曲子韻味十足，旋
律迴繞、不絕於耳。

　　在伴奏織度上，這首曲子和周璇其他以西洋曲式為架構的歌曲不同，整曲沒有變換節奏型態、配器手法。美其名是管絃樂團伴奏，嚴格來說，只是用到管絃樂器，但同時演奏的樂器其實不多。伴奏的主要架構是以低聲部的絃樂器為底、上面浮著一條高音樂器的旋律線，此般使用西洋樂器、卻沒有西洋音樂的語法，顯得不中不西。在周璇中西合璧式的眾多歌曲中，有一些也採用了這樣的伴奏方式，比如〈梅妃舞〉、〈母女倆〉、〈冷宮怨〉等。和聲進行相當簡單，大部分都是 I、II、V、VI 和絃，三十一（下圖）與三十八（下下圖）小節的和聲過於單薄以至於無法判斷，令人聯想到賀綠汀為〈天涯歌女〉寫的「對位式」伴奏，兩條線產生的只能稱作半諧和音程[31]：

[31] 兩個音之間的距離為音程，一、四、五、八度為完全音程，二、七為不協和音程，其餘為不完全協和音程。

基本上沒有西洋的三和絃概念在其中，音的使用以旋律為最大考量，組成簡單，偏向中式音樂的進行方式，我稱之為「中西合璧式和聲」。

以上分析，可知〈西子姑娘〉的伴奏、和聲遠不如旋律來得精緻；因此演唱的好壞決定了音樂品質。一般而言，周璇唱西式旋律的歌曲時，共鳴部位寬廣，且鼻音較重；唱中式旋律的歌曲時，嗓音比較晶亮，也很自然會加上潤飾旋律的裝飾音；而唱中西融合的歌曲時，共鳴方式則因地制宜、隨機轉換。〈西子姑娘〉在周璇的歌曲中，在藝術成就上應可算是數一數二的作品。字字輕重有致，依著文辭中的情感及音樂線條曲線的走向而有或強或弱的張力表現。旋律本身的起伏很大，周璇用了許多的裝飾音（尤以╲最多）以潤飾旋律，使旋律不致呈現有稜有角的狀態；而她對這些裝飾音的唱法是滑順的、靈巧帶過，未因刻意表現裝飾音而喧賓奪主，使得對空軍健兒表達的情意順勢流暢而出。如前所述，此時周璇已把西式的胸、腹腔共鳴與中式的頭腔發聲等兩種歌唱方法融為一體，在唱到高音時她採取西式的共鳴，在真音及假音之間轉換自如。用氣方面，她也按著音樂和歌詞的韻律來斷句以及換氣，跟之前分析過的〈送大哥〉相比，氣足、從容，擺脫了一小節就要換氣一次的窘境。

當背景音樂織度簡單，無法成為烘托氣氛的工具時，歌唱者對樂曲情感的熟悉、樂句的掌握能力等，就成了決定音樂整體的重要判斷標準。周璇在〈西子姑娘〉中以晶亮純淨的音質來表達天真又充滿仰慕之意的情感，每一個音都以溫柔的口吻表達；樂句的斷句上，並非斬釘截鐵切斷再接下句，每一個半／假終止都是欲走還留，音斷情緒卻延續著，直到每一段的最末三個音，才以稍稍漸慢、漸弱的方式來結束。

總括來說，〈西子姑娘〉在周璇的口中被詮釋得相當甜美可人，進退合宜，對於樂句的掌握也相當的精準。這使得簡單的伴奏恰如其分的退居幕後，周璇的歌唱技巧和音樂天份在此精采的發揮著，證明了「金嗓子」的稱號實至名歸。

四、結論

當時很容易就被小市民接受的這些「中詞西曲」，實際上從周璇的演唱生涯未始之時，就已遭遇到「有識之士」的反對聲浪。一九三五年夏，《明星半月刊》登載了莫英所寫的建言：「說到電影歌曲，常不免令人想到美國電影中的那些脂粉酒肉氣的爵士歌曲，……和中國底一些不知是怎樣把那些併湊起來的歌詞而配上一些音就算完事的奇怪歌曲……便成了可怕的一個怪物。當然……這確是千真萬真的事實。」[32]照此文所言，若把爵士歌曲再拼上中國歌詞和中國旋律，那便成了怪物中的怪物，指責它為「靡靡之音」倒還便宜了這大鎔爐般的音樂新品種。前文之所以大費周章，依照各曲的特色採譜外，並以和聲、節奏模式、旋律與周璇的詮釋和技術來分析，就是為了證明這些「怪物」有不少都是具有相當內涵的，雖然血統不純正，但絕非任意拼湊而成。

[32] 見莫英著，〈電影歌曲及其他〉，《明星半月刊》二卷第一期（一九三五年七月十六日），頁8

第四節、發聲技巧

　　雖說周璇音樂有獨特的魅力，但真要探究主體「周璇」在音樂中扮演的角色，那就必須先扣除作詞者、作曲者、編曲者的構思，樂隊伴奏的演奏技術，而單看她的發聲技巧與情感詮釋。以下就周璇的發聲方式探討她獨樹一幟的歌聲。

　　中國流行音樂初始時，黎明暉的演唱風格非常流行，儘管被魯迅鄙夷為「絞死貓似的」聲腔[33]，但是對於明月歌舞團的其餘團員必然產生極大的影響，包括後來成為獨當一面歌手的王人美、白虹等，早期的歌聲都不脫高、尖、細的範圍。張愛玲對此大有感觸：「從前因為大家都有「小妹妹」狂，歌星都把喉嚨逼得尖而扁，無線電擴音機裡的『桃花江』聽上去只是『價啊價，嘰價價嘰家啊價……』外國人常常駭異地問中國女人的聲音怎麼是這樣的。」[34]文中所舉的歌曲〈桃花江〉，由王人美及黎莉莉首唱，周璇與嚴華也在一九三四年灌錄唱片，不論張愛玲聽到誰的版本，都是一樣的尖扁、一樣的「本土」，對外國人而言一樣充滿異國情調。

　　相對於普遍聽見的高音，三〇年代中期白光出道，可能是跨海承接了瑪琳‧黛德麗沙啞又性感的嗓音[35]，以破天荒的低音引發軒

[33] 引自雜文〈阿金〉，載於《魯迅文集》第六卷雜文卷「且介亭雜文」（黑龍江：黑龍江人民出版社，1995），頁167。原文發表於一九三六年二月《海燕》月刊第二期，寫於一九三四年十二月。

[34] 引自張愛玲〈談音樂〉，《流言》（皇冠，台北：1991），頁220-221

[35] Marlene Dietrich（1901～1992），出生於柏林，在一九三〇年主演的電影《藍天使》（Der Blaue Engel）與《摩洛哥》（Morocco）中分別扮演歌女與歌舞劇演員，使她一夕之間成為國際明星，兩片中邊歌唱邊以服裝、動作與表情挑情作樂，成為三〇年代眾人簇擁的性感象徵。見《世紀電影年鑑：百年世界電影編年全紀錄》（城邦文化，台北：2001），頁85-88

然大波，或多或少也影響中國歌壇，開展另一番風味。此處我們可以看出跨國文化藩籬被打破、進而產生影響的痕跡：傳統戲曲中的年輕女子，即使由男演員裝扮而成，廣泛都以拔高吊絲的細嗓子發聲，聲音低又粗的女子前所未聞，流行音樂開始時亦是如此。據傳出身科班（日本大學藝術科與三浦環歌劇學校）的白光，原本是女高音，由於受過聲樂訓練，為了標誌出獨特性而轉為慵懶滄桑的低音[36]，她由「理所當然」的高音，改為「與眾不同」的低音。

　　要判斷異國文化對周璇的歌聲產生影響，不只是由於她的音域隨著年齡改變，而是發聲方式的潛移默化。由明月團的小歌女到歌舞電影的大明星，周璇聲音的「本質」一直都與中國傳統唱法有密切關係，嗓音符合「甜脆圓潤水」[37]的特色，隨著年日漸增，她的發聲與共鳴區域由中式轉為西式，又在人生最後的年日（一九四八年始）回到原本的音色[38]。十分有趣的是，中間那一段「洋發聲法」所錄的許多歌曲中，偶有「偷渡」傳統發聲方式，但又在音色上靠向西化，與歌曲形成過程中的「跨國化」中西合璧相互呼應。在探討各時期周璇音色、發聲共鳴、咬字讀音的發展之前，必須先說明中西唱法的方式與特色。

[36]　引自張夢瑞〈魂縈舊夢：憶一代妖姬白光〉，《金嗓金曲不了情》（聯經，台北：2003），頁 15

[37]　張權〈如何演唱中國歌曲〉，《中國聲樂研討會論文集》（香港大學亞洲研究中心，香港：1998），頁 151

[38]　當我在分析這些歌曲時，一開始以為可以聽覺判斷的方式發現錄製時間不明的單曲年代。然而實際在執行時，卻因著當時錄音條件之故，使得今日不管轉換成任何的聲音檔案，或多或少都有失真的狀況。尤其是許多未轉為 CD 格式的周璇歌曲，如今以 mp3 或 wma 等聲音檔案的形式，經由歌迷與收藏者放在網路上供人聆賞，雖然方便，但高低頻都已被刪減，音質模糊，因此無法精確地判斷音色與共鳴位置，是為遺憾。

　　中國傳統音樂中對於歌唱的論述，早在唐代段安節《樂府雜錄》已形成一套發聲方式：「善歌者，必先調其氣，氤氳自臍間出，至喉乃噫其詞，即分抗墜之間，既得其術，即可至遏云響谷之妙也。」到了宋代沈括《夢溪筆談》卷五〈樂律一〉更為清楚：「古之善歌者有語，謂『當使聲中無字，字中有聲。』凡曲，止是一聲清濁高下如縈縷耳，字則有喉、唇、齒、舌等音不同。當使字字舉本皆輕圓，悉融入聲中，令轉換處無大塊，此謂『聲中無字』，古人謂之『如貫珠』，今謂之『善過度』是也。如宮聲字而曲合用商聲，則能轉宮為商歌之，此『字中有聲』也，善歌者謂之『內時聲』。不善歌者，聲無抑揚，謂之『念曲』；聲無含韞，謂之『叫曲』。」段安節強調的是「氣」的發聲位置與路線要通暢，沈括則是統合了古代認為字與字連貫的音在轉換時無滯礙，聲調也需跌宕，字音則分喉、唇、齒、舌等。總之，咬字要清晰，轉音要圓滑，氣沉丹田、以字帶聲；多用頭腔共鳴（稱腦後音）、併用胸腔共鳴（稱腔音）。與此相對，西洋唱法則是源自歐洲，更精確的說，是「美聲唱法」（Bel Canto），源於義大利，原文之意為「美麗的歌唱」——指為炫耀歌者柔滑流暢的聲線。美聲唱法講求高中低音域三個聲區的聲音統一，頭、胸、腹腔共鳴混合運用，音色圓潤柔和，音域較廣，氣息用量省。與「至喉乃噫其詞」「氣沉丹田」的中式傳統相較，喉肌肉與聲帶放鬆，喉頭穩定，吸氣至後腰與腹部。

　　兩者相較，傳統唱法音色真實，字字分明，音域較窄，共鳴區位較高，喉部肌肉緊，而美聲唱法音色較暗，採胸腹式呼吸法，聲區統一、不因音域變化而產生音色斷層，發聲位置固定。由周璇的嗓音分析，她的音色以傳統唱法發聲時，明亮、尖銳，吐字直接；以美聲唱法發聲，音色暗、圓，以「起毛邊」形容甚為貼切，聲帶

舒展放鬆，共鳴區域混合頭、胸、腹三腔，較長的音自然產生微顫
（vibrato）。但是無論她以何種發聲法歌唱，整體而言呼吸過淺，造
成氣息短小，支撐力不足，音量也偏弱。流行音樂借用傳統或西方
的唱法，本來就少見「正統」或「科班」的路線，像白光、李香蘭、
歐陽飛鶯、後期新加坡的華怡保等號稱「（花腔）女高音」或「女低
音」的歌手，也少被聲樂界承認。而周璇出身歌舞團，一九四一年
才拜師學唱京劇（見本章第一節），雖然不能以「民族唱法」或「聲
樂唱法」二分的帽子強蓋在她身上，但是很明顯地她的歌唱風格源
自這兩種東西方傳統，因而以此觀察她聲音的轉變，並探察出轉變
的脈絡。

　　我把周璇的發聲方式切割為五個時期，分期的標準是以共鳴區
域的變化和嗓音使用的成熟度來區隔。第一期為預備期，是以傳統
中式頭腔共鳴，由唱片中可聽出音域不定，並無明顯的強弱表情，
顯然還在摸索嗓音的用法。第二期為頭腔共鳴的穩定期，周璇嫻熟
於民歌小曲的傳統歌唱法，然而歌曲的詮釋素質不一，並非每一首
作品都像〈四季歌〉那麼廣受歡迎。第三個時期只有兩年，是周璇
由中式唱法轉變為西式唱法的過渡期。第四個時期為高峰期，周璇
的歌唱以美聲唱法為主，情感的表達成熟，其時灌唱的歌曲流傳至
今的比例最高，是為質量皆佳的五年。最末一時期是最奇特的，嗓
音用法回到最初的頭腔共鳴，氣息短促而急喘，似乎是謝世前的奮
力一搏。以下依次論述之。

一、預備期（30 年代初～1936 年）

　　這幾年間，灌錄過的曲目大約從〈薔薇處處開〉到〈扁舟情侶〉，可惜流傳下來的極少，能確定時間的曲目更少。整體而論，周璇的音色尖亮，喉部緊繃，吐字清晰，共鳴區位狹小，僅限於頭腔，甚至只有喉部或鼻腔，使得聲音的振動扁平。

　　舉例說明，〈薔薇處處開〉音域特窄，〈特別快車〉與〈扁舟情侶〉音域略寬，〈桃花江〉音域高。歌曲音域落差如此之大，顯示周璇正在摸索聲音的使用與表達，也顯示當時的音域極有彈性。

　　無論如何，這段時期周璇不管唱高或低，發聲都由喉嚨直線經過脣齒而出，雖然吐字分明，但音色尖直而扁平，也沒有音量的強弱差異，正是沈括所形容「聲無抑揚，謂之『念曲』」。總括而論，年輕的小歌女最欠缺的則是情感詮釋，除了〈扁舟情侶〉略帶羞澀內斂之口氣外，每首歌曲大開大放、整齊劃一的樂句處理顯得單調薄弱，或許是開朗青春的音色、清晰的口齒、落落大方的氣勢彌補了音樂性格的不足，而使得她在播音界中獨占鰲頭，並且因此踏入歌唱與電影界。

二、中式唱法成熟期（1937～1939 年）

　　第二階段的三年間，為頭腔共鳴發聲法的成熟期，大部分歌曲旋律也都屬傳統中式，發聲方式與第一階段基本上相同，倚賴喉部的使用，發聲位置常游移，但不同之處在於開始有情感與音色的變化。

　　這時期周璇開始灌錄電影插曲，音樂種類變化增多，音域漸廣，統計之後，最低音與最高音的音高為 ♪♪，音域差距拉大，音色的掌握比以前精準，〈四季歌〉等已經有甜潤清脆的表現；然而情感表達的狀況仍然不穩定，〈天涯歌女〉、〈難民歌〉的音樂性較多，又有輕重的音色變化，〈賣雜貨〉、〈送君〉稍稍帶點戲劇性的起伏，相對的，〈何日君再來〉、〈五更同心結〉缺乏高潮迭起的張力，〈天堂歌〉的表現方式退化到第一時期的「念曲」。

　　按照錄唱順序排列，她的詮釋時良時莠；也就是說，雖然發聲法成熟了，技巧與情感的表現卻還無法穩定的控制自如。同時，由於咬字過於俐落乾淨，使得音色仍然稍嫌歡快，也常使得敘事性或悲劇性的歌曲——如〈天堂歌〉、〈難民歌〉、甚至〈天涯歌女〉等——點綴了輕微的諷刺感。

三、過渡時期（1939～1941 年）

　　周璇發聲方式的第三階段，是由傳統唱法橫跨到美聲唱法的過渡期。基本上，這兩年的共鳴區域仍為頭腔共鳴，「跨文化」的轉變過程是漸進的。

　　一九三九年末上映的《董小宛》中，周璇唱了同名主題曲，發聲與共鳴幾乎跨進了美聲唱法，而一九四〇年的〈燈花開〉、〈點秋香〉、〈月圓花好〉又回到原本的發聲方式。除此之外，〈心頭恨〉、〈心願〉、〈麻將經〉、〈賣燒餅〉、〈街頭月〉等的音色可說是又中又西，有著起了毛邊卻又明亮的質感，〈夢〉、〈拷紅〉、〈花開等郎來〉的音色則是傾向美聲唱法的圓融，但在發聲方式上，這些歌曲依舊屬於為喉位高緊、偶帶喉音的頭腔共鳴。

　　一九四一年，周璇的唱腔往美聲唱法靠近，雖然頭腔共鳴依舊，也有歌曲保持前一時期的音質，但也有歌曲唱法為聲帶轉鬆、喉部肌肉舒展，音色轉為暗而溫潤，如〈梅妃舞〉、〈憶良人〉、〈五月的風〉。而美聲唱法中常見的長音微顫，此時開始越來越多出現，即便在頭腔共鳴的歌曲，如〈採檳榔〉、〈淒涼之夜〉、〈划船歌〉、〈天長地久（上、下）〉、〈憶良人〉都已採用較大幅度的顫音作為長音收尾。

　　綜合而論，同樣是頭腔共鳴，在歌曲〈董小宛〉之前仍然是喉部繃緊、音色尖直明朗，到了過渡時期，一九四〇年音色偶見晦暗，四一年喉部的用力方式已異於傳統中國方式。值得注意的是，周璇開始出現中氣不足的狀況，她的呼吸本就淺薄，一旦發聲方式轉換、呼吸方式也隨著調整，在前後不繼的狀況下，音值長度與音量便打折扣。舉例說明，〈五月的風〉音虛且飄，合唱襯托的〈鍾山春〉反而使她被埋沒在別人的共鳴裡，〈天長地久（下）〉周璇接在眾聲齊唱之後唱出「你別來無恙」，音量微弱，變相地表現出天上織女的縹緲氛圍，種種狀況可能因為共鳴區域的移動與摸索而造成。

　　一直到這個時期，「小妹妹聲」仍大行其道，受歡迎的女歌手中，周璇、姚莉、白虹的嗓音有一定的相像。單以一九四〇年觀察，第一個例子為〈點秋香〉，周璇與白虹輪唱女聲，若不刻意分辨，很難發覺它們之間的差異，因為籠統而言都是扁而尖；姚莉的〈玫瑰玫瑰我愛你〉，演唱者常被大眾誤為名氣較大的周璇，她們同樣有滬腔口音，音域也高。白虹的〈莎莎再會吧〉，前段很難判定演唱者是白虹或周璇，原因在於兩人顫音與轉音的方式極為相像。有趣的是〈莎〉其中一句歌詞與旋律（下圖下）竟然與同年周璇所唱〈襟上一朵花〉（下圖上）完全一樣！

愛　　他有　　花　一　般　的　夢

她是花 啦又是夢，　什麼夢？　花　一　般　的　夢

通盤比較，三人的音質與發音方式相似又各有特點：姚莉的音也是高細，但用了較多的胸腹腔，並且顫音寬度較大，氣息順而穩；白虹雖與周璇一樣鼻腔共鳴明顯，但白虹中高音穩固；周璇常把高音往後腦內縮，造成高音扁平、音量稍弱，而中低嗓音仍屬稚嫩。

四、高峰期（1943～1947 年）

　　周璇發聲技巧與情感演繹的成熟期在一九四三至四七年，她主演的許多的電影都以一連串的插曲烘托劇情，灌錄唱片數量空前之多。然而常被忽略、卻又非常明顯的現象是，周璇音樂成就最高之時，實際上與〈桃花江〉、〈四季歌〉的發聲、共鳴、音色大異其趣，她受人歡迎的透亮音質不再，清一色皆是濃暗圓柔的音色，顫音頻率較寬大。雖然有些歌曲仍是用傳統的腦後音共鳴，正如前述的「偷渡」傳統唱法，例有〈相思的滋味〉、〈笑的讚美〉、〈送大哥〉、〈晚安曲〉、〈花外流鶯〉等等，但是聲帶舒緩，音色也屬晦暗溫潤，不妨把頭腔共鳴當作擺脫不掉的習慣。

　　整體看來，她對混合共鳴——聯合頭、胸、腹腔為共鳴區域——的發聲方式已能掌握，即使不全能控制聲區、使音色無斷層，但最

大的成就在於情感詮釋與美聲唱法渾然融合，高峰期的頂點在一九四六年《長相思》插曲〈燕燕于飛〉。這首歌類似於古典音樂中的敘事曲，樂句抒情、情緒變化大，周璇的演唱最顯著之處在於細微的表情變化多，音有輕重緩急、有強弱張力，並且共鳴區域雄厚，聲區統一；與之前三階段絕大多數作品中音量一致，時常被同音域的伴奏樂器淹沒，下腹部（美聲）／丹田（中式）的支撐力不足使音漂浮等狀況相較，由此曲可見周璇聲音技巧趨向純熟，音域寬廣，高低音力道皆穩健。這首歌的旋律採譜附在論文末的附錄四，由於許多精細的詮釋無法在譜上陳明，只能盡量記錄音量與樂句的方向，不過已足以看出周璇對於音樂結構了然於胸，每一句幾乎都為長達四小節以上、力度變化需顧前顧後，是成熟而完整的表現。

五、終期（1948～1957 年）

　　一九四八、四九與五七年是周璇最後有錄音的三年。由聲音的力度聽起來相對虛弱，竟然出現了絕無僅有的走音狀況：

一遍　　兩遍　　仔細挑，　要讓　　人們　　吃得好。

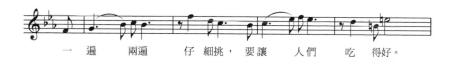

一　遍　　兩遍　　仔細挑，　要讓　　人們　　吃　得好。

上譜為應該唱的音，下譜為她實際所唱，最後兩個音（尤其是末端的長音）往下墜了半音，透露出中氣不足、丹田無力的症狀。

這個階段的音質反璞歸真，共鳴發聲的形式雖保持前期的方式，然而音色卻回歸了明亮的質感，甚至在最後一首〈風雨中的搖籃歌〉中她幾乎恢復／退化為早期的歌唱方式（頭腔共鳴、聲帶緊縮），只是音色稍帶毛邊，顫音頻率如美聲唱法。在最後的幾首歌中出現這樣的嗓音，好似把迴光返照的清朗音色灌入唱片，作為生命終局的預告。

六、結論

以上探討了周璇歌唱方式的轉變：由傳統唱法、到中西混合、再為美聲唱法、最後回歸原點。像她這樣中西兼備的歌手可說少之又少，前期雖然情感表達滯礙、不大有起伏的戲劇性張力，幸而音質的明亮獨具一格，中後期多樣化的歌曲以成熟的情感與技巧詮釋，無怪乎各階段都能留下風貌獨到、且數量一定的作品。經由分期分析後，我們可以看見周璇的歌唱方式中，不管是發聲或發音，都有中西拔河的痕跡，非爭輸贏，而是見到流行音樂順應摩登時代而發展出的姿態；周璇以自身為音樂元素拉鋸的戰場，在自體內吸納、抗衡、消長，展露出無法取代的特色。

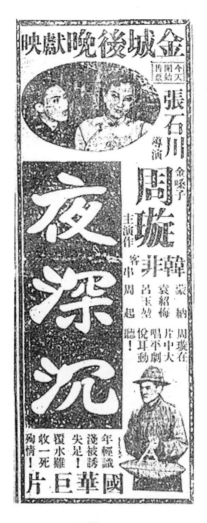

圖 4-1

第五章　周璇歌曲與文學的對照

> 上海呀、本來呀、是天堂，只有歡樂沒有悲傷。
>
> 住了大洋房，白天搓麻將，晚間跳舞場，冬季水汀暖，夏日
> 冷氣涼。……
>
> 上海呀、本來呀、非天堂，沒有歡樂只有悲傷。
>
> 滿目流浪，大餅早縮小，油條價又漲，身死少棺木，生病無
> 藥嚐。……
>
> <div align="right">——一九三九年，電影《七重天》插曲〈天堂歌〉</div>

一九五〇年夏，演完電影《花街》的周璇由香港回到上海，寫了一封信給作曲家李厚襄：

> ……上海的確很安靜呢！一切都沒變，仍有很好的西樂唱
> 片，都是最新的。衣服也隨便穿，很是自由的……什麼東西
> 都便宜，生活低，這次回來真是高興，到底在家舒服呢[1]！

看來周璇對上海的生活不只是習慣，更清楚的說，她離不開這個城市——上海的安靜、穩定、隨意、自由、便宜，而這些帶有「舒服」意義的感受，是由物質生活傳達出來的。衣服、又好又新的西樂唱

[1] 引自《周璇自述》，頁 23

片、便宜的東西，這些日常消費作為周璇判斷一個城市令她高興與否的標準，明顯地上海提供了她對物質的需求，因而滿足了作為「家」的感受。周璇對上海抱持的「都市情節」（李歐梵語）[2]，不只使她離不開這裡，她更以發聲歌唱呼應這個城市所有的風景：舒適卻低價的物質，跨國企業的資本主義，或摩登或隨意的裝扮，時髦的流行文化。最後，她成了這片風景中最突出的標誌。

前兩章對音樂製造者與音樂本身的分析中，多次強調周璇音樂具有異國文化混融的素質，聽眾的耳朵被模塑成為混血流行音樂的接收器。然而，退一步觀看，我認為周璇之所以突出，是因為她以獨特的音樂姿態強化了新舊、中西交雜的上海文化，這種交雜早在二〇年代就已立下基調。因此，要了解周璇與其挾帶的文化內涵，我們除了要回到中國流行音樂的濫觴者——黎錦暉以音樂為手段吸納西方文明、宣揚中國文化，還必須藉由描寫上海的文學作品為途徑，看見一種浪漫又令人眼花撩亂的上海城市素描，而這幅華麗素描的完成正迎接著周璇，以相同色調的音符、歌詞、嗓音鑲入畫中。

本章以音樂與文學的對照，切入這幅圖畫。先由周璇的音樂，理出與左翼作家茅盾筆下的上海城市中，同樣的旋律線。接著以新感覺派作家劉吶鷗、穆時英描繪的上海舞廳爵士音樂，導入黎錦暉／周璇所建立中西交雜的、音樂的物質文化，並從周璇歌曲理解黎錦暉被多方攻訐的緣由，也以黎錦暉所佈下的流行音樂天地，發掘周璇與城市上海之間的親密依存。最後是不可不提的張愛玲，她與周璇僅差一歲，在通俗文學與流行音樂中各自佔有一定地位，以兩人的對照來交互分析，不但貼切，更錯落有致地看見了上海的蒼涼。

[2] 引自李歐梵〈臉、身體和城市：劉吶鷗和穆時英的小說〉，《上海摩登：一種新都市文化在中國 1930～1945》，頁 179

第一節、對照記第一則：顯然的矛盾[3]

　　茅盾的《子夜》始作於一九三一年十月，次年十二月五日脫稿[4]，描寫的時代背景是一九三○年春末夏初的上海都市，原本的寫作目的是要「反映出這個時期中國革命的整個面貌」[5]，卻也讓我們窺見了革命底下的上海文明。李歐梵描述茅盾所勾勒出的上海，是一個「光暗交織的都市」[6]。書裡的「光」，

> ……從橋上向東望，可以看見浦東的洋棧像巨大的怪獸，蹲在暝色中，閃著千百只小眼睛似地燈火。向西望，叫人猛一驚的，是高高裝在一所洋房頂上而且異常龐大的 Neon 電管廣告，射出火一樣的赤光和青燐似的綠燄：Light，Heat，Power[7]！

　　這是屬視覺上的明亮。此外，茅盾以情節穿插，帶領我們瀏覽現代化都市中數不盡的物質──時速每分鐘半英里的雪鐵籠，高聳碧霄的摩天建築，無窮無盡的路燈桿，女人突顯乳房的薄紗夏裝，翹腿的半裸少婦，滿客廳五顏六色的旋轉電燈，搖頭作法的金臉怪

[3]　這個標題出自茅盾「坐在這樣近代交通的利器上，驅馳於三百萬人口的東方大都市上海的大街，而卻捧了《太上感應篇》……這矛盾是很顯然的了。」〈子夜〉，《茅盾全集第三卷》（北京：人民文學出版社，1984），頁9

[4]　見茅盾〈後記〉，《茅盾全集第三卷》，頁533

[5]　見茅盾〈再來補充幾句〉，《茅盾全集第三卷》，頁561

[6]　見茅盾〈再來補充幾句〉，《茅盾全集第三卷》，頁561

[7]　見茅盾〈子夜〉，《茅盾全集第三卷》，頁3

物風扇，加上三個掩不住乳峰與腋毛的彩衣女郎——[8]這些都成為了受到過度刺激的老太爺被推入死亡的幽暗記事。外國文明帶來的光明，毫不留情的殺傷保守傳統，一來一往的光暗衝突映照出兩者並存的上海。

茅盾筆下的強烈對比，數年後由周璇承襲同樣了脈絡。她用歌唱的方式陳列「光暗」兩色，「光」的種類相似於《子夜》中的現代物質，並且把上海中下層的「暗」色系生活更貼近真實地表現。一九三九年電影《七重天》中，有一首徐半梅作詞、嚴華譜曲的插曲〈天堂歌〉，把上海描畫成矛盾交織、悲歡共存的冷血都市：

> 上海呀、本來呀、是天堂，只有歡樂沒有悲傷。
> 住了大洋房，白天搓麻將，晚間跳舞場，
> 冬季水汀暖，夏日冷氣涼。
> 財神爺竟跟他們通了商，洋錢鈔票總也用不光。
> 出入呀、汽車呀、樂洋洋，我的上海人、哎哎！
> 清晨起室內燈光亮，上床時已出太陽。清晨起室內燈光亮，
> 上床時已出太陽。
>
> 上海呀、本來呀、非天堂，沒有歡樂只有悲傷。
> 滿目流浪，大餅早縮小，油條價又漲，
> 身死少棺木，生病無藥嚐。
> 問蒼天難道不是爹娘養？街頭巷隅，水門汀做床。
> 受不盡前生的孽和障，我的上海人、哎哎！

8　見茅盾〈子夜〉，《茅盾全集第三卷》，頁 3-17

要買食糧當了衣裳，有了衣裳沒食糧。要買食糧當了衣裳，
有了衣裳沒食糧。

歌詞不必點明歡樂與悲傷各屬誰人，旋律線跟隨著周璇毫無裝飾
音、直挺挺的嗓音一項一項敘述擁有「水汀」（steam 的譯音，暖氣
爐）、以及以「水門汀」（cement 的譯音，水泥）棲身的兩群人——
被大洋房、麻將、跳舞場、冷暖氣、金銀、汽車簇擁的，以及生活
飄蕩、窮苦病弱、衣食堪慮的。富有的前者與現代科技及資本主義
相連，貧困的後者只有對傳統大餅（燒餅）油條的微賤慾望。周璇
與茅盾相同，以置身事外的敘述方式和不帶貶抑形容詞的價值判
斷，刻劃貧富之樣貌，並且她一視同仁地都以「哎哎」感嘆。其實
由「天堂歌」的取名，就已隱涵作詞者欲藉周璇之口，對上海發抒
看似讚賞的諷刺，作為旁觀者的創作者／演唱者看似事不關己，卻
又深深探入城市各層的生活。較之茅盾，周璇所佔有的優勢是流行
音樂的普及性，遠遠超過小說或文學；由於音樂具有可以傳唱的特
色，所以雖然《子夜》擁有各種中外文版本[9]，但〈天堂歌〉隨著電
影的上映，使得「那個時代的市民愛聽愛唱」[10]。我想大概沒有小市
民是邊看曲譜邊唱〈天堂歌〉的，更可能連識字都有困難的「歌迷」
不在少數，對於上海人們的影響，理所當然較《子夜》更為廣泛。
　　時間再往後一些，顯然這個摩登大城中隱藏的衝突不只一樁。
除了兩年後周璇以三節歌詞的〈銀花飛〉娓娓比對「羊羔美酒」與
「嗷嗷待哺」、「張燈賞雪」與「哀鴻遍野」、「繡羅幃、鳳頭鞋」與

[9]　見茅盾《茅盾全集第三卷》目錄前照片內字。
[10]　引自《上海老歌名典》，頁 40

「無食又無衣」，在一九四四年她又演又唱的電影《鸞鳳和鳴》中再度以對比的形式鋪陳上海的可愛與可厭，只是與〈天堂歌〉不同的是，這回一首歌裡舒張一種情緒：

〈討厭的早晨〉

糞車是我們的報曉雞，多少的聲音都跟著它起，前門叫賣糖，後門叫賣米。

哭聲震天是二房東的小弟弟，雙腳亂跳是三層樓的小東西，只有賣報的呼聲比較有書卷氣。

煤球煙燻的眼昏迷，這是廚房裡的開鑼戲；

舊被面飄揚像國旗，這是曬台上的開幕禮。

自從那年頭兒到年底，天天早晨都打不破這例，這樣的生活，我過的真有點兒膩。

〈可愛的早晨〉

這裡的早晨真自在，這裡的早晨真可愛，聽不見賣米，也聽不見賣菜。

這裡的早晨真自在，這裡的早晨真可愛，看不見煤煙，也看不見曬台。

琴聲兒是多麼悠揚，歌聲兒是多麼輕快；好花在歌聲中開，蜜蜂兒向著琴聲裡來。

這裡的早晨真自在，這裡的早晨真可愛，把煩惱和悲哀，都拋在雲霄外[11]。

令周璇扮演的女主人公感到可厭的，是標準上海弄堂裡的庸俗：擁擠、吵鬧與忙亂，日復一日，千篇一律。影片裡後唱的〈可愛的早晨〉之所以可愛，是因為在安靜又自在的環境裡，飄來一陣陣琴聲與歌聲。當周璇唱第一句「這裡的早晨真自在」與副歌「琴聲兒是多麼悠揚」時，樂隊伴奏是以鋼琴的分解和絃為主，暗示著此「琴」非「中國古琴」，而是「西洋樂器之王」鋼琴。〈可愛的早晨〉十分符合本章一開始所引的周璇書信，她提到安靜、自由、有西樂唱片可聽的上海給了她舒服的感受，而她所唱出的歌曲也「教育」了小市民鋼琴與歌唱的可愛。這讓我聯想到一九三九年《申報》的一則廣告：「重價徵求鋼琴　如有鋼琴出讓　請打電話……張君接洽」[12]，兩個月後同樣的廣告仍持續刊登著，顯示出戰亂時期的上海對鋼琴與西洋音樂仍有一定的需求量，但卻是一種昂貴的需求。所謂昂貴，以周璇在一九四〇年以一千元買下一台鋼琴為例，這已經算較低的價錢[13]；相較之下，當年她主演的《蘇三艷史》最高票價不過九角[14]，

[11] 兩首歌詞作者都為李雋青，上者作曲家為黎錦光，下為陳歌辛。這兩首的歌詞分析，請見第三章第三節。

[12] 見《申報》一九三九年九月二十六日廣告

[13] 當年周璇與嚴華遷至姚主教路茂齡新村一棟樓第三層的兩房公寓，其中一房中還放置了吳村介紹購買的鋼琴，文中紀錄為一千元購置，而一般人得花上一千五百元。關於這部鋼琴之事，筆者所採訪的蒲金玉女士（周璇友人）亦是記得它的價錢與擺放位置。見〈周璇專訪〉，《周璇自述》，頁127-129，原載於《大眾影訊》一九四〇年九月。

[14] 見《申報》一九四〇年九月四日廣告

一份報紙不過六分三厘[15]。買鋼琴要花費的銅鈿便已如此，一般大眾約是沒有餘力聘請音樂教師，這些民生事實再再襯托出有琴聲的早晨真是可愛非常。

　　這一組歌曲所代表的意義，還有更深一層。前一章第四節分析了周璇嗓音的轉變，一九四四年她已邁入西洋發聲法的成熟期，即便她並非以正統的聲樂唱腔演唱流行歌曲，但是她的歌唱風格不可否認地學習自歐洲傳統，音域較廣、音質厚濃圓潤、且色調晦暗。對照三九年的〈天堂歌〉，此時周璇以頭腔共鳴發聲，嗓音歡快尖銳，吐字顆粒分明，色調明亮。交叉對照《子夜》，同樣是站在上海小市民的立場，〈天堂歌〉有諷刺「所謂的文明」之寓意，而〈可愛／討厭的早晨〉是欣慕「所謂的文明」，歌與書中同樣可見由傳統與新潮衝擊所帶來的裂痕。再從聲音的元素探究，〈天堂歌〉的音質嘹亮，為中式傳統發聲，〈可愛／討厭的早晨〉音色暗沉，以西洋美聲唱法產生發音共鳴，此般現象與茅盾之筆產生高度衝突：傳統的不應該明亮，文明與守舊的幽暗勢力理當相互牴觸。然而，事實正是如此顯然的矛盾：明暗的感覺才能造成視覺上的立體感，而傳統與文明的共存，使得上海成為名符其實的「光暗交織的都市」。

[15]　見《申報》一九四〇年六月十五日廣告

第二節、對照記第二則：
探戈宮的爵士樂遊戲[16]

　　由於上海對於消費娛樂的墮落是公認的惡名昭彰，茅盾的《子夜》當然不可免的提到上海舞廳流行的狐步與探戈舞步，和美國電影帶來的〈麗娃麗妲〉歌曲[17]。上海的空氣中盤旋著各樣的通俗音樂，不分上下階層；以舞廳文化觀察，這些通俗音樂的成分正如上節末所描述的新舊共處；據說混雜著西洋樂曲、革新舞曲、民歌小調與戲曲（尤其京劇）曲調的伴舞音樂，曾使舞客們腳步大亂[18]，頓時音樂成了捉弄這群墮落消費者的最佳工具。在高福進的著作中引用了一段相當有趣的歌詞：

　　　　有些舞廳別出心裁地聘請歌女伴唱、演唱。歌女演唱道：「夜
　　　　上海，夜上海，上海是個不夜城。花兒香，姑娘美，舞廳是
　　　　個好場所。」[19]

[16] 引自劉吶鷗「在這『探戈宮』裡的一切都在一種旋律的動搖中──男女的肢
　　　體、五彩的燈光和光亮的酒杯……」〈遊戲〉，《上海的狐步舞──新感覺派
　　　小說選》，頁313
[17] 見茅盾〈子夜〉，《茅盾全集第三卷》，頁34
[18] 引自高福進〈室內娛樂：男女同舞同樂時代的來臨〉，《「洋娛樂」的流入──
　　　──近代上海的文化娛樂業》，頁80
[19] 同前註

　　這兩句歌詞令人毫不遲疑的聯想到周璇在電影《長相思》的舞廳伴唱的〈夜上海〉，看來兩者的用字重複、句法也有相似處，但實際上觀察下面的樂譜：

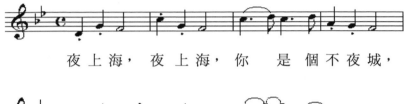

夜上海，　夜 上 海，　你　　是 個 不 夜 城，

華 燈 起，　車 聲 響，　歌 舞　　昇　　平。

且不論歌詞用字的優劣，單就音樂而言，一直到「姑娘美」都還勉強合得上旋律，但最末句的字塞不進旋律中，若是硬要配對而唱，聽起來十分可笑；原本的〈夜上海〉被作詞者兼電影編劇范煙橋設定成具有積極向上的歌詞結局，也與「舞廳是個好場所」對夜生活的耽溺大異其趣。很顯然地，這段舞廳獨有的歌詞並非依照〈夜上海〉的曲調來唱，但是它的刻意模仿〈夜上海〉原曲，揭露出上海各種娛樂事業與周璇音樂的緊密相連。她的歌曲是這幅物質慾望一覽圖中，唯一可以串聯起像范煙橋那樣的愛國文人，以及燈紅酒綠的舞女與舞客的樞紐。

　　要唱上海，異國風味的音樂絕不可少，要寫上海亦是如此。在劉吶鷗〈遊戲〉的佈景「探戈宮」裡，爵士樂四處流竄：

　　……正中樂隊裡一個樂手，把一支 Jazz 的妖精一樣的
　　Saxophone 朝著人們亂吹。繼而鑼、鼓、琴、弦發抖地亂叫
　　起來。這是阿弗利加黑人的回想，是出獵前的祭祀，是血脈
　　的躍動，是原始性的發現，鑼、鼓、琴、弦，嘰咕嘰咕……
　　經過了這一陣的喧嘩，他已經把剛才的憂鬱拋到雲外去
　　了……
　　——跳吧！
　　他放下酒杯說[20]。

此文寫作時間為一九二八至二九年[21]，此處他筆下的爵士樂代表著
狂野的激昂，頹廢的浪漫。然而，爵士樂裡是沒有「鑼」類樂器的，
類似的金屬聲音應為腳踏鈸（Crash Cymbal）、銅鈸（Hi-Hat）或牛
鈴（Cow Bell），由描述樂器的「不精確」來分析，爵士樂隊成為了
催醒欲望的興奮劑之象徵。與劉吶鷗筆下的樂器帶來的效果相較，
「黃色音樂之父」黎錦暉顯得十分不「黃色」，相反的還很接近歐洲
「文明」。一九二〇年他成立被安德魯·瓊斯定位為「黎錦暉創作新
式城市流行音樂的載具」的「明月音樂會」[22]，樂器的使用顯示當
時他對於拉近聽眾與「西方古典音樂」之距離的企圖心：小提琴（樂
手如王人藝、張簧、嚴折西等），鋼琴（章錦文），多樣銅管樂器，
黎錦暉與兄弟黎錦光輪流擔任樂隊指揮[23]。話說回來，一九三五年

[20] 引自劉吶鷗〈遊戲〉，《上海的狐步舞——新感覺派小說選》，頁 314
[21] 引自嚴家炎〈（附錄）新感覺派主要作家〉，《上海的狐步舞——新感覺派小
　　　說選》，頁 332
[22] 引自安德魯·瓊斯〈黎錦暉的黃色歌曲〉，《留聲中國》，頁 121-122
[23] 根據林暢先生提供的資料。洪芳怡電話訪談林暢先生，二〇〇五年一月十二日

黎錦暉在上海的高級夜總會揚子飯店，帶過中國第一支全由華人樂手組成的爵士樂隊，在外籍樂手一面倒的上海，是極為特殊的狀況[24]；由此可看出當時爵士樂的風行，還有他對民族的熱誠——縱使是在西洋租界下，金迷粉醉的環境裡，黎錦暉仍有替中國人揚名的決心[25]。

　　黎錦暉與爵士音樂的關係絕對不只於此。瓊斯的外國耳朵提醒我們「應當要聽聽美國爵士樂裡隱藏的『中國味兒』，這跟中國流行歌曲裡的『美國味兒』一樣鮮明。」[26]，比如周璇所唱的〈特別快車〉，「一聽就絕對教人聯想到艾靈頓公爵的〈破曉特快車〉（Daybreak Express）」[27]。當周璇回溯自己踏入演藝圈的經過，顯然她覺得是與「爵士樂」的流行大有關係：

> ……當……爵士音樂……風靡了這十里洋場，我就在這當兒加入了某一個歌唱團……我生命的第一站還在歌唱團上。上海是盛行著爵士音樂的歌唱，愛好歌唱的人們都起來組織歌唱團……我就在這當兒加入了歌唱團，到處獻唱，為了自己的興趣……[28]

短短幾百字中，她兩次提及爵士樂，看起來是受到爵士樂的強力感召，加上對歌唱的愛好而加入歌唱團演唱。前文第四章二、三節分

[24] 引自安德魯・瓊斯〈黎錦暉的黃色歌曲〉，《留聲中國》，頁 149-150

[25] 同前註

[26] 引自安德魯・瓊斯〈緒論：傾聽中國留聲〉，《留聲中國》，頁 9

[27] 引自安德魯・瓊斯〈黑人國際歌：中國爵士年代記事〉，《留聲中國》，頁 167

[28] 引自周璇〈我的從影史〉，《周璇自述》，頁 3

析了周璇的西式與中西合璧歌曲，幾乎每首曲子都是以爵士樂的舞蹈節奏為節奏模式，可以說爵士樂的元素充滿著周璇的音樂。被當代人評為「『黎派』的第一個紅人」、「『黎派』屬一屬二的一個優秀的歌唱人才」[29]，她的成就脫不離黎錦暉為流行歌曲打下的基礎，理當承接了黎錦暉對爵士樂的推廣與吸收。另方面，爵士樂被學院派出身的蕭友梅譏為「西洋音樂中的不良好者」[30]，又作為劉吶鷗筆下狂野、頹廢、肉欲的興奮劑，由於黎錦暉為流行音樂佈的局被多方貶抑，她自然也被捲進了「高尚的西洋音樂」對上「低俗的流行音樂」戰火之中。

在周璇加入歌舞團之前，黎錦暉致力於國語普及是眾所皆知的。他帶著女兒黎明暉，組織了國語宣傳隊，到處以音樂──並且是西洋樂器的演奏，作為推廣的媒介。表演的過程以王人美敘述的最為生動：

> 宣傳開始常常由她（黎明暉）用國語唱白話文歌曲，她父親用小提琴伴奏。唱完歌，她父親講解注音字母……結束後，他們父女倆雙簧表演琴語，那是最迷人的節目。他們請觀眾隨意寫一句白話文，交給黎錦暉先生，黎先生用小提琴拉出相應的曲調，明暉聽後在台前黑板上寫出注音字母，再譯成

[29] 引自〈周璇歌唱會紀實〉，《周璇自述》，頁149，原載於一九四五年五月《上海影壇》

[30] 引自安德魯・瓊斯〈尋找管絃新聲〉，《留聲中國》，頁69，原出處為〈音樂的勢力〉，《音樂教育》第三卷，一九三四年三月，頁13

漢語，結果和觀眾所寫的完全相同。大家驚訝極了，一再要求重演[31]。

黎錦暉捨棄了以文言志的方式，主動獻聲／現身，到松江、蘇州、無錫等地的學校、禮堂巡迴演出[32]，並且選擇了世紀初使中國人倍感新奇的玩意兒：小提琴，這個代表了西方強權文明的樂器。黎錦暉善用了這等吸引力，影響人們樂意「一再要求重演」地學習國語，因而使得他的名氣比任何學院派的音樂家都來得響亮，這些人再怎麼宣揚理念，終究也比不上黎錦暉與民間的貼近。

黎錦暉貼近民間的方式，常是如同上述般，挾帶西方文明的媚惑。比如一九二〇年代後期明月歌舞團的表演中加入了踢腿的動作，透露出百老匯與好萊塢的影子[33]；一九三〇年演出的「兒童歌舞劇」《三隻蝴蝶》，他對團員寫下的卷頭語有如下話語：「大家要明白：美貌的人，就是我們人類中的精華，例如中國有美貌的人，就是中華民族的光榮……」[34]這段文字很顯然的有優生學的提倡者英國學者蓋爾頓（Francis Galton，1822～1891）學說的痕跡。更直接的說，他所創立的「兒童歌舞劇」有歌、有舞、有佈景、有「華麗之服裝」與「交響樂」[35]，這些的源頭都與他曾看過的美國蛤尼斯

[31] 引自王人美口述、解波整理《我的成名與不幸——王人美回憶錄》，頁 42-43
[32] 同前註
[33] 引自安德魯・瓊斯〈黎錦暉的黃色歌曲〉，《留聲中國》，頁 129
[34] 引自黎錦暉〈三隻蝴蝶〉，《黎錦暉兒童歌舞劇選》，頁 13
[35] 引自黎錦暉〈三隻蝴蝶〉，《黎錦暉兒童歌舞劇選》，頁 37，「本劇……索譜的人很多……努力編印交響樂譜一本，舞譜一本……既經精密的訓練，又備華麗之服裝」

古典歌舞團、法國鄧肯歌舞團[36]、日本寶塚歌劇團[37]等等有直接關係。黎錦暉把這些外國文化中的新鮮刺激融入巡迴各地的歌舞表演，然而，在當時「民智未開」的環境中，部分知識分子對這個發源自上海的團體卻是「正人君子斥之為『下里巴人、玷污學府、村歌小調、遺害兒童』」[38]、「黎錦暉式的音樂充滿了小學校，惡化或腐化的小學生的純潔心……」[39]，言下之意是黎錦暉的理想一無可取。即便他努力融會西方文明為教育媒介，倡導「歐洲音樂」與「純潔的兒童」的蕭友梅等人，並不認為需要黎錦暉這般貼近中下層平民、通俗卻「下流」的引介手段。

更為這些「正人君子」所詬病的，是由黎錦暉創作、一九二〇年代開始灌錄的愛情歌曲，如〈毛毛雨〉、〈桃花江〉等。我認為最苛薄、最鄙視的話，出自賀綠汀之口：「假如黎錦暉真是代表中國民族的藝術家，那麼一般外國人稱中國民族是世界上最墮落的民族，一定是千真萬確的事了。」[40]賀綠汀並非獨排眾議者，由他的批評看來，黎錦暉媚俗而墮落之過，簡直有辱國格。一旦使他麾下的女歌手們紛紛灌唱這些通俗的音樂，而伴奏樂隊配上爵士樂節奏，再藉著唱片工業的發達而把他的品味大量傳播，黎錦暉之墮落的影響

[36] 引自楊佃青〈在文學和音樂之間──黎錦暉和他的兒童歌舞作品〉，《浙江師大學報（社會科學版）》3：1994，頁32

[37] 引自安德魯・瓊斯〈黎錦暉的黃色歌曲〉，《留聲中國》，頁129，轉載自黎錦暉〈葡萄仙子增訂宣言〉，《葡萄仙子》（上海：中華書局，1928），頁4

[38] 引自常曉靜〈黃自・黎錦暉・新音樂〉，《華僑大學學報（人文社科版）》3：1992，頁92

[39] 引自安德魯・瓊斯〈黎錦暉的黃色歌曲〉，《留聲中國》，頁128，轉載自青青〈我們的音樂界〉，《開明》4：1928，頁177

[40] 引自安德魯・瓊斯〈黎錦暉的黃色歌曲〉，《留聲中國》，頁111，轉載自羅廷（賀綠汀）〈關於黎錦暉〉，《音樂教育》第二卷，一九三四年十二月，頁35

力真是無藥可救的強烈。當黎錦暉推廣國語與白話文運動，引薦西方樂器至各地學校，用新興的歌舞表演型態教育孩童「救國重任、勤奮學習的態度」[41]，此時還勉強算是「悅耳、健康」的兒童歌曲[42]，然而他的流行音樂卻千篇一律地被貶斥。到底這些歌曲哪一部份的「元素」──歌詞、旋律、伴奏、或其他──惹了禍？我們回到音樂的場景中，沿流溯源。

作為最早與唱片公司簽約的作曲家，黎錦暉一九二九年為大中華唱片寫的歌曲賣座極佳，內容有兒童歌曲、歌舞劇選曲、與兩首愛情歌曲，此外包括黎明暉更早灌錄過的〈毛毛雨〉在內的流行歌曲，樂譜銷路也很好[43]。這首〈毛毛雨〉對黎錦暉而言，是把愛情歌曲大眾化的一種嘗試[44]，但是卻被賀綠汀與劉雪庵的作曲恩師黃自評為「卑劣」[45]。分析〈毛毛雨〉的音樂部分，旋律帶有的「民謠風」[46]與眾多的地方小曲並無特別之處，歌詞也非格外情色，較「年輕的郎、太陽剛出山，年輕的姊、荷花剛展瓣」露骨或挑逗的民歌比比皆是。我以為會惹人注意的，反倒是黎明暉揪著嗓子、以破音取代轉音的歌聲，每個音符都不加修飾的筆直，這樣的歌唱方式，大概正是所謂「村歌小調、遺害兒童」吧？以腐化的程度來說，更惹事生非的歌曲，必須藉由黎派第一紅星──周璇所唱的歌，穿

[41] 引自楊佃青〈在文學和音樂之間──黎錦暉和他的兒童歌舞作品〉，《浙江師大學報（社會科學版）》，頁33

[42] 引自劉靖之〈「五四時代」的新音樂〉，《中國新音樂史論（上）》（台北：燿文事業，1998），頁208

[43] 引自安德魯‧瓊斯〈黎錦暉的黃色歌曲〉，《留聲中國》，頁135-136

[44] 見王人美口述、解波整理《我的成名與不幸──王人美回憶錄》，頁64

[45] 引自常曉靜〈黃自‧黎錦暉‧新音樂〉，《華僑大學學報（人文社科版）》，頁92，轉引自廖輔叔《樂苑談往》（北京：華樂出版社，1996），頁244

[46] 引自陳剛編《上海老歌名典》，頁354

針引線來理解黎錦暉招的災，然後再回過頭來，觀察黎錦暉為周璇所佈的局，與城市上海之間的緊密關聯。

黎錦暉當時寫下的大批歌曲中，特別受到歡迎的有〈桃花江〉與〈特別快車〉。年輕的周璇繼王人美、黎莉莉的版本再翻唱這兩曲，與市場的考量有絕對的關聯[47]。周璇的〈桃花江〉是與嚴華對唱，在男女一應一答之間呼之欲出的是，黎錦暉對西方自由戀愛的嚮往，同時也鼓吹愛情專一的真諦。把周璇與嚴華的〈桃花江〉當作跳板，由王人美、黎莉莉在一九二九年首唱的版本[48]。從狗嘜唱片歌詞單（圖 5-1）[49]的記載，她們所唱的歌詞應該與周璇與嚴華一樣。一方面，我們可以參照周璇唱片而得知王黎二人所唱的歌詞，但另一方面，兩者的相同使得這個版本顯得特別令人驚訝，原因是很難想像在民風保守的當年，這兩位「形象健康」的女子坦蕩蕩地對唱愛情誓言之歌，而聽眾亦不以為怪：

「我也不愛瘦，我也不愛肥，我要愛一位像你這樣的美」

「桃花江是美人窩，你不愛旁人，就只愛了我」

「自從認識得你，立刻中了意、稱了心、生了戀愛、動了情」

「我一看見你，靈魂天上飄，愛情火樣燃，全身溶化了」

[47] 或許還有別的明月社員灌錄，在明月社只要唱片賣座、重灌是很常見的情況，比如唱片收藏家林暢先生在訪談中提及黎錦暉的〈麻雀與小孩〉為黎明暉在勝利灌錄，白虹、黎明健、周璇翻唱；周璇所唱的〈小小茉莉〉原唱者為胡笳。只是礙於資料不足，無法確定周璇是〈桃花江〉的第幾版。洪芳怡電話訪談林暢，二〇〇五年一月十二日

[48] 引自陳剛編《上海老歌名典》，頁 355

[49] 由李寧國先生提供，在此致謝。

王人美在主演的電影中，如《野玫瑰》（一九三二）、《漁光曲》（一九三四）、《風雲兒女》（一九三五），大多飾演清純樸實的角色，而黎莉莉也經常以健美、開朗的丰姿出現，比如《體育皇后》（一九三四）、《到自然去》（一九三六）或《藝海風光》（一九三七）。〈桃花江〉的歌詞對於愛情的態度是如此爛漫天真、情意深切，《上海老歌名典》寫著「（黎錦暉）寫了這首被認為是迎合市民口味的歌曲」，[50]想必是選擇性地只把嚴周二人的版本「對號入座」，忽視了王黎對唱的存在。同樣的情感描述見於郁達夫在一九二七年以日記中勾勒出情節的短篇小說〈她是一個弱女子〉，文中兩位清純的女校學生，與〈桃花江〉有著相似的依戀：「人雖然是很溫柔，但情卻是很熱烈……」[51]同樣濃密的情誼，對唱著歌曲的兩位女子亦相互作出直率的告白，即便今日的流行歌曲也難得一見。從這個角度來看，黎錦暉的確是作了驚人之舉──不只鼓吹愛情自由，甚至沒有性別設限──當然，我們可以質疑他根本沒有性別意識，而僅僅由於明月團的演唱者幾乎為女性。然而，較此更早一些，「唯美頹廢派」的邵洵美（1906～1968）[52]的確為我們提供了王人美與黎莉莉以「聲音模擬」浪漫綺思的藍圖。一九二四年左右，邵洵美在拿坡里的博物館發現了一幅強烈蠱惑他的女子壁畫，自此被莎弗（Sappho）所散發的美完全擄獲。他不只在自己的書齋中掛上莎弗的肖像，並且翻

50　引自陳剛編《上海老歌名典》，頁 355

51　郁達夫著〈她是一個弱女子〉，《郁達夫文集（第二卷）（海外版）》（香港：三聯書局香港分店，1982），頁 217

52　引自李歐梵，〈頹廢與浮紈：邵洵美和葉靈鳳〉，《上海摩登：一種新都市文化在中國 1930～1945》，頁 227-234

譯了莎弗的四首詩，一九二七年又在上海的《獅吼》雜誌寫了關於莎弗的文章[53]。雖然他完全未碰觸到莎弗的作品的重要核心——她創辦了貴族女校，大部分作品都為表達對女弟子的愛慕，所寫下的詩篇被認為是西方古代最早的同性戀抒情詩，後來更依其出生的島嶼命名女同性戀（Lesbian）一字[54]——而只是單純地愛慕、崇拜她意象與文字的美感。邵洵美把莎弗的魅影從此帶入了上海，雖然表面上這個城市仍只有男性的注視與言語，周嚴對唱版本的〈桃花江〉也廣為流傳，然而底下暗潮洶湧，莎弗／王人美與黎莉莉踏著邵洵美／黎錦暉的渾然未覺，暢／唱言著另一種愛情誓約。

　　與〈桃花江〉同樣，王人美唱畢〈特別快車〉，再由周璇接力詮釋。這首歌似乎顯示出另一種氣象，一種有「教化」意涵的，承襲了勸世警惕的通俗文化傳統。周璇在一九三六年錄製的版本，前奏非常長，約有一分四十秒，三節歌詞非常的辛辣，誇張地描寫宴會當中男女由初識、交往、到當場產子過程的快速：

　　　　盛會綺筵開，賓客齊來，紅男綠女，好不開懷。

　　　　賢主人殷殷介紹，這位某先生，英豪慷慨，這位某女士，真博學多才，

　　　　兩人一見多親愛，坐在一排，情話早經唸熟，背書一樣的背了出來。

　　　　不出五分鐘外，大有可觀，當場出彩，

[53] 引自李歐梵，〈頹廢與浮紈：邵洵美和葉靈鳳〉，《上海摩登：一種新都市文化在中國 1930～1945》，頁 227-234

[54] 引自矛鋒，〈西方古代同性戀文學〉，《人類情感的一面鏡子：同性戀文學》（台北：笙易出版社，2000），頁 122

訂婚戒指無須買，交換著就像指尖兒上戴戴。

乖乖！特別快！

一會喜筵開，容易安排，繁弦簇管，好不開懷。

賓主們深深喝采，敬賀巧姻緣，千秋永愛。

敬賀好匹配，萬歲同偕，趕快舉行結婚禮，不要延挨，

儐相扶將進去，上戲台一樣的上妝太。

不出十分鐘外，扮好兩個新人，當場出彩，

少年小姐紅了香腮，打扮成嶄嶄新新的太太。

乖乖！特別快！

既夕把張開，高掛招牌，猜拳飲酒，好不開懷。

新人們殷勤招待，故事講不完，稀奇古怪，笑話說不盡，笑得難挨。

猛聽得新娘大聲喊叫，淚灑胸懷，原來是肚子發痛，發痧一樣痛了起來，

不出百分鐘外，幸福無邊，當場出彩，

當時生下小孩且是雙胎，一個叫做真真，一個叫做愛愛，

乖乖！特別快[55]！

很多字無法由聽寫確定，因為實在聽不太懂周璇的咬字，而且聽來與瓊斯[56]和陳剛[57]書中列的歌詞不大相同。以火車氣笛拉開序幕的歌

[55] 由於瓊斯與陳剛的書中，歌詞略有出入，此處以瓊斯為主，再加以斟酌的周璇唱片中能被聽得明白的部分修改。

[56] 引自安德魯・瓊斯〈黑人國際歌：中國爵士年代記事〉，《留聲中國》，頁189

[57] 引自陳剛編《上海老歌名典》，頁359

曲中，周璇的嗓音尖銳，捲舌的北京話脫不了滬語口音（今日看來，頗有「台灣國語」的意味），音質稚嫩而開朗，聲音大剌剌地不知收斂、扎手舞腳的鳴放，活潑直爽地唱著。周璇演唱的姿態，貼切地符合歌詞中以「說書人」的姿態發聲，話語遍佈譏諷的意涵，她如同一個旁觀的孩子，不帶心機的嘲弄著自以為世故的愚蠢行徑。

　　五分鐘訂婚、十分鐘結婚、百分鐘生子，歌詞諷刺當時像速食般直接的戀愛與婚姻，看來是黎錦暉對於西方文化進入中國的反思。整場音樂的筵席不只是借用了新感覺派的場景，倒像是一體兩面的熨貼——一面「教化」，一面「腐化」。在劉吶鷗的筆下，H 君對萍水相逢的女子在茶舞中表白：「我說我很愛你，一見便愛了你」[58]，這麼富有音樂性、節奏性的文字，出現在兩個因著情感麻木的「不感症」而輕易大談風花雪月，甚至不惜奉上終身的男女之間；而在黎錦暉／周璇的歌曲中，「情話早經唸熟，背書一樣的背了出來」、「幸福無邊，當場出彩」。周璇並不符合劉吶鷗最鍾愛的克勞馥（Joan Crawford）或嘉寶（Greta Garbo）的形象，[59]然而在這一篇〈兩個時間的不感症者〉中，女主角與周璇一樣有著「涼爽的聲音」，也與十六歲的周璇外貌一樣是「爽快又漂亮的一個女兒」[60]。更契合的，是文章裡的聲音：熱絡舞場裡的勃路斯、華爾滋、狐步、各種爵士舞步；周璇的〈特別快車〉裡則有小喇叭，披愛農（Piano，周璇

[58]　引自劉吶鷗，〈兩個時間的不感症者〉，《上海的狐步舞——新感覺派小說選》，頁 328

[59]　引自李歐梵〈臉、身體和城市：劉吶鷗和穆時英的小說〉，《上海摩登：一種新都市文化在中國 1930～1945》，頁 184

[60]　引自劉吶鷗，〈兩個時間的不感症者〉，《上海的狐步舞——新感覺派小說選》，頁 324

語）[61]，劉吶鷗〈遊戲〉裡提到的 Saxophone 與弦[62]，當然，狐步節奏不可或缺。無聲的文字中，劉吶鷗以舞步的變換顯示 H 先生不斷起伏的心情，勃路斯的焦慮、渴望強烈的阿爾柯爾（酒精），惹起他一把抱起女子緊緊擁舞的華爾滋，叫人清醒卻又繼續沉迷的狐步舞，這是一個「微昏」的、「酣熱」的茶舞舞場[63]，同時也是一個嘈雜的世界：兩男一女的尷尬應答、一男一女「早經唸熟」的情話、交誼舞的腳步聲、H 內心翻騰的獨白，全由「音樂隊員」[64]配了音，一曲輪著一曲。

　　時間鏡頭往後拉，周璇也進入了這場景，重現了新感覺派對舞廳巡禮的體驗；然而，這一次她不再稚氣、更不再旁觀，她扮演著場景中另一種女主角：舞廳歌女，以歌唱營造出浪漫又不羈的氣氛，供這些不感症者「當場出彩」。一九四六年，電影《長相思》有多幕周璇站在舞廳台上歌唱的戲，她的背後是樂隊伴奏，面前則有雙雙對對的舞客隨著樂隊與歌聲搖擺身軀（圖 5-2）。周璇穿著白底帶花紋的旗袍站在直立式麥克風前，舞客的黑西裝與樂師的白西裝，令人聯想到承接並發揚劉吶鷗風格的作家穆時英，描寫夜總會裡「……穿晚禮服的男子：黑的和白的一堆，黑頭髮，白臉，黑眼珠子，白領子，黑領節，白的漿摺襯衫，黑外掛，白背心，黑褲子……黑的和白的……白的臺布後邊站著侍者，白衣服……」[65]文字的黑與白

[61]　見周璇〈我愛歌唱〉，《周璇自述》，頁 21

[62]　引自劉吶鷗〈遊戲〉，《上海的狐步舞——新感覺派小說選》，頁 314

[63]　引自劉吶鷗，〈兩個時間的不感症者〉，《上海的狐步舞——新感覺派小說選》，頁 327

[64]　引自劉吶鷗，〈兩個時間的不感症者〉，《上海的狐步舞——新感覺派小說選》，頁 327

[65]　引自穆時英，〈夜總會裡的五個人〉，《上海的狐步舞——新感覺派小說選》，

之間充滿了韻律，畫面的黑與白照樣引人起舞，燈光（或許是軟黃色的）打在正經的唱著歌的周璇身上，〈黃葉舞秋風〉充滿古巴異國風味的倫巴節奏、有著美國標準爵士大樂隊的〈夜上海〉搖擺節奏，紅男綠女隨著一首首歌曲的節奏搖擺著，緊摟著腰、臉貼著臉，一片歌舞昇平。《長相思》編劇范煙橋原本的企圖，點明在〈夜上海〉最末一句詞：「回味著夜生活，如夢初醒！」他試圖以周璇的歌聲，以及從她誤入歧途（舞廳的工作）到醒悟離開的過程，感化沉醉在墮落中的人們；然而他沒想到，把面向光明的歌詞、與燈紅酒綠的場景並置，好似本節開頭說的，「頓時音樂成了捉弄這群墮落消費者的最佳工具」。范煙橋誤會得更歪斜的是，歌曲的音樂部分——包括旋律、歌聲、樂隊，當然還有節奏——遠比歌詞容易刻在記憶裡，因此〈夜上海〉的音樂被記得，鼓吹棄暗投明的《長相思》劇情則不。劉吶鷗勝過范煙橋之處，在於范對舞客抱持的是一廂情願的想像，而劉吶鷗卻從骨子裡理解了冷血又酣熱的上海——對愛情罹患了不感症，卻能對音樂充滿「血脈的躍動」的城市[66]。

　　雖然最終劉吶鷗的作品未能成為文學中的「主流」，周璇卻成為了老上海時期電影與流行音樂界的大明星，乍看之下，似乎無法相提並論。然而，當文學與音樂兩者相映對照，從黎錦暉——「黃色」音樂之父——預設音樂素材，而周璇——掛著「金嗓子」的頭牌紅歌星——輕率明朗地歌唱，攜手呼應了劉吶鷗——首位描寫都市異國風的、新感覺派先鋒[67]——建立起的上海、流行、戀愛、爵士樂遊戲的新世界。

頁 281

[66]　引自劉吶鷗〈遊戲〉，《上海的狐步舞——新感覺派小說選》，頁 314

[67]　引自李歐梵〈臉、身體和城市：劉吶鷗和穆時英的小說〉，《上海摩登：一種

第三節、對照記第三則：參差的對照[68]

　　這一節我要以張愛玲的文章，來描繪周璇的音樂與電影。張愛玲不是音樂家，然而她講音樂講得理直氣壯，用了許多花花綠綠的形容詞，細微的雕琢出小小的感動與厭惡，也使用其他的事物、氣味、景象作為參照，盡一切感官的想像傳達意象。比如，她這樣刻畫她以為「悅耳」的〈薔薇處處開〉（龔秋霞唱，一九四二）：

> 在這樣凶殘的，大而破的夜晚，給它到處開起薔薇花來，是
> 不能想像的事，然而這女人還是細聲細氣很樂觀地說著是開
> 著的。即使不過是綢絹的薔薇，綴在帳頂，燈罩，帽沿，袖
> 口，鞋尖，陽傘上，那幼小的圓滿也有它的可愛可親[69]。

張愛玲看待音樂的冷眼與小心眼，反倒可以讓音樂家們感到新奇，因為她的感覺中全是細膩的、無法否認的真實，她所說的音樂裡盡是沒有音符的自由。而一般讀者／觀眾其實也不大懂得音樂，這點倒是沒有落後張愛玲多少，因而藉由她的眼比從音樂家的論述中，更容易領略到風光之美好。比如她的文章〈談音樂〉、或〈金鎖記〉裡長安用口琴吹出的〈Long Long Ago〉[70]、〈傾城之戀〉四爺拉的胡

新都市文化在中國 1930～1945》，頁 197

[68] 此語出自張愛玲「蒼涼之所以有更深長的回味，就因為它像蔥綠配桃紅，是一種參差的對照。」〈自己的文章〉，《流言》（皇冠，台北：1991），頁 18

[69] 引自張愛玲〈談音樂〉，《流言》，頁 221

[70] 引自張愛玲〈金鎖記〉，《傾城之戀——張愛玲短篇小說集之一》（台北：皇冠出版社，2001 三十四刷），頁 168

琴[71]，寫的都是景象、氣氛而不是音；要說讀者是在讀張愛玲寫的「音樂」，倒不如說是在讀一種氛圍，由音樂衍生出的、無邊無際的景觀。

　　我認為以她們兩人來相互映照，是最合適不過的了。周璇與張愛玲相繼出生於一九一九與一九二〇年[72]；一九三一年張愛玲入上海聖瑪利亞女校[73]，周璇進了明月歌舞團，一九三二年女校校刊登載了張的處女作，短篇小說：〈不幸的她〉，同年周璇也嶄露頭角，開始灌錄唱片[74]，一九三七年張愛玲中學畢業，而周璇第一次在電影《馬路天使》中引吭唱歌。接下來的日子，她們在不同領域裡成名，二人的生活歷練、外貌、形象、長才有天壤之別，唯一能夠把兩人串聯起來的，就是滋養她們、模塑她們、並且使她們成名的城市，上海。張愛玲自認為是「通俗」作家，這個「通俗」是「（讀者）要什麼，就給他們什麼」[75]，周璇唱的歌曲被歸類為「流行」——與市場需求起伏相關的，二詞聲息相通。張愛玲小說發展的場域不一定在上海，或者在香港，或者在南京，周璇的歌曲與電影故事發生的地點也不一定在上海，或者在鄉間，或者在古代，我並不以此

[71] 引自張愛玲〈傾城之戀〉，《傾城之戀——張愛玲短篇小說集之一》，頁 197-198

[72] 張愛玲的出生於 1920 年 9 月 30 日的上海，見〈張愛玲年表〉（張谷著《華麗與蒼涼：張愛玲紀念文集》台北：皇冠，1996），頁 286，周璇則為一九一九年農曆八月初一於蘇州，見周偉《我的媽媽周璇》，頁 7。

[73] 引自〈張愛玲年表〉，《華麗與蒼涼：張愛玲紀念文集》，頁 286

[74] 雖然沒有確切資料佐證，但是由林暢先生訪談中，據他所知一九三二年周璇唱過的歌，有〈薔薇處處開〉、〈心兒跳〉、〈攀不倒〉、〈你的花兒〉、〈一顆甜心〉等等，數量不少，而比一九三二年更早的歌曲曲目則不完全確定。洪芳怡電話訪談林暢先生，二〇〇五年一月十二日

[75] 引自〈論寫作〉，《張看》（台北：皇冠，1999 十二刷），頁 236。另見李歐梵〈張愛玲：淪陷都會的傳奇〉，《上海摩登：一種新都市文化在中國 1930～1945》，頁 267

為對照等索引，只以張愛玲的散文與周璇在電影中的形象——兩者皆可脫離時空——呈現出上海賦予、並期待她們所擁有的內涵。上海之於她們的意義，只要看看這兩個女人對上海抱持的歸屬感便可知：周璇從港回滬，因著城市裡的衣服、又好又新的西樂唱片而寫下「到底在家舒服呢！」[76]同樣，張愛玲從港回滬，看到上海人又「通」、又壞、又有中西文化畸形的交流，而感嘆的「到底是上海人！」[77]，一看物、一見人，頗有異曲同工之妙[78]。

張愛玲似乎對周璇並沒有特別的好感。她喜歡阮玲玉、談瑛、陳燕燕等女明星[79]，而在一篇談論電影的文章裡，她寫明了《新生》女主角王丹鳳之名，卻不提《漁家女》的周璇[80]。然而，正是在這篇觀影心得的文章〈銀宮就學記〉中，張愛玲的結論一針見血地點出了周璇電影的特質：

……美術專門生……同爸爸吵翻了，出來謀獨立，失敗了，幸而有一個鍾情於他的闊小姐加以援手，隨後這闊小姐就詭計多端破壞他同「漁家女」的感情。在最後的一剎那，收買靈魂的女魔終於天良發現，一對戀人遂得團員，美術家用闊小姐贈他的錢僱了花馬車迎接他的新娘。悲劇變為喜劇，關

[76] 引自《周璇自述》，頁 23
[77] 引自張愛玲〈到底是上海人〉，《流言》，頁 55
[78] 李鷗梵在《上海摩登》中花了許多篇幅討論張愛玲對上海的摯愛，見書中〈張愛玲：淪陷都會的傳奇〉，頁 255-261
[79] 引自李歐梵〈張愛玲：淪陷都會的傳奇〉，《上海摩登：一種新都市文化在中國 1930～1945》，頁 261；原出處為張子靜《我的姊姊張愛玲》（台北：時報文化，1996），頁 117-119
[80] 引自張愛玲〈銀宮就學記〉，《流言》，頁 101

鍵全在一個闊小姐的不甚可靠的良心──「漁家女」因而成
為更深一層的悲劇了[81]。

在瀏覽了大致情節後，張愛玲翻轉了《漁家女》的戲劇類型，由喜
劇至悲劇，以素常的理直氣壯口吻。雖然張愛玲對周璇沒什麼興趣，
然而她對於《漁家女》為悲劇的認定，的確提供我們一個新的觀看
視角。

　　若是把周璇演過的所有電影分類，一九三七之前所有的影片都
是喜劇（甚至是鬧劇），而一九三七年後由於《馬路天使》的成功，
替周璇的電影節色定下基調，接下來的二十年，悲劇佔了多數，例
如《李三娘》便是標準的悲劇電影，其廣告以「周璇小姐在片中流
淚 16000c.c.」、「抵得上五十部苦戲的總和」為號召[82]（見圖 5-3）。
就算是結局圓滿的劇情片，如《漁家女》這樣的戲，過程也都曲折
辛苦，比如《西廂記》扮演被拷問的紅娘，《鳳凰于飛》分飾為了理
想而離夫棄女的母親與不願認母的女兒，《長相思》則是丈夫從軍不
回，為家計只好去舞廳賣唱，這些片中女主角都擁有悲劇特質。比
較特別的劇情片是《惱人春色》，周璇飾演辣手蕩婦，有「惡有惡報」
的結局；至於無法歸類的其他影片，《影城奇譚》是不折不扣的大雜
燴，以大堆頭的明星群拉攏觀眾，而《春之消息》資料不足以判斷
類型。我統計周璇一九三七至一九五七年演出的電影類型，如下表
所示：

[81] 引自張愛玲〈銀宮就學記〉，《流言》，頁 104-105
[82] 引自《申報》一九三九年六月十三日

　　由分析後的圖表觀察，若把劇情片與悲劇片相加，周璇演的電影將近八成帶有悲劇色彩。這些悲劇正如張愛玲所觀察的，分成悲劇與「更深一層」的悲劇。這當中所透露的問題是，為何觀眾愛煞了此般姿態，讓一部又一部的電影不斷地依循類似的模式，把女主角打造成窮困、命運多舛、惹人同情的形象，在淒零的情境中沉浮，而觀眾也照單全收，片片捧場？

　　這就要回到《漁家女》的戲裡戲外。如果要舉出一部電影作為周璇的悲劇代表，我會選擇一九四三年的《漁家女》。原因有許多，第一，周璇空前絕後出演的《漁》片改編成舞台劇《漁歌》[83]，還有，縱是許多電影都有周璇人生片段的寫照，但要屬這部片最多：

[83]　《申報》一九三五年七月二日廣告詞寫著「哀婉淒艷　四幕悲劇」，這齣戲自七月五日到八月五日是周璇出演女主角瓊珠，之後換角。

家境窮困、失學、愛情不順，以及精神失常——這一點極為重要，它是唯一預言了周璇受刺激後瘋狂的際遇的電影。沒有比真實生命的斷裂更悲哀、更值得稱為悲劇的了，並且瘋狂的病癥自成年後就未離開過她。周璇的精神病史上，主治醫師對她的診斷為「典型的精神分裂症」，自一九三八年起已顯恍惚，四一年時精神科醫師檢查出假性神經衰弱症，四四年中醫斷言她有發瘋的可能，四九年受刺激而終日憂懼焦慮，五一年完全失去控制，至五三年鎮日呆坐退縮，當五七年病情正將好轉時，卻撒手驟逝，徒留遺憾[84]。看來，從十八歲起，遍佈了電影生涯的整整二十年時光，周璇原來都是癲狂的，免不了在時常戲劇中顯露出不穩定的徵兆。在我看來，這一部《漁家女》最奇特的，不是她破天荒地演出裝瘋賣傻的角色，而是前半齣戲處於天真活潑的個性時，面部誇張又僵硬，等到漁家女瓊珠癲狂了，表情反而是自然生動得多。接下來我要把整部片中周璇的表情變化定格（見圖 5-4 至圖 5-15），觀察周璇不合時宜、悲喜融混的表演。然而，正因著要關注的是「演員」本身極不自然的表情，我不確定要以「周璇」或「瓊珠」何者作第三人稱的敘述，只好混合兩者為「周瓊珠」——剛好戲裡瓊珠之父被稱作「周父」，這樣叫她大概也沒錯。

　　劇幕拉開後，周瓊珠與一群漁民搖著槳、唱著歌，從歌曲〈漁家女〉的明亮大調及舒緩的慢板聽來，氣氛應該是安詳和樂的，她的確也是笑著，儘管顯得相當緊繃，面部的肌肉並未隨著咬字的改變而自然帶動（圖 5-4）。她認識了年輕的畫家，他不慎摔傷了頭，周家發現並相救，當畫家答應教她畫圖時，她混雜著狂喜的笑，卻

[84]　見周璇的精神病主治醫師蘇復回憶她的文章，〈周璇的最後歲月〉，《周璇自述》，頁 105-113

有種悲愴的情感（圖 5-5）。兩人在岸邊，畫家教她寫字後，兩人談得正起勁，她很感激畫家對她的好，然而她的歡樂卻壓皺了五官（圖 5-6）。當周瓊珠看見走出房門的畫家，雀躍非常，隨即發出了頻率極高、全身僵硬的狂笑（圖 5-7）。周瓊珠作畫家的模特兒，因為她的笑容太過矯飾，當畫家要求她「笑得自然點」時，她卻出現了不知所措的滑稽神情（圖 5-8）。貪財的畫家父親強行把他帶回家，周瓊珠告別時萬般不捨，可是送別時每一個表情都像在陪笑（圖 5-9）。畫家回到周瓊珠家，並向周父提親，畫家與周瓊珠獨處時，一瞬間她臉上誇張的綻放出欣喜（圖 5-10）。周瓊珠左等右等，盼來的卻是畫家與富家女即將成婚的噩耗，她發了瘋，在樹林中唱著〈瘋狂世界〉，面部表情卻顯得歡喜而自然（圖 5-12 與圖 5-13）。當富家女來訪周家，要以大把鈔票安撫他們時，變成瘋女的周瓊珠義憤填膺，控訴了有錢人不顧窮民的死活（圖 5-14）。鏡頭一跳，畫家回到周瓊珠身邊，她又回到了原本的樣子，前奏取自德國作曲家華格納的《結婚進行曲》[85]的〈婚禮曲〉響起，結局停在周瓊珠歌唱時僵硬表情的幸福裡（圖 5-15）。

　　單獨觀察這些畫面，在周瓊珠發瘋之前（圖 5-4 至 5-11）與之後（圖 5-15），她有一張混雜著哀淒與狂喜的臉，甚至同一個面部表情可以視為哭也可以視為笑（圖 5-5、圖 5-9）。雖然這些錯置的表情可能源於後置的剪接工作，然而周璇在情節悲傷或歡愉的當下所表現的詮釋的確是異於常人。仔細檢視每個畫面，在劇情一片歡愉時，周瓊珠掩不住悲傷與哀憐，情結轉為傷慟時，她卻讓人誤有喜

[85] 華格納（Richard Wagner，1813～1883）的〈結婚進行曲〉出自一八四八年創作的歌劇《羅恩格林》（Lohengrin）。歌劇的第三幕第一場中，女主角被眾人擁入洞房，同時四部混聲合唱這首歌，所以又稱為〈婚禮大合唱〉。

形於色的錯覺。整部片中，周瓊珠下意識地不斷快速重複把下唇縮進兩排牙齒間（圖 5-11），劇中每一段情節都會出現這個面部動作，尤其一開始歌唱〈漁家女〉時最為誇張；曲中並未唱出強弱的差異，情感詮釋相當平板，相較之下唇部變化太多、太過矯揉，嘴型嚴重地對不上音樂，強迫暴露出錄音與錄影分離的技術缺陷。在「正常」的另一端是周瓊珠的癲狂，影片中她表現心神喪失的情緒變化是以剎那轉換哭完笑、笑完怒，在她的裝瘋賣傻中，卻有種如釋重負的鬆弛；例如唱〈瘋狂世界〉時，隨著旋律起伏，嗓音與表情同時變幻著強弱差異、悲喜交替，反倒顯出了輕重有致的音樂張力。

　　戲裡此般狀況，戲外的周璇也留下了一些紀錄，可供比較。正當《漁家女》拍攝時，有一場座談會，會中周璇只回答了兩個與影片相關的問題：

　　問：周小姐，你對於《漁家女》裡面主人翁的角色有什麼同
　　　　情心嗎？
　　答：我不知道怎樣說才好，因為這部戲現在還沒有拍完，我
　　　　對於它還不怎麼樣知道。
　　問：請周小姐再多發表一點關於《漁家女》的高見好嗎？現
　　　　在請周小姐重回電影界，成千成萬的影迷們聽見這個消
　　　　息是如何的狂歡呀！雖然周小姐也許已忘了他們，可是
　　　　他們可忘不了你呢！現在我的話是代表影迷們說的，請
　　　　周小姐別客氣地說說吧！

　　答：我要講的話，前面已經講完了，還有什麼可以講的呢？

　　　　對不起，就算了吧，因為我的學識淺，所以講不出什麼

　　　　東西來[86]。

可惜這段採訪沒有把表情一併記錄下來。以上這兩個問答是緊連著的，也就是說，明明是在電影的座談會上，女主角卻言之無物、顧左右而言他，在「不怎麼樣知道」後、卻接上「前面已經講完了，還有什麼可以講的呢？」的回答，從深層呼應了這部電影的表演方式，是一種突兀的、空洞的、自我衝突的角色扮演。

　　一九四三年正是周璇銀海生涯的「顛峰」時期，卻也在電影中出現了「癲瘋」的鏡頭。綜觀之，戲內，正常時僵硬，發瘋時自然，周璇在《漁家女》中的歌唱技巧如此，神情更是如此；戲外，電影明星出面打廣告，卻為自己無法推銷而道歉。由這部電影的裡外看來，周璇的走紅、票房的熱絡（導致改編為舞台劇）都是不可思議的。讓我再次重複前提之問題：為何觀眾酷愛周璇演出哀淒的悲劇角色，甚至對她公開說話時的冷若冰霜，照單全收？張愛玲次年（一九四四）寫下的散文〈自己的文章〉為我們指出一條明晰的路徑，足以說明周璇的音樂與電影受歡迎，是極其合理的。張的這篇文章是對傅雷（著名法國文學譯者）以《論張愛玲的小說》匿名批評張的技巧中「藝術給摧殘了」所作的回應，同時也是年輕女作家對美學原則的最初表白[87]：

[86]　見〈《漁家女》座談會〉，《周璇自述》，頁 134，原載於《新影壇》一九四三年五月

[87]　見李歐梵〈張愛玲：淪陷都會的傳奇〉，《上海摩登：一種新都市文化在中國1930～1945》頁 265-266。傅雷的文章見唐文標編《張愛玲研究》（台北：聯

我發覺許多作品裡力的成分大於美的成分。力是快樂的，美
卻是悲哀的，兩者不能獨立存在。「生死契闊，與子成說；執
子之手，與子偕老」是一首悲哀的詩，然而它的人生態度又
是何等肯定。我不喜歡壯烈。我是喜歡悲壯，更喜歡蒼涼。
壯烈只有力，沒有美，似乎缺少人性。悲壯則如大紅大綠的
配色，是一種強烈的對照。但它的刺激性還是大於啟發性。
蒼涼之所以有更深長的回味，就因為它像蔥綠配桃紅，是一
種參差的對照。

我喜歡參差的對照的寫法，因為它是較近事實的[88]。

李歐梵在《上海摩登：一種新都市文化在中國 1930～1945》中，
為要解釋如何「參差」，沿用了許多段張愛玲的話語，並借用香港評
論家阿巴斯（Ackbar Abbas）的雙關術語，把「參差的對照」譯為
「de-cadenced contrast」[89]，具有頹廢意味的、抑揚頓挫的對比。在
此，我同樣要借用這個詞語。以音調的高低起伏來作為「參差的對
照」註腳，與張愛玲多次用對比的顏色來解釋，我認為是異曲同工
的，一如音樂與色彩療法治療師芭薩諾在她的實務手冊中寫的：「顏
色射線與樂音彼此間有著直接的震動對應性」[90]，音樂與色調的相

經出版社，1986），頁 124-128

[88] 引自張愛玲〈自己的文章〉，《流言》，頁 18

[89] 引見李歐梵〈張愛玲：淪陷都會的傳奇〉，《上海摩登：一種新都市文化在中
國 1930～1945》頁，266-267

[90] 芭薩諾著、徐文譯，《音樂與色彩療法：初學者指南》（台北：世界文物出版
社，1995），頁 34

通，使得接下來我所要作的對照更加立體，更可以同時理解張愛玲
與周璇自成一格、卻又聲氣相通的獨特姿態。蔥綠是不那麼綠，桃
紅是不完全紅；張愛玲筆下，大綠與正紅都是少有的，因為這才接
近真實。參差、錯落、起伏站同一邊，另一面整片到底的風景是力
與肯定，太過壯烈、太過確定，引不起回味。周瓊珠的神情與歌唱，
可說是「參差的對照」至好的實例，或者倒過來說，張愛玲為自己
申辯的文句，同時也成了周璇在《漁家女》的表演最服貼的解說。
以下，我將會交錯敘述周璇的表演與張愛玲的文字，目的是以張愛
玲的文字，來詮釋與理解周璇的表演內涵與意義。

　　周璇演的瓊珠，瘋狂與理智之間的距離模糊，清醒時的歡樂偏
近狂喜，瘋癲時的氣憤卻是有條有理的冷靜，這樣的精神狀態有如
古代人參差的配色，「寶藍配蘋果綠」、「蔥綠配大紅」[91]，是不那麼
肯定的瘋狂與理智；一如張愛玲在〈自己的文章〉中言，「可見瘋狂
是瘋狂，還是有分寸的。」[92]這是情緒的參差。《漁家女》作為「歌
唱電影」，以電影鋪陳歌唱場景、歌唱鋪陳電影情節，音樂鋪陳是不
斷往下敘述的、線性進行的，而情境是停格的、在當下滯留的，動
中有靜，靜中有動，這也是參差的。然而這需要一種微妙的、精巧
的控制，稍有不慎，歌唱一脫離劇情，便誤了方向，好比張愛玲所
擔憂的，「參差的手法……容易被人看做我是有所耽溺，流連忘返
了。」[93]這是動靜的參差。更廣泛的說，參差的對照從不會只是單
純的喜劇或悲劇，戲劇裡的多首歌曲也不會只有一種面貌，單單一
首歌便可夾雜衝突的情感：對感情論斤秤兩的〈交換〉中，以甜媚

[91]　引自張愛玲〈童言無忌〉，《流言》，頁 11
[92]　引自張愛玲〈自己的文章〉，《流言》，頁 19
[93]　引自張愛玲〈自己的文章〉，《流言》，頁 21

的口吻說著「這樣的交換、大家不冤枉」，又慧黠又癡愚的〈瘋狂世界〉，幸福得太過突然的〈婚禮曲〉。《漁家女》／周瓊珠的特質就是不太肯定的歡愉、不太肯定的瘋狂、又不太肯定的幸福，而相對的人物「收買靈魂的女魔」富家女「天良發現」[94]，既然會施捨同情，她也不真的是女魔；「極端病態與極端覺悟的人究竟不多。時代是這麼沉重，不容那麼容易就大徹大悟。」[95]周瓊珠從未完整的清醒或瘋狂，她卡在縫隙中，更進一步說，螢幕上的虛構故事與周璇生活現實的交疊、戲劇中情感表現中喜悅與悲憐的混淆更加能夠吸引觀眾，且感同身受。

　　會去閱讀張愛玲文章的上海小市民，也會是觀看周璇歌唱與電影表演的上海小市民。說穿了，張愛玲筆下的女人形象，與周璇演的女人影像是重疊的。張愛玲在〈自己的文章〉中接著說：

　　我的小說裡，……全是些不徹底的人物。他們不是英雄，他們可是這時代的廣大的負荷者。因為他們雖然不徹底，但究竟是認真的。他們沒有悲壯，只有蒼涼。悲壯是一種完成，而蒼涼則是一種啟示。

　　……他們雖然不過是軟弱的凡人，不及英雄的有力，但正是這些凡人比英雄更能代表這時代的總量[96]。

[94]　引自張愛玲〈銀宮就學記〉，《流言》，頁 105
[95]　引自張愛玲〈自己的文章〉，《流言》，頁 19
[96]　引自張愛玲〈自己的文章〉，《流言》，頁 19

　　作為一部比悲劇更深一層的悲劇，《漁家女》的周瓊珠正是張愛玲所說的「不徹底的人物」，也只有她這樣軟弱的凡人，能夠背負時代的縮影。自始至終，周璇少以插科打諢的角色出現，總是演不完命苦人物，終於在《漁家女》搬演了脫軌的行徑，也在自己的生命中上演了瘋狂的劇碼；沒有完事時悲壯的結局感，只有蒼涼的、「深長的回味」[97]。悲劇電影中的悲劇情節與悲劇結局，使周璇扮演的角色的命運與機會被框在悲劇格式中，一次又一次承受無法挽救的悲劇，無形中「大明星周璇」成了悲劇的同義詞。周璇的美，是參差的、無力的、蒼涼的，她認真的以「不完全肯定」的表演方式，贏得了票房與演藝成就。對於上海這個城市，表面上風光、摩登、繁華，然而張愛玲說「時代這麼沉重」[98]，小說裡外的上海人同樣也是「軟弱的凡人」[99]。戲裡戲外周璇的脫軌與歇斯底里有如代替人們發洩，舞台下觀眾在矜持的黑暗中互相分享與取暖，是一種無行為能力背後的補償心理。周璇作為明星，除了搏命演出悲劇女主角，以歌聲傳達出又愛又恨的配色，更代替了觀眾邁向毀滅，負荷著大時代中，不可能的救贖。

[97] 引自張愛玲〈自己的文章〉，《流言》，頁 19
[98] 引自張愛玲〈自己的文章〉，《流言》，頁 19
[99] 引自張愛玲〈自己的文章〉，《流言》，頁 19

片唱　嗲狗

"His Master's Voice" RECORD REVIEW

桃花江

蔡錦暉先生作曲
明月音樂會伴奏

王人美　趙晚鏡
黎莉莉　胡笳

（頭段）

（男）我聽得人家說：（女白：甚麼？）「桃花江是美人窠。桃花十萬朵，比不上美人多。」（不錯？）果然不錯！我每天跟到那桃花林裏坐，來來往往的我都看見過。（全都好看嗎？）好！那身材瘦一點兒的，偏偏瘦得那麼好。（怎樣好？）全伶伶俐俐小小巧巧婷婷嫋嫋多媚多嬌！（那些肥的呢？）那肥一點兒的，肥得多麼稱，多麼勻，多麼俏多麼潤！

（女）哈！你愛了瘦的嬌，你丟的俏；你愛了肥的俏，你丟了瘦的嬌。你到底怎麼樣的揀，你怎樣的挑？

（男）我也不愛瘦；我也不受肥我要愛。愛一位，像你這樣美！不瘦也不肥！百年成匹配！

（女）好！桃花江是美人窠。你愛旁人。就只愛了我！

（男）好！桃花江是美人窠。你旁人美得多？

（全體合唱）好！桃花江是美人窠。桃花十萬朵，比不上美人多！

（二段）

（男）我聽得人家說：（女白：怎麼？）「桃花江是美人窠。桃花顏色好，比不上美人嬌。」（不錯？）有！今天認識一隊，明天認識一班。（怎麼辦？）每天成群浮笑笑談談遊逛坑坑無牽無絆！（誰最中意？）自從認識得你，立刻中了意，稱了心，生了戀愛，動了情了。

（女）哈！我在那右邊走，你在左邊行，我在那前面行，你在那後面跟：我看你準是愛了我，你準是動了情！

（男）我也不知道，我也不能料我一看見你，靈魂天上飄，愛情火樣燒，全身溶化了！

（女）好！桃花江是美人窠。代畏人，你也愛上了？

（男）好！桃花江是美人窠。愛此那些美人好！

（全體合唱）好！桃花江是美人窠。桃花顏色好，比不上美人嬌！

圖 5-2

圖 5-3

圖 5-4

圖 5-5

圖 5-6

圖 5-7

圖 5-8

圖 5-9

圖 5-10

圖 5-11

圖 5-12

圖 5-13

圖 5-14

圖 5-15

第六章　結論

不要讓人世的榮辱，使你添心上的愁苦，人間的恨事正多，
親愛的不要哭不要哭。

不要讓人世的徬徨，使你添臉上的憔悴，人間的恨事本多，
親愛的別流淚別流淚。

只要我們心裏有愛，美麗的青春便會常在，夜鶯為著我們歌
唱，玫瑰為著我們常開。

不要讓人世的嫉妒，擋住你燦爛的路途，人間的恨事雖多，
親愛的同來把它克服。

<div align="right">——年代不明，〈恨事多〉</div>

　　本論文的研究，由三、四〇年代上海最紅的演歌兩棲女伶——
周璇的生平開始論述，由報章資料建構出當時星光燦爛的娛樂圈，
聚光燈的中心為周璇呈現在眾人眼前二十年餘的演藝生涯。由《申
報》等史料拼貼出的「周璇傳奇」看來，她的經歷使我們看見當時
電影界、歌唱界的發展經過，自二〇年代末的濫觴、直到四〇年代
的發光發熱，與之後的嘎然而止。在「流行音樂之父」黎錦暉的手
下，明月歌舞團培養出中國第一代的女明星們，其中周璇在明月團
裡學習到基本的歌唱與表演技巧，之後在丈夫嚴華的帶領之下，周
璇踏入正蓬勃的廣播事業，成了播音界的紅歌女。隨著知名度漸增，
周璇開始由電影配角開始，一步步邁向「大明星周璇」的高峰。當

時由於觀眾的喜好，使得電影「無片不歌」，周璇順應此勢，主演了
為數可觀的歌唱電影，其中不少都以她個人的經歷做為情節的素
材。論數量與知名度，周璇是當時最炙手可熱的影星，然而正在她
生涯的頂端，卻因為精神狀況的惡化，使得演藝工作迫而中斷，在
精神療養院度過多年時光。在生命的尾端，大病初癒的周璇執意復
出，卻因急病謝世。周璇親身參與由興到衰的歌舞團，也有份於廣
播節目的風行，並且成為當時最熱門的電影明星，留下了數百首歌
曲，藉由她的生平，引導我們回顧了當年上海最繁華摩登的時代魅
影。另一方面，由她初出道時（不管是有意識或無意識地）塑造出
「可憐」的個人形象，輿論與媒體又一再強化此調性，再經過商業
包裝，在她主演的電影中不斷地重複命運多舛的旋律，使得她戲裡
戲外的人生混淆不清，變相地拉近了觀眾對她私生活的熟悉程度。
綜合而論，「周璇傳奇」如同當時流行音樂與大眾電影文化的縮影，
經歷了大時代的始與終，並承載著觀眾渴見的毀滅性，由周璇在戲
裡戲外演出一貫「悲劇化」的角色。

　　本論文探討了「周璇傳奇」中，成果最豐碩的流行音樂部分。
一旦深入當時歌唱界，必會發現操控整個流行音樂生態的，是併吞
了多國唱片公司的上海百代（EMI）。百代公司的資金來源是國際性
的，灌錄唱片的歌星們個個名聲響亮，市場佔有率可說是盛極一時，
百代所捏塑的音樂口味自然也就容易為聽眾所接受。百代公司的管
理階層多為外籍人士，音樂的生產必須通過他們的允准，因此周璇
歌曲中出現大量的西洋音樂元素是其來有自。接下來，我以作曲家
與作詞家為單位，分析他們的作品風格。當時的作曲家們交雜著使
用中外音樂元素，不著痕跡地把異國風情融合在國語歌曲當中。身
處商業市場的製造一方，他們的音樂生涯與當時的歌星們緊密相

連，周璇的走紅連帶影響了這些作曲家們的身價；當他們因著市場的正面反應而繼續創造時，他們的作品回過頭來營造了周璇的地位。而作詞家與周璇的關聯，雖然看似沒有作曲家與周璇的關係緊密，卻在音樂生產之初，為周璇的發聲立定基調。作詞家們除了發紓戀愛感受的愛情歌曲之外，更多是秉著憂國愛民的胸懷，以淺白的話語傳達深刻的思想，在通俗的歌曲中使用隱喻、諷刺、勸說等寫法，使當時的流行音樂不只是反映人生的悲歡離合，更進一步引導聽眾在顛沛的時局中獲得光明與激勵。

　　把周璇的歌曲依照音樂元素的組成來分類，可以分為傳統中式歌曲、西式歌曲、中西元素融合歌曲。由類別來看，以中式歌曲數量最少，中西交雜的歌曲則為大宗；由年代來看，早期她多半演唱中式歌曲，又以時調俗曲風格的居多，而聲音越顯成熟的後期，越常演唱西式歌曲。中式歌曲可再細分為民歌小調與文人詞曲，西式與中西合璧式歌曲大多以伴奏交際舞步的各種爵士樂節奏為節奏模式。由歌曲的風格與內涵來檢視，周璇歌曲在數量上和種類上都完整地呈現了當時流行音樂的多變樣貌，反映了聽眾口味與外來文化的影響，同時，在特殊的時代環境下平衡地混搭了各種異文化元素，並且影響了後來的華文音樂文化。我認為可以把以周璇歌曲為首的老上海流行歌曲獨立出來，作為古今中外一種特有的「樂種」，並可把它視為是中國現代化的進程中，不可或缺、卻鮮少有人注意的文化一環。綜觀第三章與第四章的音樂研究，我們由唱片公司的管理、歌曲的組成元素、參與錄音者的國籍、周璇的發聲方式，以及歌曲內涵中對「現代化」的態度，周璇歌曲以獨特的音樂語彙傳遞了當時中西文化的交雜，顯露出平衡的參差與矛盾。

　　在音樂分析之後的「上海城市／文學／音樂」的對照一章，我借用了許多文學批評的論述，力求補足李歐梵《上海摩登》等書中「沉默的」或「聲啞的」文學研究中的聲音，以求真切的聽見「眾『聲』喧嘩」。周璇嗓音裡的「光暗交織」，洋唱法的暗與傳統唱法的亮，巧妙地反照出茅盾《子夜》書中的色調，並且歌曲的流行使得周璇比文學家更深入影響了上海小市民的日常生活。接著，場景回到周璇出場之前的上海，開創流行音樂的黎錦暉實際上追隨五四運動的知識份子精神，他的音樂（包括曲與詞）多具教育意涵，他一手包辦劇本、作詞、作曲、演奏樂隊編曲、與歌曲教唱。把他的音樂元素拆卸解構、並觀察其來源，包括中國草根性的民間小曲，還使用了西洋古典音樂，並美國的爵士樂，然而這兩者在上海不但是西化的象徵，爵士樂更被稱作「古典音樂中的不良好者」，而踢腿、強調身體自然美的理念更被標上黃色標籤，因此黎錦暉的評價極少被褒為五四新音樂家，而總被批判為「腐化」等污名，直至今日。在我看來，黎錦暉尷尬的處境，正巧妙地反映出當時作為先進都會的上海城市對於西方文明又愛又怕的曖昧心態，黎的選擇雖然不得文人與政界好感，但藉由易聽易學易唱的流行歌曲，比大多數的學者與音樂家廣泛而成功地讓市井小民接觸了西洋文明。周璇的歌曲承襲了黎錦暉的教育精神，卻也同樣被歸到糜爛、敗壞人心的評價中，同時，她以歌聲實現了劉吶鷗等新感覺派小說家筆下的爵士樂聲響，讓我們以音樂的角度重新閱讀並聽見這些文學作品。

　　論文的最後，我以張愛玲的文字來映照周璇的形象。眾所皆知，張愛玲的文字風格自成一家，但又很難說清她的風韻；這位與周璇時空重疊的小說家，卻精準地評論出周璇電影的特質，因此我以她來呈現周璇在電影裡的面貌。張愛玲的筆法絕非清爽直接，周璇的

表演方式也不屬於健朗簡捷，她們卻不約而同地呈現上海平凡人們的各種面貌。她們的表達迂迴，卻充滿著強烈的美感，張愛玲創造出一次次的悲壯，讓讀者們回味再三，而周璇親自承載著這波觀眾渴見的悲壯，還以身試之，在螢幕上以生命演出悲劇女主角。如張所言，「正是這些凡人比英雄更能代表這時代的總量」[1]，周璇是凡人，卻搖身一變成了特殊時代下的上海傳奇。

數年後再次重讀這份論文，時間當然沒有增添美感，反而清楚的看見它的缺陷。我無法逃脫羅蘭巴特指出的魔咒，還是避免不了用形容詞描繪音樂，也無法全面性的觀察周璇音樂的分期，與時局、流行音樂的發展脈動、以及演藝界之間千絲萬縷的糾纏。我同樣無力的是，每當我聽到 Edith Piaf、Ella Fitzgerald、Billie Holiday 或 Sarah Vaughan 在三、四〇年代灌唱的音樂，從前奏的第一個音就能辨識出那股熟悉的氣味，然而到現在，我依舊找不到方式去定義那種微妙的、專屬於那個時代的聲音。亡羊補牢，幸好一切都還在進行式，在這兩年間，我以幾篇文章試圖彌補與延伸這份論文來不及觸及的面向，〈毛毛雨之後：老上海流行音樂文化中的異國情調〉重新審視老上海流行音樂如何展示新舊交雜時文化的千萬姿態，如何在商業化、通俗化、與知識份子之間拔河，又如何背負著菁英對時局的重責大任[2]；"The Exotic Paradise of Imagination: The History and Culture of Shanghai Popular Music, 1928-1945"質疑「中西合璧」裡所謂的「中」、「西」呈現對立形勢，而這種音樂不只實現中國人對現代化

[1] 引自張愛玲〈自己的文章〉，《流言》，頁 19
[2] 發表於文化月報 http://www.cc.ncu.edu.tw/~csa/journal/54/journal_park417.htm 或 http://www.cul-studies.com/Article/mediastudies/200604/3780.html

的嚮往，也因著音樂元素的混合，對中國人、外國人都富有異國情調[3]；〈女聲／身在上：老上海流行音樂中的同性情慾展現〉探討當時對於雌雄同體的特殊認同，並如何挪用以樹立「新女性」形象[4]。

　　保持著安全距離觀望這份論文，我想它還是以周璇之名，略指出了老上海流行音樂與明星工業的架構。本文藉由現存的有聲資料、電影、報章雜誌，分析在沒有完整的明星制度下，周璇如何經營自己，配合電影公司與唱片公司的塑造，在大眾眼前展演出一以貫之的形象。此研究把周璇歌曲當作揭露品味的工具，也揭露了上海流行音樂等文化工業操作的模式。對於外來文化與傳統元素的融混，流行音樂是引領風尚的指標之一，顯示出時人對混血品種的高接受度。這種音樂不敢說是雅俗共賞，但至少是知識份子領軍，包括受正統音樂訓練的音樂家，以及文以載道的詞人，以混血音樂貼近中下階層的喜好。一方面，其聽眾想要往上躍入新時代，於是輕易的接受了代表富強與高級文化的西方音樂，另方面，音樂的歌詞隱含著愛國的寓意，歌曲把各種音樂元素當作自由選擇題，只有在這裡音樂家／聽眾能居高臨下的擁有決定權，與力求圖強、抵抗外侮的時代氛圍有著異曲同工之妙。這份論文以周璇的音樂呈現新舊衝突中，文化的震盪、衝突、拉扯、挪用以及越界的過程，縱使未直接使用任何文化研究等批判理論檢視中國流行音樂的開頭二十年，而研究方法、範疇和觀點與大部分音樂學研究有異，並不斷在

[3]　發表於 PCA/ACA (The Popular Culture Association and American Culture Association)協會舉辦的 2007 Joint Conference of the National Popular Culture and American Culture Associations, Boston

[4]　發表於「歧聲共響、異境互聞──2007 年文化研究博士生研討會」，2007 年 5 月 19 日

歷史音樂學、系統音樂學與民族音樂學之間猶疑／游移滑行,然而,正是這種持續的交錯和吸納,開闢了另一個空間,期盼音樂學、其餘學科、以及學科之間在此思索與借力,並激盪出些微火花。

附錄

附錄一、周璇年表

附註使用之標點符號為：電影《 》，歌曲／樂曲〈 〉，歌舞劇、歌唱劇、話劇、戲曲《 》

時間	經歷	演唱歌曲	附註
1919 民國 8 年	出生，原名蘇璞，江蘇常州人		
1925 民國 14 年	大約此時被周文鼎與葉鳳妹（或說酈姓婦人）領養，取名周玉芳		
1927 民國 16 年	進入寧波同鄉會設立的第八小學讀書		
1931 民國 20 年	以「小紅」之名，由章錦文介紹進入明月歌舞團		同時在劇社中的還有王人美、黎莉莉等；社址在上海赫德路恒德里
	參與演出歌舞劇如《人間仙子》、《桃花太子》、《小太陽》等		《特別快車》： 編劇：黎錦暉 其餘演員：陳情、白虹、于知樂
1932 民國 21 年	代替白虹演唱《特別快車》嶄露頭角		《野玫瑰》： 編劇：黎錦光 其餘演員：王人美、黎莉莉等
	與團演出《野玫瑰》，因歌曲〈民族之光〉其中一句歌詞「往前進、周旋於沙場之上」，而由黎錦暉改名為周璇		

	五月時隨著歌舞團至江南巡迴，演出以失敗告終。		
	是年末，黎錦光重新成立明月歌劇社，黎錦光任社長，嚴華為副社長。周璇參與黎錦暉的明月歌劇社公演的五幕歌舞劇《桃花太子》		《桃花太子》： 編劇：黎錦暉 其餘演員：黎莉莉、嚴斐、嚴華、黎明暉、白虹等約六十人
1933 民國22年	在明月歌劇社中演出《健康舞》		《健康舞》： 編劇：黎錦暉 其餘演員：胡笳、韓國美、張靜、于立群等
	明月歌劇社社員約五分之一離開，社員公議解散。後嚴華重組為新月歌劇社		
1934 民國23年	「新月歌劇社」經營不善倒閉，重辦「新華歌舞社」		社址：上海巨潑來斯路美華里二號 另說福煦路均樂村
	在青島、友聯與新新電台，以「上海歌劇社」之名，一面演唱流行歌曲，一面介紹商業廣告。除了嚴華、周璇外，團員還有徐健、嚴斐。		
	新華歌劇社從七月二十日起在金城大酒店演出歌劇《落葉秋風》，社員有嚴華、周璇、嚴斐等，黎莉莉、白虹、袁美雲等客串，廣告詞為「有史以來最偉大之歌舞表演」	與袁美雲合唱〈丁香山〉	

	在「大晚報」播音歌星競選中名列第二,僅次於白虹		《落葉秋風》: 編劇:龔之方 合演:嚴斐、袁美雲等
1935 民國 24 年	新華歌劇社解散 六月與藝華影業簽約,聘為基本演員		《風雲兒女》: 五月二十四日上映 電通影片公司 導演:許幸之 原作:田漢 分場劇本:夏衍 主演演員:王人美、袁牧之、談瑛等 影片中的主題歌後成為中華人民共和國國歌
	電影《風雲兒女》上映,客串跳舞		
	電影《美人恩》上映,客串唱歌		《美人恩》: 七月二十七日上映 根據張恨水小說改編 編劇:于定勛 導演:文逸民 其他演員:陸麗霞、李英、沈亞倫等人
	新華歌劇社解散,經丁悚與龔之方介紹進入藝華電影公司任配角,月薪五十元		
1936 民國 25 年	演出電影《花燭之夜》上映,任配角		《花燭之夜》: 1936 年一月二十七日上映 藝華影業公司 編劇:徐蘇靈 導演:岳楓 主演演員:袁美雲、王引等

電影《化身姑娘》上映，飾配角		《化身姑娘》： 為周璇惟一部黑白無聲片 六月六日上映 藝華影業公司 編劇：黃嘉謨 導演：方沛霖 其餘演員：袁美雲、王引、韓蘭根等
電影《狂歡之夜》上映，飾配角		《狂歡之夜》： 十月六日上映 據俄國作家果戈里的《欽差大臣》改編 新華影業公司 編導：史東山 其餘演員：金山、胡萍、顧而已等
主演電影《喜臨門》上映		《喜臨門》： 十月二十四日上映 藝華影業公司 編劇：黃嘉謨 導演：岳楓 其餘演員：馬陌芬、關宏達等
主演電影《百寶圖》上映		《百寶圖》： 十一月六日上映 藝華影業公司 編劇：黃嘉謨 導演：岳楓 其餘演員：王引、王次龍等
是年，嚴華隨著大中華歌舞團至南洋巡迴演出，次年春訂婚		

1937 民國 26 年	主演電影《滿園春色》上映		《滿園春色》： 二月上映 藝華影業公司 編劇：黃嘉謨 導演：岳楓 其餘演員：袁美雲、徐琴芳、關宏達等
	演出電影《女財神》上映，為配角		《女財神》： 七月上映 藝華影業公司 編導：吳村 其餘演員：張翠紅、馬陋芬、韓蘭根、關宏達等
	被借提到明星影片公司，主演電影《馬路天使》上映	〈四季歌〉 〈天涯歌女〉	《馬路天使》： 七月二十四日上映 明星影片公司 編導：袁牧之 其餘演員：趙丹、魏鶴齡、趙慧深等
	參與中國劇作者協會發起創作的三幕話劇《保衛蘆溝橋》，演出群眾角色		
	十月二十二至二十四日，參與上海市電影界救亡協會與上海市救濟委員會合辦、在中西電台的播音募款，共約八十位演藝人員參與，所有表演包括話劇、救亡歌曲、流行歌曲等。		

	與嚴華至香港、菲律賓等地巡迴演出，次年夏返北京		
1938 民國27年	主演歌舞片電影《三星伴月》上映	〈三星〉 〈何日君再來〉 〈春遊〉	《三星伴月》： 二月上映 藝華影業公司 編導：方沛霖 其餘演員：馬陌芬、倉隱秋、關宏達等 影片由生產三星牙膏的中國化學工業社贊助
	七月十日與嚴華在北京西長安街春園飯店舉行婚禮		
	回到上海後繼續在電台唱歌與介紹廣告		
	加入國華電影公司，與嚴華一起加入爵士歌唱社，大約同時流產。		
1939 民國28年	主演電影《孟姜女》上映	〈百花歌〉 〈春花如錦〉	《孟姜女》： 二月上映 國華影片公司 編導：吳村 其餘演員：徐風、白燕等
	主演電影《李三娘》上映	〈春風秋雨〉 〈夢斷關山〉	《李三娘》： 六月十六日上映 國華影片公司 編劇：李昌鑾 導演：張石川 其餘演員：舒適、鳳凰、周起、洪逗等

		主演電影《新地獄》上映	〈五更調〉 〈小親親〉	《新地獄》： 九月上映 國華影片公司 編導：吳村 其餘演員：舒適、周曼華、白雲、龔稼農等
		主演電影《七重天》上映	〈難民歌〉 〈送君〉 〈天堂歌〉 〈歌女淚〉	《七重天》： 十一月二十四日上映 國華影片公司 編劇：徐卓呆 導演：張石川 其餘演員：白雲、袁紹梅、龔稼農、周曼華等
1940 民國29年		主演電影《董小宛》上映	〈董小宛〉 〈縹緲歌〉	《董小宛》： 二月三日上映 國華影片公司 編劇：程小青 導演：張石川、鄭小秋 其餘演員：舒適、龔稼農、尤光照、徐風、藍蘭等
		主演電影《三笑》上映	〈點秋香〉（與白雲對唱） 〈畫觀音〉 〈心願〉 〈訴衷情〉 〈慶團員〉	《三笑》： 六月八日上映 根據秦瘦鷗小說改編 國華影片公司 導演：張石川、鄭小秋 編劇：范煙橋
		周璇與嚴華爭吵後離家出走，自殺未遂		其餘演員：白雲、袁紹梅、龔稼農、尤光照等
		主演電影《黑天堂》上映	〈戀〉	《黑天堂》： 七月十九日上映 國華影片公司 編導：吳村 其餘演員：徐風、龔稼農、尤光照、藍蘭等

	主演電影《孟麗君》上映		《孟麗君》： 七月三十一上映 根據古典小說《華麗緣》改編 國華影片公司 編劇：程小青 導演：張石川 其餘演員：舒適、袁紹梅、徐楓、尤光照、龔稼農等
	主演電影《蘇三艷史》上映 當選下一年（1941 年）的電影皇后，但周璇卻不感興趣。	〈心頭恨〉 〈蘇三採茶〉 〈長相思〉 〈燈花開〉	《蘇三艷史》： 九月四日上映 影片根據戲曲《玉堂春》改編 國華影片公司 編導：吳村 其餘演員：舒適、尤光照、龔稼農等
	主演電影《西廂記》上映，開幕當日下午三點在金城大戲院舉行開幕典禮並試映，周璇剪綵，警務處樂隊伴奏	〈月圓花好〉 〈拷紅〉 〈蝶兒曲〉 〈嘲張生〉 〈團圓 1〉 〈團圓 2〉 〈長亭送別〉	《西廂記》： 十二月二十四日上映 根據古典小說《會真記》改編 國華影片公司 編劇：范煙橋 導演：張石川 其餘演員：白雲、慕容婉兒等
1941 民國 30 年	主演電影《天涯歌女》上映	〈襟上一朵花〉 〈秋的懷念〉 〈寂寞的雲〉 〈街頭月〉 〈小夜曲〉 〈漂泊吟〉 〈秋天裡開了春天的花〉 〈今宵今宵〉 〈夢〉	《天涯歌女》： 一月二十五日上映 國華影片公司 編導：吳村 其餘演員：慕容婉兒、白虹、白雲等

主演電影《梅妃》上映	〈梅妃舞〉〈梅花曲〉〈梅亭宴〉	《梅妃》：四月九日上映 國華影片公司 編劇：程小青 導演：張石川 其餘演員：呂玉堃、袁紹梅、周起、慕容婉兒等
在賀綠汀從港返滬時，提出跟著去新四軍的想法，被勸留		
六月十八日周璇離家出走，嚴華藉律師在晨報上公開登「警告逃妻」啟示，周璇也找律師致函協議離婚，並在報上登啟示		
主演電影《夜深沉》上映，外傳與男主角韓非發生感情		《夜深沉》：七月九日上映 國華電影公司 編劇：程小青 導演：張石川 其餘演員：韓非、袁紹梅、呂玉堃、蒙納、周起、由光照、周當等
與嚴華談判沒有結果，七月二十三日正式離婚，住進國華影片老闆柳中浩的家中		
主演電影《解語花》上映	〈解語花〉〈天長地久〉〈插秧歌〉〈農人忙〉	《解語花》：十月一日上映 國華影片公司 編劇：范煙橋 導演：張石川 其餘演員：白雲、朱麗、尤光照、周起等

	上海日報電影副刊發起電影皇后選舉，周璇當選，在申報上發表拒絕啓事		
	聽從國華影片老闆柳中浩的吩咐暫退影藝圈		
1942 民國31年	主演電影《惱人春色》上映 （另一片名《荊棘幽蘭》）	〈鐘山春〉 〈划船歌〉 〈春來了〉 〈種花曲〉	《惱人春色》： 上集二月十二日上映、下集三月七日上映 國華影片公司 編劇：張石川 導演：張石川、何兆璋 其餘演員：白雲、慕容婉兒、袁紹梅等
	二月八日，周璇與姚敏、呂玉堃、鳳凰，在百樂門舞廳所舉辦的歌唱比賽中評判給獎		
	主演電影《夢斷關山》上映		《夢斷關山》： 三月二十五日上映 國華影片公司 編劇：程小青 導演：何兆璋 其餘演員：呂玉堃、袁紹梅等
1943 民國32年	和中聯電影的張善琨簽定拍片合同，不久偽政府將中聯電影與中華電影合併為華影電影公司		
	主演電影《漁家女》上映	〈漁家女〉 〈交換〉 〈瘋狂世界〉 〈婚禮曲〉	《漁家女》： 九月二日上映 華影電影公司 編劇：顧仲彝 導演：卜萬蒼 其餘演員：顧也魯、袁靈雲、鄭玉如等

1944 民國33年	主演電影《鸞鳳和鳴》上映	〈不變的心〉 〈真善美〉 〈可愛的早晨〉 〈討厭的早晨〉 〈呼美米嗎〉 〈紅歌女忙〉	《鸞鳳和鳴》： 一月一日上映 華影電影公司 導演：方沛霖 編劇：蕭憐萍 其餘演員：龔秋霞、黃河等
	主演電影《紅樓夢》上映，拍片時被中醫警告，若多受刺激，不出十年必然發瘋	〈葬花〉 〈悲秋〉	《紅樓夢》： 六月八日上映 根據曹雪芹著《紅樓夢》改編 華影電影公司 編劇：范煙橋 導演：卜萬蒼 其餘演員：袁美雲、白虹、王丹鳳、梅熹等
1945 民國34年	主演電影《鳳凰于飛》上映	〈鳳凰于飛（一）〉 〈鳳凰于飛（二）〉 〈尋夢曲〉 〈霓裳隊〉 〈慈母心〉 〈合家歡〉 〈嫦娥〉 〈笑的讚美〉 〈前程萬里〉	《鳳凰于飛》： 二月十一日上映 華影電影公司 編劇：沈鳳威 導演：方沛霖 其餘演員：黃河
	三月二十九至三十一日，在上海金都大戲院舉行了三天（日夜共六場）「銀海三部曲」「周璇歌唱會」，每張票票價高達三千圓舊幣，賣座極佳	演唱《漁家女》、《鸞鳳和鳴》、《鳳凰于飛》三部片的插曲	《鳳凰于飛》： 二月十一日上映 華影電影公司 編劇：沈鳳威 導演：方沛霖 其餘演員：黃河

	六月十六、十七日，大光明戲院舉辦「仲夏音樂歌唱會」，由白光、白虹、周璇、楊柳主唱。	周璇唱〈可愛的早晨〉、〈真善美〉、〈不變的心〉	
	六月三十日陳歌辛的「昌壽作品音樂會」中，周璇在內的多位歌星演唱	周璇唱〈可愛的早晨〉、〈不變的心〉、〈鳳凰于飛〉、〈漁家女〉	
	七月五日演至八月五日，演出四幕悲劇《漁歌》		《漁歌》： 國聯劇社 編劇：顧仲彝 導演：卜萬蒼 其餘演員：靈雲、江山、徐平、嚴俊等 周璇演至八月五日後歇演，由別的演員頂替
1946 民國35年	全年多次參與廣播電台活動，包括三月九日建成電台的「全滬歌星、影星、名伶聯合義務大廣播」，十日中聯廣播電台開幕的剪綵；七月二十五日上海時疫醫院主辦的「播音勸募醫藥經費」		
	四月左右，至香港住在大中華影片公司老闆蔣伯英家中，拍攝電影《長相思》與《各有千秋》		
	八月，上海小姐舞星、歌星、平劇、名媛選舉，周璇推辭競選電影皇后，但同意為救災舉行義唱		

1947 民國36年	主演電影《長相思》上映	〈燕燕于飛〉 〈黃葉舞秋風〉 〈花樣的年華〉 〈夜上海〉 〈星心相印〉 〈凱旋歌〉 〈童歌〉	《長相思》： 一月二十一日上映 （香港）大中華影片公司 編劇：范煙橋 導演：何兆璋 其餘演員：舒適、黃宛蘇、白沉等
	主演電影《各有千秋》上映		《各有千秋》： 二月十一日上映 （香港）大中華影片公司 編導：朱石麟 其餘演員：黃河、龔秋霞等
	回到上海為國泰拍片，與石揮傳出緋聞		
	主演電影《憶江南》上映，同時扮演採茶女與香港小姐兩個角色	〈憶江南〉 〈採茶歌〉 〈羅大嫂和王二姐〉 〈人人都說西湖好〉	《憶江南》： 十月二十四日上映 國泰影業公司 編劇：田漢 導演：應雲衛、吳天 其餘演員：馮喆、周峰等
	大中華催促回港拍戲《莫負青春》、《花外流鶯》、《歌女之歌》		
1948 民國37年	演出電影《夜店》上映		《夜店》： 二月八日上映 根據高爾基名劇《在底層》改編 文華影片公司 編劇：柯靈 導演：佐臨 其餘演員：童芷苓、石羽、石揮、韋偉、張伐等

	主演電影《莫負青春》上映	〈莫負青春〉〈小小洞房〉〈三個斑鳩〉	《莫負青春》：改編自聊齋〈阿繡〉四月三十日上映大中華影片公司編導：吳祖光其餘演員：呂玉堃、姜明等	
	主演電影《歌女之歌》上映	〈歌女之歌〉〈陋巷之春〉〈一片癡情〉〈知音何處尋〉〈愛神的箭〉〈晚安曲〉	《歌女之歌》：十二月十六日上映大中華影片公司編劇：吳鐵翼導演：方沛霖其餘演員：顧也魯、王豪、平原等	
	主演電影《清宮秘史》上映，此片足足拍了半年	〈御廂縹緗歌〉〈冷宮怨〉	《清宮秘史》：十二月三十一日上映改編自姚克的舞台劇《清宮怨》永華影業公司編劇：姚克導演：朱石麟其餘演員：舒適、唐若青、徐立、羅維等	
1949民國38年	主演電影《花外流鶯》上映	〈高崗上〉〈春之晨〉〈花外流鶯〉〈桃李春風〉〈月下的祈禱〉〈訴衷情〉	《花外流鶯》：二月十八日上映大中華影片公司編劇：洪謨導演：方沛霖其餘演員：呂玉堃、嚴化等	
	與眾多明星、影迷合拍的大雜燴電影《影城奇譚》上映		《影城奇譚》：四月九日上映國泰影業公司編導：國泰全體其餘演員：王丹鳳、陳燕燕、舒繡文、路明、歐陽莎菲、顧蘭君、王豪、嚴化、嚴俊、顧也魯等	

	主演電影《花街》上映		《花街》： 1949 年上映 長城影片公司 編劇：陶秦 導演：岳楓 其餘演員：龔秋霞、嚴俊、韓非等
1950 民國39年	主演電影《彩虹曲》		《彩虹曲》： 1953 才上映 中國首部彩色歌舞片 周璇在港最後作品 長城影片公司 編劇：陶秦 導演：岳楓、陶秦 其餘演員：韓非、龔秋霞、嚴化、裘萍等
	年底生下兒子周敏（後改名周民），後由趙丹夫婦撫養成人		
1951 民國40年	主演電影《和平鴿》上映	〈和平鴿主題曲〉	根據劉任濤的話劇〈當祖國需要的時候〉改編 《和平鴿》： 1951 年上映 原名《醫國醫人》 大光明電影公司 編劇：劉任濤 導演：顧而已 其餘演員：顧而已、顧也魯、陶金等
	為要製作《和平鴿》廣告，認識畫肖像的唐棣		

	拍戲時因受刺激而失常，因此周璇自己的戲份未完成，由替代的演員拍完		
1952 民國41年	八月三十日在枕流公寓生下唐棣之子，取名唐啟偉（後改名周偉），十月唐棣被公安以「歷史反革命」與「詐騙」下獄，判刑三年		
	1952 至 1957，五年中精神耗弱，住在上海虹橋療養院		
1953 民國42年	唐棣被釋放		
1957 民國46年	轉回上海精神病療養院，主治醫師為院長蘇復，病情好轉		
	主演電影《春之消息》；後因《春之消息》片子過長而剪片	〈風雨中的搖籃歌〉成為唯一首未公開演唱的歌曲	
	七月十九日住進上海第一醫學院（後改華山病院），中暑性腦炎，開始斷斷續續昏迷		
	九月二十二日急救無效，病逝		

附錄二、周璇歌曲總表

電影歌曲

歌曲名稱	年份	電影名稱	作曲者	作詞者	合唱／對唱者	唱片（編號）	附註
1. 天涯歌女	1937	馬路天使	賀綠汀編曲	田漢		百代（35335A）	
2. 四季歌	1937	馬路天使	賀綠汀編曲	田漢		百代（35335B）	江蘇民歌〈孟姜女〉改編
3. 三星	1938	三星伴月	陳歌辛	陳歌辛	馬陌芬、關宏達		
4. 工場	1938	三星伴月	陳歌辛	陳歌辛	馬陌芬、關宏達		
5. 何日君再來（上下）	1938	三星伴月	劉雪庵	黃嘉謨		百代（35333AB）	
6. 春遊	1938	三星伴月	陳歌辛	陳歌辛	大合唱	百代（35354A）	
7. 百花歌	1939	孟姜女	嚴華	吳村		百代（35447A）	
8. 春花如錦	1939	孟姜女	嚴華	吳村		百代（35447B）	
9. 相思怨	1939	孟姜女	嚴華	吳村			
10. 春風秋雨	1939	李三娘	嚴華	范煙橋		勝利	
11. 夢斷關山	1939	李三娘	嚴華	范煙橋		勝利	
12. 五更調	1939	新地獄					

13. 小親親	1939	新地獄					
14. 送君	1939	七重天	嚴華	嚴華		百代（35454A）	
15. 難民歌	1939	七重天	嚴華	徐半梅		百代（35454B）	
16. 歌女淚	1939	七重天	嚴華	任慕雲		百代（35455A）	
17. 天堂歌	1939	七重天	嚴華	徐半梅		百代（35455B）	
18. 董小宛	1939	董小宛	嚴華	程小青		百代（35461A）	
19. 縹緲歌	1939	董小宛	嚴華	程小青		百代（35461B）	
20. 燈花開	1940	蘇三艷史	吳村	吳村		百代（35462A）	
21. 長相思	1940	蘇三艷史	吳村	吳村		百代（35462B）	
22. 心頭恨（上下）	1940	蘇三艷史	嚴華	吳村		百代（35463AB）	
23. 點秋香	1940	三笑	嚴華	范煙橋	白雲，白虹	百代（35487A）	河北民歌〈小放牛〉改編
24. 畫觀音	1940	三笑	嚴華	范煙橋	白雲		
25. 心願	1940	三笑	嚴華	范煙橋	白雲	百代	
26. 訴衷情	1940	三笑	黎錦光	范煙橋	白雲		
27. 慶團圓	1940	三笑	嚴華	范煙橋	白雲		
28. 夢	1940	天涯歌女	吳村	吳村		百代（35490B）	
29. 街頭月	1940	天涯歌女	張昊	吳村		百代（35498A）	
30. 襟上一朵花	1940	天涯歌女	黎錦光	吳村		百代（35498B）	

31. 寂寞的雲	1940	天涯歌女	嚴華	吳村			
32. 小夜曲	1940	天涯歌女	吳村	吳村			
33. 漂泊吟	1940	天涯歌女	張昊	吳村			
34. 秋天裡開了春天的花	1940	天涯歌女	楊涓溪	吳村			
35. 今宵今宵	1940	天涯歌女	黎錦光	吳村			
36. 月圓花好	1940	西廂記	嚴華	范煙橋		百代（35497A）	
37. 拷紅	1940	西廂記	黎錦光編曲	范煙橋		百代（35497B）	
38. 蝶兒曲	1940	西廂記	嚴華	范煙橋	周起、蒙納		
39. 嘲張生	1940	西廂記	嚴華	范煙橋			
40. 男兒立志	1940	西廂記	黎錦光	范煙橋			
41. 團圓（一）	1940	西廂記					
42. 團圓（二）	1940	西廂記					
43. 和詩	1940	西廂記	嚴華	范煙橋			
44. 長亭送別	1940	西廂記					
45. 戀	1940	黑天堂					
46. 梅花曲	1941	梅妃	嚴華	程小青		百代（35509A）	
47. 梅妃舞	1941	梅妃	黎錦光	程小青		百代（35509B）	
48. 梅亭宴	1941	梅妃	黎錦光	程小青			
49. 霓裳羽衣曲	1941	梅妃	嚴華	程小青			
50. 鍾山春	1941	惱人春色	黎錦光	范煙橋		百代（35577A/38122B）	
51. 種花曲（或種花歌）	1941	惱人春色	姚敏	程小青		百代（35579A）	
52. 划船歌	1941	惱人春色	姚敏	程小青	姚敏	百代（35579B）	

53. 春來了	1941	惱人春色	嚴个凡	凱夫			
54. 解語花	1941	解語花	黎錦光	范煙橋		勝利	
55. 天長地久（上下）	1941	解語花	姚敏	范煙橋	姚敏	百代（35578AB）	
56. 插秧歌	1941	解語花	陳歌辛	范煙橋			
57. 農人忙	1941	解語花	陳歌辛	范煙橋		勝利	
58. 漁家女	1943	漁家女	陳歌辛	李雋青		百代（35851A）	
59. 瘋狂世界	1943	漁家女	黎錦光	李雋青		百代（35851B）	
60. 交換	1943	漁家女	梁樂音	李雋青		勝利（42228）	
61. 婚禮曲	1943	漁家女	陳歌辛	李雋青		勝利	
62. 何處是盡頭	1943	漁家女	黃立德	黃紐兒			
63. 討厭的早晨	1944	鸞鳳和鳴	黎錦光	李雋青		勝利（42237A）	
64. 可愛的早晨	1944	鸞鳳和鳴	陳歌辛	李雋青		勝利（42237B）	
65. 不變的心	1944	鸞鳳和鳴	陳歌辛	李雋青		勝利（42238A）	
66. 紅歌女忙	1944	鸞鳳和鳴	梁樂音前段 嚴工上後段	李雋青		勝利（42238B）	
67. 真善美	1944	鸞鳳和鳴	李厚襄	李雋青		勝利（42241A）	
68. 呼美米嗎 69.（hu mei mi ma）	1944	鸞鳳和鳴	劉惠新（另說劉惠斯）	李雋青	龔秋霞		
70. 葬花（版本一）	1944	紅樓夢	黎錦光	曹雪芹原詞，卜萬蒼改編		百代（35611A）	此為現存版本

71. 葬花（版本二）	1944	紅樓夢	梁樂音	曹雪芹原詞，卜萬蒼改編		
72. 悲秋	1944	紅樓夢	梁樂音	曹雪芹		
73. 鳳凰于飛（一）	1945	鳳凰于飛	陳歌辛	陳蝶衣	勝利（42247A）	
74. 鳳凰于飛（二）	1945	鳳凰于飛	陳歌辛	陳蝶衣	百代（42247A）	
75. 尋夢曲	1945	鳳凰于飛	陳歌辛	陳蝶衣		
76. 霓裳隊	1945	鳳凰于飛	陳歌辛	陳蝶衣	勝利（42247B）	
77. 慈母心	1945	鳳凰于飛	黎錦光	陳蝶衣	百代（35621A）	
78. 嫦娥	1945	鳳凰于飛	黎錦光	陳蝶衣	百代（35621B）	
79. 前程萬里	1945	鳳凰于飛	陳歌辛	陳蝶衣	百代（35622B）	
80. 合家歡	1945	鳳凰于飛	姚敏	陳蝶衣	勝利（42248A）	
81. 笑的讚美	1945	鳳凰于飛	梁樂音	陳蝶衣	勝利（42248A）	
82. 晚宴	1945	鳳凰于飛	李厚襄	陳蝶衣		
83. 感謝詞	1945	鳳凰于飛	姚敏	陳蝶衣		
84. 黃葉舞秋風	1946	長相思	黎錦光	范煙橋	百代（35636A）	
85. 花樣的年華	1946	長相思	陳歌辛	范煙橋	百代（35636B）	
86. 燕燕于飛	1946	長相思	黎錦光	范煙橋	百代（35657A）	
87. 凱旋歌	1946	長相思	黎錦光	范煙橋	百代（35657B）	
88. 夜上海	1946	長相思	陳歌辛	范煙橋	百代（35645A）	

89. 星心相印	1946	長相思	黎錦光	范煙橋		百代 （35645B）	
90. 童歌	1946	長相思	陳歌辛	范煙橋			
91. 憶江南	1947	憶江南	張文綱	田漢			
92. 採茶歌	1947	憶江南	費克	田漢			
93. 羅大嫂和王 二姐	1947	憶江南	費克	田漢			
94. 人人都說西 湖好	1947	憶江南	黎錦光	田漢			
95. 西湖的兒女	1947	憶江南	費克	安娥			
96. 莫負青春	1947	莫負青春	陳歌辛	吳祖光		百代 （35724A）	曲調採 自陝北 民謠
97. 小小洞房	1947	莫負青春	陳歌辛	吳祖光		百代 （35724B）	曲調採 自陝北 民謠
98. 三個斑鳩	1947	莫負青春	陳歌辛	吳偉			
99. 知音何處尋	1947	歌女之歌	嚴折西	陳蝶衣		百代 （35708A）	
100.歌女之歌	1947	歌女之歌	陳歌辛	陳蝶衣		百代 （35708B）	
101.愛神的箭	1947	歌女之歌	黎錦光	陳蝶衣		百代 （35725A）	
102.陋巷之春	1947	歌女之歌	李厚襄	陳蝶衣		百代 （35725B）	
103.一片癡情	1947	歌女之歌	李厚襄	陳蝶衣		百代 （35756B）	
104.晚安曲	1947	歌女之歌	劉如增	陳蝶衣		百代 （35772B）	
105.御廚縹緲歌	1948	清宮秘史	陳歌辛	李雋青			
106.冷宮怨	1948	清宮秘史	陳歌辛	李雋青			
107.春之晨	1949	花外流鶯	黎錦光	陳蝶衣		百代 （35738A）	

108.月下的祈禱	1949	花外流鶯	李厚襄	陳蝶衣		百代（35738B）	
109.高崗上	1949	花外流鶯	陳歌辛	陳蝶衣		百代（35756A）	
110.花外流鶯	1949	花外流鶯	陳歌辛	陳蝶衣		百代（35785A）	
111.訴衷情	1949	花外流鶯	姚敏	陳蝶衣		百代（35758A）	
112.桃李春風	1949	花外流鶯	姚敏	陳蝶衣		百代（35772A）	
113.雞牛貓狗	1949	彩虹曲	李厚襄	陶秦		大長城（1006A）	
114.想娃兒	1949	彩虹曲	黎平	尤明		大長城（1006B）	
115.青春之歌	1949	彩虹曲	黃壽齡	尤明		大長城（1007A）	
116.掃地歌	1949	彩虹曲	李厚襄	葉金		大長城（1007B）	
117.彩虹曲	1949	彩虹曲	李厚襄	陶秦		大長城（1008A）	
118.廚房歌	1949	彩虹曲	勵遲	陶秦		大長城（1008B）	
119.水手之歌	1949	彩虹曲	黃壽齡	尤明	合唱		
120.雙簧	1949	彩虹曲	李厚襄	陶秦			
121.歌虛榮	1949	花街	李厚襄	陶秦		大長城（1011A）	
122.母女倆	1949	花街	黃壽齡	尤明		大長城（1011B）	
123.媳婦受折磨	1949	花街	去白	克亮		大長城	
124.秋江曲	1949	花街	李厚襄	漫影		大長城	
125.韭菜花開	1949	花街	去白	克亮		大長城	
126.逃亡	1949	花街	李厚襄	陶秦	合唱	大長城	
127.黑夜	1949	花街	李厚襄	陶秦		大長城	

128.和平鴿	1951	和平鴿	陳歌辛	任濤、沙里			
129.風雨中的搖籃歌	1957	春之消息	陳歌辛	陳歌辛		未發行	未公開演唱

單曲

歌曲名稱	年份	作曲者	作詞者	合唱／對唱者	唱片公司	附註
130.女人		黎錦光	黎錦光	嚴華	勝利（42123）	
131.丁香		姚敏	萍歌		百代	
132.叮嚀	1941	黎錦光	黎錦光	嚴華	百代（35552A）	
133.杜鵑		勵遲	洪菲		勝利	
134.玫瑰		李厚襄	洪菲		百代	
135.秋風		李厚襄	淑岑		勝利	
136.探情	1940	黎錦光	黎錦光	嚴華	百代（35471A）	
137.想郎	1940	黎錦光	嚴華		百代（35471B）	
138.熱情		嚴華	嚴華		百代	
139.離愁		姚敏			勝利	
140.鴿子						
141.鐘聲	1935		張靜、黎明健		勝利	
142.勸郎					百代	
143.心兒跳						
144.月下歌		黃貽鈞	顧仲彞			
145.五方齋	1938	不詳	不詳	嚴華、嚴斐	勝利（42018）	

歌名	年份	作曲	作詞		唱片公司	備註
146.百花開		陳歌辛	陳歌辛		勝利	
147.告訴我	1947	嚴折西	嚴折西		百代（35701A）	
148.冷宮怨		陳歌辛	李雋青			
149.金絲鳥	與嚴華離婚前	嚴華	陳棟蓀			姚莉首唱
150.南風吹		黎錦光	江濤			
151.恨事多		李厚襄	李厚襄		百代	
152.夜深沉		陳歌辛	陳歌辛		勝利	
153.妹相思		李厚襄	梅阡		勝利	
154.長亭柳		張簧	張簧		蓓開	
155.青樓恨	1940	黎錦光	黎錦光		百代（35504B）	
156.夜來香						
157.紅花恨		嚴華	嚴華		勝利	
158.紅玫瑰	1934					
159.送大哥	1946	黎錦光改編	黎錦光改編	姚敏	百代（35677A）	綏遠民歌
160.送哥行		姚敏	黎錦光		百代	
161.送情郎		嚴華	嚴華		百代	
162.南風吹		黎錦光	江濤		百代	
163.候郎曲	1944	李厚襄	陳棟蓀		百代（35611B）	
164.桃花江（上下）	1934	黎錦暉	黎錦暉	嚴華	勝利	1929年王人美及黎莉莉首唱
165.留蘭香		嚴華	藎泉		百代	
166.採檳榔	約1940	黎錦光改編	殷憶秋		百代（35504A）	根據湖南湘潭花鼓戲雙川調改編
167.採蓮謠		陳田鶴	韋翰章			
168.麻將經	1940	嚴華	嚴華	韓蘭根	百代	

					（35490A）	
169.處處吻	1941	江濤	江濤		百代（35515B）	
170.望星兒		李厚襄	洪菲		勝利	
171.趁芳春		嚴華	嚴華		勝利	
172.新月吟		呂寧	佚名		百代	
173.新對花	約1938	嚴華改編	嚴華改編	嚴華	百代（35414）	東北民歌改編
174.跳舞場	與嚴華離婚前	嚴華	藘泉	嚴華	百代	
175.圓舞曲		嚴个凡	嚴个凡			
176.夢中夢	約1943	黎錦光	黎錦光		勝利（42131）	
177.銀花飛	1941	嚴華	任慕雲		百代（35552B）	
178.蓮花開		趙競	趙競		勝利	
179.賣雜貨	約1938	黎錦光改編	黎錦光改編		百代（35415B）	廣東梅縣民謠改編
180.賣燒餅	1940	嚴折西	嚴折西		百代（35472A）	
181.蝴蝶飛		李厚襄	漫影	嚴華	百代	
182.憶良人	1941	李厚襄	洪菲		百代（35515A）	
183.燕春歸		李厚襄	陳棟蓀		百代	
184.離別酒		黎錦光	黎錦光		勝利	
185.攀不倒（或扳不倒）	早期錄音曲目	黎錦暉	黎錦暉		勝利	
186.一顆甜心		嚴華	嚴華		勝利	
187.小小溪水		林聲	江音		百代	
188.小羊救母	早期錄音曲目	黎錦暉	黎錦暉			
189.小雞小羊		嚴華	嚴華		勝利	

190.大地之春		李厚襄	洪菲		百代	
191.三月之鶯		嚴折西	顏頡		百代	
192.不要唱吧	1946	黎錦光	李雋青		百代（35685A）	
193.天作之合				姚敏		
194.五月的風	1941	黎錦光	陳歌辛		百代（35577/38122）	
195.五更相思		姚敏	陳棟蓀		百代	
196.月下佳人	1940	姚敏	陳棟蓀		百代（35487B）	
197.四季相思（上下）	1941	黎錦光編曲	黎錦光改編		百代（35551）	民謠改編
198.西子姑娘（上下）	1946	劉雪庵	傅清石		百代（34104）	周小燕及姚莉分別灌錄同詞異曲的唱片
199.你太美麗		李厚襄	李厚襄		百代	
200.你的花兒				黎明健	勝利	
201.花月重溫		姚敏	鄭愈			
202.花花姑娘	1940	嚴華	魯旭		百代（35479A）	
203.兩條路上	1946	嚴折西	李雋青		百代（35678A）	
204.佳人姑花		黎錦光	黎錦光		勝利	
205.扁舟情侶	1936	嚴華	嚴華	嚴華	勝利	
206.紅淚悲歌						
207.特別快車	1936	黎錦暉	黎錦暉		勝利（54690A）	1929 勝利唱片發行王人美首唱版本
208.栗子大王		莊澤	魯旭		百代	
209.海月情花				嚴華	勝利	

210.神仙伴侶		姚敏	陳棟蓀	嚴華	百代	
211.凄涼之夜	1940	嚴折西	嚴折西		百代 （35472B）	
212.梅花寄意		勵潯	漫影		勝利	
213.幾時相逢		勵潯	江濤		勝利	
214.愛 的 歸 宿 （上下）	1939	嚴折西	嚴折西	嚴華	百代 （35456）	
215.愛 的 新 生 （上下）		嚴華	嚴華		勝利	
216.楊柳絲絲	1934					
217.鳳陽花鼓	1934	國治譯改 編	國治譯改 編		勝利	安徽民謠改 編
218.蜜意情懷		姚敏	姚敏		勝利	
219.睡的讚美	1936	嚴華	嚴華		勝利 （54690B）	
220.碧海青天					大中華	
221.蘇三採茶		黎錦光改 編	黎錦光改 編		勝利 （42241B）	曲調改編自 京 劇 樂 曲 〈 蘇 三 起 解〉
222.蘇州之夜	1937 末 ～ 1938 初				百代	
223.蘇武牧羊	1934				勝利	古曲
224.戀愛的心					高亭	
225.五 更 同 心 結	約 1938	嚴華編曲	嚴華		百代 （35415A）	湘川黔民謠
226.永 遠 不 分 離（或永不 分離）		勵潯	梅阡	姚敏	百代	
227.永 遠 的 微 笑	1947	陳歌辛	陳歌辛		百代 （35701B）	

228.四季等郎來		嚴華	嚴華		勝利	
229.花香為情郎		不詳	不詳		百代	
230.花開等郎來	1940	嘉寶	魯旭		百代（35479B）	
231.明月相思夜		嚴華	嚴華		勝利	
232.相思的滋味	約1944	陳歌辛	江濤		百代（35608A）	
233.許我向你看	1946	嚴折西	嚴折西		百代（35678B）	
234.處女的心弦						
235.勝利建國歌		陳歌辛	陳歌辛		大中華	
236.輕快的前進						
237.龍華的桃花	1946	黎錦光	李雋青		百代（35685A）	
238.薔薇處處開	早期錄音曲目	黎錦暉	黎錦暉		勝利	主旋律應由歐美民謠或童歌移植
239.別離三年又相逢	1946	姚敏	陳棟蓀		百代（35677B）	
240.知心人兒有多少						
241.郎是風兒姐是浪		黎錦光	黎錦光		百代	
242.逢人笑時背人淚		陳歌辛（林枚）	陳歌辛		百代	

附錄三、參考歌曲一覽表

　　以下為我所蒐集的有聲資料，周璇的歌曲若以「音樂」部分為分析對象，大致可以分成三類：旋律為中國調式音樂，伴奏使用中國樂器的中式歌曲；旋律為大小調音階，配器、和聲等皆為西方手法的西式歌曲；以及中西合璧歌曲，幾乎都是中國調式的旋律配上西式伴奏。本表格歌曲的先後是以類別為主，按照字數排列。

　　「曲式」欄中，大寫字母（如 A、B）為樂段，小寫字母（如 a、b）為樂句。

一、中式歌曲

1.民歌小曲（九首）

歌曲名稱	年份	旋律、配樂	曲式
四季歌	1937	五聲音階徵調式，配器採對位方式	四段歌詞，音樂重複四次
青樓恨	1940	五聲音階商調式，旋律樂器同奏主旋律	A A B A
南風吹		五聲音階宮調式，旋律樂器同奏主旋律	兩段歌詞，音樂重複兩次半
新對花	約 1938	七聲音階商調式，旋律樂器輪流同奏主旋律	十二段歌詞，分成上下兩首，一首各六段，六段詞的音樂都相同
賣雜貨	約 1938	七聲音階羽調式，經過變宮音，前奏配器交響化，此外旋律樂器同奏主旋律	四段歌詞，音樂重複四次

難民歌	1939	七聲音階徵調式，用到許多變徵音，旋律樂器同奏主旋律	三段歌詞[1]，音樂重複三次
天涯歌女	1937	五聲音階宮調式，配器採對位方式	三段歌詞，音樂重複三次
四季相思	1941	七聲音階宮調式，旋律樂器同奏主旋律	四段歌詞，分上下兩首，一首各兩段，兩段詞的音樂都相同
花花姑娘	1940	五聲音階羽調式，旋律樂器同奏主旋律	兩段歌詞，音樂重複兩次
五更同心結	約1938	五聲音階宮調式，旋律樂器同奏主旋律	五段歌詞，音樂重複五次

2.文人詞曲（十二首）

歌曲名稱	年份	旋律、配樂	曲式
拷紅	1940	七聲音階徵調式，全部旋律樂器同奏主旋律	敘事音樂，
送君	1939	五聲音階宮調式，全部旋律樂器同奏主旋律	四段歌詞，音樂重複四次
葬花	1944	除了有同奏主旋律的樂器，配器交響化	A B A'
天堂歌	1939	五聲音階宮調式，有同奏主旋律的樂器，並使用中音域拉絃樂器作低音節奏	敘事音樂，兩段詞、音樂重複兩次
百花歌	1939	五聲音階徵調式，旋律樂器同奏主旋律	四段歌詞，音樂重複四次
歌女淚	1939	七聲音階宮調式，經四、七音，旋律樂器同奏主旋律	三段歌詞，音樂重複三次

[1] 我所找到的錄音都是唱三段，但文字資料卻都有四段歌詞，如《中國早期電影歌曲精選》，頁206、《上海老歌名典》，頁44

歌虛榮	1949	五聲音階徵調式,配器採對位方式,配器交響化	兩段歌詞,音樂重複兩次
點秋香	1940	五聲音階徵調式,旋律樂器同奏主旋律	四段歌詞,音樂重複四次
月下佳人	1940	五聲音階宮調式,旋律樂器同奏主旋律	四段歌詞,音樂重複四次
五月的風	1938	七聲音階角調式,經七音,旋律樂器輪奏主旋律	三段歌詞,音樂重複三次
天長地久（上下）	1941	五聲音階宮調式,旋律樂器同奏主旋律	分上下兩首,敘事音樂
花開等郎來	1940	五聲音階宮調式,旋律樂器輪奏主旋律	四段歌詞,音樂重複四次

二、西式歌曲（三十九首）

歌曲名稱	年份	織度	曲式
夢	1940	探戈（Tango）節奏,西洋和聲、配器	A B
女人		進行曲（March）節奏,西洋和聲、配器	三段詞,A B
交換	1943	狐步（Foxtrot）節奏,爵士樂配器,西洋和聲	敘事音樂,一段體,A 間奏 A
玫瑰		配器為鋼琴加弦樂,西洋和聲	兩段詞,音樂重複兩次,皆為 a a' b a"
嫦娥	1945	西洋古典音樂	A B A
合家歡	1945	狐步節奏,爵士樂配器,西洋和聲	A A B 間 B
划船歌	1941	華爾滋（Viennese Waltz）舞曲,配器為手風琴加弦樂器	A 間 A'
告訴我	1947	搖擺（Swing）節奏,爵士樂配器,西洋和聲	A B A' 間 A'

夜上海	1946	搖擺節奏，爵士樂和聲、配器	AABA 間 BA
夜深沉		狐步節奏，爵士樂配器，西洋和聲	兩段詞，音樂重複兩次
春之晨	1947	狐步節奏，爵士樂配器，西洋和聲	AA'BA'
恨事多		狐步節奏，爵士樂配器，西洋和聲	AABA
真善美	1944	狐步節奏，爵士樂配器，西洋和聲	ABA 間奏 BA
高崗上	1947	狐步節奏，爵士樂配器，西洋和聲	a a' b a'間 b a'
晚安曲	1947	華爾滋節奏，爵士樂配器，西洋和聲	ABA coda
訴衷情	1947	狐步節奏，爵士樂配器、和聲	AB a' a"
凱旋歌	1946	進行曲節奏，軍樂隊配器，合唱幫腔	一段歌詞，一段體，唱三次，二三次之間有間奏
種花歌（或種花曲）	1941	狐步節奏，爵士樂配器，西洋和聲	AB 間奏 B
廚房歌	1949	狐步節奏，爵士樂配器，西洋和聲，合唱幫腔	ABA'間奏 ABA'
霓裳隊	1945	狐步節奏，爵士樂配器，西洋和聲，合唱幫腔	ABA' C
鍾山春	1941	探戈節奏，爵士樂配器，西洋和聲，合唱幫腔	ABAB'
一片癡情	1947	波麗露（Bolelo）節奏，爵士樂配器，西洋和聲	AABA
一顆甜心		狐步節奏，西洋和聲、配器	AbA'AbA'
不要唱吧	1946	倫巴（Rumba）節奏，爵士樂配器、和聲	AABA 間奏 C

不變的心	1944	狐步節奏，爵士樂配器，西洋和聲	a a' B a"間奏 a' B a"
兩條路上	1946	旋律以布魯斯（Blues）音階組成，藍調爵士（Boogie Woogie）節奏的頑固低音，爵士樂和聲、配器	a a b 間奏 a a b
前程萬里	1945	進行曲（March）節奏，爵士樂配器，西洋和聲	A B a'間奏 B a' a"
紅歌女忙	1944	沒有固定節奏模式，西洋和聲、配器，富變化：轉調、節奏型態多次轉變	兩個不同調性的樂段以間奏連在一起，前半首是敘事音樂，後半是 a a' b a"
星心相印	1946	搖擺節奏，爵士樂配器，西洋和聲	A B A A B A
桃李春風	1947	狐步節奏，爵士樂配器，西洋和聲，獨唱與合唱輪流	a a' b b' c 間 c
笑的讚美	1945	倫巴節奏，爵士樂配器，西洋和聲，副歌（B 段）轉關係調	A B A a'間奏 a'
歌女之歌	1947	森巴（Samba）節奏，爵士樂配器，西洋和聲	A B a 間 B a
鳳凰于飛（一）	1945	狐步節奏，爵士樂配器，西洋和聲	a b c b b'間奏 b b'
雞牛貓狗	1947	倫巴節奏，爵士樂配器，西洋和聲	a a'間 a a'
永遠的微笑	1947	狐步節奏，爵士樂配器，西洋和聲	a a' b a'間奏 b a'
花樣的年華	1946	前奏為生日快樂歌前兩句，狐步節奏，爵士樂配器，西洋和聲	A B 間 a'
知音何處尋	1947	介於探戈與狐步節奏，爵士樂配器，使用布魯斯音階	a a' b c a"間奏 c a"

許我向你看	1946	介於狐步與搖擺節奏，爵士樂配器，西洋和聲	a a' b b' a' 間奏 a'
黃葉舞秋風	1946	倫巴節奏，爵士樂配器，西洋和聲	A 間 a'
薔薇處處開	早期錄音曲目	狐步節奏，爵士樂配器西洋和聲	只有一段音樂，唱四次，每唱一次、不同的樂器就跟著奏主旋律一次作為。
別離三年又相逢	1946	狐步節奏，爵士樂配器，西洋和聲	a a' b a' 間奏 a'
風雨中的搖籃歌	1957	西洋和聲與配器	a a b a

三、中西合璧歌曲（四十四首）

歌曲名稱	年份	織度	曲式
心願	1940	旋律為五聲音階宮調式，搖擺節奏，爵士樂配器與和聲	A B A'
叮嚀	約 1936	旋律為五聲音階宮調式轉大調音階，探戈節奏，配器僅用手風琴加小提琴，和聲僅用 I-IV-V-I	兩段歌詞，音樂重複兩次，a a b a 間奏 a a b a
玫瑰		旋律為七聲音階宮調式，爵士樂和聲與配器	歌詞兩段，音樂重複兩次
秋風		A 段旋律為五聲音階宮調式，B 段轉為西洋大調音階，Trot 節奏、爵士樂和聲與配器	歌詞三段，音樂重複三次
探情	1940	旋律為五聲音階宮調式，搖擺節奏、爵士樂和聲與配器	歌詞兩段，音樂重複四次，兩段後以間奏隔開下兩段

想郎	1940	旋律為五聲音階角調式，搖擺節奏、爵士樂和聲與配器	四段歌詞，兩段一旋律，前兩段與後兩段中間以間奏隔開
心頭恨（上下）	1940	旋律為七聲音階宮調式，探戈節奏，爵士樂和聲與配器，帶有夏威夷風味	分成上下兩首，兩首音樂同而詞換，皆為 a b 間奏 a b
母女倆	1949	旋律為七聲音階徵調式，前四句詞伴奏為中式樂器與中西合璧式和聲[2]，西洋和聲	三段歌詞，音樂重複三次
冷宮怨	1948	旋律為七聲音階商調式，中西合璧式和聲	敘事音樂，一段體
妹相思		旋律為七聲音階徵調式，搖擺節奏、爵士樂和聲、配器	四段歌詞，音樂重複四次
送大哥	1946	旋律為七聲音階商調式，搖擺與倫巴節奏，爵士樂和聲加中國式的節奏與和聲，配器方式也是中西式輪流	四段歌詞，音樂重複四次，a b a b a b a b coda
桃花江	1934	旋律為五聲音階宮調式，沒有固定節奏音型，和聲幾乎只用主、下屬、屬和絃，簡單的西洋樂器	敘事音樂，兩段詞，音樂重複兩次
候郎曲	1944	旋律為五聲音階徵調式，經過第四音，爵士樂節奏、和聲、配器	三段歌詞，音樂重複三次，第二三段中間以間奏隔開
望星兒		旋律為七聲音階宮調式，爵士樂節奏、和聲、配器	A B A

2　中西合璧式和聲：有時是西洋音樂和聲，或是只剩下低音上面漂浮著一條單音旋律或是打擊樂器，兩種交錯運用，經常成為僅有根音與三音、根音與五音垂直的和聲結構。

麻將經	1940	旋律為五聲音階宮調式，沒有固定節奏型態，和聲只用到主屬和絃，西洋配器併用木魚	每句詞都以兩小節音樂間隔，第一句 a、第二句 b，從頭到尾就只有 ab 兩個完全相同的樂句重複七次
梅妃舞	1941	前奏前半為西式配器，後半中西合璧，旋律為五聲音階角調式，經過第四音，爵士樂曲節奏，中西合璧式和聲，併用琵琶、木魚	A B A
採檳榔	1938	旋律為五聲音階宮調式，旋律採自湖北民謠，爵士樂節奏、和聲，中西樂器混用	敘事音樂，一段體
街頭月	1940	旋律為五聲音階宮調式，前半曲以頑固低音貫串，古典音樂和聲、配器	兩段歌詞，音樂重複兩次，A B 間奏 A B
慈母心	1945	旋律為宮調式，搖擺節奏，爵士樂和聲、配器	a a' b a" 間 b a"
銀花飛	1941	旋律為五聲音階宮調式，探戈節奏，中西樂器混用，和聲和配器融合爵士樂與絲竹的風格，小提琴跟著拉主旋律	三段歌詞，音樂重複三次，a b 間奏 a b 間奏 a b
處處吻	1941	旋律為五聲音階宮調式，在副歌時經過第四與第七音，倫巴節奏，爵士樂和聲與配器	a a' b a" 間
董小宛	1939	旋律為五聲音階宮調式，西洋古典音樂配器、和聲	A 間 A
漁家女	1943	雖然旋律組成不只是五聲音階，但是十分具有中式旋律的特色，爵士樂節奏、和聲、配器，男女合唱合聲	A B A' 間 A'

蓮花開		旋律為五聲音階宮調式，探戈節奏，爵士樂配器與和聲	AABA
賣燒餅	1940	旋律為五聲音階宮調式，Bosa Nova 節奏，爵士樂和聲、配器	兩段歌詞，音樂重複兩次，a a'b a"間奏 a a'b a"
蝴蝶飛		旋律為五聲音階宮調式，搖擺節奏，爵士樂和聲與配器	三段歌詞，音樂重複三次，二三段中有間奏
憶良人	1938	旋律為五聲音階宮調式，探戈節奏，爵士樂和聲、配器	ABA'
燈花開	1940	五聲音階宮調式，倫巴節奏，爵士樂和聲、配器，有夏威夷風味	四段歌詞，音樂重複四次，有前奏、尾奏，二三段中有間奏
小小洞房	1947	七聲音階宮調式，旋律採自陝北民謠，中西樂器併用，中式喜慶之節奏及樂器，中西合璧式合聲	aba'b 間奏 aba'b
小小溪水		七聲音階宮調式，搖擺節奏，西洋和聲	三段歌詞，AA'A'，二三段中有間奏
月圓花好	1940	旋律為五聲音階宮調式，搖擺節奏，爵士樂配器、和聲	敘事音樂，一段體
永不分離（或永遠不分離）		旋律為五聲音階宮調式，搖擺節奏，爵士樂配器、和聲	四段歌詞，音樂重複四次，二三段中有間奏
西子姑娘	1947	旋律為五聲音階宮調式，探戈節奏，爵士樂配器、和聲	分為上下兩首，上兩段、下一段歌詞，每一首音樂重複兩次
花外流鶯	1947	雖然旋律組成不只是五聲音階，但是十分具有中式旋律的特色，爵士樂節奏、和聲、配器，B 段加入人聲對唱	ABABA coda

春花如錦	1939	旋律為七聲音階宮調式，探戈節奏、爵士樂和聲、配器，帶有夏威夷風味	兩段歌詞，音樂重複兩次，為 a b a' a b a'
扁舟情侶	1936	旋律為五聲音階宮調式，搖擺節奏，中西樂器合用，簡單的西洋和絃	敘事音樂，一段體
陋巷之春	1947	旋律為五聲音階宮調式，經過七音，爵士樂節奏、和聲、配器	a a b a 間 a
特別快車	1936	旋律為五聲音階宮調式，Trot 節奏，西洋和聲與配器	敘事音樂，一段體
莫負青春	1947	旋律為七聲音階宮調式，爵士樂節奏、和聲、配器	兩段歌詞，音樂重複兩次，a b 間 a b'
淒涼之夜	1940	旋律為五聲音階宮調式，探戈節奏，爵士樂和聲、配器	一段體，兩段歌詞3
梅花寄意		旋律為七聲音階宮調式，中間轉至上五度音的五聲音階宮調式再回來原調，爵士樂節奏、和聲、配器	敘事音樂，一段體。
幾時相逢		旋律為五聲音階宮調式，探戈節奏，爵士樂和聲與配器	A B A
愛的歸宿（上）	約 1939	旋律為五聲音階宮調式，Trot 節奏，爵士樂和聲、配器	兩段歌詞，音樂重複兩次
愛的歸宿（下）	約 1939	旋律為五聲音階宮調式，Trot 節奏，前奏有轉調，爵士樂和聲、配器	兩段歌詞，音樂重複兩次，與上一首在音樂上的最大不同為前奏

3　我手中的音樂只唱了第一段歌詞，無法確知是兩段歌詞、上下首，或是這份錄音是被攔腰切斷。

愛神的箭	1947	前半首旋律為五聲音階宮調式，後半又轉為大調音階，搖擺節奏，爵士樂和聲、配器	A A' B A' 間 A'
瘋狂世界	1943	旋律為五聲音階宮調式，偶爾經過七音，爵士樂和聲、配器	A B a' 間 B a'
鳳凰于飛（二）	1944	旋律為七聲音階宮調式，爵士樂節奏、和聲、配器	A B A' 間 B A' coda
蜜意情懷		旋律為七聲音階宮調式，西洋和聲與配器	A A B A　A A B A
燕燕于飛	1946	旋律介於七聲音階宮調式與大調之間，爵士樂和聲、配器	敘事音樂，一段體
蘇三採茶	1939	旋律為五聲音階徵調式，爵士樂節奏、和聲、配器，併用琵琶等中國樂器	A A 間 A
月下的祈禱	1947	旋律為五聲音階宮調式，A 段為搖擺節奏，穿插探戈節奏，爵士樂配器與和聲	A A' B A'
可愛的早晨	1944	以葛利格（Edvard Grieg）的皮爾金組曲（Peer Gynt Suite）中的〈早晨〉、加上巴赫（J.S.Bach）C 大調前奏曲作為前奏，整曲以古典音樂、配器穿插爵士樂節奏、配器。雖然旋律組成不只是五聲音階，但是十分具有中式旋律的特色。	A B a' 間 B a'
何日君再來	1937	旋律為五聲音階宮調式，探戈節奏，只用手風琴伴奏，西方和聲	分上下兩首，一首兩段歌詞，每一首音樂重複兩次，用間奏隔開

相思的滋味	約1944	旋律為五聲音階宮調式，爵士樂和聲、配器	歌詞三段，音樂重複三次
討厭的早晨	1944	旋律、前奏的特色同可愛的早晨，此外為爵士樂節奏、和聲、配器	A B A' 間 b' A'
襟上一朵花	1940	旋律為大調音階，爵士樂節奏、和聲、配器，前奏接整曲時轉調。雖然旋律組成並非五聲音階，但是十分具有中式旋律的特色。	A a' b a"
龍華的桃花	1938	旋律為宮調式，爵士樂節奏、和聲、配器	a a' B a' 間 B a' coda

附錄四、〈燕燕于飛〉採譜

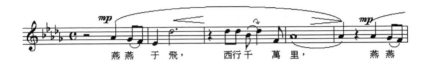

燕　燕　于　飛，　　西行千　萬里，　　　　　燕　燕

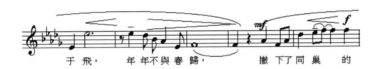

于　飛，　年年不與春歸，　　撇下了同巢　的

愛侶，相　思　欲　寄　無　從　寄。　　風雨誰

相　護，　凍飢誰相　顧，　只　有患難的朋　友，

同　情孤苦的心　田，　得　了　溫　慰，

春　花　秋　月　等　閒　度。

好容易 撥開 雲霧 見青天，　燕歸

巢，　喜 心 翻 倒，　偏又 是 新仇舊恨一齊

來，　要 怎樣 安排 才好，　要 怎樣 安排 才 好。

參考書目

史料

上海《申報》

新加坡《光明日報》

《歌星畫報》1935 年

《良友畫報》1926 年至 1945 年

《明星半月刊》1935 年 1 卷 2 期至 1936 年 6 卷 6 期

《電影週報》1936 年 4 月 18 日至 5 月 9 日

《中國無線電》1938 年 6 卷 7 期至 1939 年 7 卷 12 期

「協興隆老廣告」月份牌紙卡，出版日期地點不詳

有聲資料

周璇、白光等，《中國時代曲五大歌后》，百代唱片，7243-5-23296-25，
　　馬來西亞：1999

《時代曲的流光歲月》（內附 CD），百代唱片，724353094324，香港：
　　2000

《中國上海三四十年代絕版名曲（一）～（八）》，李寧國（ASR 工作
　　室），新加坡：2000、2000、2001、2002、2004、2005、2006、2006

《中國一代歌后　周璇金曲》，台北：和平唱片，出版日期未標明

張惠妹，《歌聲妹影》演唱會，豐華唱片，台北：2000

《夜店》，文華影片公司攝製，大連音像出版社出版發行，ISRC CN-D03-
　　02-0063-0/V.J9，廣州：出版時間未標明

《長相思》，大中華影片公司攝製，大連音像出版社出版發行，ISRC
　　CN-D03-02-0063-0/V.J9，廣州：出版時間未標明

《紅樓夢》，邵氏影業公司攝製，大連音像出版社出版發行，ISRC
　　CN-D03-02-0063-0/V.J9，廣州：出版時間未標明
《馬路天使》，明星影片公司攝製，大連音像出版社出版發行，ISRC
　　CN-D03-02-0038-0/V.J9，廣州：出版時間未標明
《清宮祕史》，大中華百合影片公司攝製，大連音像出版社出版發行，
　　ISRC CN-D03-02-0071-0/V.J9，廣州：出版時間未標明
《漁家女》，華影電影公司攝製，大連音像出版社出版發行，ISRC
　　CN-D03-02-0063-0/V.J9，廣州：出版時間未標明

網站資料

立地城懷舊金曲：http://www.lidicity.com/hjjq/index_f.html
陳歌辛紀念網站「夢中人」：http://www.greenworm.com/loverindream/index.htm
香港電影資料館資料庫 http://webpac.hkfa.lcsd.gov.hk/webpac/index.html
綠土地星空網站 http://www.hql.online.sh.cn/grass.asp

訪談

洪芳怡訪談蒲金玉，2003 年 1 月 18 日於台北公館
洪芳怡訪談姚莉，2004 年 9 月 27 日於香港銅鑼灣
洪芳怡電話訪談林暢先生，2005 年 1 月 12 日

專書、論文

（一）周璇相關資料

屠光啟等著，《周璇的真實故事》，台北：傳記文學出版社，1987
余雍和著，《周璇傳：一代歌后周璇的一生（1918-1957）》，台北：

東西文化事業出版，1987

滾石唱片編輯部編，《周璇小傳　附周璇金曲詞譜七十首》，台北：滾
　　石雜誌社，1987

周偉、常晶，《我的媽媽周璇》，太原：山西教育出版社，1987

趙士薈編著，《周璇自述》，上海：上海三聯書局，1995

沈寂，《一代歌星周璇》，上海：上海書店，1999

周民、張寶發、趙國慶編著，《周璇日記》，武漢：長江文藝出版社，
　　2003

（二）關於近代歷史

陶菊隱，《孤島見聞：抗戰時期的上海》，上海：上海人民出版社，1979

劉惠吾編著，《上海近代史》，上海：華東師範大學出版社，1985

張仲禮主編，《近代上海城市研究》，上海：上海人民出版社，1990

楊克林、曹紅編著，《中國抗日戰爭圖誌》，台北：淑馨出版社，1992

徐中約，《中國近代史》，香港：中文大學出版社，2002

張潔〈中國近代民營報業經營方略（上）〉，《新聞與寫作》2005 年
　　第 6 期，總第 252 期

（三）關於上海

張愛玲，《流言》，台北：皇冠出版社，1991（1968）

于醒民、唐繼無著，《上海：近代化的早產兒》，台北：久大文化，1991

薛理勇，《上海妓女史》，香港：海峰出版社，1996

吳亮，《老上海：已逝的時光》，南京：江蘇美術出版社，1998

丘處機主編，《摩登歲月》，上海：上海畫報出版社，1999

戴云云，《上海小姐》，上海：上海畫報出版社，1999

湯偉康編著，《上海舊影：十里洋場》，上海：人民美術出版社，1999

樹棻，《上海的最後舊夢》，上海：上海古籍出版社，1999

施福康編，《上海社會大觀》，上海：上海書店出版社，2000

李歐梵著、毛尖譯，《上海摩登：一種新都市文化在中國1930～1945》，
　　香港：牛津大學出版社，2000

李克強，〈《玲瓏》雜誌建構的摩登女性形象〉，《二十一世紀雙月刊》，
　　60：92-98，2000

葉文心等，《上海百年風華》，台北：躍昇文化，2001

胡根喜，《老上海四馬路：老上海海派特色文化的一條街》，上海：學
　　林出版社，2001

李歐梵編選，《上海的狐步舞：新感覺派小說選》，台北：允晨文化，
　　2001

劉新平，《百年時尚（1900-2000）：休閒中國》，北京：中國工人出
　　版社，2002

樓嘉軍、黛墨，《深度旅遊中國系列：上海》，閣林國際圖書，台北：
　　2002

林禹銘，《停下來，看那花樣年華：林禹銘的人文漫步（1）上海》，
　　台北：聯合文學出版社，2002

魏可風，《張愛玲的廣告世界》，台北：聯合文學出版社，2002

樓嘉軍、黛墨，《深度旅遊中國系列：上海》，台北：閣林國際圖書，
　　2002

高福進著，《「洋娛樂」的流入——近代上海的文化娛樂業》，上海：
　　上海人民出版社，2002

馬國亮，《良友憶舊》，台北：正中書局，2002

（四）關於電影

王子龍編著，《中國影劇史》，台北：建國出版社，1960

程季華主編，《中國電影發展史（第一、二卷）》二版三刷，北京：中
　　國電影出版社，1981

晹晟等編著，《中國電影演員百人傳》，湖北：長江文藝出版社，1984

范國華等編，《抗戰電影回顧（重慶）：重慶霧季藝術節資料彙編之一》，
　　重慶：重慶市文化局，1985

王人美口述、解波整理，《我的成名與不幸——王人美回憶錄》，上海：
　　上海文藝出版社，1985

杜雲之，《中國電影七十年》，台北：中華民國電影圖書館出版部，1986

曹懋唐、伍倫編，《上海影壇話舊》，上海：上海文藝出版社，1987

方翔，《何處訴衷情》，台北：漢光出版社，1991

陳播編，《中國左翼電影運動》，北京：中國電影出版社，1993

中國電影藝術研究中心、中國電影資料館編，《中國電影圖誌》，廣東：
　　珠海出版社，1995

黃均人，"Traveling Opera Troupes In Shang-hai: 1842-1949," Ph. D.
　　Thesis, The Catholic University of America, 1997

張英進，〈三部無聲片中上海現代女性的構形〉，《二十一世紀雙月刊》，
　　42：116-127，1997

黃志偉主編，《老上海電影》，上海：文匯出版社，1998

陸弘石、舒曉鳴，《中國電影史》，北京：文化藝術出版社，1998

趙士薈著，《影壇鉤沉》，鄭州：大象出版社，1998

《上海電影志》編纂委員會編，《上海電影志》，上海：上海社會科學
　　出版社，1999

沈寂，《影星悲歡錄》，上海：上海書店出版社，1999

Yingjin Zhang（張英進）Ed. 《Cinema and Urban Culture in Shanghai:
　　1922-1943》,Stanford, California: Stanford University Press: 1999

沈寂主編，《老上海電影明星（1916-1949）》，上海：上海畫報出版
　　社，2000

張英進，〈民國時期的上海電影與城市文化〉，《二十一世紀雙月刊》，
　　60：98-106，2000

〈作為類型的中國早期歌唱片——以三零到四零年代周璇主演的影片
　　為例　兼與同期好萊塢歌舞片相比較〉，《當代電影》2000：6，
　　頁83至88

Brigitte Beier等著，翟斌等翻譯《世紀電影年鑑》，台北：貓頭鷹出版
　　社，2001

胡平生，《抗戰前十年的上海娛樂社會（1927-1937）：以影劇為中心
　　的探索》，台北：台灣學生書局，2002

黃愛玲編，《國泰故事》，香港：香港電影資料館，2002

周慧玲，〈聲音科技：中國早期有聲電影中的國語表演〉，《近代中國》，
　　151：97-103，2002

姜玢，〈二〇世紀三〇年代上海電影院與社會文化〉，《學術月刊》2002:11

周慧玲，《表演中國》，台北：麥田出版，2004

張偉，《紙上觀影錄》，天津：百花文藝出版社，2004

（五）關於上海流行音樂

黎錦暉，〈葡萄仙子增訂宣言〉，《葡萄仙子》，上海：中華書局，1928

水晶，《流行歌曲滄桑記》，台北：大地出版社，1985

人民音樂出版社編輯部編，《黎錦暉兒童歌舞劇選》，北京：人民音樂
　　出版社，1983

劉星，《中國流行歌曲源流》，出版地不詳：台灣省政府新聞處編印，
　　1984

方翔，《何處訴衷情》，台北：漢光文化，1991

常曉靜，〈黃自・黎錦暉・新音樂〉，《華僑大學學報（人文社科版）》
　　3:1992，頁 92

楊佃青，〈在文學和音樂之間──黎錦暉和他的兒童歌舞作品〉，《浙
　　江師大學報（社會科學版）》3:1994，頁 32

王文和，《中國電影音樂尋蹤》，北京：中國廣播電視出版社，1995

吳劍，《中國三四十年代流行歌曲──解語花》，哈爾濱：北方文藝出
　　版社，1997

孫繼南，《黎錦暉評傳》，北京：人民音樂出版社，1997 二刷

劉習良，《歌聲中的 20 世紀：百年中國歌曲精選》，北京：中國國際
　　廣播出版社，1999

黃奇智編著，《時代曲的流光歲月（1930-1970）》，香港：三聯（香
　　港）書店有限公司，2000

黎英海，《漢族調式及其和聲》，上海：上海音樂出版社，2001

陳一萍編，《中國早期電影歌曲精選》，北京：中國電影出版社，2001

上海音樂誌編輯部，《上海音樂誌》，上海：上海音樂誌編輯部，2001

楊瑞慶，《中國民歌旋律型態》，上海：上海音樂出版社，2002

陳鋼主編，《上海老歌名典》，上海：上海辭書出版社，2002

陳剛，《玫瑰玫瑰我愛你：歌仙陳歌辛之歌》，上海：上海辭書出版社，
　　2002

榎本泰子著，彭謹譯，《樂人之都：上海──西洋音樂在近代中國的發
　　軔》，上海：上海音樂出版社，2003

張夢瑞，《金嗓金曲不了情》，聯經，台北：2003

洪芳怡，〈偷渡的自我：從電影【馬路天使】聽見周璇〉，《議藝》論
　　文集，中央大學：2004

洪芳怡，〈玫瑰薔薇同根生：四零年代上海流行歌曲中的三朵「花」研
　　究〉，2004

年台大音樂學研究所研究生論文發表會論文合集

安德魯‧瓊斯著、宋偉航譯，《留聲中國：摩登音樂文化的形成》，台
　　北：台灣商務印書局，2004

Chen, Szu-Wei（陳峙維）．《The Origin of Chinese Popular Music in
　　Modern Times: the Music Industry and Popular Song in 1930s and
　　1940s Shanghai, a Historical and Stylistic Analysis.》Work-in-progress
　　PhD Thesis, University of Stirling, UK, 2005

周偉選編，《周璇歌曲 100 首》，太原：山西教育出版社，2005

吳劍，《金嗓子周璇歌曲全集──天涯歌女》，北方文藝出版社，2006

孫繼南，《黎錦暉與黎派音樂》，上海：上海音樂學院，2007

（六）關於音樂

蕭友梅，〈音樂的勢力〉，《音樂教育》3:12，1934 年 3 月

丹青藝叢編委會編，《中國音樂詞典》，台北：丹青圖書，1986

Marcia J. Citron, 'Professional,' Gender and the Musical Canon. NY:

Cambridge University Press, 1993

芭薩諾著、徐文譯，《音樂與色彩療法：初學者指南》，台北：世界文物出版社，1995

劉靖之、費明儀編，《中國聲樂研討會論文集》，香港大學亞洲研究中心，香港：1998

劉靖之，《中國新音樂史論》，台北：燿文事業，1998

Cook, Nick and Everist, Mark eds. Rethinking Music. London:Oxford University Press, 1999

連憲升、蕭雅玲，《張昊：浮雲一樣的遊子》，台北：時報文化，2002

蘇珊・麥克拉蕊著、張馨濤譯，《陰性終止：音樂學的女性主義批評》，台北：商周出版社，2003

Richard Middleton and Peter Manuel, 'Popular Music,' Grove Music Online, London: Oxford University Press, 2005

（七）其他

郁達夫，《郁達夫文集（第二卷）（海外版）》，香港：三聯書局香港分店，1982

茅盾，《茅盾全集第三卷》，北京：人民文學出版社，1984

唐文標編，《張愛玲研究》，台北：聯經出版社，1986

張愛玲，《流言》，皇冠，台北：1991

張谷，《華麗與蒼涼：張愛玲紀念文集》台北：皇冠，1996

張子靜，《我的姊姊張愛玲》，台北：時報文化，1996

羅蘭巴特，許薔薔、許綺玲譯，《神話學》，台北：桂冠圖書，1997

張愛玲，《張看》，台北：皇冠，1999 十二刷

羅蘭・羅伯森，《全球化：社會理論和全球文化》，上海人民出版社，上海：2000

矛鋒，《人類情感的一面鏡子：同性戀文學》，台北：笙易出版社，2000

張愛玲，《傾城之戀──張愛玲短篇小說集之一》，台北：皇冠出版社，2001 年，典藏版三十四刷

Guiliana Bruno, "Haptic Routes: View Painting and Garden Narratives", Atlas of Emotion. New York: Verso, 2002

國家圖書館出版品預行編目

天涯歌女：周璇與她的歌／洪芳怡著.
-- 一版. – 臺北市：秀威資訊科技, 2008.01
　面 ； 公分. -- (美學藝術類 ；AH0018)
參考書目：面
ISBN　978-986-6732-73-7(平裝)

1.周璇　2.傳記　3.流行歌曲

913.62　　　　　　　　　　　　　97001143

美學藝術類　　AH0018

天涯歌女：周璇與她的歌

作　　者／洪芳怡
發 行 人／宋政坤
主　　編／蔡登山
執行編輯／詹靚秋
圖文排版／陳湘陵
封面設計／蔣緒慧
數位轉譯／徐真玉　沈裕閔
圖書銷售／林怡君
法律顧問／毛國樑　律師
出版印製／秀威資訊科技股份有限公司
　　　　　台北市內湖區瑞光路 583 巷 25 號 1 樓
　　　　　電話：02-2657-9211　　　傳真：02-2657-9106
　　　　　E-mail：service@showwe.com.tw
經 銷 商／紅螞蟻圖書有限公司
　　　　　台北市內湖區舊宗路二段 121 巷 28、32 號 4 樓
　　　　　電話：02-2795-3656　　　傳真：02-2795-4100
　　　　　http://www.e-redant.com

2008 年 1 月 BOD 一版
定價：400 元

讀 者 回 函 卡

感謝您購買本書，為提升服務品質，煩請填寫以下問卷，收到您的寶貴意見後，我們會仔細收藏記錄並回贈紀念品，謝謝！

1. 您購買的書名：_____

2. 您從何得知本書的消息？

　　□網路書店　□部落格　□資料庫搜尋　□書訊　□電子報　□書店

　　□平面媒體　□ 朋友推薦　□網站推薦　□其他_____

3. 您對本書的評價：(請填代號　1.非常滿意 2.滿意 3.尚可 4.再改進)

　　封面設計____　版面編排____　內容____　文/譯筆____　價格____

4. 讀完書後您覺得：

　　□很有收獲　□有收獲　□收獲不多　□沒收獲

5. 您會推薦本書給朋友嗎？

　　□會　□不會，為什麼？_____

6. 其他寶貴的意見：_____

讀者基本資料

姓名：_____　年齡：_____　性別：□女 □男

聯絡電話：_____　E-mail：_____

地址：_____

學歷：□高中(含)以下　　□高中　　□專科學校　　□大學

　　　□研究所(含)以上 □其他_____

職業：□製造業 □金融業 □資訊業 □軍警 □傳播業 □自由業

　　　□服務業 □公務員 □教職　　□學生 □其他_____

--

(請沿線對摺寄回,謝謝!)

秀威與 BOD

BOD（Books On Demand）是數位出版的大趨勢，秀威資訊率先運用 POD 數位印刷設備來生產書籍，並提供作者全程數位出版服務，致使書籍產銷零庫存，知識傳承不絕版，目前已開闢以下書系：

一、BOD 學術著作—專業論述的閱讀延伸
二、BOD 個人著作—分享生命的心路歷程
三、BOD 旅遊著作—個人深度旅遊文學創作
四、BOD 大陸學者—大陸專業學者學術出版
五、POD 獨家經銷—數位產製的代發行書籍

BOD 秀威網路書店：www.showwe.com.tw
政府出版品網路書店：www.govbooks.com.tw

永不絕版的故事‧自己寫‧永不休止的音符‧自己唱

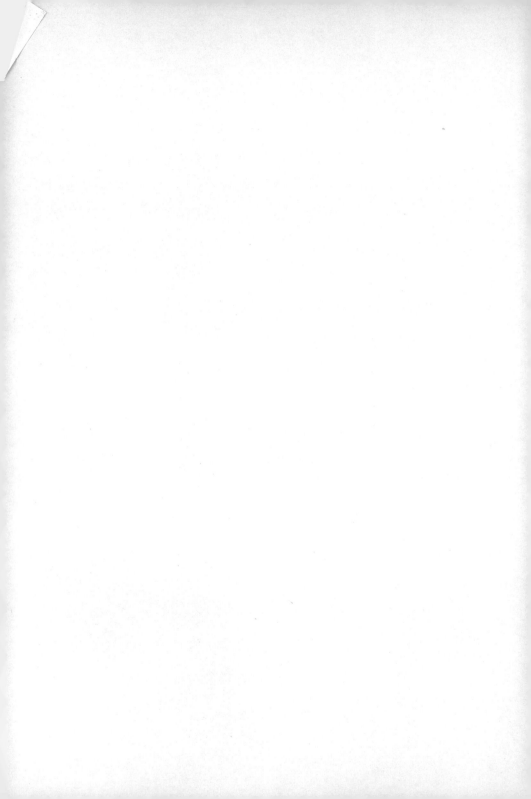